MONUMENS FRANÇAIS

INÉDITS,

POUR SERVIR A L'HISTOIRE DES ARTS,

DES COSTUMES CIVILS ET MILITAIRES, ARMES, ARMURES, INSTRUMENS DE MUSIQUE, MEUBLES DE TOUTE ESPÈCE,
ET DÉCORATIONS INTÉRIEURES ET EXTÉRIEURES DES MAISONS ;

Rédigés, dessinés, gravés et coloriés à la main, d'après les Originaux ;

PAR N.-X. WILLEMIN,

Membre de la Société Royale des Antiquaires de France, et Correspondant de plusieurs autres Sociétés.

AUTEUR DU CHOIX DE COSTUMES CIVILS ET MILITAIRES DES PEUPLES DE L'ANTIQUITÉ

Livraison

Cet ouvrage, en trois volumes petit *in-folio*, sera composé de 50 livraisons ; il sera suivi d'un Discours sur les Arts du dessin en France. Les Planches, accompagnées d'une Notice historique, ne sont point numérotées, afin de pouvoir les placer chronologiquement à la fin de chaque volume ; ce qui sera facile d'après le titre gravé des Planches auxquelles les Notices correspondront.

CHAQUE LIVRAISON EST DU PRIX DE DOUZE FRANCS.

ON SOUSCRIT

A PARIS,

Chez WILLEMIN, RUE NEUVE GUILLEMAIN, n° 5, FAUBOURG SAINT-GERMAIN ;
TILLIARD FRÈRES, LIBRAIRES, RUE HAUTEFEUILLE ;
LENOIR, M⁴ D'ESTAMPES, EN FACE LE PONT DES ARTS.
RAY ET GRAVIER, LIBRAIRE, QUAI DES AUGUSTINS.
TREUTTEL ET WURTZ, RUE DE BOURBON, n° 17 ;
LALOY, LIBRAIRE, RUE DE RICHELIEU, n° 95.

A LONDRES,

Chez COLNAGHI, fils, et Cⁱᵉ, PALL MALL EAST, n° 11 ;
TREUTTEL ET WURTZ, SOHO SQUARE.

A MANHEIM,

Chez ARTARIA ET FONTAINE, MARCHANDS DE TABLEAUX ET D'ESTAMPES.

PARIS.—IMPRIMERIE DE DAVID,
Boulevard Poissonnière, N° 6.

MONUMENS FRANÇAIS

INÉDITS,

POUR SERVIR A L'HISTOIRE DES ARTS,

DES COSTUMES CIVILS ET MILITAIRES, ARMES, ARMURES, INSTRUMENS
DE MUSIQUE, MEUBLES DE TOUTE ESPECE, ET DÉCORATIONS
INTÉRIEURES ET EXTÉRIEURES DES MAISONS,

ABRÉGÉS, DESSINÉS, GRAVÉS ET COLORIÉS A LA MAIN, D'APRÈS LES ORIGINAUX,

PAR N.-X. WILLEMIN,

MEMBRE DE LA SOCIÉTÉ ROYALE DES ANTIQUAIRES DE FRANCE; AUTEUR DES COSTUMES CIVILS
ET MILITAIRES DES PEUPLES DE L'ANTIQUITÉ, DU PARALLELE DES PEINTURES ET SCULPTURES
ANTIQUES ET DU MOYEN AGE, DES MONUMENS DE L'ANTIQUITÉ ET DU MOYEN AGE DE LA FRANCE
ET DE L'ITALIE, etc.

Ouvrage dédié à Son Altesse Royale Monseigneur le Duc de Berri.

ON SOUSCRIT

A PARIS,

Chez
{ N.-X. WILLEMIN, rue J.-J. Rousseau, Hôtel de Bullion.
GOSSELIN, C., rue Saint-Germain-des-Prés.
TREUTTEL et WURTZ, rue de Bourbon, n. 17.
LALOY, Libraire, rue de Richelieu, n. 65.

A LONDRES,

Chez
{ JOHN BRITTON, Tavistock place, n. 10.
TREUTTEL et WURTZ, Soho square.
COLNAGHI et C., antient and modern Print Warhouse, n. 23, Cockspur street.
S. et J. FULLER, Rathbone place, n. 34.

A MANHEIM,

Chez ARTARIA et FONTAINE.

En formant le plan de cet Ouvrage, l'Auteur a eu pour but spécial d'inspirer aux Artistes le désir de traiter les sujets relatifs à l'histoire et à la vie privée des Français; de faire connaître les divers genres de beautés de nos Monumens; d'appeler l'attention des gens de goût, des savans et des amis des arts, sur l'indifférence, vraiment coupable, où l'on est pour leur conservation. Il est d'autant plus urgent d'arrêter, pour ainsi dire (par la gravure), les dévastations commises à la suite des événemens de 1789, que ces objets, précieux pour l'histoire et pour les arts, deviennent chaque jour plus difficiles à rencontrer.

Comme la représentation exacte d'un Monument instruit bien plus que les longues dissertations, aussi ne doit-on pas s'attendre à trouver dans ce Recueil de volumineux commentaires sur tous les objets qui s'y trouvent représentés. Par suite de ce plan, l'Auteur ne s'attachera qu'à réfuter les erreurs les plus graves, échappées à ceux qui ont traité de quelques parties relatives à nos arts et à nos costumes.

Toutes les antiquités représentées dans cet Ouvrage sont inédites. Elles sont dessinées et coloriées d'après les originaux, pour éviter l'ennui des longues descriptions et pour en faire plus vivement saisir l'ensemble et la physionomie.

Le premier volume sera composé des Monumens, depuis l'origine de la monarchie jusqu'au quatorzième siècle; et le second contiendra les Monumens des quinzième, seizième, et, en partie, du dix-septième siècle.

Ainsi le lecteur verra passer sous ses yeux, chronologiquement et par ordre de matière, les divers objets d'usage et de décorations qui ont servi aux Français, ainsi que les progrès que ce peuple a successivement faits dans les Arts.

Le titre placé au-dessus et au-dessous de chaque figure, suffira pour les faire remarquer. En tête des Monumens de chaque siècle, on trouvera la Table des Planches, avec un numéro à côté des titres des gravures, afin de pouvoir plus facilement ranger les Monumens dans leur ordre chronologique. Il ne faudra alors qu'un léger travail pour placer le numéro sur le haut de chaque Planche.

Cet Ouvrage, en trois volumes petit *in-folio*, sera précédé d'un Discours historique sur les arts du Dessin; les Planches, au nombre de deux cent soixante-seize, non compris les vignettes, seront accompagnées d'une Notice. Elles ne sont point numérotées, pour qu'on puisse les placer dans l'ordre qu'elles doivent occuper dans chaque volume.

Chaque livraison, composée de six Planches imprimées sur beau papier grand-raisin fin double d'Auvergne, est du prix de 12 francs; toutes les épreuves sont choisies et retouchées avec soin par l'Auteur.

AVIS.

Le volume du Texte sera du prix de *cinquante francs*, y compris les vignettes.

IMPRIMERIE DE J. TASTU, RUE DE VAUGIRARD, N. 36.

MONUMENTS FRANÇAIS INÉDITS,

POUR SERVIR

A L'HISTOIRE DES ARTS,

DEPUIS LE VI^e SIÈCLE JUSQU'AU COMMENCEMENT DU XVII^e

CHOIX

DE COSTUMES CIVILS ET MILITAIRES, D'ARMES, ARMURES, INSTRUMENTS DE MUSIQUE,
MEUBLES DE TOUTE ESPÈCE,

ET DE DÉCORATIONS INTÉRIEURES ET EXTÉRIEURES DES MAISONS,

DESSINÉS, GRAVÉS ET COLORIÉS D'APRÈS LES ORIGINAUX,

PAR N.-X. WILLEMIN,

AUTEUR DU CHOIX DE COSTUMES CIVILS ET MILITAIRES
DES PEUPLES DE L'ANTIQUITÉ.

CLASSÉS CHRONOLOGIQUEMENT

ET ACCOMPAGNÉS D'UN TEXTE HISTORIQUE ET DESCRIPTIF,

PAR ANDRÉ POTTIER,

CONSERVATEUR DE LA BIBLIOTHÈQUE PUBLIQUE DE ROUEN.

Prospectus.

L'OUVRAGE dont nous annonçons aujourd'hui l'achèvement définitif, est trop connu des artistes, des antiquaires et des amateurs, pour qu'il soit nécessaire d'en faire ressortir le mérite et l'exactitude. Nous nous bornerons à rappeler qu'entrepris dans le but d'inspirer le goût et de populariser l'étude des antiquités nationales, il est le premier dans lequel on ait tenté d'exploiter avec goût,

critique et discernement, cette mine précieuse et jusqu'alors si dédaignée des monuments du moyen âge; que, poursuivi avec une persévérance inébranlable, un dévouement à toute épreuve et au prix d'immenses sacrifices par son consciencieux auteur, il a laissé bien loin derrière lui toutes les concurrences qu'il a suscitées pendant le cours de sa lente et laborieuse publication, et qu'enfin, arrivé aujourd'hui à son terme, après avoir profité de toutes les acquisitions de la science, de tous les progrès de la critique archéologique, il peut être considéré comme le répertoire le plus vaste, le plus complet et le plus exact des monuments de l'art national, depuis le vi^e siècle jusqu'au milieu du $xvii^e$. Quoique demeuré jusqu'à ce jour incomplet et privé de l'avantage d'une classification chronologique et méthodique, les services qu'il a cependant rendus aux artistes sont immenses; et l'on sait que c'est en grande partie au mérite et à la fidélité de ses magnifiques *illustrations* que notre époque est redevable, non seulement de l'exactitude de costume dont les peintres donnent maintenant l'exemple en traitant des sujets de notre histoire, mais encore de cette réhabilitation tardive qu'ont obtenue dans l'estime des amateurs et des antiquaires tous les objets d'art et d'industrie du moyen âge.

Le cadre que s'était tracé M. Willemin, et que cet antiquaire avait d'ailleurs progressivement étendu et développé en poursuivant la publication des *Monuments français inédits*, était véritablement immense, et cependant on peut dire qu'à très peu de lacunes près, il a été complètement rempli: reproduire fidèlement d'après les monuments originaux, inédits ou jusqu'alors inexactement figurés, une suite de types et de modèles exprimant toutes les vicissitudes et les transformations successives de l'architecture civile et religieuse, de la sculpture, de la peinture sur verre et en émail, de la miniature des manuscrits, des armes, des costumes, des meubles, des ustensiles de tout genre, des instruments de musique, des décorations intérieures et extérieures des édifices, en un mot de tout ce qui constitue l'art proprement dit dans toutes les spécialités, de tout ce qui caractérise extérieurement la vie publique et privée, les mœurs et les habitudes de nos pères, telle est l'entreprise magnifique que M. Willemin n'a pas craint d'aborder, et qu'il a su conduire heureusement à son terme, en y employant pendant près de trente années son expérience d'antiquaire et son dévouement d'artiste. Trois cent deux Planches in-folio, comprenant plus de deux mille monuments, costumes ou détails, dessinés exactement d'après les originaux, soit par M. Willemin lui-même, soit par les plus habiles artistes de l'époque, tels que MM. E. H. Langlois, Debret, Imbard, A. Garnerey, De Vèze, Turmeau, etc., gravés à l'eau-forte et au burin, la plupart coloriés, richement rehaussés d'or à l'instar des manuscrits, et reproduits enfin avec une supériorité d'exécution qui défie toute comparaison, sont le résultat de ces études constantes, de ce travail opiniâtre, auxquels M. Willemin épuisa hâtivement ses forces et sa vie.

En parcourant successivement tous les détails maintenant classés de cette immense galerie figurée des arts, de l'industrie et des costumes du moyen âge, on assiste comme par enchantement à une merveilleuse résurrection des âges écoulés. Les siècles primitifs, depuis le vi^e jusqu'au x^e, présentent leurs rares monuments d'architecture qui conservent encore le reflet des traditions de l'art antique, les inestimables joyaux que la tradition rapporte à Charlemagne, les peintures des

belles bibles carolines, et les splendides spécimens empruntés aux manuscrits grecs du siècle de Théodose. Au xi° et au xii° siècle, on voit se développer et fleurir tous ces types variés d'architecture romane, saxonne, lombarde, byzantine, aux formes robustes, aux effets grandioses, aux détails capricieux et recherchés. A cette époque apparaissent les premiers chefs-d'œuvre de la sculpture monumentale ; on passe en revue les imposantes effigies royales de Chartres et de Corbeil, et l'on parcourt avec intérêt tous ces motifs fantasques de chapiteaux et de moulures, dans la composition desquels semble se jouer la féconde imagination des sculpteurs de cette période. Au xiii° siècle, on voit se déployer la splendeur des vastes basiliques, rayonner l'éclat des vitraux primitifs, étinceler sur une foule d'objets précieux, crosses, reliquaires, vases sacrés et bijoux, les couleurs chatoyantes des émaux. Les xiv° et xv° siècles, outre une foule de monuments variés d'architecture et de sculpture, églises, manoirs seigneuriaux, habitations bourgeoises, tombeaux, armes et meubles de toute espèce, étalent principalement le luxe prestigieux des grands romans de chevalerie, des chroniques *illustrées*, des traités allégoriques et des livres liturgiques. Alors se déroule aux regards une suite d'exquises miniatures et de costumes détachés, empruntés aux somptueuses *librairies* de la Gruthuyse et des fils du roi Jean. Enfin le xvi° siècle, ce siècle d'or de tous les arts, présente réuni et groupé tout ce que le génie novateur de ses architectes, la gracieuse fantaisie de ses peintres et de ses sculpteurs, la miraculeuse adresse de ses ornemanistes et de ses ciseleurs, ont réussi à produire de plus élégant et de plus achevé. Riches façades coquettement sculptées, plafonds à compartiments, éclatants pavages, cuirs dorés, tentures, buffets, dressoirs, siéges, tables et bahuts, merveilleux ouvrages en ivoire; ciselures sur bronze et sur fer plus merveilleuses encore, armes damasquinées, splendides émaux de Limoges, ingénieuses faïences de Palissy, objets de parure, broderies, points-coupés, capricieux arabesques, tel est en somme le tableau à mille faces que présente cette dernière division de l'ouvrage.

Quant au texte historique, rédigé par un écrivain qu'une longue amitié unissait à M. Willemin et rendait dépositaire de toutes les traditions de ce dernier sur son ouvrage, il offre toutes les garanties désirables d'exactitude consciencieuse et de critique éclairée ; entrepris sous forme de description chronologique et méthodique, il fournit sur chaque Planche une notice complète, où toutes les questions de date, de provenance et d'usage, tous les éclaircissements nécessaires à l'intelligence des procédés d'art et des variations du costume, tous les principes qui peuvent servir de base à l'histoire monumentale, sont clairement exposés, développés et fixés. Intérêt, exactitude et précision, telles sont les qualités positives que le rédacteur s'est efforcé d'imprimer à ses notices, dans le but de les rendre également accessibles à l'homme du monde, et utiles à l'antiquaire et à l'artiste.

Prix de l'ouvrage COMPLET, *colorié*, composé de 302 Planches 600 fr.
Texte formant deux volumes in-folio . 18
 ─────────
 618 fr.

Prix de l'ouvrage COMPLET, *non colorié*, les Planches. 250 fr.
Le texte. 18
 ─────────
 268 fr.

NOUVEAU MODE DE SOUSCRIPTION.

Pour faciliter l'acquisition de l'ouvrage, aujourd'hui complet, il sera accordé de le prendre par *cinquième*, c'est-à-dire par soixante Planches à la fois, de mois en mois, ou à la convenance du souscripteur. Les paiements se feront de même par cinquième, ce cinquième montant à 120 fr.

On souscrit A PARIS,

Chez M^{lle} WILLEMIN, rue de Sèvres, n° 19, faubourg Saint-Germain;
BELLIZARD et C^{ie}, rue de Verneuil, n° 1;
TREUTTEL et WÜRTZ, rue de Lille, n° 17;
DEFER, marchand d'estampes, quai Voltaire, n° 19;
LENOIR, marchand d'estampes, quai Malaquais, n° 5;
REY et GRAVIER, libraires, quai des Augustins, n° 45.

DE L'IMPRIMERIE DE CRAPELET,
RUE DE VAUGIRARD, N° 9.

MONUMENTS FRANÇAIS

INÉDITS

UR SERVIR A L'HISTOIRE DES ARTS,

DEPUIS LE VI^e SIÈCLE JUSQU'AU COMMENCEMENT DU XVII^e.

TOME I.

On trouve aussi cet Ouvrage A PARIS,

Chez ARTHUS-BERTRAND, rue Hautefeuille, n° 30;
BACHELIER, quai des Augustins, n° 55;
BAILLIÈRE, rue de l'École de Médecine, n° 13;
BÉCHET, place de l'École de Médecine, n° 4;
BELIN-LEPRIEUR, rue Pavée-Saint-André, n° 5;
BELLIZARD et C^{ie}, rue de Verneuil, n° 1;
BODOT, rue des Grés-Sorbonne, n° 12;
BOSSANGE père, rue de Richelieu, n° 60;
BOURGEOIS-MAZE, libraire, quai Voltaire, n° 23;
DEFER, quai Voltaire, n° 19;
DENAIX, rue du Faubourg Saint-Honoré, n° 14;
GIHAUT, boulevard des Italiens, n° 5;
LALOY, libraire, rue de Richelieu, n° 95;
LENOIR, marchand d'estampes, quai Malaquais, n° 5;
LENORMANT, rue de Seine, n° 8;

Chez MONGIE jeune, rue Royale-Saint-Honoré, n° 4;
REY et GRAVIER, libraires, quai des Augustins, n° 45;
TECHENER, place du Louvre, n° 12;
TILLIARD, libraire, rue du Battoir Saint-André, n° 4;
TREUTTEL et WÜRTZ, rue de Lille, n° 17;
VIDECOQ, place du Panthéon, n° 6.

A LONDRES,

Chez COLNAGHI fils et C^{ie}, Pall-Mall-East, n° 11;
TREUTTEL et WÜRTZ, Soho-Square.

A MANHEIM,

Chez ARTARIA et FONTAINE, marchands de tableaux et d'estampes.

DE L'IMPRIMERIE DE CRAPELET, RUE DE VAUGIRARD, N° 9.

MONUMENTS FRANÇAIS

INÉDITS

POUR SERVIR

L'HISTOIRE DES ARTS

DEPUIS

LE VI^e SIÈCLE JUSQU'AU COMMENCEMENT DU XVII^e.

CHOIX

DE COSTUMES CIVILS ET MILITAIRES,
D'ARMES, ARMURES, INSTRUMENTS DE MUSIQUE,
MEUBLES DE TOUTE ESPÈCE,
ET DE
DÉCORATIONS INTÉRIEURES ET EXTÉRIEURES DES MAISONS,

DESSINÉS, GRAVÉS ET COLORIÉS D'APRÈS LES ORIGINAUX,

PAR

N. X. WILLEMIN,

AUTEUR DU *CHOIX DE COSTUMES CIVILS ET MILITAIRES DES PEUPLES DE L'ANTIQUITÉ*,

CLASSÉS CHRONOLOGIQUEMENT
ET ACCOMPAGNÉS D'UN TEXTE HISTORIQUE ET DESCRIPTIF,

PAR

ANDRÉ POTTIER,

CONSERVATEUR DE LA BIBLIOTHÈQUE PUBLIQUE DE ROUEN.

TOME PREMIER.

A PARIS,
CHEZ M^{lle} WILLEMIN, RUE DE SÈVRES, N° 19.

M. DCCC. XXXIX.

AVANT-PROPOS.

L'histoire de l'art en France par les monuments est encore à faire, et de long-temps on ne pourra l'entreprendre avec quelque certitude de succès. C'est qu'en effet l'étude des antiquités nationales est encore trop récente dans notre patrie pour que du petit nombre de faits bien observés il soit possible de tirer des règles absolues, et pour que de tout ce qu'on possède de monuments correctement figurés on puisse extraire une série complète de types caractéristiques. Les seuls ouvrages véritablement utiles en ce genre seront donc long-temps encore les monographies et les collections de monuments détachés, soit que ces collections embrassent la totalité des monuments d'une province, soit qu'elles présentent réuni et groupé tout ce qui appartient à un seul et même art, à une même industrie, soit enfin que, comme les *Monuments français inédits*, elles offrent des modèles et des exemples choisis parmi les productions de tous les arts, de toutes les industries, à presque toutes les époques de notre histoire. Ce sont là les matériaux dont l'historien se servira un jour pour construire le grand et magnifique édifice de l'*Histoire de l'Art en France*. Mais en attendant cet ouvrage, que notre siècle ne verra peut-être pas accomplir, le service le plus grand que l'on pût rendre à la science des antiquités et aux artistes, c'était de rechercher, de recueillir les monuments véritablement curieux et instructifs de toute espèce qu'offre le sol de la France ou que conservent les Musées, les Cabinets, les Bibliothèques; de figurer ces monuments avec toute la fidélité possible et la plupart du temps avec leurs couleurs, parce que leur mérite et leur effet résident souvent essentiellement dans le coloris; enfin, de les décrire succinctement, en mentionnant toutefois les particularités historiques, les notions d'art et les procédés d'industrie qui peuvent s'y rattacher. Or, c'est cette vaste entreprise que M. Willemin a poursuivie avec une incroyable ardeur, pendant près de trente années, malgré des obstacles de tout genre, au prix de sacrifices et de privations sans nombre. Et ce cadre immense qu'il s'était tracé, on peut dire qu'il l'a en quelque sorte complètement rempli avant de mourir; à une seule partie près, les descriptions.

Mademoiselle Willemin, en acceptant l'héritage glorieux des travaux de son père, s'est crue obligée envers sa mémoire, aussi bien qu'envers les Souscripteurs dont l'encouragement permanent et l'attente patiente n'avaient jamais fait défaut à l'entreprise, de terminer dignement cette œuvre nationale. La dernière livraison, composée d'un choix exquis de monuments, établie avec un luxe de coloriage dont les livraisons précédentes n'avaient pas encore donné l'exemple, et enrichie en outre d'un frontispice splendidement colorié [1], témoigne de quelle manière elle a compris ses devoirs vis-à-vis des Souscripteurs, et rempli les engagements de son père et les siens.

Toutefois, un complément de la plus haute importance et sans lequel le recueil n'eût été en quelque sorte qu'un livre muet, qu'un portefeuille amusant et varié, mais sans enseignement utile, la partie descriptive en un mot restait à faire; et, il faut le dire ici pour justifier les longs délais apportés à sa publication, les conditions à l'égard de quiconque devait l'entreprendre n'étaient guère favorables. M. Willemin, tout occupé de la partie matérielle de son œuvre, c'est-à-dire de la recherche, du dessin, de la gravure, du coloriage, en un mot de la reproduction fidèle de ses monuments, n'attachait qu'un médiocre intérêt à leur historique et à leur description; d'ailleurs,

[1] Ce frontispice, au centre duquel on a inséré un portrait de M. Willemin, n'ayant été exécuté qu'en dernier lieu, n'a pu se trouver compris dans la Table générale des Planches, dont il élève le nombre total à 302. On croit devoir prévenir que le magnifique encadrement qui le constitue est extrait du *Bénédictionnaire*, dit *d'Æthelgar*, ou *de l'archevêque Robert*, manuscrit anglo-saxon de la fin du x^e siècle, conservé à la Bibliothèque publique de Rouen.

antiquaire pratique d'un goût et d'un diagnostic très sûrs, mais peu habitué à formuler ses idées, il ne recueillait que peu de notes, et ne confiait guère qu'à sa mémoire tout ce qu'il savait sur la date, la provenance et l'explication des monuments qu'il publiait : or, ces souvenirs avaient la plupart péri avec lui. On peut ajouter en outre que ses idées sur le texte qui devait accompagner son ouvrage n'étaient ni bien nettes, ni tout-à-fait en harmonie avec le vœu du plus grand nombre des Souscripteurs, ni même faciles à justifier au tribunal de la saine critique. M. Willemin aurait voulu faire cette histoire de l'art que nous avons déclarée inexécutable dans l'état actuel de la science archéologique, et c'est égaré par cette malheureuse préoccupation, non moins que trahi par ses facultés défaillantes, qu'il avait publié deux premières livraisons d'un texte, assemblage incohérent de notions générales, où le lecteur chercherait en vain quelques lumières pour l'interprétation des planches. Tout était donc à recommencer, et les documents ou plutôt les extraits historiques laissés par notre laborieux antiquaire, ne se rapportant positivement à aucun monument à décrire, ne pouvaient servir tout au plus que de renseignements accessoires.

L'écrivain qui a accepté la tâche difficile de compléter cette œuvre et d'attacher à chaque tableau de cette immense galerie son titre, sa date, sa qualification, son interprétation historique et artistique, avait peut-être quelque droit à l'entreprendre. Lié d'amitié depuis longues années avec M. Willemin, il était le confident de toutes ses idées sur son ouvrage; il recueillait soigneusement de sa bouche, souvenirs, interprétations, renseignements, en un mot tout ce que la mémoire de l'artiste conservait sûrement à défaut de documents écrits et formulés ; et, prévoyant bien que ces détails précieux étaient les seuls qu'il dût attendre de M. Willemin, il s'empressait d'en consigner les résultats sur un exemplaire de l'ouvrage, ou dans des notes qui sont devenues son répertoire le plus important pour l'élucidation des planches.

Toutefois l'auteur du texte ne s'est pas borné à puiser à cette source, précieuse, il est vrai, mais cependant insuffisante; il a fait les études les plus consciencieuses sur chaque espèce de monuments : architecture, sculpture, meubles, ustensiles, etc., et surtout sur les costumes. On sait en effet combien tout ce qu'on a publié jusqu'à ce jour en France, sur cette dernière spécialité, est vague et incomplet. Les auteurs du petit nombre d'ouvrages qui existent sont presque toujours ou des artistes qui ont plus ou moins exploré les monuments, mais trop peu étudié les textes, ou des érudits qui ont beaucoup lu, mais sans essayer de justifier les descriptions empruntées aux historiens par des exemples tirés des monuments subsistants. L'auteur du texte, loin de se borner à copier ces vagues généralités, s'est au contraire efforcé, pour décrire et caractériser les innombrables costumes semés dans l'ouvrage de M. Willemin, de réaliser, pour son usage particulier, le plan d'une histoire rigoureuse du costume en France. Les vieux glossaires, les anciens comptes de dépenses, les antiques inventaires de garde-robes, lui ont fourni les termes et les qualifications jusqu'ici si peu fixés, si peu précis; les chroniqueurs, les romanciers, les sermonnaires, les moralistes et les satiriques lui ont présenté des descriptions, des ensembles plus ou moins complets, qu'il s'est appliqué à confronter aux costumes figurés, de telle sorte que le costume d'une époque se trouvât autant que possible décrit par un auteur contemporain, seul procédé à l'aide duquel on pût se flatter d'arriver à d'incontestables résultats.

Une mine précieuse et jusqu'ici peu fouillée présentait en outre ses richesses au rédacteur du texte, qui les a largement exploitées : il s'agit des ouvrages en langue étrangère, et surtout des ouvrages anglais. On sait combien les Anglais nous ont devancés dans la science des antiquités, et combien ils possèdent, sur presque toutes les spécialités de l'art et de l'industrie du moyen âge, de traités savants et curieux. Pouvant disposer, grâce à la riche Bibliothèque qu'il dirige, de la plupart de ces travaux, l'auteur n'a pas négligé de les mettre à contribution. C'est ainsi, par exemple, qu'il s'est approprié le résultat des recherches des Strutt, des Fosbrooke, des King et des Pugin; c'est ainsi que les précieux ouvrages du docteur Meyrick lui ont ouvert tout l'arsenal militaire du moyen âge, que l'intéressante *Histoire du Costume anglais* de M. Planché lui a servi à préciser les phases et les époques des transformations de la mode, et qu'enfin la vaste collection de l'*Ar-*

chæologia est venue lui fournir, sur presque tous les sujets de ses recherches, des essais généraux, des dissertations spéciales, offrir presque toujours à ses doutes une solution, à ses questions une réponse.

On concevra désormais facilement que si ces minutieux procédés d'élaboration, si cette masse de documents à consulter, à traduire, à comparer et à concilier entre eux, ont dû donner au travail de l'annotateur des Planches toutes les garanties désirables d'exactitude, ils ont aussi en revanche entraîné des analyses de détail multipliées, des remaniements réitérés, et des délais dont il devenait impossible de préciser d'avance la longueur.

Après avoir indiqué sommairement quelles autorités l'auteur du texte avait consultées, quels secours il avait invoqués à son aide pour accomplir, selon sa conscience, la tâche qu'il avait entreprise, il convient peut-être de donner quelques explications sur la manière dont il a employé ces ressources pour le plus grand avantage de l'œuvre confiée à ses soins.

Avant d'avoir pris leçon de l'expérience, il avait lui-même conseillé une extrême brièveté dans la rédaction des notices. Selon ses premières intentions, le texte n'aurait été qu'une table méthodique, destinée à indiquer le classement des planches; de courtes notes, sauvant seules l'aridité de ce tableau chronologique, auraient projeté sur les points les plus obscurs quelques lueurs d'interprétation, et fait briller çà et là quelques éclairs de discussion critique. Cette forme abrégée aurait, il faut en convenir, satisfait davantage l'impatience des Souscripteurs, mais aurait-elle également contribué à leur instruction ou contenté leur curiosité? c'est ce dont il est permis de douter. La main à l'œuvre, l'auteur eut bientôt réformé ses premières idées et reconnu l'insuffisance d'un plan si étroitement limité. Il lui fut d'abord démontré que, par l'effet naturel de l'obscurité qui enveloppe l'état et les transformations des arts aux époques reculées de notre histoire, les fixations d'âge, d'origine, d'usage même, que M. Willemin avait imposées à ses monuments se ressentaient souvent de l'incertitude des principes d'une science qui ne faisait que de naître. Or, admettre sans discussion toutes les dates et les désignations adoptées par notre artiste, c'eût été encourir le reproche d'ignorance de la part d'un public beaucoup plus instruit sur ces matières que celui pour lequel M. Willemin commença son ouvrage en 1806; c'eût été en outre induire sciemment en erreur ou jeter dans toutes les perplexités du doute le lecteur confiant ou peu éclairé. Mais, d'un autre côté, si l'on ouvrait un champ libre à la discussion sur les objets improprement désignés, sur les dates contestables ou évidemment fausses; si, au lieu de se borner à décrire, à qualifier sèchement la plupart des monuments, on s'efforçait d'en spécifier les caractères particuliers et généraux, d'en faire ressortir et d'en formuler les types, de manière à fournir au lecteur une suite d'exemples et de définitions applicables à l'intelligence et à la détermination de tous les monuments analogues, alors il devenait impossible de se resserrer dans des limites aussi restreintes qu'auparavant, et une critique plus variée, une discussion plus approfondie, exigeaient à la fois des études plus multipliées, un champ plus vaste et des retards proportionnés à l'étendue de l'entreprise.

Le rédacteur du texte ne pouvait embrasser que ce dernier parti : pénétré de cette idée, que le recueil des *Monuments français inédits* était, malgré d'inévitables imperfections, le plus exact et le plus magnifique répertoire qu'on eût consacré dans ces derniers temps à réunir les productions de l'art et de l'industrie du moyen âge, et persuadé que cette collection était destinée à prendre place à côté des immortels ouvrages de Montfaucon et de D'Agincourt, il s'est efforcé de ne pas rester trop au-dessous de cette glorieuse destination. Avant tout, il s'est efforcé d'être à la fois *précis, exact* et *instructif*. Pour atteindre à ce triple but, il a sévèrement exclu de ses notices les détails oiseux, les digressions surabondantes, et tous ces articles biographiques inévitablement cousus, dans beaucoup d'ouvrages du même genre, à la suite de chaque nom historique; érudition vulgaire et facile, qu'ont achevé de discréditer les Magasins pittoresques et les publications à bon marché. Pour arriver à être exact et instructif, il n'a épargné ni vérifications ni recherches dans les sources originales, dans les écrivains spéciaux, auprès des hommes possédant des connaissances

techniques. Aussi a-t-il presque toujours pris soin d'indiquer tous les ouvrages où les mêmes monuments qu'il avait à décrire avaient été déjà figurés et décrits, afin de mettre le lecteur à même de consulter au besoin des renseignements plus étendus qu'il n'était possible à l'auteur d'en admettre dans son plan circonscrit. Ne pensant pas que la vénération qu'il professe pour la mémoire de M. Willemin fût pour lui une obligation d'adopter toutes les dates, de sanctionner toutes les attributions déterminées par ce laborieux antiquaire, il a au contraire, et toutes les fois que l'intérêt de la vérité l'y a contraint, soumis ces attributions et ces dates à une large discussion, réformé des erreurs manifestes, et, sur toutes les choses douteuses et contestées, invoqué toutes les autorités qui pouvaient servir à asseoir un jugement motivé.

La classification rationnelle des Planches est sans contredit la partie du travail dans laquelle l'auteur des notices a rencontré le plus de difficultés. Pour permettre d'arriver à l'établissement rigoureux d'un ordre tout à la fois méthodique et chronologique, il aurait fallu non seulement que l'âge relatif de tous les monuments représentés fût constaté d'une manière précise, mais encore que chaque Planche ne portât que des monuments de même genre et d'époque à peu près contemporaine. Or, M. Willemin, que dominait peut-être trop exclusivement l'idée de jeter dans son ouvrage une variété de sujets et de motifs capable d'exciter l'intérêt des antiquaires et de satisfaire aux exigences des industriels et des artistes, se trouva souvent entraîné à réunir sur la même gravure des fragments d'époque, d'origine et de nature très diverses; de telle sorte qu'on rencontre fréquemment confondus ensemble sculpture, vitraux, armes, meubles et costumes. On conçoit qu'avec une semblable distribution de matériaux, un ordre méthodique régulier était à peu près impossible, et que l'ordre chronologique devait même éprouver de fréquentes violations. D'ailleurs on convient généralement que la division par siècles, principalement lorsqu'elle s'applique à un ouvrage aussi complexe que celui qu'il s'agissait de classer, est la moins rationnelle de toutes, parce qu'elle brise violemment la succession des rapports, et qu'elle rapproche forcément des monuments du commencement et de la fin d'un même siècle, lesquels ont pourtant bien moins d'analogie entre eux qu'avec ceux du siècle précédent ou suivant. Malheureusement, un respect bien légitime pour les intentions formellement exprimées de M. Willemin faisait une loi d'adopter cette classification. On s'est donc efforcé autant que possible d'en atténuer les inconvénients. Rarement on s'est astreint à suivre un ordre rigoureusement chronologique, dans la persuasion que cet asservissement à la lettre n'aurait d'autre résultat que de scinder, en une multitude d'unités éparses, un ouvrage auquel on pouvait déjà reprocher de manquer d'ensemble. On a préféré grouper, dans la circonscription de chaque siècle, tous les monuments ou détails qui présentaient entre eux quelque analogie d'origine, de procédé, de caractère ou d'usage. L'architecture, sur laquelle, à toutes les époques, se modèlent les autres arts, a été placée en tête de chaque division; puis la sculpture, les tombeaux, et successivement les costumes, les armes, les vitraux, les meubles, les ustensiles, les ornements, etc. Cet ordre, comme on vient de le dire, a dû se modifier souvent suivant les circonstances, et suivant l'abondance ou la pénurie des types qu'offrait chaque spécialité, à telle ou telle autre période. Les monuments du xvi^e siècle, qui constituaient à eux seuls un tiers de l'ouvrage, ont été partagés en deux sections, dont la première embrasse tout ce qui correspond à l'époque de Louis XII, c'est-à-dire à la première renaissance, époque de transition et de renouvellement, qui offre un caractère bien tranché, et dont la seconde contient tous les monuments postérieurs à cette période; on a même réuni à ces derniers quelques objets du $xvii^e$ siècle, qui, vu leur petit nombre, auraient été insuffisants pour former une division spéciale.

L'absence de toute indication d'ordre numérique sur les Planches jettera peut-être les souscripteurs dans quelque embarras, lorsqu'ils voudront classer leur exemplaire suivant l'ordre des notices. C'est pour leur aplanir cette difficulté qu'une table générale, indiquant les grandes divisions de l'ouvrage, et reproduisant le titre exact de chaque planche, est jointe à la dernière livraison. A l'aide de cette table numérotée, à laquelle on devra confronter successivement chaque planche, afin de déterminer le chiffre que celle-ci devra recevoir, et que l'on aura soin d'inscrire au crayon ou

à la plume sur quelque partie de la marge, il deviendra facile, lorsque chaque Planche aura reçu sa numération, de classer définitivement l'exemplaire. Il sera convenable de partager le tout en deux volumes, conformément à la division du texte, que l'on placera, soit au commencement, soit à la fin de chaque volume. Quant aux deux livraisons de texte publiées du vivant de M. Willemin, comme il n'a pas paru possible de les rattacher au nouveau travail, elles devront être considérées comme non avenues; toutefois les Souscripteurs seront libres de les rejeter ou de les placer en appendice, à titre de renseignement, à la fin de l'ouvrage.

Ces préliminaires exposés, il est indispensable de rappeler, dans une courte mention, en tête de cet ouvrage, la vie et les utiles travaux de l'antiquaire persévérant au zèle duquel notre siècle a dû la première tentative de réhabilitation des monuments du moyen âge. Au reste, la biographie d'un artiste aussi laborieux que Willemin ne saurait guère consister que dans l'énumération de ses travaux.

Nicolas-Xavier WILLEMIN naquit à Nancy, le 5 août 1763; il fut amené fort jeune à Paris, et dut au hasard l'heureuse direction qui, décidant de sa vocation, devint bientôt le mobile de sa vie entière. L'atelier d'un graveur était voisin de la demeure de ses parents : c'était là que le jeune Willemin, qui n'était pas encore d'âge à choisir une profession, passait presque tous ses instants de loisir. Il ne tarda pas à sentir se développer en lui un goût instinctif et décidé pour les patients travaux de la pointe et du burin. Heureusement ce penchant naturel ne fut pas contrarié; on laissa l'enfant libre de suivre l'impulsion qui l'entraînait, de sorte que, dès ses plus jeunes années, Willemin apprit à graver. Plus tard, il joignit à la pratique des procédés manuels de la gravure l'étude approfondie du dessin; il suivit pendant quelques années les leçons de Taillasson et de Lagrenée, membres de l'ancienne Académie de peinture. C'est sans doute à cette école, dans laquelle se manifestait déjà un retour marqué vers l'étude des modèles de l'antiquité, que Willemin puisa le goût passionné pour les monuments grecs et romains qu'il appliqua et développa plus tard dans ses grands ouvrages, et dans une foule de travaux de détail. Toutefois, il paraît que, pendant les premières années de sa carrière de graveur, il dut, comme il arrive presque toujours aux jeunes artistes, s'appliquer bien plus à multiplier qu'à choisir ses travaux, car il est certain qu'il se livra à la pratique de beaucoup de genres différents. C'est ainsi, par exemple, qu'ayant acquis une remarquable habileté à copier les gracieuses compositions du graveur anglais Bartholozzi, il fut employé par quelques marchands à multiplier les reproductions de ces originaux recherchés, et ses copies, assure-t-on, rivalisaient tellement de moelleux et de fini avec les véritables Bartholozzi que la distinction des unes et des autres était capable d'embarrasser les amateurs les plus clairvoyants. Il est vrai que l'adroit copiste ne confiait à personne le secret d'un chiffre presque imperceptible qu'il avait toujours soin de glisser dans quelque coin peu apparent de la gravure, ne fût-ce que pour témoigner au besoin de son droit à revendiquer le mérite de l'imitation. Vers les dernières années du XVIIIe siècle, le goût des emprunts faits à l'antiquité grecque et romaine envahit toutes les spécialités des arts et de l'ornement : costumes, ameublements, décorations intérieures, ustensiles, vases, porcelaines, papiers de tenture, tout devait être à l'étrusque et à la grecque. Willemin employa son talent de dessinateur et de graveur à composer et à multiplier des détails et des modèles applicables à ces diverses industries. Il serait difficile de préciser le nombre exact des cahiers détachés d'ornements, gravés tantôt à l'eau-forte, tantôt à l'aqua-tinte et à deux couleurs, à l'imitation des poteries étrusques, qu'il produisit alors, et dont une série assez importante fut publiée sous le titre de *Meubles et ustensiles des Grecs et des Romains*. Mais ces travaux n'étaient que le prélude de l'ouvrage capital que Willemin fit paraître en 1798, en deux volumes in-folio, sous le titre de *Choix de costumes civils et militaires, de meubles, etc., des peuples de l'antiquité*. Cet ouvrage, dessiné avec une rare fidélité, gravé partie au trait, partie à l'effet, et dont le texte substantiel avait été rédigé par le savant abbé de Tersan, devint, dès son apparition, le manuel

des peintres, des sculpteurs et des ornemanistes; l'école de David, principalement, y puisa cette consciencieuse étude du costume antique qui caractérise ses plus célèbres productions, et le théâtre lui dut cette réforme heureuse qui substitua, jusque dans les moindres détails de la mise en scène, l'exactitude historique à l'appareil burlesque et de convention dont la tragédie avait jusqu'alors affublé les héros grecs et romains. Il serait impossible d'énumérer tous les services que ce précieux recueil rendit aux arts industriels qui emploient l'ornement, et surtout à l'ameublement proprement dit. Il est évident, pour quiconque a suivi les vicissitudes de cette spécialité dans ces derniers temps, que la plupart des formes adoptées pendant toute la durée de l'empire pour les meubles, tels que lits, siéges, tables, lampes, candélabres et bronzes de toute espèce, étaient empruntées à ce répertoire véritablement classique. A peine M. Willemin eut-il terminé ce vaste et beau travail qu'il s'occupa d'en commencer un nouveau, dont la portée eût peut-être été encore plus élevée, si les circonstances lui eussent permis de l'accomplir; mais il n'en publia que les premières livraisons. Cet ouvrage avait pour titre : *Parallèle des plus anciennes peintures et sculptures antiques*, ou *Recueil de monuments égyptiens, étrusques, grecs, indiens, chinois, persans et français*. Cette idée de soumettre à un parallèle comparatif les plus anciens monuments de l'art graphique chez tous les peuples ne manquait ni de grandeur ni d'intérêt, et il est à regretter qu'elle n'ait pas reçu son entier développement. Mais déjà un projet, sinon plus vaste, au moins d'une utilité plus évidente et plus applicable, préoccupait M. Willemin. Après avoir employé à fonder et à propager le triomphe de la rénovation classique les travaux d'une grande partie de sa vie, cet antiquaire comprit, l'un des premiers en France, qu'il était temps de songer à exhumer du long oubli dans lequel ils restaient plongés, tous les monuments de l'art national, et qu'il restait une noble mission à remplir, celle de provoquer une réhabilitation des antiquités du moyen âge. Quand on songe que cette tentative remonte aux premières années de ce siècle, c'est-à-dire à une époque où l'École française, complétement esclave des traditions classiques, professait le plus profond dédain pour l'étude des monuments nationaux, on ne saurait contester à M. Willemin l'honneur d'avoir été le précurseur et l'agent le plus efficace de cette révolution artistique opérée de nos jours, et qui a substitué dans toutes les parties de l'art, à l'imitation monotone des modèles antiques, la variété infinie résultant des emprunts faits aux types nationaux de toutes les époques. Le recueil des *Monuments français inédits*, commencé en 1806, a précédé tous les ouvrages qui eurent comme lui pour but de remettre en lumière les monuments du moyen âge; et, quoique le premier venu de tous, il devra aux circonstances qui ont prolongé pendant plus de trente années sa laborieuse publication, l'avantage d'avoir profité de tous les progrès de la science archéologique, et de se trouver au niveau des connaissances de l'époque qui le voit terminer, lorsque tant d'ouvrages, d'une date bien moins ancienne, sont déjà si arriérés. A tous ces titres, l'ouvrage des *Monuments français inédits*, à l'exécution duquel M. Willemin consacra la moitié de sa longue carrière, par son importance aussi bien que par la scrupuleuse fidélité qui caractérise ses magnifiques *illustrations*, sera toujours considéré comme le plus beau titre de gloire de ce vénérable antiquaire. On sait d'ailleurs que M. Willemin n'épargna ni soins, ni sacrifices, ni voyages multipliés, pour recueillir, copier fidèlement et reproduire avec tout leur éclat les innombrables détails de cette œuvre immense; que, pour subvenir aux frais de cette coûteuse entreprise, trop tardivement encouragée par le Gouvernement, il épuisa ses modiques ressources, et se vit contraint de vendre la riche et précieuse collection qu'il avait formée, et qui devait fournir d'utiles matériaux à sa publication. Aussi, quand aux fatigues d'une vie hâtivement consumée par d'incessants travaux, quand à la perte de la vue, usée par une constante application à la pratique de la gravure, vinrent se joindre les embarras croissants d'une position gênée, et l'interruption forcée de son ouvrage, occasionnée par les événements politiques, M. Willemin, déjà affaibli par l'âge, fut accablé sous la rude atteinte de ces nouvelles calamités; ses facultés intellectuelles en restèrent sensiblement dérangées; de nombreuses infirmités l'assaillirent, et enfin, après deux années de souffrances cruelles, il succomba à une attaque de

paralysie le 25 janvier 1839, à l'âge de soixante-neuf ans et demi. Ses restes mortels ont été déposés au cimetière du Mont-Parnasse, sous une modeste tombe que lui a fait élever sa fille inconsolable.

M. Willemin eut en quelque sorte pour amis tous les savants et les artistes de son époque que la communauté de travaux et d'études mirent en relation avec lui; son caractère, d'une loyauté éprouvée, son obligeance inépuisable et son savoir exempt de prétention lui concilièrent la constante affection de tous ceux qui le connurent. Nul ne fut plus étranger que lui aux rivalités jalouses et à l'intrigue, et n'ignora plus complétement l'art d'attirer sur ses travaux les regards du public et les faveurs du pouvoir; aussi poursuivit-il à ses seuls risques et presque sans encouragement sa ruineuse entreprise, dont il ne devait pas recueillir le fruit. Toutefois il est juste d'ajouter qu'après la mort de cet artiste, le Gouvernement comprit qu'il était du devoir d'une administration protectrice des arts d'encourager l'achèvement du monument vraiment national qu'avait élevé M. Willemin, et qu'il s'est empressé de concourir, par une souscription de dix exemplaires, à aplanir quelques unes des difficultés de cette publication.

M. Willemin était membre de la Société des Antiquaires de France et de plusieurs autres compagnies savantes. Le jury d'exposition décerna en 1825 à son grand ouvrage une médaille d'or. Aux ouvrages spéciaux que cet artiste a produits et qui viennent d'être énumérés, il faut, pour compléter la série de ses travaux artistiques, joindre un grand nombre de gravures qu'il a exécutées pour divers ouvrages. C'est ainsi, par exemple, qu'il a coopéré aux opérations chalcographiques de la grande *Description de l'Égypte*; qu'il a exécuté d'après les vases grecs et les antiquités de la Malmaison une collection de Planches qui n'a pas été publiée; qu'il a fourni quelques gravures aux *Antiquités de Vésone* de M. Wlgrin de Taillefer, et qu'il a gravé tous les sujets insérés dans la curieuse description que M. Engelhart a publiée d'après le célèbre manuscrit de la Bibliothèque de Strasbourg, intitulé *Hortus Deliciarum*, et attribué à Herrade de Landsperg.

A l'aide de recherches minutieuses et patientes, on arriverait sans aucun doute à étendre considérablement cette liste, car, ainsi qu'on vient de le dire, aucun artiste ne fut plus laborieux que Willemin. On l'a souvent entendu évaluer à douze ou quinze cents pièces, presque toutes de grand format, le nombre des gravures qu'il avait produites, malgré les interruptions que lui occasionnaient de fréquents voyages, les soins à donner à ses publications, et ses recherches prolongées dans le riche dépôt des manuscrits de la Bibliothèque Royale, dont il était l'explorateur le plus assidu. Mais les grands travaux qu'on vient de citer suffiront dans l'avenir à sa gloire, et son nom, associé à la perpétuité de ses œuvres capitales, ne périra jamais dans la mémoire des antiquaires et des artistes.

MONUMENTS FRANÇAIS

INÉDITS

POUR SERVIR A L'HISTOIRE DES ARTS,

DEPUIS LE VIIIe SIÈCLE JUSQU'AU COMMENCEMENT DU XVIIe.

MONUMENTS ANTÉRIEURS AU IXE SIÈCLE.

PLANCHE 1.

CHAPITEAUX DE L'ÉGLISE DE SAINT-VITAL
DE RAVENNE.

L'ÉGLISE de Saint-Vital fut construite, selon l'historien Agnello, au commencement du VIe siècle (vers l'an 534), sous le règne de Justinien, par Julien, trésorier de l'empire, conjointement avec saint Ecclesius, évêque de Ravenne, sur des dessins venus de Constantinople. Sa forme, intérieurement et extérieurement, est celle d'un octogone. Par une singularité de construction digne de remarque, sa coupole est entièrement composée de vases de terre cuite, qui, dans la partie inférieure du cintre, ont la forme d'amphores antiques, à anses, et sont placées perpendiculairement par rangs superposés; tandis que, dans la partie supérieure, ils ont la forme de tubes, pointus par une extrémité, ouverts par l'autre, disposés circulairement en hélice, et s'emboîtant les uns dans les autres. Ce procédé de construction, dont on ne trouve que des exemples équivoques dans l'antiquité, mais dont l'usage général, du IIIe au VIe siècle, est constaté par un grand nombre de monuments, a été repris avec succès de nos jours.

Tous les chapiteaux de cette église sont variés de forme et d'ornements; ils sont sculptés et rehaussés de peintures, ou même d'incrustations et de mosaïques; ils supportent généralement des espèces d'architraves tronquées ou d'impostes, superfétation bizarre qui figure un petit chapiteau imposé sur un plus grand, et au-dessus duquel naissent les arcades. Sur ces impostes, sont sculptés ou peints des croix, des emblèmes et des monogrammes dans lesquels on croit reconnaître les noms de Justinien, de Narsès, de Néo ou Nao, évêque de Ravenne (voyez dans le troisième chapiteau ce monogramme, qui a été retourné par le graveur), et enfin celui de Julien, fondateur de l'édifice. Montfaucon (*Diarium italicum*, cap. VII), d'Agincourt (*Histoire de l'Art; Architecture*, pl. 23), Barozzi (*Description de l'église de Saint-Vital*; Boulogne, 1782) et M. Isabelle (*Parallèle des salles rondes antiques et modernes de l'Italie*) ont décrit et figuré l'ensemble ou les détails de Saint-Vital de Ravenne.

Cette église, qui date de la même époque que le temple de Sainte-Sophie de Constantinople, bâti par Justinien lui-même, peut être considérée, aussi bien que ce dernier édifice, comme le point de départ, le type générateur de toute l'architecture du moyen âge; c'est en outre, par les particularités de sa construction, et l'accumulation inouïe des mosaïques, des marbres et des peintures qui le décorent, l'un des monuments les plus extraordinaires de cette période. Il est donc à regretter que M. Willemin, au lieu de se borner à reproduire quelques chapiteaux, n'ait pas donné une vue générale, ou au moins une partie importante de cet édifice, qui alors aurait servi de *criterium* pour constater le point d'où l'art était parti, en commençant son long pèlerinage d'épreuves à travers la barbarie du moyen âge.

PLANCHE 2.

VUE DU PORCHE DU MONASTÈRE DE LORSCH, ENTRE
HEIDELBERG ET DARMSTADT, BATI EN 774.

CETTE façade, que tous les connaisseurs de l'Allemagne considèrent comme remontant au règne de Charlemagne, décore un petit bâtiment carré qui paraît avoir servi d'entrée à l'antique abbaye de Lorsch, (*Laureshemium*) située vis-à-vis de Worms, sur le chemin de Manheim à Darmstadt.

Elle a été décrite et figurée pour la première fois dans l'ouvrage de George Möller, intitulé : *Denkmahler der Deutschen Baukunst*, etc. (*Monuments de l'Architecture allemande, pour servir à la connaissance de cet art pendant le moyen âge*; Darmstadt, 1825, in-fol.), ouvrage qui avait déjà, il y a quelques années, près de quarante livraisons, et n'était pas terminé. C'est à cette source que M. Willemin a emprunté sa planche, ainsi que M. de Caumont, qui l'a reproduite, dans la cinquième partie de son *Cours d'Antiquités monumentales*.

M. Schweighæuser, dans d'intéressantes *Observations sur quelques monuments religieux des bords du Rhin*, insérées dans le tome III des *Mémoires de la Société des Antiquaires de Normandie*, s'est étendu sur ce petit portique, qu'il considère comme étant,

après le dôme d'Aix-la-Chapelle, le monument le plus indubitable de l'époque de Charlemagne, et qu'il rapporte à l'année 776, à peu près. Nous ne pouvons mieux faire que de lui emprunter ici quelques unes des remarques qui suivent. Cet édifice a deux faces principales; celle que représente notre Planche 1 regardait l'intérieur de l'abbaye, c'est la plus intéressante des deux. A l'étage inférieur, on voit saillir les chapiteaux de quatre colonnes corinthiennes du travail le plus parfait. Les colonnes, ainsi que les chapiteaux, sont encadrés dans les murs; mais ce qui témoigne que ces chapiteaux ont été empruntés à un monument antérieur, c'est qu'ils sont terminés sur leurs quatre faces. Au dessus, règne une frise ornée de sculptures romanes. L'étage supérieur est décoré d'une ordonnance de dix petits pilastres ioniques cannelés, que M. Schweighæuser déclare sculptés sur les lieux, et dans lesquels on reconnaît, dit-il, l'heureuse rivalité du travail exécuté sur place et pour l'objet, avec celui des dépouilles romaines. Ces pilastres supportent neuf petits frontons à angles très aigus, formés par des bandes en relief, et qui répondent, trois par trois, aux trois entre-colonnements dont se compose l'étage inférieur. Au-dessous de chaque fronton correspondant au centre de chacun de ces entre-colonnements, s'ouvre une petite fenêtre à cintre arrondi, sans aucune espèce de moulure ou d'ornement. Enfin, une petite corniche composée de modillons carrés termine l'édifice.

M. De Caumont a pensé à tort que la moulure en entrelacs, qu'on a placée au-dessus de cette corniche, était un attique qui surmontait l'édifice. C'est tout simplement un détail emprunté à quelque partie non visible du bâtiment, et qui, placée par le graveur d'une manière un peu trop symétrique, à la vérité, peut induire en erreur sur sa véritable destination.

Ce qui caractérise particulièrement le petit monument que nous venons d'examiner, ce qui lui imprime, en quelque sorte, le cachet d'une haute ancienneté, c'est d'abord l'emploi de membrures et de détails, colonnes, chapiteaux, pilastres et corniches, empruntés à des monuments antiques, ou évidemment imités d'après eux; c'est l'adoption, comme moyen de décoration, de cet appareil réticulé, dont l'usage, à la vérité, se continua jusqu'au XIe et au XIIe siècle, mais qui remontait incontestablement jusqu'à la période romaine; enfin, c'est l'introduction de ces frontons aigus, ordinairement employés, comme dans une foule de sarcophages des bas temps, sans moulure horizontale pour leur servir de base. L'emploi de cette forme, dont on retrouve des exemples dans le temple si curieux de Saint-Jean de Poitiers, et dans quelques monuments anglais généralement reconnus appartenir à l'ère saxonne primitive, nous paraît caractériser les monuments antérieurs à l'époque romane, pendant laquelle l'usage des arcades cintrées régna exclusivement.

PLANCHE 3.

MONUMENTS DU VIIIe SIÈCLE : BAS-RELIEF EN PORPHYRE, QUI SE VOIT SUR LA PLACE SAINT-MARC, A VENISE, ETC.

Les objets représentés sur cette planche ne nous paraissent pas justifier complètement le titre que M. Willemin a imposé à celle-ci, car il est impossible de les rapporter tous au VIIIe siècle. Le seul qui soit incontestablement de cette époque est le fragment qui représente un aigle au milieu d'enroulements. Cet ornement est extrait du magnifique Évangéliaire de Charlemagne, que l'on conservait autrefois dans le trésor de Saint-Sernin de Toulouse, et qui fait actuellement partie de la Bibliothèque particulière du Roi, au Louvre. Ce manuscrit, qui renferme une suite d'extraits d'Évangile pour toute l'année, a été écrit, vers l'an 781, par ordre de Charlemagne et de l'impératrice Hildegarde; ce que témoignent ces deux vers de la fin du manuscrit :

Hoc opus eximium Francorum scribere Karlus,
Rex pius, egregia Hildegard cum conjuge, jussit.

On suppose que c'est ce prince lui-même qui le donna à l'abbaye de Saint-Sernin de Toulouse, lors du voyage qu'il fit dans cette ville pour se rendre auprès de son fils Louis, alors roi d'Aquitaine. Objet de vénération pour cette église, il était conservé dans un étui d'argent massif; mais, en 1793, l'étui fut volé, et le manuscrit jeté parmi de vils parchemins destinés à être détruits ou vendus. Les représentations d'un noble ami des arts, de M. Puymaurin, le firent recueillir et placer dans la Bibliothèque de la ville, jusqu'à ce que, par un acte de flatterie tout-à-fait dans les mœurs de l'époque, le corps municipal l'en fit tirer pour l'offrir à Napoléon, à l'occasion de la naissance du Roi de Rome. Tout le texte de ce rare volume, d'une incomparable conservation, est écrit en lettres d'or, à double colonne, sur vélin pourpré, avec bordures et arabesques d'une variété et d'une richesse infinies; il est en outre orné de six grandes peintures, dont cinq, représentant le Christ et les quatre Évangélistes, ont été très exactement reproduites dans les *Voyages pittoresques et romantiques dans l'ancienne France* (Languedoc, article *Toulouse*), et la sixième, représentant une Fontaine mystique, figure en tête du magnifique ouvrage de M. de Bastard. L'ornement que nous publions précède la Passion de Notre Seigneur selon saint Matthieu. Le calligraphe auquel on doit cette merveille paléographique s'est nommé dans une espèce de pièce dédicatoire, en vers latins, qui termine le volume : il s'appelait *Godescalchus*, et il témoigne qu'il mit sept années à parfaire son ouvrage. Cette indication est extrêmement précieuse, parce qu'elle donne une idée du temps que l'on mettait à accomplir ces miracles de patience que nous a légués le moyen âge. On trouve dans la *Décade philosophique*, n° 47, p. 274, et dans le *Voyage bibliographique* de M. Dibdin, t. IV, p. 48, de la traduction de M. Crapelet, des notions intéressantes sur ce manuscrit.

Il serait fort difficile de fixer rigoureusement la date des deux figures d'empereurs, ou de patrices, représentés au haut de la planche, avec un costume qui tient à la fois de l'époque romaine et de celle du Bas-Empire. Winckelman a cité, et M. d'Agincourt a fait graver, dans son *Histoire de l'Art, depuis la décadence* (Sculpture, pl. 5), deux groupes, également en porphyre, presque identiques avec le nôtre, sous le rapport du costume et de l'attitude. Ces deux groupes, de deux palmes et demie de hauteur, adhérant comme le nôtre à des colonnes, et faisant partie du musée du Vatican, sont rapportés, par M. d'Agincourt, au IVe siècle. Il nous paraît douteux que notre groupe soit postérieur au VIe.

Il y a peu d'années encore, on était persuadé, avec

M. Lenoir, que les caveaux souterrains de l'église de Saint-Denis, actuellement consacrés à la sépulture des Bourbons, et d'où sont tirés l'arcade et les chapiteaux représentés, l'une au haut, et les autres au bas de notre Planche, dataient de la seconde construction de cette abbaye, sous Pépin et Charlemagne; ce qui obligeait à supposer, entre autres difficultés, que les Normands, dans le cours de leurs dévastations, auraient laissé subsister intacte cette splendide ornementation. On est maintenant d'accord sur ce point, que toute cette architecture à colonnes détachées ou simplement appliquées, et à chapiteaux richement historiés, doit être rapportée au XIe et au XIIe siècle; c'est donc de la troisième réédification de l'abbaye, sous l'abbé Suger, dans le courant du XIIe siècle, que doivent dater ces chapiteaux, dont l'un représente la Translation des reliques d'un saint.

PLANCHE 4.

SIÉGE EN BRONZE DORÉ, VULGAIREMENT APPELÉ TRONE DE DAGOBERT.

Ce trône, que l'on conserve aujourd'hui au Cabinet des Antiques de la Bibliothèque Royale, faisait partie, depuis un temps immémorial, du trésor de Saint-Denis. La tradition voulait qu'il eût été fabriqué, vers le commencement du VIIe siècle, par saint Éloi, pour Dagobert Ier. Quoi qu'il en soit de cette tradition, probablement fondée sur le souvenir des deux trônes d'or enrichis de pierreries que saint Éloi exécuta pour Clotaire II, il est certain que l'opinion que ce siège avait appartenu à Dagobert était pleinement établie au XIIe siècle, puisque l'abbé Suger, dans le livre de son administration (*De rebus in administratione suâ gestis*), qu'on suppose dicté par lui-même, la mentionne positivement, en rappelant qu'il avait fait réparer ce siège, que les injures du temps avaient fortement endommagé. Voici ce passage important, l'un des plus anciens que l'on puisse citer concernant un objet mobilier qui subsiste encore, et dont l'identité, garantie par une tradition non interrompue, soit incontestable.

Nec minus gloriosi regis Dagoberti cathedram in quâ, ut perhibere solet antiquitas, reges Francorum suscepto regni imperio, ad suscipienda optimatum suorum hominia primum sedere consueverant, tum pro tanti excellentia officii, tum etiam pro operis ipsius pretio, antiquatam et disruptam refici fecimus. (*Historiens de France*, tom. XII, p. 101, A.)

« Nous n'avons pas fait moins pour la chaise du glorieux roi Dagobert, dans laquelle, ainsi que la tradition antique nous l'a transmis, les rois des Francs, après avoir pris le gouvernement de leur royaume, avaient coutume de s'asseoir pour recevoir l'hommage des grands; cette chaise, vieillie et rompue, nous l'avons fait restaurer, tant en considération de l'auguste usage auquel elle avait servi, qu'à cause du mérite de son travail. »

Les savants auteurs de l'*Histoire littéraire de la France* (tom. XII, p. 398) supposent, on ne sait sur quel fondement, que la chaire que l'on conservait à Saint-Denis n'était pas celle que l'abbé Suger avait mentionnée dans son livre, et attribuée, suivant la tradition, à Dagobert Ier.

On est généralement d'accord que la partie inférieure de ce trône, celle qui constitue le siège proprement dit, est fort ancienne, et pourrait bien être une chaise curule antique; la ressemblance de ses profils avec ceux qu'on remarque aux trônes consulaires dans les diptyques de Bourges, de Liége, et dans un troisième qui représente Stilicon, autorisent tout-à-fait cette supposition. Quant à la galerie à jour qui forme le dossier et les bras du siège, on la regarde comme plus moderne. Il n'y aurait point d'inconvénient à supposer que c'est dans l'adjonction de cette partie au siège antique que consista principalement la restauration ordonnée par Suger, et au moyen de laquelle ce siège, disposé auparavant en pliant, devint fixe et solide comme un fauteuil.

Une remarque qui ne saurait échapper à quiconque étudie attentivement la série des sceaux des rois de France, c'est que ce sont précisément Louis-le-Gros et son successeur Louis-le-Jeune, sous le règne desquels Suger faisait exécuter la restauration du trône de Dagobert, qui, les premiers, se firent représenter sur leurs sceaux assis sur une espèce de chaise curule antique, dont le profil est très analogue à celui du siège que nous examinons. N'y a-t-il pas là plus qu'une fortuite coïncidence, et n'est-il pas raisonnable de supposer que Suger ayant remis en honneur le trône de Dagobert, les deux rois dont il fut le ministre voulurent être représentés sur leurs sceaux assis sur ce siège auguste, qui symbolisait en quelque sorte l'antiquité de leur race. Leurs successeurs les imitèrent pendant près de deux siècles, mais en altérant de plus en plus la forme primitive de ce siège, qui devint enfin semblable à celle d'un simple pliant, analogue à ceux qui décorent l'entourage de notre Planche. Le roi Jean dérogea le premier à cet usage, en accotant son trône de deux aigles qui, faisant allusion à l'oiseau symbolique qui accompagne l'évangéliste saint Jean, rappelaient par conséquent le nom du monarque qui les avait adoptés.

Le trône de Dagobert, pendant la révolution et l'empire, fut déposé au Musée des Petits-Augustins. Au mois d'août 1804 il fut transporté à Boulogne, pour figurer à la distribution solennelle des croix d'honneur qui signala le voyage de Napoléon dans cette ville. Il existe une médaille frappée cette même année, qui représente Napoléon élevé sur une estrade, et siégeant sur le trône de Dagobert, pendant qu'il procède à la distribution des croix d'honneur.

Louis XVIII se fit également représenter, sur le grand sceau de l'État, siégeant sur un trône dont la forme est visiblement empruntée à celle du trône de Dagobert.

Une copie en bronze de ce trône vient d'être exécutée pour l'église de Saint-Denis.

PLANCHE 5.

SIÉGES ÉPISCOPAUX, CONSERVÉS DANS LES ÉGLISES DE CANOSA ET DE BARI.

Ce n'est pas, nous l'avouons, sans quelque hésitation que nous avons annexé ces trônes épiscopaux aux monuments du VIIIe siècle; car si, d'après l'inscription du premier, on peut, à la rigueur, faire remonter à cette époque reculée, il est à peu près constant que le second est de la fin du XIe siècle, comme nous l'établirons dans un instant. Mais, pouvant choisir entre plusieurs classements également fondés, nous avons préféré, dans ce cas comme dans plusieurs autres,

rapprocher les uns des autres des objets analogues, et placer ces trônes à côté de celui de Dagobert.

C'est celui qu'on voit représenté de face, à gauche de notre Planche, qui appartient à l'église de Canosa. Canosa, l'antique *Canusium*, est une petite ville du royaume de Naples, située dans la terre de Bari, à très peu de distance de cette plaine de Cannes que la défaite des Romains a rendue si célèbre. Elle posséda jadis un siège épiscopal, d'institution fort ancienne, mais qui, vers le milieu du ixᵉ siècle, fut réuni à l'archevêché de Bari. De ce fait découle déjà une présomption que ce trône est antérieur à cette réunion. L'église de Saint-Sabinus, dans laquelle il est conservé, fut fondée ou restaurée par Boëmond, dont on y voit le tombeau. C'est, au reste, un édifice de style byzantin et de forme dodécogone, qui présente de grandes analogies de construction avec Saint-Vital de Ravenne, dont nous avons parlé dans un article précédent. Sur ce siège, qui est en marbre, et qui repose sur deux éléphants, se voit une inscription, figurée en haut de la Planche, et qu'on doit lire ainsi :

Vrso preceptor : Romoaldus ad hec fuit actor.

De Saint-Non, dans son *Voyage*, a lu *Vrso preceptori*; mais c'est une erreur, car, sous cette forme, le sens, la mesure et la consonnance du vers léonin sont également violés. Il est évident que cet écrivain a considéré le vocable *Vrso* comme étant au datif, tandis qu'il est au nominatif, ce nom, fréquemment répété dans les listes pontificales et les souscriptions de diplômes de cette époque, s'y montre indifféremment sous les deux formes : *Vrsus* et *Vrso*. Quant à l'interprétation qu'on pourrait donner à ce vers, nous croyons que la plus simple et la plus naturelle serait celle-ci :

Vrson ordonna ; Romuald exécuta.

Alors, dans le cas où cette laconique inscription devrait s'appliquer à l'exécution du siège même, elle ne pourrait concerner que l'évêque Vrsus, dont l'époque précise est restée incertaine, mais qui occupa le siège de Canosa dans le cours du viiᵉ siècle. Il serait d'ailleurs difficile de tirer aucune induction de quelque valeur de la forme du siège ou du style des ornements, les pièces de comparaison manquant absolument pour ces époques reculées. Toutefois, nous ferons observer que l'inscription, dont les lettres sont distinctes, et non conjuguées ni enclavées comme dans l'inscription du siège voisin, est d'un caractère beaucoup plus ancien, et que rien ne contredit absolument l'attribution de ce monument au viiᵉ ou au viiiᵉ siècle. Une seconde inscription est tracée sur les deux bords du faîte du dossier ; nous n'avons réussi à en déchiffrer qu'une partie, qui ne nous a point offert de sens plausible ; la voici : *Quod vox exterius res ferat interius : quod geris*

in spem..... Il est évident que c'est une sentence morale.

Le trône représenté de profil à gauche de la Planche appartient à l'église de Bari. Bari, l'antique *Barium*, est une ville assez importante de la Pouille, au royaume de Naples, et la capitale du territoire qui porte son nom. Son siège épiscopal est d'institution fort ancienne, puisqu'on voit figurer un de ses évêques au concile de Sardique, en 347. L'église cathédrale ayant été relevée de ses ruines et en quelque sorte refondée par l'archevêque Hélie, prélat d'une haute piété, qui gouverna ce diocèse depuis l'an 1089 jusqu'en 1105, le successeur de ce dernier archevêque, Eustache, fit placer au milieu du chœur, où on la voit encore, sa chaire épiscopale, sur laquelle il fit graver cette inscription en deux vers, qu'on lit au haut de notre Planche :

Inclitus atque bonus sedet hac in sede patronus
Presul Barinus Helias et Canusinus.

c'est-à-dire : « Sur ce siège s'asseoit le pieux et excel-
» lent patron Hélie, archevêque de Bari et de Canosa. »
L'évêché de Canosa avait été en effet, comme nous l'avons remarqué, réuni à l'archevêché de Bari, vers le milieu du ixᵉ siècle. Il est donc hors de doute, d'après ce qui précède, que ce trône est de la fin du xiᵉ siècle. Indépendamment de la différence que présente le caractère de l'inscription de ce siège, comparé à celui de l'inscription précédente, on peut encore remarquer, comme un symptôme de décadence, la forme bizarre et tourmentée des supports, qui concontraste si fort avec la majestueuse gravité des soutiens du siège voisin.

Il est une autre remarque qu'il n'est pas sans intérêt de faire, à propos des lions employés comme supports du marchepied de ce trône épiscopal : c'est que cet emploi, dont on trouve de nombreux exemples dans des trônes analogues, faisait probablement allusion à ce passage du iiiᵉ livre des Rois (ch. xi, vers. 18, 19), où il est dit que Salomon fit faire un grand trône d'ivoire qu'il revêtit d'un or très pur ; que ce trône avait deux appuis et six degrés, deux lions auprès des deux appuis, et douze lionceaux sur les six degrés, six d'un côté et six de l'autre.

Nos recherches ne nous ont point appris à quels monuments peuvent appartenir les fragments d'ornements qui garnissent le bas de la Planche ; l'un, représentant un personnage romain en buste et la tête ceinte d'une auréole, reproduit un type qu'on trouve sur une foule de monuments funéraires des iiᵉ, iiiᵉ et ivᵉ siècles de l'ère chrétienne ; le second, qui représente une reine bizarrement costumée et accompagnée de rinceaux de style assez lourd, a paru à quelques bons observateurs appartenir à l'un ou à l'autre des deux siècles antérieurs au xᵉ.

MONUMENTS DU IX.ᵉ SIÈCLE.

PLANCHE 6.

FIGURE DE L'EMPEREUR CHARLES II, PEINTE AU FRONTISPICE D'UNE BIBLE CONSERVÉE AU MONASTÈRE DE SAINT-CALIXTE, A ROME.

Cette figure décore le frontispice d'une magnifique Bible provenant des archives du monastère des Bénédictins de Saint-Paul, hors les murs, à Rome, et conservée aujourd'hui dans le monastère de Saint-Calixte, qui appartient aux mêmes religieux.

Ce magnifique manuscrit, le plus splendide, sans contredit, que nous ait légué cette époque reculée, et qui n'a de rival que la grande Bible de Charles-le-Chauve, conservée à la Bibliothèque Royale à Paris, contient vingt-huit peintures de la plus grande dimension, et en outre d'innombrables ornements encadrant les pages et dessinant les principales majuscules, qui sont d'une grandeur et d'une richesse sans exemple.

Aucune tradition, aucun souvenir transmis par des auteurs contemporains ou postérieurs, n'ont encore appris à quelle époque et à quelle occasion ce précieux volume est devenu la possession du couvent de Saint-Paul. Et, comme les vers qui servent de souscription à ses principales peintures n'offrent que des sens ambigus et susceptibles de diverses interprétations, il s'ensuit que l'on n'est point encore d'accord sur la véritable attribution de ce manuscrit, et qu'on ferait un fort volume, rien qu'en réunissant les discussions des critiques à ce sujet.

Alemanni (*Lateranenses parietini*, 1625) et les Bénédictins, auteurs du *Nouveau traité de Diplomatique*, veulent que la figure principale, reproduite sur notre Planche, représente Charlemagne, tandis que Mabillon, dont l'opinion a entraîné le plus grand nombre, s'est efforcé de prouver que c'était Charles-le-Chauve. Cet auteur fonde principalement son avis sur ce que le visage lui parait ressembler aux portraits déjà connus de ce prince, et sur ce que le caractère de l'écriture lui parait trop récent pour être de l'époque de Charlemagne. Une raison non moins convaincante sert à le persuader d'ailleurs, c'est que l'on voit ordinairement Charles-le-Chauve représenté au frontispice des bibles et des livres de prières qui lui ont été dédiés, ainsi que le prouvent les deux bibles de la Bibliothèque du Roi, tandis qu'on ne connait aucun de ces derniers avec la figure de Charlemagne; ce qui ferait conjecturer que cette coutume n'était point encore introduite au temps de ce monarque.

C'est surtout à deviner l'espèce d'énigme renfermée dans le monogramme supporté sur les genoux du prince que se sont appliqués tous ceux qui ont disserté sur l'attribution de cette figure. Mabillon (*Musæum italicum*, p. 69) y lut *Carolus rex*, qu'il appliqua à Charles-le-Chauve; et, quant aux autres caractères, il convint franchement qu'il n'y comprenait rien: *De aliis, nihil solidi nobis occurrit*. Les savants auteurs du *Nouveau traité de Diplomatique* (t. III, p. 125), plus sagaces ou plus hardis, ont lu sur le globe les lettres suivantes: C.R.S.N.M.X.R.H.I.L.E., qu'ils interprètent par ces mots: *Carolus nostri mundi* (ou *noster magnus*) *Xristianus rex, Hildegarde*, et qu'ils appliquent conséquemment à Charlemagne. Cette interprétation les conduit à reconnaître dans les deux figures d'écuyers qui accompagnent le monarque sur la peinture originale les deux fils de Charlemagne, Louis et Carloman, qui accompagnèrent leur père à Rome, en 781.

L'auteur anonyme d'une Dissertation insérée dans les *Mémoires de littérature et d'histoire* du P. Desmolets (Part. I. p. 472), a fourni de ce monogramme une autre version qu'il applique à Charles-le-Chauve. Voici sa lecture et son interprétation: C.R.N.L.H.L. F.X.R.S.M., qui signifient selon lui: *Carolum regem nostrum, Ludovicum, Hlotarium, fratres, Xristus servet mundo*.

Séroux d'Agincourt, qui a consacré six planches de son magnifique ouvrage (*Histoire de l'art par les monuments*, Peinture, pl. 40 à 45) à reproduire, à la vérité dans des proportions beaucoup trop réduites, toutes les miniatures de ce manuscrit, n'a point hasardé de tentatives d'interprétation du monogramme, mais il a fait observer que l'on pourrait conclure de l'inscription en vers qui se trouve au-dessous de cette miniature, dans l'original, que cette Bible avait été offerte à Charlemagne, déjà maître de plusieurs royaumes, mais non encore décoré de la pourpre impériale; si tant est qu'il fallût prendre à la lettre ce second vers de l'inscription:

Hunc Karolum regem terræ dilexit herilem.

Mais c'en est assez sur le manuscrit lui-même, dont toute description verbale ne pourrait donner qu'une imparfaite idée, et sur la désignation de la figure principale, dont le véritable titre, n'ayant pu être rigoureusement déterminé par des savants de la célébrité de ceux que nous venons de citer, restera probablement long-temps encore un sujet de doute et de discussion. Arrivons à la peinture représentée sur notre Planche.

Le monarque, assis sur un trône de forme et d'ornements très simples, a les pieds appuyés sur un degré de marbre, que Montfaucon a représenté comme s'il était régulièrement partagé en carreaux noirs et blancs. Il porte une couronne d'or, fermée d'un demi-cercle surbaissé que surmonte un fleuron enrichi de pierreries, ainsi que toute la couronne; sa chevelure, très courte, à la romaine, ne rappelle guères la coiffure d'un roi franc; c'était pour cette époque une nouveauté, aussi bien que les petites moustaches effilées à la chinoise, dont la mode succédait à celle de la barbe. La tunique bleue, diaprée de larges rosaces d'or, descendrait probablement jusqu'aux chevilles, si le monarque était debout. La chlamyde, très ample, et de couleur pourpre tout unie, sans autre ornement qu'une bordure semée de pierreries, est agrafée sur l'épaule droite, à l'aide d'un nœud ou fermail dont la position a jeté la plupart des savants qui ont décrit cette figure dans une singulière erreur. Ils ont cru voir dans cet ornement un sceptre, dont la bordure du vêtement leur parut

être la verge. Mabillon, entre autres, exprime positivement que le prince appuie de sa main droite son sceptre sur sa poitrine : *Dextrâ protensâ, sceptrum pectori apprimens*. Quant aux jambes, elles sont couvertes de longues chausses assujetties à l'aide de ces bandelettes aux entre-croisements multipliés qu'on appelait *fasciolæ*, et que le moine de Saint-Gall désigne par l'expression de *longissimæ corrigiæ in crucis modum*. La chaussure est entièrement dorée.

Tel est l'ensemble de ce costume, auquel nous pensons que les savants qui s'en sont occupés ont généralement accordé une trop grande valeur, soit comme monument historique, soit comme portrait du prince qu'il prétend représenter. D'abord, pour être convaincu que ces sortes de peintures ne sauraient être des portraits, il suffit de comparer celle que nous venons de décrire, à celle que présente la Planche suivante. Est-il possible de supposer que ces deux portraits aient jamais pu s'appliquer à un seul et même prince? Si l'on s'arrête au costume, la divergence n'est pas moins grande; ainsi, par exemple, que l'on compare la couronne portée par le Charles-le-Chauve de la Planche qui nous occupe à celle que porte le Charles-le-Chauve de la Planche suivante, et enfin à celle du même prince au frontispice de la grande Bible dite de Saint-Martin de Tours, à la Bibliothèque du Roi, et l'on ne saura comment concilier des formes aussi disparates. Ainsi, le premier de ces princes porte la couronne fermée; le second une couronne ouverte, à trois fleurons droits et prolongés, qui la font ressembler à un trépied renversé; et enfin la couronne du troisième, composée de deux branches contournées qui s'élèvent au-dessus de la tête, avec deux prolongements qui descendent le long des oreilles, est si bizarre que l'on ne sait à quoi la comparer. Est-il probable que le même prince ait porté des couronnes de formes aussi différentes? Quant aux vêtements, nous pensons que, tout en admettant qu'ils reproduisent assez fidèlement ceux de l'époque où vivait le peintre, il est cependant difficile d'en rien conclure de positif relativement à celui que portait habituellement le prince représenté, personnage que le calligraphe, travaillant au fond d'un cloître, n'avait le plus souvent jamais vu, et qu'il habillait à sa guise, d'après les vagues données qu'il pouvait recueillir.

Le vers inscrit au-dessous de notre figure :

Ingobertus eram referens et scriba fidelis,

est extrait du prologue du manuscrit; et, en même temps qu'il présente le spécimen du caractère majuscule de cette Bible, il nous apprend le nom du calligraphe, *Ingobertus*, sur lequel d'ailleurs aucun autre renseignement n'est parvenu jusqu'à nous.

Cette peinture a soulevé tant de discussions que nous croyons qu'il n'est pas inutile de citer les principaux auteurs qui s'en sont occupés. On pourra donc consulter à ce sujet: Baluze, *Capitularia*; — Mabillon, *De re diplomaticâ*; — *Iter germanicum*; — *Musæum italicum*, p. I, p. 68; — Montfaucon, *Mon. de la monarchie franç.*, I, 304; — Alemanni, *De Lateranensibus parietinis*; — Margarini, *Inscript. ant. Basil. S. Pauli*; — *Nouveau traité de Diplomatique*, III, 123; — Eckard, *Francia orientalis*, II; — *Hist. littér. de la France*, II; — Bianchini, *Dissertat. in aur. ac perpetust. S. Evang. cod. Ms. Mon. S. Emmerani*; — Seroux d'Agincourt, *Hist. de l'art. Peinture*; — etc.

PLANCHE 7.

FIGURE DE CHARLES-LE-CHAUVE,
TIRÉE, AINSI QUE LES ORNEMENTS, DES HEURES MANUSCRITES DE CET EMPEREUR.

Cette figure, que M. Willemin a eu le tort de faire réduire de moitié, est extraite du frontispice d'un Livre de prières qui fut à l'usage de Charles-le-Chauve. Ce volume appartenait anciennement au chapitre de Saint-Étienne de la ville de Metz, qui en fit présent en 1674 au ministre Colbert, de la Bibliothèque duquel il passa dans celle du Roi, où on le conserve aujourd'hui. Baluze a supposé que Charles-le-Chauve avait pu donner ce précieux manuscrit à l'église de Saint-Étienne de Metz, à l'époque où, étant à Douzy, non loin de Metz, il reçut la nouvelle de la mort de la reine Hirmintrude, qui venait de mourir à Saint-Denis, le premier jour des nones d'octobre de l'an 869. Ce savant a fondé sa supposition sur ce que ce livre de prières pouvait paraître désormais inutile à Charles-le-Chauve, puisqu'on lit dans les litanies cette prière pour la conservation de la vie de la reine Hirmintrude, qui devenait dès lors sans application : *Ut Hirmintrudim conjugem nostram conservare digneris, te rogamus, audi nos*. Au reste, ce qui résulte le plus évidemment de ce passage, c'est que le volume a été exécuté du vivant de la reine Hirmintrude, et conséquemment avant l'année 869. Une particularité assez curieuse qui signale ces mêmes litanies, c'est que le Roi y adresse à Dieu une prière analogue pour lui-même : *Ut mihi Karolo à te Regi coronato, vitam et prosperitatem atque victoriam dones, te rogo, audi me*. Enfin, après ces litanies, on trouve le nom du calligraphe qui a transcrit le volume :

Hic calamus facto Luitardi fine quievit.

Le monarque, ainsi que le représente notre Planche, est assis sur une espèce de trône fort large, à dossier carré, décoré de pierreries dans tout son pourtour. Il porte une couronne formée d'un cercle étroit, d'où s'élèvent trois hauts fleurons; son sceptre, dans lequel Montfaucon a cru voir une épée, à cause d'une certaine ressemblance entre les ornements qui le terminent et les épées qu'on voit entre les mains d'écuyers dans quelques autres peintures représentant le même monarque et l'empereur Lothaire, porte à son sommet un fleuron dans lequel on peut, sans trop de prévention, reconnaître l'origine de la fleur de lis. Sa main gauche soutient un objet que tous les descripteurs ont considéré comme un casque, et que nous croyons fermement être un globe, traversé de ses cercles et surmonté d'une croix, ainsi qu'on le met aux mains des empereurs. Quant au vêtement, il est à peu près identique de forme avec celui que nous avons décrit précédemment, si ce n'est que la chlamyde enveloppe les jambes jusqu'aux pieds, et cache par conséquent le bas de la tunique. Cette tunique est de couleur pourpre, semée de fleurons d'or; la chlamyde est entièrement d'or. Les bottines, de couleur de pourpre, sont richement brodées d'or, et semblent lacées sur le coude-pied.

L'ornement courant qui décore le haut de la Planche, ainsi que la belle lettre reproduite au bas, sont empruntés à ce même manuscrit, dont la magnificence avait tellement frappé Baluze qu'il inséra dans sa description qu'il semblait que saint Jérôme l'avait en vue lorsqu'il écrivait à Eustochium : « Le vélin se teint

« d'une couleur de pourpre; l'or se liquéfie en lettres; « les volumes sont vêtus de pierres précieuses. » Cette dernière phrase était d'autant plus applicable à ce splendide volume qu'il est en effet revêtu d'une riche couverture, dont on voit un fragment à gauche et au bas de notre Planche; c'est un travail en filigrane d'argent, surchargé de pierreries, et appliqué sur un fond de cuivre rouge.

PLANCHE 8.

COSTUMES DE FEMMES, VASES ET ORNEMENTS DU IX^e SIÈCLE, TIRÉS DE LA BIBLE DE CHARLES II, DIT LE CHAUVE.

PLANCHE 9.

INSTRUMENTS DE MUSIQUE ET ORNEMENTS (BIBLE DE CHARLES-LE-CHAUVE).

PLANCHE 10.

VASES ET ORNEMENTS DU IX^e SIÈCLE, TIRÉS DE DEUX MANUSCRITS LATINS.

PLANCHE 11.

DÉTAILS D'ARCHITECTURE, EXTRAITS DE DEUX MANUSCRITS DU IX^e SIÈCLE.

Tous les objets représentés sur les quatre Planches dont nous réunissons les titres dans un seul paragraphe, étant tirés, soit d'un même manuscrit, soit au moins de manuscrits d'un même siècle, et chaque objet, considéré isolément ne présentant qu'un intérêt très secondaire, nous confondrons leur description dans un article unique.

Comme il existe à la Bibliothèque Royale plusieurs manuscrits désignés généralement sous le titre de *Bibles de Charles-le-Chauve*, et que M. Willemin paraît avoir emprunté à tous indistinctement les détails de ces quatre Planches, il est nécessaire que nous caractérisions ces différents manuscrits. Le premier, écrit et orné dans l'abbaye de Saint-Martin de Tours par les moines de ce monastère, et présenté à Charles-le-Chauve par le comte Vivien, qui en était abbé commendataire, date du milieu du IX^e siècle. Il provient, comme celui du précédent article, de la Bibliothèque du chapitre de Saint-Étienne de Metz, qui en fit présent, en 1675, au ministre Colbert, des mains duquel il passa à la Bibliothèque Royale (*Bibles*, n° 1). M. le comte de Bastard, qui en a reproduit de magnifiques spécimens dans le splendide ouvrage qu'il consacre à l'illustration des manuscrits français de tous les âges, caractérise le style qui domine dans ce volume par l'épithète de *gallo-franc*; c'est un style grave, peu chargé de détails et noble comme l'antique, auquel il se rattache d'ailleurs par de nombreuses imitations. La seconde bible de Charles-le-Chauve est ordinairement distinguée de la précédente par le titre de *Bible de Saint-Denis*. Ce monastère en avait en effet la garde, depuis le règne de cet empereur, lorsqu'en 1595, sur ce qu'on représenta à Henri IV que les moines songeaient à s'en défaire, il intervint un arrêt du parlement qui ordonna qu'elle serait déposée dans la Bibliothèque Royale, et cet arrêt reçut aussitôt son exécution (*Bibles*, n° 2). C'est d'après ce volume, dont un fameux déprédateur de manuscrits, nommé Jean Aymon, enleva, il y a plus d'un siècle, quatorze feuillets, que M. Jorand a publié un important ouvrage intitulé : *Grammatographie de la Bible de Charles-le-Chauve*. M. de Bastard a appliqué aux ornements de ce volume l'épithète de *franco-saxons*. Le style de ces ornements diffère en effet, d'une manière extrêmement tranchée de celui que nous venons de caractériser; on le reconnaît de suite à l'exubérance de ses détails bizarres et tourmentés. Ce ne sont partout qu'entrelacements capricieux, que serpents, monstres fantastiques qui s'enroulent et cherchent à se dévorer. Les ornements vermiculés, nattés, entortillés de mille manières, dominent dans les jambages et s'épanouissent aux extrémités des initiales, que signalent en outre des encadrements ponctués, de couleurs variées. Le Livre d'heures ou de prières de l'empereur Charles-le-Chauve est souvent aussi qualifié de *Bible* par les écrivains qui le citent, ce qui l'a fait plus d'une fois confondre, dans les descriptions, avec les deux volumes dont nous venons de parler. On le trouve souvent désigné par le titre de Bible de Metz, *Biblia Metensis*, à cause de son origine. Comme nous avons épuisé ce qui le concerne dans l'article précédent, nous y renvoyons. Les *Évangiles de Lothaire*, auxquels M. Willemain a également emprunté quelques détails de la Planche 10, composent un magnifique volume, transcrit et orné pour cet empereur dans l'abbaye de Saint-Martin de Tours, et qui était jadis conservé dans l'ancienne abbaye de Saint-Martin, près Metz, à laquelle Lothaire en avait fait présent. Exécutés à la même époque et sortant des mêmes mains que la *Bible* dont nous avons parlé en premier lieu, ces Évangiles présentent avec ce dernier volume une similitude constante de style et d'ornements, ce qui nous dispense de les caractériser plus amplement.

Les quatre figures de femmes représentées sur la Planche 8, et dont deux tiennent des volumes reliés, tandis que les deux autres tiennent des rouleaux, sans doute de vélin teint en bleu ou en pourpre, sont d'un haut intérêt pour l'histoire du costume féminin au milieu du IX^e siècle. Elles nous apprennent que les femmes portaient à cette époque deux tuniques, dont l'une, de dessous, plus étroite et généralement plus longue que celle de dessus, avait des manches justes au poignet, et formant à cet endroit une multitude de plis. La tunique de dessus avait des manches plus ou moins largement ouvertes, qui souvent ne dépassaient pas le coude. De larges bandes ornées bordaient l'ouverture du cou et des manches, le bas de la robe, et dessinaient antérieurement une large suture du haut en bas. La ceinture, qu'on n'aperçoit pas, était placée au-dessus des hanches. Un voile richement brodé couvrait la tête, enveloppait les épaules et descendait presque jusqu'à terre. La chevelure, qui se dérobait entièrement sous ce voile, ne paraît pas, comme l'usage en vint plus tard, se prolonger en nattes d'une longueur démesurée.

Les petits vases, de formes variées, reproduits en tête de la Planche 8 et de la Planche 10, caractérisent les manuscrits gallo-francs du IX^e siècle. On les trouve gracieusement employés, dans les compositions d'architecture, à décorer le cintre des arcades, d'où ils

pendent en guise de lampadaires. Ils affectent les formes les plus diversifiées; on reconnaît parmi eux des buires, des cassolettes, des coquemars, des cornes à boire, des aiguières, qui tous peuvent donner une idée de la variété de ces ustensiles à cette époque reculée.

Les gracieux ornements qui entourent la Planche 9 peuvent servir à caractériser le style employé dans les manuscrits que nous avons qualifiés plus haut de gallo-francs; on y reconnaît cet agencement plein de grâce, cette sobriété de détails, cette pureté vraiment antique qui appartient à ces admirables monuments de calligraphie. L'ornement entortillé placé au centre de la Planche 10 est au contraire essentiellement franco-saxon; c'est un type des ornements de la bible dite de Saint-Denis, dont nous avons parlé plus haut.

Les colonnes et les fragments d'architecture représentés sur la Planche 11 sont encore caractéristiques des manuscrits du IXe siècle. Ces colonnes supportent des arcades simples, géminées, ternées ou quadruplées, qui encadrent harmonieusement les pages, et surtout les Canons d'Évangiles, qu'on trouve ordinairement en tête des livres saints. Des caractères différentiels bien tranchés se font également remarquer dans ces compositions architecturales. Ainsi il est évident que les trois premières colonnes de la Planche 11 appartiennent à un manuscrit gallo-franc, tandis que la quatrième est tirée d'un manuscrit franco-saxon.

PLANCHE 12.

TRONE ET ORNEMENTS DU IXe SIÈCLE.

PLANCHE 13.

FIGURE D'UN ÉVÊQUE GREC, TIRÉE D'UN MANUSCRIT EXÉCUTÉ VERS 886.

PLANCHE 14.

TRONE ET LITS GRECS, EXTRAITS D'UN MANUSCRIT EXÉCUTÉ VERS 886.

Tous les objets représentés dans ces trois Planches, les ornements de la première exceptés, étant tirés du même manuscrit, nous confondrons leur description dans un seul article.

Nous n'avons qu'un mot à dire sur les ornements de la Planche 12. Deux motifs, placés des deux côtés du trône, sont sans indication d'origine. On pourrait croire qu'ils proviennent du même manuscrit que le trône, ce serait une erreur; il est évident qu'ils proviennent de quelques manuscrits franco-saxons du IXe siècle, peut-être de la Bible de Charles-le-Chauve, no 2. Quant aux trois bandeaux d'ornements courants qui remplissent la partie inférieure de la Planche, ils proviennent d'un manuscrit exécuté au Xe siècle, dans l'ancienne abbaye de Saint-Martial de Limoges. Les portions arquées forment le cintre de grandes et magnifiques arcades, subdivisées à l'intérieur par des arcades plus petites, et qui contiennent un Canon d'Évangiles. Ces décorations architecturales, d'un style large et grandiose qui diffère en tout point de celui des manuscrits que nous avons précédemment examinés, affectent parfois une extrême bizarrerie : ainsi, par exemple, les bases et les chapiteaux des colonnes sont souvent remplacés par des animaux dont l'action et l'agencement n'ont aucun rapport avec la fonction qu'ils paraissent remplir. On ne peut s'empêcher de trouver une certaine ressemblance entre ces compositions et les conceptions architecturales indiennes, dans lesquelles les animaux jouent un si grand rôle.

Le trône représenté en tête de cette même Planche 12, tous les objets qui garnissent les Planches 13 et 14, et même le siège à coussins de la Planche 15, sont tirés du même manuscrit. Ce manuscrit, d'origine grecque, et d'une magnificence qui ne le cède à aucun autre, contient les Oraisons de Saint-Grégoire de Nazianze. L'or brille de toute part dans ses initiales, dans les titres de ses oraisons, et surtout dans ses miniatures, qui sont au nombre de quarante-cinq, dont cinq, placées en tête, occupent toute la page. Ce volume a été transcrit sous le règne de Basile-le-Macédonien, ce que constatent suffisamment les peintures où Basile est représenté avec toute sa famille, et des vers inscrits au frontispice, qui expriment que Basile tenait alors le sceptre impérial. La magnificence du volume ne laisse pas de doute qu'il était destiné à l'usage de Basile lui-même et de sa famille. Montfaucon (*Palæogr. Græc.*; p. 250), Banduri (*Antiquit. Constant.*; II, 936) et Du Cange (*Famil. Byzant.*) ont disserté sur cet important manuscrit.

Les lits et les trônes représentés sur ces diverses Planches peuvent servir à donner une idée de la forme de ces meubles dans l'empire de Byzance, à la fin du IXe siècle; on voit que les incrustations et les pierreries les revêtent de toutes parts; que ces dernières couvrent même les draperies, exagération pittoresque qu'il ne faut pas sans doute prendre à la lettre. Le trône placé au haut de la Planche 12 occupe le centre d'une miniature qui représente un synode de Constantinople, présidé par Théodose-le-Grand, pour la condamnation des erreurs d'Apollinaire; ce trône porte le volume des saints Évangiles.

L'autel figuré sur la Planche 13 est digne de remarque; il est couvert d'un petit dôme supporté par quatre colonnes, que l'on appelait *ciboire*, et dont l'usage était universel dans la primitive Église. Chez nous, le nom de ciboire est passé à la boîte qui sert à conserver les hosties consacrées, parceque autrefois on avait l'habitude de suspendre ce vase sacré sous le véritable ciboire; mais en Italie les ciboires d'autel ont conservé leur usage et leur titre. Quoiqu'il en soit, d'après tous les anciens liturgistes, le ciboire était un petit édifice en forme de voûte, soutenu par quatre ou par six colonnes et par autant d'arcades, et qui servait tout ensemble de couverture et d'ornement aux autels. Les auteurs ecclésiastiques le qualifient de *umbraculum altaris; tegimen altaris; cooperculum quod imponebatur altari ornatûs causâ*. Il y avait de ces ciboires qui étaient construits de matériaux solides, et par conséquent fixes; d'autres plus légers qui étaient mobiles et portatifs, et que l'on portait en voyage, *minora vel itineraria ciboria*. Dans le dernier siècle, on ne connaissait plus guère de ciboire en France que celui qui surmontait l'autel de l'abbaye du Bec; toutefois les baldaquins peuvent être considérés comme des espèces de ciboires. On peut consulter sur l'usage du ciboire chez les Grecs une importante dissertation de Du Cange sur cet objet (*Constantinopolis Christiana*; lib. III, cap. 57-65.)

Le tronc pour les aumônes est également un détail fort intéressant. Pendant tout le moyen âge, les troncs furent ainsi le plus souvent une espèce de boîte élevée, isolée de toute part, et posant sur le sol ; ils se présentent encore sous cette forme dans la plupart des églises de Belgique.

La figure d'évêque est semblable à toutes celles que l'on rencontre dans les manuscrits grecs de cette époque. Généralement le costume ecclésiastique est d'une simplicité extrême, qui contraste singulièrement avec le luxe surabondant des costumes impériaux. Notre évêque porte une longue tunique, sillonnée à droite et à gauche de deux bandes de pourpre qui descendent jusqu'aux pieds. Ce vêtement est la véritable *stola* antique, qui couvrait tout le corps, et dont on détacha par la suite les deux bandes, pour en former l'étole moderne. On rencontre souvent dans les costumes ecclésiastiques grecs de l'époque de notre manuscrit l'étole détachée, portée par-dessus la *stola* antique. La chasuble, dans sa forme primitive, c'est-à-dire sans aucune espèce d'échancrure, est relevée sur le bras droit, et recouvre entièrement le bras gauche, par respect pour le livre des Évangiles que notre saint personnage soutient de ce côté. Le pallium se montre également ici sous une forme très-ancienne, mais non primitive, car on suppose qu'à son origine cet ornement ne portait aucune apparence de croix. Son peu de flexibilité indique suffisamment qu'il était tissu de laine, pour symboliser la brebis que Jésus-Christ, le bon pasteur, porte sur ses épaules ; et l'on reconnaît au bas les petites lames de plomb qu'on y attache pour lui donner du poids, et le faire tomber plus gracieusement. Nous aurons au reste plus d'une fois encore l'occasion de parler du pallium.

PLANCHE 15.

SIÉGE ET ORNEMENTS, TIRÉS D'UN MANUSCRIT GREC DU IX^e SIÈCLE. — ÉTOFFE TISSUE DE SOIE ET D'OR, TROUVÉE DANS UN TOMBEAU DE L'ABBAYE DE SAINT-GERMAIN-DES-PRÉS.

Nous n'avons point à nous occuper du siége représenté en tête de cette Planche ; sa description rentre dans celle des trois Planches précédentes, avec le contenu desquelles il a une origine commune. Quant au fragment d'étoffe figurée, il mérite une mention spéciale.

Lorsqu'au mois de prairial de l'an VII, on ouvrit la plupart des tombeaux que renfermait l'antique abbaye de Saint-Germain-des-Prés, on trouva celui de l'abbé Ingon, mort en 1025 ou 1026. Ce religieux avait été inhumé avec ses habits pontificaux, qui étaient encore parfaitement conservés ; il avait sa mitre en tête et sa crosse à son côté. Son costume, qui ne différait en aucune manière de celui des évêques de son temps, présentait cette particularité, que les jambes étaient revêtues de longues guêtres, appliquées par-dessus un morceau de drap qui tenait lieu de bas, et serrées vers le jarret, au moyen d'une coulisse et d'un cordonnet de soie. C'est un fragment de l'étoffe de ces guêtres que représente notre Planche. Le dessin, calqué sur la pièce originale, est de la plus parfaite exactitude ; il présente toutefois dans le coloriage une légère omission : les petits animaux, lièvres ou gazelles, qui occupent le pourtour des compartiments polygones doivent être dorés, aussi bien que les oiseaux qui en occupent le centre. Cette restitution est très-importante pour faire comprendre tout l'effet que devait produire dans sa fraîcheur cette magnifique étoffe. M. Desmarest a inséré dans les *Mémoires* de la classe des Sciences physiques de l'Institut (second semestre de 1806, p. 122) une dissertation fort étendue sur cette étoffe, et sur toutes celles qu'on avait exhumées du même tombeau. Nous ne pouvons qu'engager le lecteur à consulter cet intéressant Mémoire, dans lequel l'auteur a considéré ces tissus sous le double point de vue de l'historique et de la pratique de leur fabrication. Nous devons toutefois faire observer qu'il s'est étrangement mépris lorsque, sans prendre garde à la légende arabe, quatre fois répétée autour de chaque compartiment, et exprimant une invocation à Dieu, il s'est persuadé que cette étoffe avait été fabriquée en France, et lorsqu'il a tiré de ce fait supposé des conclusions inadmissibles, touchant les progrès de cette fabrication en France au X^e siècle. Il est maintenant bien avéré que tous les tissus précieux, et surtout les soieries, venaient à cette époque de Byzance et de l'Orient, et que c'est principalement sur le commerce de ces marchandises que Venise fonda le colosse de ses richesses et de sa puissance navale. Il est encore un autre point du Mémoire en question, que nous devons, sinon contredire, au moins faire remarquer : M. Willemin croyait que le tissu dont il publiait la gravure était de soie, et M. Desmarest, après un minutieux examen, et non sans quelque hésitation, affirme qu'il est de laine. Cette divergence d'opinions ne doit point étonner, et encore moins fournir la matière d'un reproche contre celui des deux observateurs qui s'est trompé. Il est extrêmement difficile de déterminer, par une simple inspection, la nature des matériaux qui sont entrés dans la composition d'anciens tissus que la vétusté et une foule d'agents physiques ont profondément altérés. Ainsi, l'on a récemment démontré que l'on s'était jusqu'ici complétement trompé sur la nature du tissu dont les Égyptiens s'étaient servis pour envelopper leurs momies, et l'on a expérimenté qu'un examen microscopique pouvait seul conduire à une solution certaine de ces questions. Quoi qu'il en soit, la difficulté même de cette appréciation témoigne de l'extrême finesse avec laquelle notre étoffe a été tissée. M. Desmarest a en effet reconnu que cette étoffe, dans laquelle il croit reconnaître le genre de celles que Pline appelle *scutulatæ*, était composée d'une trame, et d'une chaîne de filature très-fine et très-égale ; que la chaîne était à deux brins, dont le tors était très-ménagé ; que des espoulins chargés de fils en dorure avaient fourni au broché certaines parties de dessin assujetties à des lisses particulières divisées en deux rangs ; et enfin, que l'emploi de ces procédés annonçait des métiers d'une forte construction et des mains très-habiles dans le jeu des lisses de deux ordres.

Au reste, les curieux qui désireraient soumettre cette étoffe vraiment remarquable à de nouvelles observations n'apprendront pas sans intérêt qu'on en conserve des lambeaux encadrés à la Bibliothèque de l'Institut.

PLANCHE 16.

VOILE, VULGAIREMENT APPELÉ *CHEMISE DE LA VIERGE*.

C'est par erreur que ce lambeau d'étoffe a été qualifié, sur la gravure : *voile* ou *chemise de la Vierge*.

le *voile* et la *chemise* de la Vierge, conservés dans la cathédrale de Chartres, avant la révolution, étaient deux objets tout-à-fait distincts. La tunique vulgairement appelée *chemise de la Vierge* fut envoyée à Charlemagne, vers l'an 803, par Nicéphore, empereur d'Orient, puis donnée à l'église de Chartres, en 877 selon les uns, en 896 selon les autres, par Charles-le-Chauve, petit-fils de Charlemagne. Elle resta l'objet d'une vénération universelle pendant plus de neuf siècles, et devint la source d'une infinité de miracles, de légendes merveilleuses, sur lesquels on peut consulter les anciens historiens de l'église de Chartres, Séb. Rouillard et Sablon; mais elle disparut à l'époque de la révolution, sans qu'on ait su dans quelles mains elle avait passé. Le *voile* ainsi que la *ceinture* ont été conservés; ils étaient, en 1824, entre les mains de la sœur de feu M. Maillard, ancien curé de Notre-Dame de Chartres, et c'est un fragment de ce voile que représente notre Planche.

Les historiens, qui se sont étendus si longuement sur l'origine de la *chemise* de la Vierge et sur ses diverses vicissitudes, ont été fort sobres de détails sur le *voile*; ils n'ont fait en quelque sorte que mentionner son existence, et il est probable qu'ils croyaient beaucoup moins à son authenticité. Au reste, la vénération des fidèles n'établissait aucune distinction entre les trois saintes reliques; elles reposaient ensemble dans le même reliquaire, précieux ouvrage d'orfévrerie de la fin du x⁰ siècle, que le creuset révolutionnaire a englouti avec tous les émaux, les camées antiques, les pierres précieuses et les joyaux annexés, dont la piété de vingt générations l'avait surchargé, et dont les anciens inventaires font une description vraiment étourdissante.

L'incertitude qui existe sur la provenance de ce *voile* rendrait très difficile la détermination rigoureuse de son degré d'antiquité. Il est hors de doute qu'il doit remonter à une époque fort reculée, et nous ne voyons aucun inconvénient à supposer qu'il est contemporain de la *chemise* dont il a usurpé la date sur notre gravure. Il est formé d'une espèce de tissu de lin ou de coton broché d'or et de soie, et porte environ six pieds de longueur sur dix-huit pouces de largeur. Il est représenté, dans la gravure, aux deux tiers de sa largeur, et au dixième de sa longueur totale. Les détails sont figurés à l'échelle de leur grandeur réelle. Quelques écrivains ont pris pour des symboles hiéroglyphiques les diverses figures de volatiles ou d'animaux représentés, soit dans le tissu même, à l'aide des procédés du tissage, soit dans la bordure, au moyen du brochage de la broderie : c'est évidemment une illusion. Ce sont tout simplement des ornements analogues à tous ceux qu'on rencontre sur les étoffes anciennes, exécutées dans l'Orient et la Perse. Il est même à peu près incontestable que c'est de ces contrées que ce voile tire son origine. Il est conforme de tout point, dans ses dimensions, sa forme et la disposition de ses ornements, à ces écharpes, à ces châles, en un mot, que de tout temps on a fabriqués dans ces pays pour la parure des deux sexes, et surtout pour envelopper la tête et former le turban.

On sait que le miracle le plus éclatant qu'ait opéré la chemise de la Vierge est celui d'avoir mis en fuite les Normands qui, sous la conduite de Rollon, assiégeaient la ville de Chartres. Selon un ancien poëme français cité par Sablon, et rapporté au siècle de Saint-Louis, le voile aurait participé à ce glorieux miracle. Les Chartrains, dit ce poëme,

Avec leur évesque Gousseaumes,
Qui portoit la sainte chemise
Por défense et por garantise,
Avec une autre bannière
Qui du voile de la Vierge ere,
De Chartres s'en issirent tuit.....

Au reste, plus d'une église disputait à celle de Chartres l'honneur de posséder un voile, une ceinture, voire même une chemise de la Vierge. Pour ne parler que des voiles, Rome, Malte, Assise, Arras, Tongres et Trèves, en offraient à la vénération des fidèles. Cette multiplicité de reliques de même nature n'inspire pas le plus léger scrupule au naïf historien de l'église de Chartres que nous avons déjà cité. « Il n'y « a rien en tout cela qui répugne à la vérité, dit-il : « la Sainte Vierge n'était point si pauvre qu'elle n'eût « le moyen d'avoir plusieurs chemises, et en effet elle « en avait plusieurs, ainsi que des voiles et des cein-« tures. »

PLANCHE 17.

FIGURES DE ROIS ET D'EMPEREURS, GRAVÉES SUR LE FOURREAU D'OR DE L'ÉPÉE QUE L'ON PORTE AU SACRE DU ROI DES ROMAINS. — FIGURES D'EMPEREURS, SCULPTÉES SUR UN COFFRE D'IVOIRE.

Le curieux coffret d'ivoire, sur lequel sont sculptées en bas-relief les deux figures de prince ou d'empereur et de cavalier armé, que représente cette Planche, est conservé dans le trésor de la cathédrale de Troyes. Il a été publié en entier par M. Arnaud, dans l'ouvrage que cet artiste a consacré à reproduire les monuments les plus intéressants de la ville de Troyes. Le travail en est évidemment byzantin : le prince porte pour couronne le large cercle orné de perles, avec pendants, qu'on voit presque constamment porté par les empereurs de Constantinople et les princes de leur famille, sur les monnaies byzantines, depuis le vi⁰ jusqu'au x⁰ siècle. Une grande finesse d'exécution, que déparent, à la vérité, de choquantes incorrections de dessin; de nombreuses réminiscences du costume et de l'équipement militaire antiques, tout nous induit à penser que le travail de ce petit monument doit appartenir à l'époque intermédiaire qui sépare le vi⁰ du viii⁰ siècle.

Les quatre figures d'empereurs exécutées *au repoussé*, et non simplement gravées, ainsi que l'indique le titre de notre Planche, décorent, avec dix autres figures analogues, le fourreau de l'épée dite de saint Maurice, que l'on porte devant l'empereur d'Allemagne pendant la cérémonie de son couronnement. Cette épée était conservée, avec tous les autres insignes impériaux, dans le trésor de Nuremberg, et doit être maintenant à Vienne. Son incontestable antiquité, la valeur et l'intérêt archéologique des ornements qui la décorent en font un digne pendant de l'épée de Charlemagne, dont nous parlerons plus loin. On ne connaît rien de plausible sur son origine, car, quant à la tradition vulgaire, qui veut que saint Maurice, commandant de la légion thébéenne et martyr sous l'empereur Maximien, s'en soit servi, cette fable ne mérite pas même une réfutation. Le pommeau porte à la vérité l'écu mi-parti d'Allemagne et de Souabe, qui ne remonte qu'à Conrad III, vers le milieu du xii⁰ siècle; mais il est hors de doute que ces armoiries

ont été ajoutées après coup, aussi bien que celles qu'on voit au pommeau de l'épée de Charlemagne, et que le monument principal est beaucoup plus ancien. Reconnaissant toutefois l'impossibilité de déterminer l'âge de cette arme d'une manière rigoureuse, et ne pouvant assigner à son exécution qu'une période aux limites largement espacées, nous croyons pouvoir en fixer les points extrêmes au VIIIe et au Xe siècle.

L'épée dite de saint Maurice est de forme très simple : sa poignée est absolument semblable, dans son ensemble, à celle de l'épée de Charlemagne, représentée quelques Planches plus loin. Quant au fourreau, il est recouvert de chaque côté, et dans toute sa longueur, de minces plaques d'or, sur chacune desquelles est représentée une petite figure en costume impérial. Ces plaques sont au nombre de quatorze, sept de chaque côté, et sont séparées les unes des autres par une petite bande émaillée. Les quatorze effigies impériales ou royales, exécutées au martelet sur ces plaques, se ressemblent tellement, par l'attitude, le costume et les attributs, qu'il faut s'attacher aux détails accessoires pour les différencier entre elles : ainsi toutes portent la couronne fermée, le sceptre et le globe surmonté d'une croix; toutes sont vêtues d'une tunique richement bordée de pierreries, et de la chlamyde agrafée sur l'épaule droite; toutes enfin sont chaussées du *campagus*, caractérisé par de nombreuses courroies qui entourent le pied, s'entre-croisent autour des jambes, et retombent en pendants à la hauteur du genou; des éperons à pointe fixe sont attachés à cette chaussure. A ce costume on ne peut méconnaître des monarques francs ou germains d'une époque reculée. Mais quoique le caractère et le style de dessin de ces figures ne contredisent pas formellement cette qualification, il est cependant quelques détails disparates dont on ne peut expliquer naturellement la présence, à moins de supposer le fait de retouches postérieures : ainsi, par exemple, un sceptre est terminé par une fleur de lis parfaitement caractérisée, un autre porte à son extrémité une main de justice. Or, il est reconnu que cet emblème de la puissance royale ne se rencontre pour la première fois que sur un sceau de Hugues-Capet, dont l'authenticité nous paraît bien suspecte, et ne se rencontre plus ensuite que sur celui de Louis-le-Hutin. On a d'ailleurs remarqué qu'il ne se rencontre jamais sur les sceaux des empereurs d'Allemagne. Quant à l'inscription L. REX, qu'on remarque près de la tête d'une de nos figures, c'est la seule de ce genre que présente le fourreau de l'épée de saint Maurice; elle est gravée sur l'or, et non repoussée, comme tout le reste du travail.

PLANCHE 48.
ROI ET REINE FAISANT PARTIE DU JEU D'ÉCHECS, DIT DE CHARLEMAGNE.

Ces échecs, maintenant conservés dans le cabinet des Antiques de la Bibliothèque Royale, proviennent du trésor de l'abbaye de Saint-Denis, où ils étaient déposés depuis une époque immémoriale; tous les anciens inventaires en font mention, et le P. J. Doublet, qui écrivait, en 1625, l'histoire de ce monastère, en parle ainsi :

« L'empereur et roi de France , saint Charlema-
« gne, a donné au trésor de Saint-Denys un jeu
« d'eschets, avec le tablier, le tout d'ivoire, iceux
« eschets, hauts d'une paulme, fort estimez : ledit
« tablier et une partie des eschets ont esté perdus par
« succession de temps; il est bien vraysemblable qu'ils
« ont esté apportez de l'Orient, et sous les gros eschets
« il y a des caractères arabesques. » La tradition voulait en effet que ces échecs eussent été envoyés à Charlemagne par le calife Haroun-al-Raschid, qui fit à ce prince tant d'autres présents si minutieusement détaillés par les historiens allemands, mais parmi lesquels ceux-ci ne mentionnent point cependant de jeu d'échecs.

On a fait, contre l'exactitude de cette tradition, diverses objections : d'abord on a cité l'opinion générale qui veut que la connaissance du jeu d'échecs n'ait été apportée en Europe que par les croisés, ce qui ferait descendre cette importation au moins jusqu'au commencement du XIIe siècle; mais beaucoup de faits authentiques militent contre cette opinion. Un écrivain a cru voir dans le costume des pions de ce jeu une exacte analogie avec celui des Normands qui conquirent l'Angleterre : cette analogie est en effet frappante, mais elle peut s'expliquer sans nuire à la haute antiquité de ce jeu, si l'on considère que les Normands tenaient ce costume des Asiatiques septentrionaux, dont ils descendaient, et parmi lesquels on le retrouve encore avec une étonnante similitude. Ce costume, qui appartient aussi bien à l'Orient qu'au Nord, n'est donc point une objection contre l'origine orientale de ce jeu. La dernière difficulté, provenant d'une étrange méprise, avait été élevée par le docteur Hyde (*Historia Schahiludii*), qui avait cru voir et qui avait en effet représenté les figures de ce jeu comme étant armées d'*escopettes*, quoique la plus légère attention eût suffi pour éviter ce ridicule travestissement.

M. Frédéric Madden, auteur d'une savante dissertation sur de très anciennes pièces d'échecs trouvées dans l'île de Lewis (*Archæologia*, tome XXIV), se fondant sur la considération des costumes et des ornements, qui sont absolument semblables à ceux qu'on trouve usités chez les Grecs au IXe siècle, et surtout sur le style général des figures, considération à laquelle il aurait pu ajouter celle-ci : que l'on trouve parmi les pièces de ce jeu des éléphants caparaçonnés, et des quadriges, tels qu'on les voit figurés sur les bas-reliefs offrant la représentation des jeux du cirque, M. Madden, dis-je, pense qu'il est impossible de douter que ce jeu appartienne réellement à l'époque que la tradition lui assigne, et qu'il ait été, selon toute probabilité, exécuté à Constantinople, par un Grec asiatique, puis envoyé en présent à Charlemagne, soit par l'impératrice Irène, soit par son successeur Nicéphore. On sait en effet que Charlemagne, continuateur de la politique de Pépin, son prédécesseur, entretint, avec ces deux souverains du Bas-Empire, des rapports amicaux, par l'intermédiaire d'ambassadeurs; et l'on conçoit que rien n'était capable d'exciter à un plus haut degré l'intérêt et la curiosité du monarque franc que des instruments splendides d'un jeu dont la connaissance venait de se propager dans l'Europe occidentale. Cette supposition est bien plus admissible que celle qui fait offrir ce jeu à Charlemagne par des princes maures d'Espagne, ou même par le calife Haroun-al-Raschid.

La plus sérieuse objection que l'on pût faire contre l'origine grecque de ce jeu naîtrait de la présence de cette inscription arabe, qui se remarque sous la principale pièce, et dont la signification serait : *ex opere Josephi al Nakali*; c'est-à-dire ouvrage de Joseph, natif de Nakali (ville de l'Asie-Mineure, maintenant appelée

Aineh-Ghiol par les Turcs); ou, selon la lecture proposée par M. Dumersan : *ex opere Josephi el Bahaïli* (Men-Hamel-Joussouf-el-Bahaïli), *par Joseph de la tribu de Bahaïli.* Mais cette difficulté, qui d'ailleurs peut s'expliquer facilement par l'intervention d'un artiste d'origine arabe travaillant à Constantinople, ne suffit pas pour balancer l'importance du diagnostic tiré du style, du caractère, des costumes et des accessoires évidemment byzantins. Au reste, la grandeur extraordinaire de ces pièces d'échecs, dont les principales n'ont pas moins de six pouces de hauteur sur quatre pouces de base, et leur travail soigné, témoignent assez qu'elles furent destinées à un personnage de haute importance; et le cas qu'on en fit est suffisamment prouvé par le soin qu'on eut de les placer dans le trésor de l'abbaye de Saint-Denis, avec les plus précieux joyaux de l'État.

Ce jeu, depuis long-temps incomplet, n'offre en tout que seize pièces, parmi lesquelles un seul *pion*. La figure de ces pièces, si intéressantes pour l'histoire du jeu des échecs, diffère, sous quelques points de vue, de celle que nous sommes habitués à voir appliquer aux mêmes objets : ainsi, à part le *roi*, la *reine* et le *cavalier*, qui font partie de ce jeu aussi bien que des nôtres, on y voit un *éléphant* monté par deux figures, pièce qui, selon l'usage indien, remplace le *fou*, et un *quadrige* ou char attelé de quatre chevaux, portant une espèce de cocher du cirque, pièce qui doit remplacer la *tour*. Le *pion* est un fantassin coiffé du casque conique à nasal, revêtu de la cotte de mailles, et portant le bouclier elliptique à pointe inférieure.

En terminant tout ce qui concerne ces pièces, nous ne saurions passer sous silence une dernière particularité, c'est que leur désignation est exactement conforme à celle que les anciens livres indiens donnent aux mêmes pièces. En effet, selon l'*Amara-Coscha*, le jeu des *Tchaterangas*, c'est-à-dire des quatre *Angas*, doit représenter, outre le roi et son ministre ou visir, ici remplacé par la reine, les quatre corps d'une armée, savoir : les *éléphants*, les *chariots*, la *cavalerie* et l'*infanterie*; or, c'est exactement ce que présente le jeu de Charlemagne. (Marlès, *Hist. de l'Inde*, t. III, p. 118.)

Enfin, dans l'intérêt de la vérité, nous ne devons pas laisser ignorer que, suivant l'avis de quelques critiques exercés, une seule des pièces de ce jeu, celle qui porte l'inscription arabe et qui représente un éléphant, paraîtrait sans difficulté appartenir au jeu dit *de Charlemagne*; tandis que toutes les autres seraient du XI^e siècle, et pourraient même provenir du mélange de suites différentes. Nous ne serions pas éloigné d'adopter cette supposition, sous la réserve toutefois qu'elle n'infirmerait en rien la présomption établie en faveur de l'origine orientale de la plupart des pièces de ce jeu, origine à laquelle nous n'admettrions d'exception qu'à l'égard du fantassin, qui représente le *pion*.

L'échiquier sur lequel on faisait manœuvrer de pareils jeux devait être d'une grandeur extraordinaire; en prenant la base du roi, qui a quatre pouces de largeur, pour grandeur de la case, il s'ensuit que l'échiquier devait avoir au moins trente-deux pouces, c'est-à-dire plus de deux pieds et demi de largeur en tout sens, ou cinq pieds carrés de surface. Les anciens échiquiers étaient très massifs et souvent faits de pierres ou de métaux précieux; les couleurs des cases étaient ordinairement blanc et noir, ou rouge et blanc, ou encore jaune et blanc.

Nous regrettons de ne pouvoir nous étendre davantage sur ce jeu, et en général sur les anciens jeux d'échecs, mais nous indiquerons, à ceux que cet objet intéresserait, un Mémoire de Fréret, dans le t. V de l'Acad. des Inscript. et Belles-Lettres; une Dissertation de M. Barrington (*Archæologia*, t. IX), et une autre de M. Douce dans le t. XI; le savant Mémoire, enrichi de curieuses figures, de M. Madden, dans le t. XXIV de la même collection; l'ouvrage du docteur Hyde, *De Ludis orientalibus*; et enfin celui de M. Twiss, intitulé *Collections on the game*, in-8, 1787.

L'ornement colorié placé à gauche de la Planche fait partie de l'encadrement d'une miniature d'un précieux missel de la Bibliothèque de Rouen, connu sous le nom de *Missel* de l'archevêque Robert. Ce missel a en effet appartenu à Robert, d'abord abbé de Jumièges, puis archevêque de Londres, qui l'adressa à son ancien monastère vers l'an 1050, comme cela est constaté par un acte de donation autographe qui se trouve sous la couverture du volume. Ce missel renferme une douzaine de miniatures extrêmement importantes pour l'étude du style et des ornements, et dont l'exécution appartient à la fin du X^e ou au commencement du XI^e siècle. Une dissertation spéciale a été publiée sur ce missel par M. Gourdin, dans les *Mémoires* de l'Académie de Rouen.

APPENDICE

AUX MONUMENTS DU IX^e SIÈCLE.

PLANCHE 19.

FIGURES SERVANT A FAIRE CONNAITRE LA FORME PRIMITIVE DE LA COURONNE DE CHARLEMAGNE. — COURONNE DE CHARLEMAGNE, CONSERVÉE A VIENNE.

Le motif qui nous a fait rejeter en Appendice cette Planche et les quatre suivantes est que nous ne prétendons affirmer l'authenticité d'aucun des monuments qu'elles représentent. Parmi eux il en est qui peuvent remonter à l'époque de Charlemagne, il en est d'autres qui sont évidemment plus modernes de quelques siècles; et, dans l'impossibilité de séparer ces diverses pièces qu'une même destination réunit, qu'une même vénération environne; dans l'embarras que nous éprouverions à déterminer leur antiquité relative, nous avons préféré de les placer ainsi en Appendice; parti que nous prendrons d'ailleurs en temps lorsqu'il y aura une disparité trop évidente entre l'âge réel d'un monument et l'époque du personnage auquel il se rapporte.

Occupons-nous maintenant de la couronne dite de Charlemagne. Cette couronne, qu'on conservait autrefois, avec tous les autres ornements impériaux, à l'hôtel-de-ville de Nuremberg, d'où on la transportait à chaque élection impériale, dans la ville choisie pour le couronnement, a été, depuis les guerres de la révolution, remise en garde à la cour de Vienne, qui la conserve aujourd'hui. Il nous paraît impossible de rien affirmer de positif touchant son origine. Sa forme bizarre et caractéristique, dont on chercherait en vain des exemples analogues, ne peut servir d'élément

pour arriver à déterminer sa véritable antiquité; et, d'ailleurs, il est évident qu'elle a été modifiée, remaniée à diverses époques; ce qu'indiquent assez l'inégalité du titre de l'or des différentes plaques dont elle se compose, et l'inscription figurée sur la branche qui la surmonte.

Telle qu'elle est aujourd'hui, elle se compose de huit plaques d'or de grandeur inégale : quatre grandes, entièrement semées de pierreries, et quatre plus petites, décorées de sujets émaillés, avec une bordure de pierreries; une croix mobile qui s'implante derrière la plaque principale, et un demi-cercle également mobile qui va de la plaque antérieure à la plaque postérieure, complètent son ajustement. Cette couronne est réduite d'un tiers sur la Planche que nous décrivons. La plaque principale a, sur l'original, cinq pouces et demi de hauteur sur quatre pouces et demi de largeur; les autres plaques n'ont que trois pouces un quart de large, ce qui donne pour la circonférence vingt-sept pouces un quart; son poids total, avec les pierreries et le petit bonnet de velours rouge qui la garnit intérieurement, est de quatorze marcs cinq onces trois gros.

Nous nous garderons bien d'entrer, à l'exemple des descripteurs allemands, dans le détail de toutes les pierreries qui couvrent cette magnifique relique; nous nous bornerons à signaler celles de la plaque principale, que notre Planche met en évidence, et qui l'emportent de beaucoup sur celles des autres plaques en grosseur et en éclat, quoiqu'elles soient toutes à l'état brut, ou, comme on les appelle ordinairement, en cabochon. Ces pierres sont au nombre de douze principales, que nous allons désigner, en laissant de côté les rangs intercalaires de perles et de grenats qui leur servent d'entourage. La première rangée, qui forme le sommet de la plaque, se compose d'un beau saphir placé entre une améthyste et un rubis; le saphir est évidemment trop petit pour la place qu'il occupe; il tient lieu d'une pierre depuis long-temps perdue ou soustraite, et que les anciens inventaires désignent sous le nom de *la pierre blanche* (*singulariter pretiosus lapis qui vocatur candidus*). C'était probablement un très fort diamant brut. A la seconde rangée est une prime d'émeraude entre deux saphirs; à la troisième, un énorme rubis balais entre deux primes d'émeraude; et enfin, à la dernière, un grand saphir entre deux améthystes. Toutes ces pierres sont montées à jour, et retenues au moyen de griffes qui figurent des serres d'oiseau de proie.

Les plaques les plus intéressantes pour l'antiquaire sont celles que décorent des sujets émaillés : elles sont au nombre de quatre, avons-nous dit, qui alternent avec les plaques à pierreries. Voici l'indication de leurs sujets : sur la première plaque à droite est un personnage royal que désigne suffisamment une inscription au-dessus de sa tête : *Rex Salomon*. Il tient dans ses mains un rouleau sur lequel on lit : *Time Dominum et Regem amato*. Sur la plaque suivante, en tournant autour de la couronne, est représenté le roi David, désigné par son nom, et portant, comme le précédent, un rouleau sur lequel on lit : *Honor Regis judicium diligit*. La troisième plaque représente le roi Ézéchias sur son trône; devant lui est le prophète Isaïe, qui lui présente un rouleau avec ces mots : *Ecce adjiciam super dies tuos XV annos*. Enfin, sur la quatrième, figure le Christ entre deux séraphins ailés; au-dessus de sa tête on lit : *Per me Reges regnant*. Toutes ces figures, émaillées sur fond d'or plein, se rapprochent beaucoup plus par leur costume des empereurs du Bas-Empire que des rois francs, ce qui ferait supposer oriental le travail de ces émaux.

Outre que ces plaques sont jointes ensemble par des espèces de charnières, elles sont encore assujetties par deux petits cercles de fer qui en font le tour intérieurement, et que l'on peut facilement entrevoir sur la gravure. Cette couronne, telle que nous venons de la décrire, serait entièrement ouverte si un petit arceau surbaissé ne la surmontait et ne la faisait participer du genre de celles qu'on appelle *fermées*. Il paraît qu'il y avait autrefois un second arceau qui traversait le premier en croix; on aperçoit encore, aux plaques de côté, les tuyaux dans lesquels ses extrémités s'implantaient. Celui qui subsiste, et qui est double en épaisseur, c'est-à-dire qu'il y en a deux appliqués l'un contre l'autre, porte, exécutée en perles, cette inscription, mi-partie de l'un en l'autre côté : *Chuonradus Dei gratia Romanoru' imperator aug.* M. de Murr a prouvé que cette inscription devait s'appliquer à Conrad III, et que le cercle qui la portait ne pouvait être par conséquent plus ancien que l'année 1138, époque de l'élection de cet empereur.

La croix qui surmonte la principale plaque de la couronne est ornée de pierreries sur sa face antérieure, et porte, sur sa face postérieure, qui est unie, le Christ gravé au simple trait; il est représenté avec le nimbe, la face sans barbe, les yeux ouverts, et les deux pieds cloués séparément sur un appui carré; tous caractères indiquant une exécution antérieure au XIIe siècle.

Les figures de rois couronnés, représentés au haut de la Planche, sont extraites d'un manuscrit intitulé : *Hortus deliciarum*, dont nous aurons occasion de parler ailleurs (Pl. 77). Les couronnes que portent les rois ont en effet une plaque antérieure qui les fait ressembler, sous quelques rapports, à celle de Charlemagne; mais nous ne pensons pas cependant qu'elles puissent servir à rendre raison de la forme primitive de cette dernière, ainsi que tendrait à le faire croire le titre de notre Planche.

PLANCHE 20.

ÉPÉE DE CHARLEMAGNE, CONSERVÉE AUTREFOIS A NUREMBERG.

Cette épée, qui a suivi les vicissitudes de la couronne, et qui est maintenant à Vienne, avec tous les autres ornements impériaux, porte tous les caractères d'une haute antiquité, quoiqu'il serait peut-être téméraire d'affirmer qu'elle remonte à Charlemagne lui-même, et que ce monarque s'en est servi. Les monuments et surtout les armes de cette époque reculée sont si rares qu'il est bien difficile de trouver un terme de comparaison pour servir à apprécier l'antiquité relative d'un pareil objet. Toutefois, M. Jubinal a récemment publié, dans la Description du Musée d'artillerie de Madrid, une épée que la tradition rapporte à Roland, et que le descripteur, sans avoir la prétention de la faire remonter directement à cet illustre paladin, reconnaît pourtant devoir appartenir à son époque. Or, cette épée présente de telles analogies de forme, d'ornements et de travail avec la nôtre qu'elles n'ont pu échapper à la sagacité de ce savant, qui en a tiré une conclusion en faveur de l'identité d'époque de ces deux armes.

L'épée de Charlemagne, à compter de l'extrémité de la poignée jusqu'au bout du fourreau, a trois pieds sept pouces et quelques lignes de longueur, et pèse dix

marcs deux onces; la poignée, ainsi que la branche transversale, est en bois et recouverte de feuilles d'or travaillées, ciselées et émaillées. Le pommeau a été visiblement remanié; on assure même que c'est l'empereur Charles IV qui y fit incruster, d'un côté, l'aigle monocéphale qu'on y remarque, et de l'autre le lion bohémien à queue fendue. Le fourreau, émaillé dans toute sa longueur, présente peut-être encore plus d'intérêt que la poignée, à cause de l'immensité du travail qui le recouvre, et d'une certaine rudesse dans la réunion des pièces, qui contraste avec la valeur des matériaux employés. Le moule de ce fourreau est formé de feuilles de bois amincies qu'enveloppe un cuir léger; sur ce cuir est fixée une seconde enveloppe de toile blanche à laquelle sont attachées, à l'aide de points de couture dissimulés sous des encadrements en perles, les diverses plaques d'or guilloché ou émaillé qui forment la garniture extérieure. Ces plaques sont ainsi disposées : Une large plaque, en forme de carré long, décorée de petits compartiments émaillés et de deux quatre-feuilles en or guilloché surmontées de deux grenats, avec encadrement en perles, forme l'entrée du fourreau; une autre plaque allongée, en or émaillé, fait l'office de bouterolle. Ces deux plaques sont représentées en entier sur la gravure. Entre ces deux extrémités sont placées douze plaques carrées, disposées en losange, à la suite les unes des autres. La première de ces plaques porte un aigle émaillé dont la forme se rapproche beaucoup de celle des aigles héraldiques, ce qui doit peut-être faire suspecter son antiquité. Les onze autres plaques offrent un même motif composé de petits compartiments émaillés, élégamment agencés; motif qui ne subit de modifications que celles que nécessite le rétrécissement progressif des plaques. Enfin, les vides que laissent entre elles ces plaques opposées pointe à pointe sont remplis par d'autres plaques triangulaires en or guilloché, ornées, d'espace en espace, de petits boutons d'or, et dont la jonction, avec les plaques principales, est dissimulée sous un réseau de perles. La lame, large à sa naissance de deux pouces trois lignes, et portant à son centre une gouttière très peu creusée, qui se termine en pointe vers la fin, ne présente aucun ornement ni gravure sur ses deux faces. Elle se termine par une extrémité arrondie comme le fourreau, et semble, par cette particularité, justifier le titre de *joyeuse*, que portait l'épée de Charlemagne : une pareille épée, en effet, n'était pas destinée à frapper, mais bien à figurer dans les occasions d'éclat où se manifestait l'allégresse publique.

PLANCHE 21.
TUNIQUES DITES DE CHARLEMAGNE.

DE ces deux tuniques, la plus courte, celle qui recouvre en partie l'autre, s'appelle l'*aube*, et celle de dessous, la *dalmatique*. La première, qui tire son nom de sa couleur, est faite d'une étoffe de soie blanche, espèce de taffetas solide qu'on appelait *samit*. Sa longueur est de cinq pieds quatre pouces; elle est ornée autour de l'échancrure du cou, au-dessous des épaules et au bout des manches, de riches parements brodés en perles sur fond d'or. Un ornement assez caractéristique est cette espèce de plaque carrée, de mêmes ornements que le parement, qu'elle présente en avant, à l'endroit où le grand-prêtre des Juifs portait le *pectoral*, dont elle n'est sans doute qu'une imitation. Au bas de cette tunique est un large limbe, ou bordure, brodé en or sur fond pourpre, et qui consiste, à proprement parler, en cinq bandes cousues les unes aux autres. La plus large, celle du milieu, ne porte que des ornements; mais les deux autres présentent des inscriptions, savoir : la première et la quatrième, une inscription cufique presque tout effacée, mais dans laquelle on a distingué le nom d'Othon; la seconde et la cinquième, une inscription latine, répétée sur chaque bande exactement dans les mêmes termes : *Operatum. felici. urbe. Panormi. XV. anno. regni. Dni. W. Di'. gra'. regis Siciliæ. ducat'. Apulie. et. principat'. cap. filii. regis. W. indictione. XIII.;* date qui répond à l'année 1181 de notre ère.

La *dalmatique*, vêtement qui se mettait par-dessus l'aube, est faite d'une étoffe de soie violette. Elle est réellement plus courte que l'aube, quoiqu'on l'ait figurée plus longue sur notre Planche, puisqu'elle n'a que quatre pieds cinq pouces de longueur. Elle a un petit collet formé d'un simple galon d'or, avec une petite fente au-devant du col, et deux riches parements de broderie au bout des manches, qui sont justes au poignet. Le limbe ou bordure inférieure porte, brodé en or sur le fond même du vêtement, un ornement d'un goût très simple et très large, qui rappelle quelques motifs antiques bien connus.

PLANCHE 22.
CEINTURE ET CHAUSSURES DITES DE CHARLEMAGNE.

LE trésor des ornements impériaux de Nuremberg renfermait trois ceintures qu'aucune tradition bien constante ne rapportait à Charlemagne, et dont l'une porte même, dans sa texture, une inscription en l'honneur d'Othon. Deux de ces ceintures servaient, dans la cérémonie du couronnement, à ceindre la dalmatique et l'aube; et la troisième était sans usage : c'est de celle-ci que notre Planche représente un fragment. Elle a trois pieds trois pouces de longueur, et deux pouces et demi de largeur. Ses ornements, fort simples, consistent dans une suite de fleurons rouges, sur fond d'or tissu, et dans une double bordure sur laquelle on lit, barbarement défigurée par l'ouvrier, cette inscription si souvent répétée sur les monuments et les monnaies du moyen âge, toutefois avec quelques variantes : *Christus regnat, Christus imperat, Dominus Deus Christus vincit.* Une boucle d'argent doré cette ceinture, et des espèces de coulants ou d'agrafes de même métal, figurés sur la gravure entre les deux fleurons, servaient à passer le bout libre de la ceinture, afin qu'il ne pendît pas.

Les chaussures n'ont pas plus d'authenticité que les ceintures dont nous venons de parler : l'une d'entre elles, la seconde, ne fut même ajoutée aux ornements impériaux qu'en l'année 1424 : il est toutefois certain qu'on peut sans inconvénient supposer qu'elles remontent à une assez haute antiquité. Elles sont, comme on le voit par la gravure, richement brodées de perles, de fil d'or, et de soie de couleur sur fond de satin cramoisi; et l'une d'elles est même décorée de quelques pierres précieuses. Au reste, carlovingiennes ou non, elles ne présentent pas moins de très beaux modèles de ces chaussures ornées que les rois, les princes et les prélats portaient ordinairement dans les cérémonies d'apparat, et avec lesquelles on les figurait sur leurs tombeaux.

PLANCHE 23.

FIGURE DE L'EMPEREUR SIGISMOND, EN HABIT IMPÉRIAL DU SAINT-EMPIRE.

Cette Planche, tirée ainsi que les quatre précédentes du grand ouvrage sur les ornements impériaux, publié en 1790 à Nuremberg, par MM. d'Ebner, d'Elsenbach et Schneider, a pour but de montrer la réunion des costumes et des insignes impériaux, tels que les revêt l'empereur d'Allemagne dans la cérémonie de son couronnement. On y reconnaît plusieurs des insignes que nous avons précédemment décrits, tels que la *couronne*, les *sandales*, la *dalmatique*, et même *l'aube*, dont on a cependant modifié la forme des manches, et changé le limbe inférieur. Nous ne parlerons donc pas de ces ornements, mais nous allons donner une courte notice des autres, afin que le lecteur ait une idée suffisante de tout ce que contenait le trésor de Nuremberg. La ceinture que le monarque porte par-dessus l'aube est celle que nous avons dit présenter une inscription en l'honneur de l'empereur Othon : cette inscription, dont tous les mots ont été bouleversés par l'ouvrier, peut cependant être restituée dans cette forme : *Ea vincimina Ottoni præcelso regum cui acris virtus sic crescat.* L'étole est une longue bande de drap d'or, bordée de perles, et parsemée d'écussons ornés alternativement d'aigles noirs à une tête, et de compartiments semés de pierres précieuses. — Les gants, en soie de couleur pourpre, sont richement brodés en perles, et couverts de pierreries entremêlées de plaques émaillées de formes diverses, qui paraissent n'avoir pas été faites pour la place qu'elles occupent. — Le manteau ou pluvial. Ce manteau, qui a la forme d'une chape d'église, si ce n'est qu'il est dépourvu du grand chaperon rabattu, est en soie rouge et doublé de la même couleur. Il est divisé, sur la ligne du milieu, en deux parties dont chacune représente exactement un quart de cercle. Deux sujets semblables et symétriquement opposés remplissent ce double champ. C'est, dans chacun, un lion qui terrasse un chameau et se prépare à le déchirer. Ce sujet, dont le dessin est tout-à-fait oriental et en quelque sorte fantastique, est exécuté en broderie d'or et de perles. Un riche bandeau semé de perles à profusion, et rehaussé de quelques pierres précieuses, garnit les deux marges antérieures du manteau ; quant à la marge inférieure, elle porte, brodée en or, une longue inscription en caractères cufiques, datée de la capitale de la Sicile, et de la 528e année de l'hégire, qui correspond à l'année 1133. Cette inscription, vrai modèle d'emphase orientale, exprime des formules de vœux de toute espèce en l'honneur d'un souverain qui n'est pas nommé, mais dans lequel tous les savants sont d'accord pour reconnaître le roi Roger, fondateur du royaume des Deux-Siciles, et neveu du fameux Robert Guiscard. Il est donc probable que ce manteau est l'ouvrage de ces artisans arabes et autres que le roi Roger établit en Sicile, lorsqu'à son retour de la conquête de la Morée, il se fit suivre de tous les ouvriers en soieries qu'il put rassembler, dans le but d'importer leur industrie dans ses états. Maintenant, comment ce manteau, de la cour des rois de Sicile, est-il passé dans le trésor de Nuremberg, c'est ce qu'aucun savant, à notre connaissance, ne s'est encore chargé d'expliquer, et nous ne pouvons qu'imiter cette réticence. — Le sceptre, que l'empereur tient dans sa main droite, est en argent doré et porte deux pieds de longueur ; sa verge, héxagone et sans ornements, supporte un gros fleuron allongé, composé de quatre feuilles, dont deux vont de la base au sommet, et les deux autres descendent à contre-sens de la pointe vers la base. On ignore pour quel empereur ce sceptre a été fait. Il existe, dans le même trésor, un second sceptre beaucoup plus ancien, et de travail véritablement barbare ; sa boule terminale, allongée en forme de poire, est percée de petits trous et contient quelques fragments de métal qui résonnent lorsqu'on les agite. C'est en un mot un véritable hochet. On ignore également à quel souverain ce sceptre a appartenu. — Le globe impérial, dont il nous reste à parler, est une sphère creuse, de l'or le plus pur, cerclée de trois bandeaux qui s'entre-croisent, et surmontée d'une croix richement garnie de pierreries, ainsi que les demi-cercles de la partie supérieure. Ce globe pèse trois marcs quatre onces, quoiqu'il soit de très petite dimension, et qu'il atteigne à peine quatre pouces de diamètre. Sur le saphir qui garnit le centre de la croix sont gravés quelques caractères qui ont fortement exercé la faculté interprétative des savants allemands : l'un de ces derniers a cru y lire le nom de l'empereur Conrad ; un second a prétendu que c'était une amulette portant gravés les signes cabalistiques du soleil, de la lune et de quelques signes du zodiaque ; un troisième veut y voir un cachet en caractères cufiques ; enfin un dernier assure que c'est un monogramme qui exprime le nom grec du Christ : XPICTOC. On voit que le champ des interprétations est vaste, mais ce n'est pas ici le lieu de s'y lancer. Deux autres globes en argent doré, de la plus grande simplicité et depuis long-temps hors d'usage, étaient conservés avec le précédent dans le trésor de Nuremberg.

Indépendamment de tous les insignes que nous venons de décrire ou simplement de citer, ce trésor en contenait encore quelques autres, non moins vénérables par leur haute antiquité ou par leur richesse, et que nous allons rapidement énumérer. Il y avait donc une seconde dalmatique avec son chaperon détaché, en forme de capuchon, une seconde étole et une seconde paire de gants ; une paire de chausses ou de bottines avec une double inscription arabe sur le bord supérieur ; une paire d'éperons en or, d'une forme très simple, et rappelant ceux que l'on conservait au trésor de Saint-Denis ; deux grandes plaques en cuivre émaillé, appelées *armillæ*, que l'on attachait aux bras, près des épaules ; enfin une pièce d'étoffe carrée, richement brodée en perles, qu'on appelait *sudarium*, et qui tenait lieu de mouchoir.

Pour compléter cette énumération, rappelons encore que la ville d'Aix-la-Chapelle conservait également deux antiques monuments qui passaient pour avoir appartenu à Charlemagne, et qui, à ce titre, figuraient à l'intronisation des empereurs d'Allemagne : c'était d'abord un textuaire des Évangiles, transcrit en lettres d'or sur vélin bleu, qu'on présentait à l'empereur lorsqu'il prononçait son serment solennel ; ensuite un petit sabre arabe en or, que l'on suppose avoir fait partie des présents que le calife Haroun-al-Raschid envoya à Charlemagne.

La France, on le sait, peut se vanter, à aussi bon droit que l'Allemagne, de posséder les insignes royaux décorés du grand nom de Charlemagne : ces insignes, qui servaient depuis un temps immémorial au couronnement des rois de France, qui échappèrent par miracle au pillage du trésor de Saint-Denis, et dont Napoléon et Charles X se plurent à rehausser les splen-

deurs de leur sacre, sont au nombre de quatre : la couronne, le sceptre, l'épée et les éperons. Ils sont actuellement déposés au garde-meuble de la couronne, et sont trop bien connus par de nombreuses descriptions pour que nous ayons à nous en occuper ici, surtout à titre de digression.

En passant en revue tous les objets figurés sur les cinq Planches que nous venons de décrire, nous nous sommes peu préoccupé du soin de trouver des raisons pour appuyer ou combattre la légitimité de leur attribution. C'est qu'en effet, pour la plupart d'entre eux, il n'y a pas même lieu à discussion; et nous regrettons que M. Willemin ait commis l'inadvertance d'inscrire au-dessus des Planches représentant les diverses pièces de vêtement, ces mots : *dits de Charlemagne;* car jamais, même en Allemagne, on n'a cru à l'authenticité d'aucun de ces insignes, si ce n'est à celle de la couronne et de l'épée.

Encore un mot sur l'ensemble du costume impérial, dont nous venons de décrire en détail les différentes pièces. Il n'est personne qui, à l'aspect de cet ensemble, ne soit frappé de la similitude qu'il offre avec l'ensemble du costume ecclésiastique. Ce sont exactement les mêmes pièces, taillées sur le même patron : tunique, aube, étole, chape ou manteau. D'où pouvait provenir une ressemblance aussi frappante ? Quelques auteurs, considérant la royauté comme un sacerdoce, et le sacre comme une véritable ordination, ont pensé que le monarque se laissait réellement revêtir, dans cette cérémonie, du costume d'un ministre des autels; d'autres, au contraire, repoussant cette interprétation plus mystique qu'archéologique, se sont servis de cette similitude pour faire remonter l'institution du costume impérial ou royal à ces époques reculées où le costume ecclésiastique lui-même ne différait en rien du costume civil. Comme ce sujet a souvent préoccupé les antiquaires, et que nous ne pouvons nous-même aborder, faute d'espace, cette discussion, nous renvoyons le lecteur au savant ouvrage sur les *Cérémonies du Sacre* (ch. 9), dans lequel M. Leber a présenté et discuté tous les arguments opposés.

MONUMENTS DU X^e SIÈCLE.

PLANCHE 24.

FRONTONS DE DEUX ÉDIFICES DES X^e ET XI^e SIÈCLES (VIII^e ET X^e SIÈCLES) : ANCIENNE CATHÉDRALE DE BEAUVAIS, VULGAIREMENT APPELÉE BASSE-OEUVRE. — PORTAIL DE SAINT-JULIEN DU MANS.

On désigne habituellement à Beauvais sous le nom de *Basse-OEuvre* les restes d'une antique église qu'on suppose avoir servi primitivement de cathédrale. Le nom de *Basse-OEuvre* fut imposé à ce monument pour exprimer un rapport d'infériorité lorsque la nouvelle cathédrale, à laquelle ses vastes dimensions et sa hauteur méritèrent le nom de *Haute-OEuvre*, se fut élevée non loin de l'ancienne.

L'église de la Basse-OEuvre, aujourd'hui en partie détruite, et dont les restes subsistants sont masqués de tout côté par des constructions modernes, remonte évidemment à une époque fort ancienne, mais qu'aucun témoignage historique n'a encore contribué à fixer positivement. Aussi les historiens et les antiquaires ont-ils donné libre carrière à leurs conjectures sur ce sujet. Les uns veulent qu'elle ait été bâtie pour servir de temple aux païens, sous le règne de Néron, fondant leur opinion sur l'analogie de construction que l'on remarque entre l'église de la Basse-OEuvre et les murailles de Beauvais, élevées à cette époque; d'autres, au nombre desquels il faut citer M. Gilbert (*Notice hist. sur la cathéd. de Beauvais*, p. 8), frappés de l'existence des assises alternatives de briques et de pierres qui entrent dans sa construction, de la forme cintrée et massive des ouvertures, et d'une espèce d'*opus reticulatum* qui couvre les murailles, soutiennent qu'elle est du III^e siècle, et que tout en elle annonce une bâtisse de cette époque; enfin M. de Caumont (*Cours d'antiquités monum.*, Part. IV, p. 100), qui a signalé la présence des chaînes de briques dans beaucoup de monuments antérieurs au X^e siècle, est d'avis qu'elle est du VIII^e; admettant toutefois quelques réserves à l'égard de la façade, qui lui paraît offrir, dans son ornementation, les caractères d'une époque quelque peu postérieure.

Telle qu'elle subsiste, au reste, l'église de la Basse-OEuvre présente un curieux spécimen des plus anciennes constructions religieuses de notre pays. Il est absurde de supposer qu'elle ait pu servir de temple païen; rien, dans sa disposition et dans ses ornements, n'annonce une pareille destination, pas même les trois figurines nues représentées au haut de notre Planche, et sur l'interprétation desquelles on s'est principalement appuyé pour justifier cette assertion. Ces trois figures décorent le sommet du cintre d'une arcade qui s'ouvre immédiatement au-dessous du fronton ou gable semi-obtus, reproduit en tête de cette même planche. Ce fronton, construit en pierres de très petit appareil, et relié aux angles ainsi que sur ses deux versants par des chaînes de pierre de taille, présente pour tout ornement, au centre, une grande croix légèrement ancrée, dont le sommet est placé entre deux petites ouvertures rondes. Au-dessous du pignon règnent deux corniches séparées par un intervalle; plus bas encore s'ouvre la fenêtre cintrée, décorée d'une archivolte à triple rang de moulures et surmontée de ces trois figurines dont nous avons parlé. La partie inférieure, entièrement masquée par des maisons, est percée de trois portes, dont la principale offre d'assez curieuses moulures représentées sur notre Planche, n° 2. Tout ce qu'on distingue encore au haut des murs latéraux, demeurés intacts, c'est un rang de fenêtres sans colonnes ni moulures, mais ornées de briques interposées, *à la romaine*. L'intérieur, qui ne paraît pas avoir jamais été voûté, présente une double rangée d'arcades qui reposent toutes sur des piliers carrés, dont la structure massive ne dément pas la haute antiquité qu'on attribue à ce monument.

L'église cathédrale de Saint-Julien du Mans, ravagée à sept ou huit reprises différentes, par la fureur des hommes ou par celle des éléments, seulement depuis le VIII^e jusqu'au XII^e siècle, et reconstruite, restaurée ou augmentée autant de fois, présente, dans sa construction actuelle, tant de mélanges de styles, tant de traces de ses divers remaniements, qu'il est bien difficile de rapporter chaque partie à sa véritable époque. On suppose que la façade occidentale, que termine le pignon gravé au bas de notre planche, est au moins du X^e siècle. Cette façade est percée de trois portes principales, à plein cintre, que surmonte une grande fenêtre également arrondie. C'est au-dessus de cette fenêtre que s'étend, d'un côté à l'autre de la façade, ce pignon surbaissé, décoré d'un appareil réticulé et d'un grand médaillon qui renferme un buste assez difficile à caractériser. Quelques personnes ont pensé que c'était un roi, mais il est plus probable que c'est un évêque que le sculpteur a voulu représenter. Si quelques érosions survenues à la pierre empêchent de déterminer quelle espèce d'ornement terminait la verge que ce personnage porte à la main, la couronne qui affecte la forme pointue de la mitre à peine surhaussée qu'on commençait à porter alors, le costume entièrement fermé par le haut, le geste de la main droite et le Saint-Esprit qui plane au-dessus du médaillon, tout concourt à faire reconnaître dans cette figure un personnage ecclésiastique ou divin, peut-être saint Julien lui-même, apôtre et patron de cette église.

Le chapiteau et l'ornement, gravés sous les n^{os} 3 et 4, appartiennent à la même façade que le fronton.

PLANCHE 25.

ORNEMENTS ET FIGURES TENANT DES INSTRUMENTS DE MUSIQUE; TIRÉS DE DEUX MANUSCRITS DU VII^e SIÈCLE.

M. WILLEMIN ayant négligé d'indiquer à quelle source et à quel dépôt il avait emprunté ces deux sujets, il était difficile de vérifier si l'antiquité qu'il leur attribuait était complètement avérée. L'opinion de quelques personnes fort éclairées en matière de costume

est que ces figures sont, au plus, du ix⁰ ou du x⁰ siècle. Ces personnes fondent principalement leur opinion sur ce qu'on ne rencontre guère que dans les monuments de cette dernière époque des femmes coiffées de longues tresses de cheveux, et portant des manches aussi longues et aussi amples que celles que portent les musiciennes figurées sur notre Planche.

L'instrument que tient la figure isolée, assise sur un pliant à tête de chimères, est le *psaltérion*. M. Lenoir est d'avis que c'est un orgue; nous ne saurions nous ranger à son opinion. La dernière figure de la rangée inférieure frappe avec un petit marteau sur un *carillon* ou *tintinnabularium*, espèce d'instrument de construction fort simple, et dont l'usage paraît avoir été très fréquent au moyen âge, si l'on en juge par le grand nombre de représentations que l'on en connaît. La seconde joue d'une espèce de lyre, dont la forme se rapproche de celle de la lyre antique, et que nous croyons être la *cythare*, dont le nom se rencontre si fréquemment dans les écrivains anciens. Un petit instrument qui a l'apparence d'un bijou y tient suspendu par un fil; c'est sans doute la clé qui servait à tendre les cordes. Quant à la première figure, en costume de reine, il est difficile de déterminer la nature de l'objet qu'elle tient entre ses mains; quelques personnes ont pensé que c'était un coffret, et ont supposé qu'il contenait une charte de fondation ou de donation; nous inclinerions plutôt à croire que c'est encore un instrument de musique à une seule corde, tendue sur deux chevalets élevés; en un mot, une espèce de monocorde.

PLANCHE 26.

COSTUMES DU X⁰ SIÈCLE, EXTRAITS DE DIVERS MANUSCRITS DE LA BIBLIOTHÈQUE DU ROI.

Ces costumes des rois n'offrent rien de particulier que leur extrême richesse; du reste ils sont conformes à tout ce qu'on connaît de costumes royaux de cette époque: c'est toujours la double tunique; celle de dessous fort longue et assez simple, celle de dessus, à laquelle on donne aussi, pour la distinguer, le nom de dalmatique, plus courte, beaucoup plus riche, et en quelque sorte diaprée de broderies et de pierres précieuses; enfin c'est la chlamyde, non moins splendidement ornée, et toujours agrafée par de riches fermaux sur l'épaule droite, de manière à laisser libre ce côté du corps. Quant aux couronnes, elles sont indifféremment ouvertes ou fermées; et, quand elles sont ouvertes, les trois fleurons qui les surmontent s'élèvent toujours perpendiculairement, de manière à figurer une espèce de trépied renversé. Les sceptres, à terminaison variée, n'ont point de longueur déterminée; ils sont quelquefois de la hauteur du personnage, et quelquefois fort courts. Enfin les trônes, surmontés de coussins cylindriques, affectent des formes architecturales, et ressemblent à de petits édifices à plusieurs étages.

La figure placée au haut de la planche, à droite, et dont la tête est ceinte d'une auréole, témoigne que, même à cette époque de barbarie, les artistes avaient un costume de tradition ou de convention pour représenter les personnages de l'histoire sacrée. On reconnaîtra facilement que cette figure est vêtue de la toge, drapée à la romaine. On chercherait en vain un personnage de l'histoire contemporaine vêtu de cette manière. Elle a en outre les pieds nus, tandis que toutes les autres portent de riches chaussures semées de perles, couvertes de plaques d'orfévrerie, ou fixées par de longues bandelettes (*fasciolæ*) qui montent en s'entre-croisant jusqu'au genou, comme on peut le voir dans la figure placée à gauche, et que dérobe en partie un encadrement qu'elle paraît soutenir.

Ce n'est pas sans quelque étonnement que l'on remarquera, entre les mains de la figure principale, une large lyre à huit cordes, de forme antique, avec une clé à très long manche, implantée dans la barre transversale de cet instrument. C'est incontestablement l'une des représentations les plus singulières que puisse offrir un monument de cette époque.

PLANCHE 27.

PEINTURE REPRÉSENTANT UN ÉVÊQUE, TIRÉE D'UN MANUSCRIT EXÉCUTÉ VERS L'AN 989 (BIBLIOTHÈQUE DU ROI).

PLANCHE 28.

PEINTURE REPRÉSENTANT UN DIACRE, TIRÉE D'UN MANUSCRIT EXÉCUTÉ VERS L'AN 989.

Ce manuscrit, dont le caractère des ornements est fort remarquable et diffère de tous ceux que nous avons passés en revue jusqu'à ce moment, nous paraîtrait d'origine anglo-saxonne, si le style de ses figures et la disposition de ces mêmes ornements se rapproche de tout ce que nous connaissons de cette origine, si nous n'avions quelques raisons de croire qu'il est allemand et qu'il a été exécuté au monastère de Prum, dans le diocèse de Trèves.

La figure d'évêque ou de prêtre officiant (car aucun attribut caractéristique, tel que la crosse, ne témoigne que ce soit un évêque) peut servir à donner une idée assez complète du costume ecclésiastique de cette époque. On doit d'abord remarquer la tonsure ou la couronne, formée par la suppression de tous les cheveux du sommet de la tête. Cet usage était alors universel pour les clercs et les ecclésiastiques dans toute l'Église latine, quoique de l'avis des Canonistes il ne fût pas d'institution primitive, et qu'il ne remontât guère plus haut que le milieu du vii⁰ siècle. Jusque-là, en effet, on ne trouve dans quelque concile ou constitution ecclésiastique que ce soit, aucune trace de la couronne. Ce n'est que dans le quatrième concile de Tolède, assemblé vers le milieu du vii⁰ siècle, qu'il fut ordonné à tous les clercs de porter une couronne, c'est-à-dire un cercle de cheveux autour de la tête tondue à son sommet: *Omnes clerici vel lectores, sicut levitæ et sacerdotes, detonso superiùs capite, inferiùs solam circuli coronam relinquant.* Jusqu'à cette époque les prescriptions ecclésiastiques se bornaient à recommander aux prêtres de porter les cheveux courts; et c'est ainsi qu'il faut entendre la tonsure des cheveux dans toute la primitive Église.

Notre évêque porte une chaussure précieuse, car les constitutions ecclésiastiques ne permettaient pas alors aux prêtres de célébrer les saints mystères avec la même chaussure qu'ils portaient hors de l'exercice de leurs fonctions; et l'on trouve jusque dans les Capitulaires de Charlemagne des injonctions adressées aux prêtres de ne célébrer la messe qu'avec une chaussure particulière.

L'aube n'offre rien de particulier que sa longueur et sa simplicité : c'est qu'en effet, comme cette tunique de dessous, tissue de laine blanche ou de lin, était le vêtement habituel des prêtres hors des fonctions de leur ministère, l'humilité religieuse voulait qu'elle fût dépourvue de tout ornement.

La dalmatique, que notre évêque porte par-dessus l'aube, et sous la chasuble, était alors, en cette manière, un vêtement sacerdotal commun à tous les prêtres dans l'exercice du ministère sacré, et non réservé, comme aujourd'hui, à l'évêque seul lorsqu'il officie pontificalement. Walafride Strabon, dans son *Traité des Offices divins*, nous apprend que de son temps, c'est-à-dire au IXe siècle, tous les évêques et la plupart des prêtres se croyaient en droit de porter la dalmatique sous la chasuble. Les bandes ou parements qu'on remarque aux deux côtés de cette dalmatique ont toujours été, même jusqu'à nos jours, l'ornement particulier de cette espèce de vêtement; on les appelait *plagulæ*, et les critiques ecclésiastiques pensent qu'elles rappellent les laticlaves et les angusticlaves des anciens. On remarquera que notre évêque ne porte point d'étole; mais on ne devra point tirer de cette absence aucune conclusion générale, car l'étole, quoique caractéristique de l'office du diacre, a toujours fait également partie du costume du prêtre et de celui de l'évêque.

La chasuble se montre ici sous sa forme primitive. On sait que ce vêtement, d'abord commun aux laïcs et aux clercs dans l'usage habituel, était une espèce de manteau en forme d'entonnoir ou de cloche, qui n'avait d'autre ouverture qu'un trou au sommet pour y passer la tête, et qu'on relevait sur les deux bras lorsqu'on voulait agir. C'est cette forme singulière qu'exprime son nom, qu'on dérive de *casula*, petite maison, parce qu'en effet elle couvrait l'homme comme un toit. Le clergé ayant adopté ce vêtement pour l'autel, on en fit bientôt en étoffes précieuses, on le surchargea d'ornements et de broderies, et c'est ainsi qu'il nous apparaît dans la figure que nous décrivons. Mais ce luxe même conduisit bientôt à altérer sa forme primitive. A cause de la difficulté qu'on éprouvait à replier sur les bras cette étoffe alourdie, on prit le parti de l'échancrer sur les côtés d'abord jusqu'aux poignets; et c'est ainsi qu'on voit la chasuble représentée sur la plupart des monuments du XIVe et du XVe siècle; ensuite jusqu'aux coudes; enfin jusqu'au haut des bras, et c'est sous cette forme méconnaissable, pour ne pas dire ridicule, qu'elle est arrivée jusqu'à nous, au grand regret non seulement des antiquaires, mais même des prêtres instruits, qui comprennent parfaitement combien ce vêtement aux plis larges et magnifiques devait ajouter de majesté aux divers mouvements de l'officiant.

Nous ne parlerons point ici de la bande qui partage en deux le devant de la chasuble, et qu'on appelait *parement*, parce que nous aurons ailleurs l'occasion de nous étendre sur cette espèce d'ornement.

Le diacre représenté sur la Planche 28 porte l'étole par-dessus l'aube; les pendants tombent de chaque côté, ce qui prouve, ainsi que beaucoup d'autres exemples, que les diacres portaient originairement l'étole pendante par-devant comme les évêques et les prêtres, et non de gauche à droite en manière d'écharpe, comme ils la portent maintenant, afin d'avoir le côté droit libre pour le service, ainsi que le prescrit le IVe concile de Tolède.

Notre diacre porte également le manipule, mais de la main droite (sans doute parce que la gauche soutient un livre), et non sur le bras gauche, ainsi que le veulent les usages ecclésiastiques. On sait que le manipule était dans l'origine un mouchoir que le prêtre portait pour s'essuyer, absolument de la même manière que les valets et les maîtres-d'hôtel portent une serviette sur leur bras gauche lorsqu'ils vaquent à leurs fonctions.

La dalmatique, indépendamment des deux bandes caractéristiques que nous avons signalées, d'une riche bordure au bord inférieur et au collet, et de franges à l'ouverture des manches, est encore décorée de petites houpes disposées symétriquement par étages. Nous ne saurions indiquer l'origine ou le but de cet ornement, que nous avons rencontré plus d'une fois.

Les quatre figures placées accessoirement autour de la Planche sont faciles à caractériser. L'une représente encore un évêque, et deux autres des princes ou des seigneurs. La dame de haute condition qui converse avec l'un de ces derniers est remarquable par la grandeur des agrafes qui retiennent son voile sur ses épaules et sur son sein.

PLANCHE 29.

CROSSE DE L'ARCHEVÊQUE ATALDE, MORT EN 933,
TROUVÉE DANS UN TOMBEAU PLACÉ
DANS LE CHOEUR DE LA CATHÉDRALE DE SENS.

L'ARCHEVÊQUE Atalde, *Ataldus*, ou plutôt, suivant le *Gallia christiana*, *Adaldus* ou *Eldaldus*, succéda, en 927, à Gautier II, archevêque de Sens, siégea cinq ans, et mourut en 932 ou 933, ne laissant guère aux biographes ecclésiastiques que son nom et la mention de ce fait que plusieurs églises ou monastères se disputaient l'honneur de posséder sa sépulture. Aujourd'hui pareille discussion ne saurait avoir lieu, puisqu'on a découvert et violé son tombeau. La crosse qu'on y a trouvée et que représente notre Planche offre un admirable *spécimen* de ce genre d'instrument pontifical, et témoigne que, même à cette époque reculée, le caprice avait envahi ses formes, et dissimulé, sous la richesse des ornements, le souvenir traditionnel qui rappelait son origine et son premier usage. Le haut du bâton de cette crosse, enrichi de parties émaillées, supporte une volute d'ivoire, dont l'enroulement se termine par un bouton de fleur fantastique qui s'entr'ouvre et laisse échapper de longs pistils. Cette gracieuse composition, qui rappelle beaucoup d'ornements orientaux, présente plus d'ampleur et de souplesse qu'on n'est accoutumé d'en rencontrer dans les monuments de cette époque. Au-dessous de l'implantation de la volute, se trouve un fort renflement, une espèce de boule aplatie, ornement assez habituel de cette partie, et qui nous paraît rappeler la transition de la forme primitive de la crosse, terminée souvent par un simple bouton, et telle enfin qu'on la voyait aux mains des évêques qui décoraient autrefois les grandes verrières du choeur de Notre-Dame de Paris, à la forme plus moderne de bâton à crochet, ou de bâton de pasteur.

Quelques notions historiques sur les crosses, empruntées, partie à une intéressante dissertation du docteur Milner, non traduite (*Archæologia*, XVII, 36), partie à quelques autres sources, nous paraissent mériter de trouver place ici, pour servir de complé-

ment aux articles concernant toutes les crosses que nous rencontrerons dans le cours de cet ouvrage.

La crosse, dont le nom paraît très impropre si l'on a égard à son étymologie, puisque le mot *crux*, d'où il dérive, désigne un tout autre instrument, est appelée, par les auteurs anciens, *baculus pastoralis*, *ferula*, *pedum pontificale*, *cambuta*, etc.; elle est mentionnée comme un ancien attribut épiscopal dans le Sacramentaire de Grégoire-le-Grand, qui florissait à la fin du VI^e siècle, et par Isidore de Séville, contemporain de ce dernier (*De offic.*, lib. II, c. 5). On peut même faire remonter son usage beaucoup plus haut, et particulièrement jusqu'à saint Rémy, qui gouverna le siége de Reims à la fin du V^e siècle, et qui, par son testament, à un de ses amis, parmi d'autres présents, sa crosse d'argent à figures : *cambutam argenteam figuratam*. (Apud. Flodoard.)

Long-temps avant le règne d'Édouard-le-Confesseur, c'était en Angleterre la coutume, pour l'investiture des siéges épiscopaux et des abbayes, qu'elle s'effectuât par la délivrance de cet attribut (*Ingulph. Hist.*, p. 896). Depuis, quand saint Wulstan, évêque de Worcester, fut sommé par Lanfranc, archevêque de Cantorbéry, de remettre sa crosse, comme marque de la résignation de son siége, il se leva et alla la déposer sur la tombe de saint Edward, en disant qu'il voulait la rendre à celui qui la lui avait confiée (*Ailred, De vitâ S. Edwardi*, l. II, c. 5). On rapporte d'un autre prélat, nommé Vlf, évêque de Dorchester, qu'étant présent au synode de Verceil, tenu par Léon IX, en 1050, il eut beaucoup de peine à empêcher que son bâton pastoral ne fût brisé, parce qu'il avait donné des preuves de son ignorance des devoirs de l'épiscopat (*H. Huntingd. Hist.*, l. VI). C'était en effet à cette époque la coutume de dégrader ceux qui se montraient indignes de l'épiscopat en brisant leurs bâtons sur leurs têtes : *baculis super eorum capita confractis*. (*In act. S. Theodardi Narbonn. episc.*, sect. 9.)

Les plus anciennes crosses paraissent avoir été beaucoup plus courtes que celles des âges suivants; celle de saint Severin, évêque de Cologne, qui mourut à la fin du IV^e siècle, lui servait de bâton de voyage (*Gregor. Turon.*, lib. I, *de mirac. S. Martini*); celle de saint Bernard, abbé de Clairvaux dans le XII^e siècle, qui fut conservée jusqu'à la révolution dans le monastère d'Afflingham, près Bruxelles, n'était guère plus longue. Il est bon toutefois de faire remarquer à cette occasion que ce saint fut un grand ennemi de tout ce qui portait l'apparence de pompe mondaine et de magnificence, particulièrement dans les monastères, et qu'il s'éleva violemment contre l'usage de la mitre pour les abbés, qui commençait à prévaloir alors. Anciennement les crosses étaient aussi beaucoup plus simples dans leur forme et leur décoration qu'elles ne le devinrent dans les âges postérieurs; elles ressemblaient soit à une simple canne, avec un bouton au bout, soit à une crossette ou béquille, ce qui leur fit donner le nom de *tau*, comme celle que l'on trouva dans le tombeau de Morard, abbé de Saint-Germain-des-Prés, mort en 990; enfin elles figuraient parfois un véritable crochet de berger, ou consistaient au plus dans une simple volute analogue à celle du chapiteau ionique. Il est vrai cependant de dire que ces courbures, sinon le bâton tout entier, étaient fréquemment décorées d'incrustations d'ivoire, de verres colorés et de métaux précieux : *baculos sanctorum in superiori parte recurvos, auro et argento vel ære con-textos in magnâ reverentiâ habent* (*Girald. Cambr. topogr. Hibern.*, distinct. III, c. 33.)

De même que les mitres, les crosses crurent en hauteur et en profusion d'ornements, après le XII^e siècle, jusqu'à ce qu'elles eussent atteint leur *nec plus ultrà* de richesse et d'élégance, dans le XIV^e et le XV^e.

On tombe généralement d'accord de ce fait, que les abbés et autres supérieurs monastiques n'ont point emprunté l'usage du bâton pastoral aux évêques, comme ils l'ont fait pour la mitre, mais qu'ils en furent en possession de tout temps, depuis l'origine de leur institut, ce bâton étant l'attribut principal de leur fonction pastorale, et la marque distinctive de leur pouvoir.

Quoiqu'il n'existât point de loi qui empêchât les abbés de lutter de magnificence avec les évêques, dans la décoration de leurs crosses, comme cela avait lieu à l'égard des mitres, il existait toutefois une règle qui voulait que la crosse des abbés fût suspendue un *sudarium* ou voile, comme pour indiquer que leur autorité était d'une nature secrète et subordonnée; ce signe caractéristique fut cependant généralement laissé de côté par les abbés des abbayes exemptes, mais il resta toujours attaché à la crosse des abbesses, à laquelle il pendait, flottant comme une espèce de banderole ornée.

Il existait une autre distinction entre les crosses des évêques et celles des supérieurs monastiques, relativement à la manière de porter cet attribut, distinction qu'il est important que les artistes sachent observer. C'est que l'évêque, qui portait sa crosse de la main gauche, devait en tourner la courbure en avant vers le peuple, pour signifier que sa juridiction s'étendait sur lui (*Cæremon episc.*, l. II, c. 8) ; tandis que l'abbé devait tourner la courbure de la sienne en arrière, vers lui-même, pour indiquer que son autorité était toute d'intérieur et ne regardait que sa propre communauté. En blason, cette distinction s'exprimait en tournant la courbure de la crosse épiscopale vers l'extérieur de l'écu, et celle de la crosse abbatiale vers le centre.

Peu d'antiquaires doivent ignorer que le bâton pastoral d'un archevêque n'est point la crosse à volute, mais bien la croix processionnale, et qu'un patriarche ou un primat avait le droit de porter deux barres transversales à cette croix, tandis qu'au pape seul était réservé le droit d'en porter trois. Lorsqu'un métropolitain faisait porter cette croix devant lui, dans un endroit où il officiait, c'était signe qu'il prétendait avoir droit de juridiction sur ce lieu (*Cæremon. episc.*, l. I, c. 17). Ainsi, quand Geoffroi Plantagenet, archevêque d'York et frère de Richard I, eut appris qu'on ne lui permettrait pas de faire porter sa croix devant lui, au second couronnement solennel de ce monarque, qui eut lieu en 1194, à Winchester, dans la province de Cantorbéry, il en fut si indigné qu'il refusa d'assister à cette cérémonie (*Roger de Hoved. Ann. pars post. Hist. Winch.*, vol. I).

Il fut de tout temps dans l'esprit de l'église catholique de donner à chaque objet matériel servant à son culte une signification spirituelle et symbolique; il était donc naturel que la crosse, cet emblème du bâton du pasteur, si bien attribué à l'évêque, dont le titre même (*episcopos*) exprime la surveillance qu'il doit à son troupeau, que la crosse, dis-je, eût aussi sa part d'allusions allégoriques et mystiques. Voici un vers qui, faisant allusion à la courbure qui surmonte la crosse, et à la pointe qui la termine par en bas,

détermine la signification symbolique de ces deux parties :

Curva trahit mites, pars pungit acuta rebelles.

On lisait, au-dessous d'une figure de saint Saturnin, placée dans le cloître de Saint-Étienne de Toulouse, cet autre vers, qui contient une triple allusion à la crosse que portait ce saint :

Curva trahit quos recta regit, pars ultima pungit.

Enfin on lisait sur la crosse de Richard de Gerberoy, évêque d'Amiens, dont on exhuma les restes en 1688, dans l'église de Saint-Martin-aux-Jumeaux de la même ville, ce dernier vers, qui contient également une triple allusion :

Collige, sustenta, stimula, vaga, morbida, lenta.

PLANCHE 30.

DÉVELOPPEMENTS DES ORNEMENTS, FIGURES ET INSCRIPTIONS PLACÉS SUR LA CROSSE DE RAGENFROI, ÉLU ÉVÊQUE DE CHARTRES, VERS L'AN 941.

RAGENFROI, *Ragenfredus*, succéda, suivant le *Gallia christiana*, vers 941, à l'évêque Haganon. Il fit, pendant son épiscopat, reconstruire en grande partie le monastère de Saint-Père, de Chartres, et mourut, suivant Mabillon, vers l'an 960. Il fut inhumé dans le monastère que ses libéralités avaient contribué à restaurer avec tant d'éclat. Son tombeau, d'abord placé devant l'autel de saint Pierre, fut déplacé en 1541, et déposé sous l'autel même.

La crosse qu'on lui attribue offre un précieux modèle de simplicité et d'élégance de formes, jointes à une grande délicatesse d'ornements ; elle rappelle parfaitement le bâton de pasteur dont elle est le symbole. Son pommeau et le montant de sa volute sont décorés de compartiments émaillés, dont les sujets, expliqués par des inscriptions en vers léonins, tirent un haut intérêt de cette rare circonstance ; enfin, particularité plus rare encore, sa douille porte le nom du pieux artiste qui a exécuté ce curieux travail : † FRATER WILLELMUS ME FECIT.

Les quatre compartiments arrondis qui entourent le pommeau renferment des sujets de l'histoire de David. Le premier représente le sacre de David par Samuel ; autour circule cette inscription :

† SCRIBE FABER LIMA : DAVID HEC FUIT UNCCIO PRIMI

(lisez PRIMA).

« Écris, ouvrier, à l'aide de ta lime : Ceci fut le premier sacre de David. »

Dans le second compartiment, on voit David armé de sa fronde, qui s'apprête à combattre Goliath, revêtu d'une armure maillée complète, portant le casque conique à nasal, la lance à pennon et le grand bouclier pointu, ni plus ni moins qu'un guerrier normand du XIᵉ siècle. Voici l'inscription qui explique cette scène :

† HIC FUNDA FUSUS PROPRIIS MALE VIRIBUS USUS.

« Ici est terrassé par la fronde celui qui fit un mauvais usage de sa force. »

Dans le troisième compartiment, David tranche la tête de Goliath :

† GOLIAS CECIDIT : DAVID HIC CAPUT ENSE RECIDIT.

« Goliath est tombé ; ici David tranche la tête avec l'épée. »

Enfin, dans le quatrième compartiment, on voit David arrachant un mouton de la gueule d'un lion, avec cette inscription :

† URSE CADIS VERMI : PAGUS A PUERO SIC INERMI.

« Ours, tu tombes en proie aux vers ; ainsi le païen est vaincu par un enfant sans armes. »

Le montant de la volute est divisé, au moyen d'un ornement en forme de réseau à mailles allongées, en trente-trois compartiments, qui renferment, sur des fonds de couleur variée, soit de petits sujets allégoriques, soit des chimères et autres animaux fantastiques, soit enfin de larges feuilles à bords découpés et recoquillés, d'un style oriental. Six des compartiments inférieurs, disposés en deux étages, contiennent les sujets allégoriques dont nous venons de parler : ce sont diverses personnifications de vertus morales, domptant et foulant aux pieds les vices qui expriment leurs contraires ; leurs noms respectifs sont écrits au-dessus et au-dessous de chacun d'entre eux. Ainsi, pour la bande inférieure, ce sont les trois groupes suivants :

| FIDES : | PUDICICIA : | CARITAS : |
| IDOLATRIA : | LIBIDO : | INVIDIA ; |

et, pour la bande supérieure, ces trois autres groupes :

| SOBRIETAS : | LARGITAS : | CONCORDIA : |
| LUXURIA : | AVARICIA : | RANCOR. |

Le nom du dernier vice est en partie effacé. Un savant dont l'autorité est de grand poids avait cru, à cause de la syllabe finale, et du contraste qu'appelle nécessairement le mot supérieur, devoir lire *discor*, pour *discordia* ; mais il est certain qu'il faut lire *rancor*, mot de très basse latinité, qui se traduisait en français par *rancœur*, et qui signifiait haine, rancune.

Toute la courbure de la volute, à partir des derniers compartiments jusqu'à la tête de dragon qui la termine, est simplement dorée, sans mélange de parties émaillées.

Sans doute qu'à l'aide du fragment d'ornement grec, inséré parmi les détails de cette crosse, M. Willemin a voulu rendre en quelque sorte palpable l'analogie qu'on peut saisir entre les feuillages qui décorent cet instrument et ceux qui constituent cette espèce d'arabesque. Cette analogie est en effet évidente, et prouve que l'art de l'émaillerie, qui était originaire de l'Orient, avait, en se transplantant en Occident, conservé de nombreuses réminiscences de sa primitive patrie.

A cette crosse, comme au premier objet émaillé de quelque importance que nous ayons encore décrit, doivent naturellement se rapporter quelques considérations générales sur les émaux et sur l'histoire de l'art qui les employa, principalement aux époques anciennes.

On suppose généralement que l'art d'émailler, c'est-à-dire de composer et d'appliquer sur métal des couleurs vitrifiables au feu, était connu dès la plus haute antiquité, et l'on cite en preuve de ce fait le chap. 26 du XXXVIᵉ livre de l'*Histoire naturelle de Pline*, où, dit-on, seraient consignés les procédés de cette invention, qui consisterait dans une certaine combinaison de verre calciné avec les métaux. Il est cependant positif que le chapitre en question ne contient pas un mot que l'on puisse raisonnablement rapporter à l'art d'émailler ; et que s'il mentionne à la vérité la fabrication des verres colorés, cet art, indépendant de celui

de l'émail, ne saurait être confondu avec lui. D'autres interprétateurs se sont efforcés d'expliquer à l'appui de leur système presque tous les passages des auteurs anciens où il est question de la peinture encaustique, et ont cru trouver dans ces expressions, fréquemment répétées : *pingere coloribus ustis*, une mention positive de la peinture en émail. Mais qui ne sait qu'entre la peinture encaustique, c'est-à-dire celle qui employait des couleurs préparées à la cire et appliquées à l'aide du feu, et la peinture en émail, il n'y a de commun qu'une certaine analogie de procédés qui ne permet pas de confondre l'une avec l'autre? Il n'est guère, à notre avis, que Philostrate, qui vivait du IIIe au IVe siècle, qui paraisse avoir mentionné clairement l'émail dans un passage de ses *Icones* (lib. 1, imag. 28), où, parlant de harnais enrichis d'or et de différentes couleurs, il ajoute ces mots remarquables : « On dit « que les Barbares qui habitent près de l'Océan éten- « dent ces couleurs sur de l'airain, et qu'elles y « adhèrent, et que, devenant aussi dures que la pierre, « elles conservent inaltérablement les figures qu'elles « représentent. »

La question de l'antiquité de l'emploi de l'émail n'aurait pas paru si difficile à résoudre si, parmi les innombrables ustensiles de toute nature que nous ont légués les anciens, il s'en était rencontré un grand nombre décorés d'émaux; mais il s'en trouve au contraire si peu qu'il n'est pas étonnant qu'on ait quelquefois révoqué en doute leur existence ou leur authenticité. Dans tous les cas, cette pénurie indique suffisamment que ces rares travaux furent bien moins le produit d'un art établi et généralement pratiqué que le résultat d'une industrie locale, individuelle et passagère; et s'il est hors de doute maintenant que les anciens ont connu les principes et tenté quelques applications de cet art, il n'est pas moins incontestable qu'au moyen âge seul appartient la gloire de l'avoir porté à sa perfection.

Parmi les objets incontestablement antiques et décorés d'émaux, l'un des plus importants sans contredit que l'on ait encore découverts est un vase en bronze trouvé en 1834, dans une sépulture romaine du comté d'Essex, et décrit par M. Gage dans le XXVIe volume de l'*Archæologia*. Ce vase, qui gisait parmi beaucoup d'autres objets de toute nature : fioles en verre, urnes, patères, lampes et strigiles en bronze, siége en fer, etc., a la forme d'un petit coquemar, surmonté d'une anse mobile. Sur sa panse sont tracés des feuillages, des nervures et des bandes en émail coloré, dont l'excellente figure, annexée à la dissertation citée, donne l'idée la plus satisfaisante. Les couleurs employées dans l'émail sont le vert, le rouge et le bleu : ces couleurs sont appliquées suivant le procédé qui eut cours pendant tout le moyen âge, c'est-à-dire que l'on a creusé à l'aide du burin, ou peut-être pratiqué dans l'opération de la fonte, les enfoncements destinés à recevoir l'émail vitrifiable, et que l'exposition du vase à un certain degré de chaleur a ensuite provoqué l'adhérence complète de l'émail au métal.

A partir de la période romaine, et pendant presque toute la durée du moyen âge jusques vers le milieu du XIVe siècle, on ne connut que ce genre de peinture en émail que l'on appliqua avec profusion à tous les objets, à tous les ustensiles en métal dont on voulait rehausser la valeur par ce genre d'ornement : crosses, candélabres, boîtes à renfermer les hosties, petits coffrets destinés à servir de reliquaires, bassins, croix processionnelles, couvertures de livres sacrés, pièces de harnais et d'armures, etc., tout reçut cette couverte précieuse, qui donnait à un métal vulgaire l'apparence d'une riche incrustation de pierreries.

Quel que soit le genre d'ornement adopté et l'époque supposée de l'exécution du travail, c'est toujours le même procédé avec plus ou moins de perfectionnements et une réussite plus ou moins parfaite. C'est bien moins, à proprement parler, de la peinture en émail que du métal émaillé. Le métal, en effet, ne disparaît jamais complétement sous l'émail : fouillé, ou, pour parler techniquement, *champlevé* partout où doit s'étendre la couleur, il reparaît à la surface dans tous les interstices; dessinant les contours, à la manière du plomb des vitraux, formant autour de chaque teinte un rempart qu'elle ne doit pas franchir, ou enfin, à l'aide de la riche dorure qu'il reçoit, mariant ses effets à ceux des nuances peu variées dont dispose ce genre de peinture. Quelquefois même l'effet de la pièce émaillée est rehaussé par des ornements, des têtes, des figures entières en demi-relief et dorées, qui se détachent en saillie sur le champ nivelé de l'émail.

Soit en raison d'une tradition vague et confuse touchant leur origine, soit à cause du goût des ornements employés, qui procède véritablement de l'art oriental, ces émaux portent généralement le nom de byzantins. Il ne faudrait pas prendre cette qualification à la lettre. La plupart de ces émaux étaient incontestablement de fabrique française, et provenaient surtout de cette fabrique de Limoges qui jeta un si vif éclat pendant tout le moyen âge, et qui sut, en renouvelant entièrement ses procédés vers le commencement du XVe siècle, fournir une carrière plus brillante encore sous les Léonard, les Naudin, les Courtois, dont les fourneaux, ne jetant plus guère à la vérité que de pâlissantes étincelles, ne s'éteignirent complétement qu'à l'époque de la révolution.

Il paraît aussi que, dès le XIIIe siècle, Montpellier posséda des fabriques de bijoux émaillés d'une certaine réputation, qui ne parvinrent cependant jamais à éclipser les fabriques de Limoges. Rien de plus commun, dans les inventaires du moyen âge, que ces mentions ou d'autres analogues : *Coffri cuprei Lemovicenses; candelabra de cupreo de opere Lemovicense; patellæ, bacini de Limogiis; tabulæ æneæ, pyxides, cruces*, etc., *de opere Lemovitico, de labore Limogiæ*, etc.

Nous n'avons point à nous occuper pour le moment du second procédé de peinture en émail, dont les produits peuvent à juste titre prétendre à la qualification de peintures, puisque dans ce système les couleurs ne sont plus séparées les unes des autres par un rempart de métal, mais au contraire sont fondues ensemble comme dans la peinture à l'huile, et susceptibles de tous les mélanges de nuances et de tons. Nous fixerons seulement une date qui précise l'époque de l'introduction de ce nouveau procédé de peinture. Le célèbre reliquaire d'Orviette, qui est orné de tableaux émaillés de ce genre, porte la date de 1338.

PLANCHE 34.

PORTIQUE, TIRÉ D'UNE PEINTURE D'UN MANUSCRIT GREC DU Xe SIÈCLE.

Ces ornements sont extraits du même manuscrit que le fragment intercalé dans la Planche précédente, et viendraient, au besoin, corroborer par leur

exemple ce que nous disions de l'analogie qu'on peut saisir entre le style des émaux dits byzantins et celui des peintures véritablement byzantines; analogie qu'on ne saurait attribuer à une fortuite coïncidence, mais bien à la transfusion incessante de l'art oriental dans nos contrées par les croisades et les voies du commerce vénitien.

Les deux fragments représentés sur notre Planche sont, au reste, d'un goût et d'un agencement exquis, dont le charme consiste surtout dans la reproduction symétriquement multipliée d'un même motif, et dans la coquetterie des détails. L'ornement inférieur renferme en deux lignes symboliquement entre-croisées, l'une perpendiculaire et l'autre transversale, le titre de l'ouvrage : ΕΤΑΓΓΕΛΙΟΝ ΚΑΤΑ ΛΟΥΚ', Évangile selon (saint) Luc.

APPENDICE
AUX MONUMENTS DU X⁰ SIÈCLE.

PLANCHE 32.

FIGURE DE CHARLES-LE-SIMPLE, TIRÉE DE L'HISTOIRE DES ROIS DE FRANCE, PAR DUTILLET.

Les trois ou quatre effigies royales empruntées par M. Willemin au magnifique exemplaire original de l'*Histoire de France* de Dutillet présentaient, pour leur classification régulière, d'assez grandes difficultés, que nous n'avons trouvé moyen d'éluder qu'en annexant ces figures, en forme d'appendice, au siècle auquel chacune d'elles correspond. Rapporter en effet ces figures à l'époque de Charles IX, parce que le manuscrit qui les a fournies date du règne de ce prince, c'eût été se montrer par trop esclave de la lettre, et agir à peu près comme si, empruntant une figure à Montfaucon, on la classait parmi les monuments du XVIII⁰ siècle. Il est certain que Dutillet eut recours pour toutes les figures qui décorent son ouvrage à des monuments originaux, tels que les statues et les sceaux; mais si les sceaux lui fournirent quelques véridiques images qui contribuèrent à imprimer à la plupart des siennes le caractère d'une demi-authenticité, les statues des plus anciens rois ne lui offrirent que des portraits infidèles, évidemment refaits à des époques postérieures, et qui n'ont pour nous que l'intérêt d'une assez haute ancienneté. On ne pouvait donc considérer ces effigies ni comme portraits authentiques ni comme figures de fantaisie de l'invention de Dutillet, et le parti que nous avons pris de les rejeter en appendice nous paraît le plus convenable.

L'examen de l'ouvrage de Dutillet nous ayant convaincu que presque toutes ses figures étaient copiées d'après des monuments originaux, et la figure de Charles-le-Simple n'ayant point de prototype parmi les statues de saint Denis, reproduites par Montfaucon et autres, nous avons fait quelques recherches pour en découvrir l'origine : or, nous avons trouvé que Charles-le-Simple, mort, comme on sait, en captivité à Péronne, en l'année 929, avait autrefois sa sépulture dans le sanctuaire de l'église collégiale de Saint-Furcy de la même ville, et qu'il était représenté sur sa tombe *avec sa bourse à sa ceinture* (D. De Vert, *Cérém.*, t. II, p. 313). Certes, il n'en fallait pas davantage pour nous faire reconnaître l'original de la figure de Dutillet, qui porte en effet une large et longue aumônière suspendue à sa ceinture. Au reste, il est de toute évidence que cet original ne pouvait appartenir au x⁰ siècle; le costume de la figure indique manifestement l'époque de Saint-Louis ou de ses successeurs : c'est en effet à partir du règne de ce prince jusqu'à celui du roi Jean que les rois de France furent représentés, sur leurs statues, avec le manteau sur les deux épaules, et la couronne feuillée sur la tête.

La statue de Clovis, que l'on voyait autrefois sur le tombeau de ce roi, dans l'église de Sainte-Geneviève, et qui était généralement reconnue pour une statue restituée, présentait avec celle qui nous occupe une notable analogie de costume et d'attitude. Le monarque portait également le manteau ouvert par-devant, attaché sur les deux épaules à l'aide d'une longue bride sous laquelle il avait le doigt engagé; il avait en outre également la chaussure fortement échancrée, et l'escarcelle à la ceinture.

Le volume qui a fourni cette peinture est considéré à juste titre comme l'un des plus splendides et des plus précieux manuscrits modernes de la Bibliothèque Royale. C'est l'exemplaire original de l'ouvrage que Dutillet composa sous le titre de : *Recueil des Roys de France, leurs couronne et maison;* ouvrage qui a été imprimé un grand nombre de fois à la fin du XVI⁰ siècle. Dutillet offrit cette magnifique transcription, copiée sur vélin et enrichie de portraits miniaturés, dont quelques uns sont des chefs-d'œuvre, à Charles IX, qui la fit déposer dans la Bibliothèque de Fontainebleau, où étaient alors conservés les plus précieux manuscrits appartenant à la couronne. Ces manuscrits ayant été réunis, en 1595, à la Bibliothèque de Paris, le volume qui nous occupe dut alors y être déposé. Cependant, il est constant qu'il fut depuis en la possession de Gaston d'Orléans frère de Louis XIII, qui le légua en 1660, avec cinquante et un autres, à la Bibliothèque Royale, où il fit enfin retour vers 1667.

MONUMENTS DU XIe SIÈCLE.

PLANCHE 33.
PORTAIL SEPTENTRIONAL DE L'ÉGLISE DE SAINT-ÉTIENNE DE BEAUVAIS.

PLANCHE 34.
DÉCORATION EXTÉRIEURE DU CROISILLON SEPTENTRIONAL DE L'ÉGLISE DE SAINT-ÉTIENNE DE BEAUVAIS.

PLANCHE 35.
DÉTAILS D'ARCHITECTURE DU XIe SIÈCLE, TIRÉS DES ÉDIFICES DE SAINT-ÉTIENNE ET DE SAINT-LUCIEN DE LA VILLE DE BEAUVAIS.

L'ÉGLISE de Saint-Etienne de Beauvais passait pour la plus ancienne de la ville, après celle de la *Basse-OEuvre*, dont nous avons parlé précédemment. On rapportait sa fondation aux rois de la première race, et sa reconstruction à l'année 997. Ce qui laisserait supposer que les travaux de décoration que représentent nos trois Planches ne durent guère s'exécuter que dans le courant du XIe siècle, si même ils ne sont pas du XIIe, ainsi que semblent l'indiquer tous les caractères architectoniques, la richesse de l'ornementation, et la considération de ce fait que, la ville ayant éprouvé une subversion totale en l'année 1109, l'église de Saint-Etienne ne dut pas échapper plus que toute autre à ce désastre. En plaçant donc cet édifice à la fin du XIe siècle, nous ne faisons guère que prendre un moyen terme entre deux opinions contradictoires.

Le portail septentrional, figuré sur la Planche 33, offre un intéressant modèle de style roman fleuri, dans lequel toute l'élégance du caprice byzantin s'allie à quelques détails empreints de la bizarrerie saxonne. Il offre cette particularité intéressante, qu'on ne remarque, ni dans la sculpture de son tympan ni dans les quatre bandeaux semi-circulaires qui l'encadrent en guise de voussoirs, rien qui rappelle le culte auquel le temple est dédié : c'est l'œuvre fantastique d'un art tout païen. Sans prétendre expliquer cette anomalie, nous ferons observer en passant qu'il serait assez difficile d'en donner une interprétation satisfaisante, au moyen du système, émis récemment, d'un art hiératique ou sacerdotal, confiné dans le sanctuaire des cloîtres, et qui n'aurait brisé ses entraves religieuses qu'à l'avènement de l'art gothique. Il est permis de douter que de pareilles sculptures, destitutées de tout symbole, vides de tout enseignement, et seulement créées pour le plaisir des yeux, aient été prescrites ou exécutées par des hommes exclusivement guidés par l'inspiration catholique. Les trois chimères à tête de femme, portant couronne et cuirasse écaillée, ont quelque chose d'antique dans leur conception, et d'indien dans leur type : c'est le Sphinx égyptien ou grec travesti par des artistes septentrionaux. Analyser les ornements courants qui couvrent les voussoirs serait une entreprise aussi difficile qu'oiseuse. Comment, en effet, rendre raison de ce qui n'est que fantaisie et caprice? Dans les deux premiers cintres, c'est une série de volatiles affrontés, dont le corps se prolonge en queue de serpents. Dix lions, emprisonnés dans des lacs courants, forment la troisième zone ; et sur la quatrième, on voit saillir des bustes de femmes dont on n'aperçoit que la tête et les bras. Des rinceaux entortillés dans le même goût décorent les chapiteaux sur lesquels reposent les cintres du portail. Le nu du mur, de chaque côté de cette arcade, est couvert d'un motif sculpté à petits compartiments, figurant les mailles d'un appareil réticulé. La même décoration, mais plus riche encore, se retrouve dans le pignon que nous allons décrire, ainsi qu'à l'intérieur de la nef de la cathédrale de Bayeux, et dans quelques autres monuments de la même époque.

La riche façade du croisillon septentrional de la même église est encore un exemple de ce style roman très orné qui caractérise les monuments de la fin du XIe et du courant du XIIe siècles. La rose qui en occupe le centre est un des spécimens les plus complets et les mieux conservés qu'on puisse citer de la forme primitive de ce genre de fenêtres, qui devint, dans les siècles suivants, l'un des plus magnifiques enrichissements des églises gothiques du continent. C'est ordinairement sous cette forme de roue, dont un certain nombre de colonnes, s'appuyant sur le centre et contre-butant de tout côté la circonférence, figurent les rayons, que se présentent ces roses primitives, d'ailleurs fort rares aujourd'hui. La nôtre, indépendamment des cercles élégants qui l'entourent, offre, à sa circonférence extérieure, une suite de douze personnages de style très barbare, dont six sont figurés dans l'action de gravir un côté de cette roue; tandis que les six autres, précipités du sommet, gisent renversés de l'autre côté, et jusque sous la roue elle-même. L'explication de ce sujet singulier a exercé la sagacité de quelques antiquaires, et M. Willemin en fit même l'objet d'une lettre adressée à M. de Vérigny, préfet de l'Oise, lettre qui fut publiée dans un journal du temps. Selon notre savant ami, ce sujet, conforme au génie pieux de nos ancêtres, représenterait le Jugement dernier. A la partie supérieure de la rose serait placée la figure de Dieu, assis sur son trône, et tenant de la main droite un sceptre qu'il paraît diriger dans l'action de précipiter les damnés dans le gouffre infernal, tandis qu'il tend sa main gauche aux élus qui montent vers le séjour des bienheureux. Le douzième personnage, placé sous la rose, entre les deux cintres voisins, et figuré mort, serait, selon M. Willemin, un emblème de la résurrection. Quelle que soit la déférence que nous professons pour les opinions de notre vénérable antiquaire, nous ne saurions souscrire à son interprétation. Le prétendu Père éternel n'a rien qui le caractérise et le distingue suffisamment de ses coassistants, et le sceptre supposé qu'il tient à la main ressemble bien moins à cet instrument qu'à un bâton, dont il se serait aidé pour gravir. L'idée qui

nous paraît avoir présidé à cette décoration dérive essentiellement de la forme circulaire et rayonnée de la fenêtre, qui représente une roue. C'est, en effet, une roue qui tourne, et qui entraîne dans sa révolution circulaire les divers personnages groupés à la circonférence, les portant successivement au sommet, où ils trônent un instant, et les précipitant ensuite jusqu'au plus bas de sa course. Ce sera, si l'on veut, une allégorie de la roue de la Fortune, ou encore l'emblème matériel de toute révolution cyclique que l'on voudra supposer : par exemple, de la révolution des douze heures du jour, des douze mois de l'année, etc. Un antiquaire qui a souvent émis des idées plus originales que vraies a publié sur ce monument une opinion ingénieuse que nous devons faire connaître (Raymond, *Lettre à un ancien Magistrat de Beauvais*, Paris, 1821). Se fondant principalement sur ce que, lors de l'émancipation des Beauvaisiens, sous Louis-le-Gros, au commencement du XIIe siècle, on attacha et on réunit à l'église de Saint-Étienne tout ce qui était propre à la commune, c'est-à-dire la cloche, le beffroi et la chaire ou tribune, dans laquelle, chaque année, le nouveau maire venait prêter serment devant le peuple assemblé, au pied du croisillon même que décore notre rose, il en a conclu que cette espèce de roue représentait une image fidèle des changements qui se faisaient tous les ans dans l'échevinage, où six nouveaux pairs montaient, c'est-à-dire entraient en fonctions; tandis que six anciens pairs descendaient, c'est-à-dire sortaient de charge. N'est-ce pas là le cas de dire : *Se non è vero, è bene trovato?*

Il n'est peut-être pas hors de propos de faire connaître, comme un témoignage de la scrupuleuse conscience que M. Willemin apportait à l'exécution de son ouvrage, qu'il fit trois fois le voyage de Beauvais, avec trois artistes différents, pour faire recommencer trois fois le dessin de cette rose, dont il était mécontent.

L'arcade et les chapiteaux représentés sur la Planche 35 donnent une idée du style des autres détails de l'église Saint-Étienne, qui était presque entièrement bâtie à plein cintre. Quant aux trois chapiteaux de l'église Saint-Lucien, c'est un bien précieux reste de cette antique abbaye, située à très peu de distance de Beauvais, dans une situation magnifique, et qui tomba sous le marteau des démolisseurs, en 1810.

PLANCHE 36.

PORTE INTÉRIEURE DE L'ÉGLISE DE L'ABBAYE DE CLUNY, FONDÉE EN 910, PAR GUILLAUME Ier, DUC D'AQUITAINE.

L'abbaye de Cluny, fondée, au commencement du xe siècle, par Guillaume Ier, duc d'Aquitaine et comte d'Auvergne, fut tellement ruinée par les guerres dans le courant de ce siècle et du suivant que, vers 1088, un des abbés, nommé Hugues, dut entreprendre de la reconstruire. Elle ne fut achevée, dit-on, qu'en l'année 1112, trois ans après la mort de ce pieux abbé. On voit donc que la construction de cet édifice datait de la fin du XIe et du commencement du XIIe siècle. C'était sans contredit l'un des monuments les plus vastes et les plus imposants de cette belle époque. Sa longueur était de près de six cents pieds, et sa largeur de cent vingt. De nombreuses colonnes de marbre antique de près de trente pieds de hauteur, des fresques à la manière byzantine et des sculptures sans nombre contribuaient à la décoration de cette splendide basilique, dont on devra regretter éternellement la démolition, récemment consommée. Il ne reste plus aujourd'hui debout que les deux tours octogones, placées à l'extrémité des transepts de droite (car cette église était à doubles transepts), quelques pans de muraille, et une chapelle du XVe siècle, dont on a fait un petit musée, meublé des débris de sculpture qu'on a pu sauver de la destruction.

Le portail représenté sur notre Planche décorait une porte intérieure de l'église. Somptueux modèle de style roman fleuri, du passage du XIe au XIIe siècle, il offrait dans son tympan le motif, si généralement adopté à cette époque, du Christ siégeant entre les quatre animaux symboliques de l'Apocalypse: l'homme, le lion, le bœuf et l'aigle. Quatre anges en adoration complétaient cette scène mystique. Au-dessous, sur le linteau même de la porte, était sculptée une longue frise, dont les figures, très mutilées, se laissaient à peine distinguer, et ne permettaient pas de reconnaître l'action à laquelle elles participaient. Une suite de bandeaux concentriques, plus ou moins richement ornés, encadraient ce fronton. L'un d'eux portait une série de médaillons, contenant des anges en adoration, des deux côtés d'une figure centrale qui représentait la Divinité. Le dernier était formé d'un enchaînement de trente petits médaillons, dont chacun contenait un buste. Aux deux côtés de l'encadrement carré, tracé autour des derniers cintres, et au-dessous d'une espèce de portique formant galerie à jour, on distinguait les restes d'un bas-relief qui, selon quelques antiquaires, aurait représenté la première consécration de l'église.

PLANCHE 37.

PETITE PORTE DE L'ÉGLISE D'ALTAMURA (ROYAUME DE NAPLES).

Altamura est une petite ville du royaume de Naples, située au pied des Apennins, dans la province de Bari. Quelques recherches que nous ayons faites pour découvrir des renseignements touchant son église, l'époque de sa construction et le prince du nom de Robert que mentionne l'inscription gravée sur le portail, nous n'avons rien pu rencontrer de satisfaisant. Le style de cette petite construction, moitié normande, moitié byzantine, la ferait volontiers reporter au règne de Robert Guiscard, qui, de 1059 à 1085, gouverna le royaume de Naples et de Sicile, qu'il conquit en partie par ses armes, et qui, pendant son long règne, fit construire un assez grand nombre d'églises; mais, d'un autre côté, l'écu de France, chargé de fleurs de lis sans nombre, qu'on remarque au-dessus de cette inscription, s'il n'est une application postérieure, indiquerait un des souverains de la branche de France-Anjou, et par conséquent Robert dit le Sage et le Bon, qui régna de 1309 à 1343. Nous avouons ne pouvoir, dans l'absence de tout renseignement, nous déclarer positivement pour l'une ou l'autre de ces dates. Le portail que nous examinons paraît un peu plus récent que le premier à cause de son arc-ogive, quoique M. Hittorf ait surabondamment établi les preuves de l'emploi de cet arc dans les constructions chrétiennes du royaume de Naples, dès la fin du XIe siècle; mais en revanche il paraît plus an-

cien que le règne de Robert-le-Sage. Nous laisserons donc la question à décider à de plus doctes.

Voici la transcription de l'inscription, qu'une certaine obscurité qui règne dans le second vers nous empêche de traduire :

> *Regia Capella sum, nullas det michi bella;*
> *Protego protectum cœli rex rege Robertum;*
> *Janua cœlorum sum, portus duxque piorum,*
> *Dogmata doctorum servant sacra meorum.*

PLANCHE 38.

PILASTRE DU CLOITRE DE SAINT-SAUVEUR, A AIX EN PROVENCE. — DÉVELOPPEMENT D'UN CHAPITEAU DE L'ABBAYE DE SAINT-DENIS.

D'APRÈS les écrivains qui ont traité des monuments de la ville d'Aix, le cloître de Saint-Sauveur, ainsi que la cathédrale du même nom, aurait été bâti, au xi^e siècle, par un prévôt nommé Benoît : or, l'inspection des détails de ce curieux édifice ne dément pas absolument cette tradition. Ce cloître paraît bien en effet de la fin du xi^e et du commencement du xii^e siècle. Rien de plus varié et de plus capricieux que les pilastres et les colonnes qui soutiennent sa voûte et ses arcades en plein cintre. Il semble qu'on ait voulu imiter tous les styles et tous les ordres; on y rencontre des colonnes corinthiennes qui semblent provenir de monuments antiques, à côté de colonnes torses, cannelées, polygonales, accouplées, et enfin entrelacées en forme d'X. La même bizarrerie se remarque dans les chapiteaux qui sont diversifiés à l'infini, et qui sont tantôt historiés, tantôt couverts de monstres grimaçants, tantôt enfin de feuillages enroulés, contournés avec toute la souplesse du style byzantin. Au milieu de toute cette bizarrerie extravagante, le pilastre que représente notre Planche se distingue par une certaine sagesse, une louable sobriété de détails, qui témoignent d'une évidente imitation des modèles antiques. L'enroulement du milieu se retrouve, avec plus de largeur à la vérité, dans beaucoup de frises romaines. Les motifs sculptés sur les deux autres faces sont plus caractéristiques de leur époque d'abâtardissement.

Le chapiteau représenté dans tout son développement, au haut de la Planche, et qui provient de l'église de Saint-Denis, a dû faire partie de la construction principale de cet édifice, entreprise par l'abbé Suger, vers le milieu du xii^e siècle, et qui ne fut terminée qu'au commencement du siècle suivant. Sa composition, d'une grande richesse d'ornementation, et ses bandeaux semés de perles, à la manière orientale, indiquent parfaitement cette époque où le style roman à son déclin se surchargea d'ornements, au moment de se retremper dans le mâle et robuste simplicité du gothique primitif.

PLANCHE 39.

CHAPITEAUX DE L'ABBAYE DE SAINT-GERMAIN-DES-PRÉS, SCULPTÉS PAR ORDRE DES ABBÉS MORARD ET INGON.

L'ABBÉ Morard, qui gouverna le monastère de Saint-Germain-des-Prés depuis l'an 990 jusqu'en 1014, doit être considéré comme le véritable fondateur de l'église actuelle. C'est ce qu'exprimait son épitaphe, qui subsistait encore, presque entièrement effacée, au commencement du $xvii^e$ siècle, et qui était conçue en ces termes : *Morardus, bonæ memoriæ, abbas, qui istam ecclesiam a paganis ter incensam évertens, à fundamentis novam reædificavit, turrim quoque cum signo, multaque alia ibi*; c'est-à-dire : « Morard, de « bonne mémoire, abbé, qui, après avoir mis à bas « l'ancienne église, trois fois incendiée par les Nor« mands, a rebâti la nouvelle, à partir des fondements, « aussi bien qu'une tour avec sa cloche, et beaucoup « d'autres choses dans le même lieu. » L'abbé Ingon, son successeur, qui gouverna l'abbaye jusqu'en 1025, et que les historiens signalent comme un supérieur de peu de zèle pour la gloire et la discipline de son monastère, n'a dû guère ajouter aux travaux de son prédécesseur. Il faudrait donc reporter les travaux de construction et de décoration de l'église Saint-Germain-des-Prés au commencement du xi^e siècle, si l'on n'aime mieux supposer que la décoration, comme dans un grand nombre d'autres cas, ne fut achevée que plus ou moins long-temps après la construction primitive. On ne peut, en effet, en considérant les chapiteaux de cette église et surtout ceux des colonnes qui entourent le chœur, s'empêcher d'être frappé du style grandiose et de la pureté d'exécution qui les caractérisent, qualités qui semblent témoigner des perfectionnements d'un art avancé, et conséquemment appartenir beaucoup plutôt à la fin du xi^e siècle qu'à son commencement. Ces chapiteaux, en partie historiés, c'est-à-dire décorés d'une suite de personnages, en partie composés d'agencements variés de feuillages auxquels s'entrelacent gracieusement des têtes, des oiseaux, des animaux réels ou fantastiques, se distinguent toujours par une grande noblesse de formes, par des dispositions symétriques heureusement calculées, et surtout par l'absence de ces monstruosités grimaçantes qui signalent tant de chapiteaux des églises normandes de la même époque.

PLANCHE 40.

FIGURES D'EMPEREURS ET D'IMPÉRATRICES D'ORIENT ET D'OCCIDENT. — NICÉPHORE-BOTONIATE, COURONNÉ EN 1078, ETC.

LE reliquaire, orné de bas-reliefs d'argent doré et d'encadrements émaillés, qui a fourni les deux bustes d'empereurs gravés en tête de cette Planche provient de l'ancien trésor de Saint-Denis, et fait maintenant partie du Musée du Louvre (salle des Émaux). Nous ne savons d'après quelle autorité on suppose qu'il a contenu un bras de Charlemagne, car les anciens inventaires de ce trésor, et notamment celui du P. Germain Millet, publié en 1636, sous le titre de *Trésor sacré, ou inventaire des saintes reliques*, etc., ne mentionnent aucune relique du grand empereur; et même, s'il faut le dire en passant, on n'en connaissait aucune qui eût été distraite de ses restes sacrés, excepté sa tête, qui fut transportée à Osnabruck, lors de l'élévation solennelle du corps de Charlemagne que fit faire Frédéric Ier en 1165. Parmi les bustes d'empereurs et d'impératrices qui décorent, en assez grand nombre, ce reliquaire, on distingue celui de Louis-le-Pieux ou le Débonnaire, fils et successeur de Charlemagne, et celui d'Othon III, reconnaissable à son air de jeunesse (il monta sur le trône à 12 ans) et à ce surnom emphatique de *Miracle du monde* (*Mirabilia mundi*), que ses contemporains lui décernèrent, on ne sait à quel

titre. Ce sont ces deux effigies que représente notre Planche. Des historiens et des légendaires dignes de peu de confiance ont raconté, avec des circonstances assez merveilleuses, que, vers l'an 1000, Othon III, étant à Aix-la-Chapelle, avait voulu s'assurer de l'endroit où l'on avait mis le corps de Charlemagne, et qu'ayant fait ouvrir son tombeau, il en avait extrait la croix d'or qui pendait au cou du monarque, ainsi qu'une partie des vêtements, qui se trouvèrent parfaitement conservés, et qu'enfin il avait fait replacer le reste avec beaucoup de vénération. C'est peut-être le souvenir de cette tradition, joint à la rencontre du portrait d'Othon sur ce reliquaire, qui aura fait supposer qu'il avait contenu des reliques de Charlemagne. Le style des bustes et des émaux de ce coffret et le luxe d'ornements prodigués par l'artiste aux effigies impériales qui rappellent complétement les empreintes numismatiques byzantines du x° au xii° siècle, nous portent à croire que ce reliquaire a été exécuté par des ouvriers grecs de cette époque.

La belle peinture représentant l'empereur Nicéphore-Botoniate, couronné en 1078, est extraite d'un magnifique manuscrit grec de la Bibliothèque Royale, qui provient originairement de la Bibliothèque de Goislin (*fonds de Coislin*, n° 79). Ce manuscrit, qui renferme un choix de compositions de saint Jean-Chrysostome, fait pour l'usage personnel de l'empereur Nicéphore, est orné de quatre miniatures qui représentent quatre fois ce monarque dans ses habits impériaux. Dans toutes ces peintures, le prince est vêtu de la même manière, c'est-à-dire qu'il porte la tunique bleue et la chlamyde de pourpre; les ornements en forme de plaques dont ces vêtements sont surchargés présentent seuls quelques différences : ainsi, ce n'est pas sans quelque étonnement qu'on les voit affecter successivement l'apparence des quatre signes de convention par lesquels on distingue chez nous les quatre couleurs des cartes à jouer. Déjà, sur notre Planche, on peut reconnaître la forme des *piques* et des *cœurs*; dans les autres miniatures, on voit apparaître tour à tour les *carreaux* et les *trèfles*. C'est là, sans contredit, un de ces rapprochements extraordinaires dont il faut bien laisser, quoi qu'on fasse, tout le mérite au hasard, et qu'on perdrait son temps à prétendre expliquer. Il y a là, au reste, un beau texte pour les amateurs d'explications *quand même*, et pour ceux qui, peu difficiles sur la qualité des arguments, voudraient, dans le grand procès de l'origine des cartes à jouer, défendre la cause de la filiation orientale. Les quatre peintures du manuscrit de Nicéphore ont été gravées dans le *Bibliotheca Coisliniana* de Montfaucon (in-fol. Paris, 1715).

Les deux figures de Romain IV, surnommé Diogène, couronné empereur d'Orient en 1067, et de l'impératrice Eudoxie, sa femme, sont empruntées à un bas-relief d'ivoire, qu'il serait impropre d'appeler diptyque, puisqu'il est unique, mais qui pourtant, à la manière des diptyques, recouvrait un évangéliaire conservé jadis dans le trésor de l'église Saint-Jean de Besançon. Ce bas-relief, qu'à cause de son origine les savants désignent sous le titre de *Diptyque de Besançon*, est maintenant à la Bibliothèque Royale; il a été souvent gravé, mais toujours inexactement, notamment dans Duchesne (*Familiæ byzantinæ*, p. 162), dans Du Cange (*Dissert. de inf. œvi numismat.*), et enfin dans Chifflet (*De linteis sepulchralibus Christi*, cap. 10). Nous pouvons garantir la scrupuleuse fidélité de notre gravure, mais ce mérite ne paraîtra peut-être qu'une insuffisante compensation à ceux qui regretteront de voir ce curieux monument ainsi morcelé et reproduit seulement par parties. Dans son intégrité, il est de forme arrondie au sommet, et présente, au centre, le Christ décoré du nimbe et monté sur un *scabellum* pyramidal très élevé. Romain et Eudoxie, placés aux deux côtés du Sauveur, sur un gradin inférieur, reçoivent de ses mains la couronne qu'il pose sur leur tête. Le nom de chacune des figures est indiqué de la manière suivante : au haut, on lit le monogramme du Christ IC. XC., — et dessous, d'un côté : ΡΩΜΑΝΟC ΒΑCΙΛΕΤC ΡΩΜΑΙΩΝ : Romain, roi des Romains; et de l'autre côté, ΕΤΔΟΚΙΑ ΒCΑΙΛΙC [CA] ΡΩΜΑΙΩΝ : Eudoxie, reine des Romains.

Le costume de ces figures fournirait volontiers matière à d'intéressantes remarques sur lesquelles nous ne pouvons nous étendre ici; nous nous contenterons de signaler, comme un caractère de tous les costumes grecs de cette époque, cette surcharge d'ornements imitant des pierreries enchâssées, qui laisse douter si de pareils vêtements ont pu être réellement portés, et si, dans ce cas, ils étaient susceptibles de se prêter à tous les mouvements du corps. Il est probable qu'il ne faut voir dans ces représentations qu'une espèce d'exagération de l'artiste, qui s'efforçait d'exprimer ainsi tout ce que le luxe barbare du temps pouvait accumuler de richesse sur le costume impérial. On trouvera quelques renseignements curieux sur le luxe de la cour impériale dans une dissertation de Montfaucon intitulée : *Les modes et les usages du siècle de Théodose*. (Académie des Inscript. XIII-473.)

PLANCHE 41.

CROSSE EN IVOIRE D'YVES DE CHARTRES, ÉLU ÉVÊQUE DE CETTE VILLE VERS L'AN 1091.

Nous ne saurions dire d'après quelle tradition ou quelle autorité on attribue cette belle crosse au prélat non moins célèbre sous le nom d'Yves de Chartres que sous celui de saint Yves que l'Église lui a décerné. On doit supposer que la cathédrale de Chartres l'aura conservée comme relique de ce pieux évêque; car il ne serait guère probable qu'elle eût été trouvée dans son tombeau, placé autrefois dans le monastère de Saint-Jean-en-Vallée, près de Chartres, ce tombeau ayant été détruit, ainsi que le couvent, par les huguenots, et tous les manuscrits attestant qu'il fut impossible de retrouver les restes de saint Yves, lors des recherches que l'on fit dans les décombres, après le départ des profanateurs. Quoi qu'il en soit, cette crosse faisait partie d'une précieuse collection d'antiquités du moyen âge que M. le comte de Vialart de Saint-Morys avait commencé à rassembler et à publier, et que la fin tragique de cet amateur a prématurément dispersée. Nous ignorons dans quelles mains a pu passer cet objet non moins précieux par la délicatesse du travail que par la haute attribution qu'on lui prêtait. Les historiens rapportent qu'Yves ayant été, en 1091, élevé sur le siège épiscopal de Chartres, par l'élection unanime du clergé et des fidèles, le roi Philippe Ier lui envoya le bâton pastoral, en signe d'investiture. Ainsi, l'authenticité de ce petit monument étant parfaitement démontrée, rien n'empêcherait son heureux possesseur de supposer que c'est l'objet même de ce don royal qu'il a entre les mains.

Cette crosse, entaillée dans un seul morceau d'ivoire,

est représentée de la grandeur de l'original, sur la base de sa volute est sculpté un sujet religieux, tandis que le reste de l'enroulement est couvert d'un dessin de caprice, amalgame bizarre de masques grimaçants, d'animaux fantastiques et de figures humaines, dont on n'a pas même pris soin de voiler la nudité. A ce contraste étrange de choses saintes et de détails plus que profanes, à ces entrelacements sans fin, sans symétrie et sans motif, de monstres qui se poursuivent, et dont les prolongements se transforment en feuillages et en fruits, on reconnaît facilement l'influence du goût saxon, et le style du XIe siècle.

Le développement de la scène religieuse qui forme le sujet principal n'est pas sans intérêt. Sous un triple portique d'architecture romane, surmonté de trois clochers pyramidaux, figure un évêque revêtu de ses insignes. Dans sa main gauche, il tient sa crosse assez grossièrement exprimée, et qui ressemble à une massue; de sa main droite il donne la bénédiction; sa mitre est représentée de profil, ce qui la fait paraître en forme de croissant, et pourrait la faire prendre pour une coiffure particulière si l'on n'était averti de cette singularité. Du reste, son costume ne présente aucune particularité digne d'être notée. A ses côtés sont groupées quatre figures, parmi lesquelles on distingue parfaitement le diacre portant le livre des Évangiles, et le sous-diacre. Un troisième assistant, qui porte la cuculle attachée à sa tunique, tient un rouleau déployé entre ses mains. Enfin une quatrième figure humblement agenouillée, et dans l'attitude d'un pénitent, semble recevoir de l'évêque la bénédiction pastorale ou l'absolution de ses péchés. Le choix de ce petit sujet, parfaitement approprié aux fonctions de l'évêque, rachète en quelque sorte le défaut de bizarrerie sans but qu'on pourrait reprocher au reste du monument. Les différentes parties de la volute sont adroitement reliées ensemble par de petits anneaux, pris dans la matière, et faisant office de tenons, et, en outre, près de la base, par une petite figure double, assez ingénieusement exécutée et qui représente, d'un côté un sphinx à tête humaine, de l'autre un oiseau. A une époque peu ancienne, pour allonger cette crosse, on y joignit un morceau d'ivoire carré, sur les quatre faces duquel sont sculptés les apôtres saint Pierre, saint Paul, saint Barthélemy et saint Jacques: ces petites figurines de deux pouces de hauteur, et d'un excellent style, sont surmontées de niches à ogives, dont les ornements et les rosaces, sont d'un précieux travail. Malgré l'incompatibilité des époques des deux parties, il est à regretter que le dessinateur n'ait pas jugé à propos de reproduire cet ensemble. Cambry, dans sa *Description du département de l'Oise* (II, 208), avait déjà fait connaître cette crosse; elle a depuis été figurée et décrite dans plusieurs autres ouvrages, et notamment dans le *Musée des Monuments français*, de M. Lenoir (VII, 70).

Les deux ornements empruntés aux branches d'une croix d'ivoire, qui complètent notre Planche, et qui représentent, l'un une figure humaine, l'autre un griffon ailé, au milieu d'entrelacs d'une grande richesse et d'un très beau style, paraissent appartenir à peu près à la même époque. C'est d'ailleurs un motif qu'on retrouve, diversifié à l'infini, dans les lettres ornées des manuscrits, sur les chapiteaux des églises et des cloîtres, et dans toutes les capricieuses conceptions ornementales du XIe et du XIIe siècle.

PLANCHE 42.

DIPTYQUES D'IVOIRE, DONT ON CROIT LE TRAVAIL ANTÉRIEUR AU XIe SIÈCLE, CONSERVÉS ANCIENNEMENT DANS LE TRÉSOR DE LA CATHÉDRALE DE BEAUVAIS.

Les *diptyques*, dont le nom signifie, à proprement parler, *plié en deux*, étaient des tablettes d'ivoire, de buis ou d'autre matière solide, enduites de cire à l'intérieur, et dont les anciens se servaient pour écrire; on les appelait plus communément encore *pugillares*. Comme ces tablettes faisaient ordinairement l'objet des cadeaux que les Romains s'envoyaient en étrennes, parce qu'on y inscrivait dans ce cas des souhaits de bonne année et des vœux de prospérité, l'usage s'introduisit, sous les empereurs, de les faire servir de missives solennelles au moyen desquelles les nouveaux consuls faisaient part aux gouverneurs des provinces, aux évêques, ou même à leurs amis, de leur élévation, et tâchaient d'en perpétuer le souvenir. Ces diptyques consulaires recevaient tous les enrichissements qui pouvaient signaler leur haute origine, et caractériser leur destination : ainsi, on y voyait ordinairement sculptés à l'extérieur le portrait du consul avec les attributs de sa dignité, des figures symboliques faisant allusion soit aux faits honorables de sa vie, soit aux lieux confiés à son administration, et enfin une représentation anticipée des jeux et des spectacles du cirque qu'il devait donner au peuple pendant la durée de sa magistrature. Dans la suite des temps on appliqua ces mêmes diptyques, ou d'autres qu'on fit à leur imitation, à un usage religieux; on s'en servit pour y inscrire les noms des saints et des principaux martyrs, des nouveaux convertis, des bienfaiteurs de l'Église, puis enfin ceux des souverains, des évêques, etc.; l'un des deux feuillets était consacré à recevoir les noms des vivants et l'autre ceux des morts. On rayait, de cette espèce de catalogue, les noms de ceux qui s'étaient rendus indignes d'y figurer, soit en commettant quelque crime, soit en tombant dans l'hérésie. On exposait ce livre des diptyques sur l'autel pendant la célébration des mystères, afin que le prêtre, en disant le canon, pût réciter les noms de tous ceux qui s'y trouvaient inscrits, et, après cette commémoration, prier pour tous ceux qu'il avait nommés. Le moment où le prêtre faisait cette lecture s'appelait *le temps des diptyques* : c'était immédiatement après l'oblation.

A diverses époques plus ou moins anciennes, le respect pour les livres sacrés suggéra aux Fidèles l'idée de les placer sous des couvertures précieuses. Les diptyques, que le mérite du travail, aussi bien que la vénération qui s'attachait à leur haute destination, rendaient doublement précieux, se prêtaient naturellement à cet emploi : on ne se fit donc pas scrupule de les faire servir à cet usage, et c'est même à cette circonstance que nous devons la conservation de la plupart des diptyques antiques; de là aussi l'origine de la qualification de *livre d'ivoire*, appliquée à certains volumes revêtus de diptyques, dans les anciens inventaires d'objets précieux servant au culte.

On ne saurait assigner aux deux feuilles de diptyques représentées sur notre Planche une date plus reculée que le XIe ou le XIIe siècle. Le style des figures et des ornements, l'agencement des entrelacs et la recherche prétentieuse du travail, indiquent clairement cette

époque, et rappellent parfaitement tout ce que la sculpture monumentale prodiguait alors de détails sur les chapiteaux et les différentes membrures des édifices. Les monstres chimériques, aux membres bizarrement contournés, et, surtout les deux médaillons remplis de rinceaux qui occupent les extrémités de la feuille de droite, rappellent également, avec une analogie parfaite, les initiales fleuronnées de certains manuscrits transcrits en Normandie vers la fin du XIe siècle.

Une particularité dont nous avons déjà signalé plusieurs exemples, c'est que, quoique destinés primitivement à un usage sacré, ces deux feuillets ne présentent aucun emblème religieux; la fantaisie et le caprice ont seuls fait tous les frais de leur décoration. On perdrait son temps à chercher une signification aux figures qui remplissent le vide des rinceaux de la feuille de gauche, ce ne sont évidemment que des jeux d'imagination. Quant aux deux principaux médaillons de la feuille de droite, on ne peut douter que l'artiste n'ait eu l'intention d'y représenter deux signes du zodiaque: le sagittaire et le capricorne. Les monuments de cette époque, chapiteaux, frontons, etc., sur lesquels on trouve reproduits ces deux signes, à l'exclusion de tous les autres, sont extrêmement communs, et aucun antiquaire, que nous sachions, n'a encore tenté d'expliquer le motif de la prédilection des artistes pour ces deux emblèmes astronomiques.

PLANCHE 43.

FRAGMENTS DE LA TAPISSERIE DE LA REINE MATHILDE, CONSERVÉE A BAYEUX.

La tapisserie dite de la reine Mathilde est maintenant tellement connue par les descriptions et les mémoires spéciaux de Lancelot (Académie des Inscript., t. IX et XII), de Montfaucon (*Monuments de la monarch. fr.*, t. II et V), de Ducarel (*Anglo-norm. antiq.*), de l'abbé Delarue (*Archæologia*, t. XVII, etc.), de MM. Gurney, Amyot et Stothard (*Archæologia*, passim.), de Smart Le Thieullier, de MM. Léchaudé D'Anisy et Delaunay (*à la suite de la traduction des Antiquités de Ducarel*), de M. Jubinal (*Anciennes tapisseries*, etc.), et enfin par les notices et les digressions accessoires d'une foule d'autres critiques, qu'il serait aujourd'hui surabondant de vouloir la décrire de nouveau. Nous nous bornerons donc à spécifier les principales particularités qui la caractérisent, et à résumer, en peu de mots, les discussions auxquelles elle a donné lieu.

Cette tapisserie, ou plutôt cette broderie historique, que l'on conserve dans le trésor de la cathédrale de Bayeux depuis un temps immémorial, sans que l'on ait toutefois retenu aucune tradition certaine touchant son origine, se compose d'une longue pièce de toile blanche, jaunie par le temps, de deux cent douze pieds de longueur, sur dix-neuf pouces de largeur. Le long de cette toile, sur une hauteur d'à peu près treize pouces, et entre deux bordures de trois pouces chacune, est brodée à l'aiguille, en laines grossièrement torses et de diverses couleurs, maintenant fort altérées, une suite de cinquante-cinq scènes, séparées les unes des autres par un arbre. Des inscriptions latines, placées au-dessus des figures, expliquent les principaux sujets. Ces scènes composent en quelque sorte trois actes d'un grand drame historique, qui a pour sujet une partie de la vie de Guillaume-le-Conquérant. Ainsi, le premier acte, contenant quinze scènes, embrasse tout ce qui a rapport à l'ambassade d'Harold vers Guillaume, à sa captivité sur les terres de Gui, comte de Ponthieu, et à sa délivrance. Le second acte, composé de neuf scènes, expose les différends que le duc Guillaume eut avec la Bretagne et leurs suites; il représente en outre la circonstance du serment que le duc fit prêter à Harold dans la cathédrale de Bayeux, afin de l'enchaîner à son parti. Enfin, le troisième acte, qui forme trente-une scènes, représente la mort d'Édouard, l'usurpation et le couronnement de Harold, la descente de Guillaume sur les côtes d'Angleterre, La bataille d'Hastings et la mort d'Harold terminent ce grand drame, interrompu pourtant vers la fin, et que l'on suppose avoir dû contenir en outre la marche triomphante du vainqueur vers Londres, son entrée dans cette capitale et son couronnement.

Cette longue frise historique, brodée comme nous l'avons dit sur une pièce de toile dont le tissu, laissé à nu, forme tous les fonds, est bordée à ses deux lisières d'une large bande historiée, sur laquelle l'artiste a représenté, au commencement, une suite de dix à douze fables qu'on retrouve dans Ésope et dans Phèdre. Puis bientôt à ce travail, interrompu brusquement, succèdent des animaux, des oiseaux, des satyres, des minotaures, des sphinx et autres monstres de toute espèce, parmi lesquels on est fort étonné de rencontrer quelques sujets obsènes. Enfin, tout à l'extrémité, au-dessous de la représentation de la bataille d'Hastings, l'artiste, resserré dans un espace trop étroit pour une action qui nécessitait autant de détails, a entassé, dans la bordure inférieure, des morts, des blessés, des débris d'armures et enfin tout ce qui signale une défaite.

La fixation de l'époque et la détermination du personnage auxquels on doit rapporter l'exécution de ce singulier monument ont vivement préoccupé les antiquaires, depuis le moment où son existence a été révélée au monde savant; car il n'y a guère plus d'un siècle que Montfaucon le tira de son long oubli, et encore, lorsque ce savant en publia les premiers dessins, ignorait-il d'où ils provenaient et s'ils avaient été copiés d'après un tableau, un bas-relief ou une peinture sur verre. Lorsqu'enfin, après de longues recherches, il parvint à découvrir l'original, on avait complétement perdu la tradition de sa provenance, et la mention la plus ancienne que l'on pût citer à son égard était cet article d'un vieil inventaire daté de 1476: « Item, une « tente très longue et estroite de telle à broderie de « ymages et escriptaulx faisans représentation de la « conqueste d'Angleterre, laquelle est tendue environ « la nief de l'église le jour et par les octaves des reli- « ques. » Du reste, aucune tradition, même orale, qui rapportât l'exécution de cette tapisserie plutôt à la reine Mathilde qu'à tout autre personnage historique. Du temps de Lancelot et de Montfaucon, on ne la connaissait à Bayeux que sous le nom de *la toilette du duc Guillaume*, et ces écrivains ne lui en donnent pas d'autre lorsqu'ils en parlent dans leurs ouvrages. Cependant, comme les dissertations de ces deux savants tendirent à prouver que cette tapisserie devait être l'ouvrage de la reine Mathilde et des dames de sa cour, l'usage s'établit peu à peu de la considérer comme étant en effet de cette princesse; et enfin, lorsque, sous l'empire, Napoléon la fit transporter à Paris, afin d'échauffer l'esprit public en faveur de la grande expédition qu'il méditait contre l'Angleterre, elle y fut pré-

sentée sous le titre de *Tapisserie de la reine Mathilde*, et cette dernière qualification lui fut, à cette occasion, irrévocablement acquise.

Tandis que la voix publique déterminait ainsi, inconsidérément, il est vrai, l'origine de la tapisserie, les savants s'occupaient à la discuter. Déjà Montfaucon et Lancelot avaient, avons-nous dit, fondé l'opinion régnante qui l'attribuait à la reine Mathilde; mais l'historien Hume, Strutt et lord Litleton ne tardèrent pas à se prononcer pour une autre Mathilde, petite-fille de la première, et qu'on connaît dans l'histoire sous le titre de l'impératrice Mathilde, parce qu'elle avait épousé Henri V, empereur d'Allemagne, avant de s'allier à Geoffroy, comte d'Anjou, avec qui elle donna naissance à la branche des Plantagenets. Le savant abbé Delarue se rallia à cette opinion dans deux Mémoires, dont le premier fut publié dans le tome XVII de l'*Archæologia*, et qui furent réunis, en 1824, en un volume in-4°. L'apparition de ce premier Mémoire en fit naître en Angleterre plusieurs autres, qu'on dut à l'érudition de MM. Gurney, Stothard et Amyot. Ces trois savants se déclarèrent pour la reine Mathilde; le dernier seulement indiqua un nouveau personnage, qui devait, plus tard, réunir en sa faveur d'imposants suffrages: c'était Odon, évêque de Bayeux, et frère utérin de Guillaume-le-Conquérant. M. Delaunay, de Bayeux, dans une dissertation insérée à la suite de la traduction française des *Antiquités* de Ducarel et intitulée: *L'origine de la Tapisserie de Bayeux prouvée par elle-même*, combattit avec chaleur pour ce nouveau système, et son opinion doit avoir fait des prosélytes, même en Angleterre, car nous avons appris que beaucoup de savants de ce pays, et même quelques uns de ceux qui avaient soutenu d'abord le parti de la reine Mathilde, ont maintenant adopté ce nouveau prétendant. M. Achille Jubinal, en publiant, d'après les planches de l'édition anglaise, une nouvelle description de la tapisserie de Bayeux, a exposé tous les systèmes et résumé les opinions de ses devanciers. On attend maintenant le grand travail que la Société royale des Antiquaires de Londres a promis de publier, et qui probablement fixera toutes les incertitudes qui planent encore sur l'origine de ce curieux monument.

On conçoit que, resserré comme nous le sommes dans les limites d'un cadre étroit, nous n'ayons pu aborder même la simple exposition des principaux arguments à l'aide desquels chaque critique s'est efforcé d'établir son système. Lorsque toute preuve matérielle, tout document historique positif, viennent à manquer, ce n'est guère qu'à l'aide d'une suite d'inductions ingénieusement échafaudées que l'on parvient à suppléer à leur absence, et le caractère de semblables discussions n'est pas en général la brièveté. Pour nous, contraint d'être bref et de nous contenter de résultats, nous dirons que si cette discussion générale a beaucoup contribué à élucider l'explication des différentes scènes de la fameuse tapisserie, elle n'a point encore fait surgir d'argument victorieusement concluant en faveur d'aucune attribution. Mais, à défaut de ce résultat principal, de cette *inconnue* que l'on ne parviendra peut-être jamais à dégager complétement des obscurités du problème, il est un résultat secondaire non moins important, et que l'on doit considérer comme pleinement acquis à la science : c'est que, si l'exécution de la tapisserie n'est pas contemporaine des événements que celle-ci représente, elle est au moins de très peu postérieure à ces mêmes événements. Cette vaste peinture renferme en effet, une foule de détails qui ne pouvaient être connus que des acteurs du grand drame qu'elle retrace, ou de ceux qui en avaient reçu la tradition immédiate. En outre, les costumes, les armures, l'architecture, les meubles, le caractère d'écriture, les usages représentés, sont parfaitement identiques avec tout ce que l'on connaît d'analogue dans les monuments de la fin du XIe et du commencement du XIIe siècle. C'est là sans contredit le résultat le plus intéressant pour l'antiquaire et pour l'artiste, et c'est en raison de cette authenticité d'époque que la tapisserie de Bayeux sera toujours considérée comme l'un des monuments les plus importants que nous ait légués le moyen âge.

Les deux scènes représentées sur notre Planche sont empruntées à la troisième partie, au troisième acte de la tapisserie, s'il est permis de s'exprimer ainsi, d'après la division que nous avons indiquée. Ces deux scènes sont entre elles en rapport direct: la première représente l'élévation et la dernière la mort d'Harold ; c'est en quelque sorte le nœud et le dénouement du vaste drame que la tapisserie déroule en son entier. On sait qu'après la mort d'Edouard, Harold, qui s'était assuré un puissant parti, se fit couronner roi d'Angleterre, malgré le serment qu'il avait fait à Guillaume d'employer toute son influence à faire réussir les droits de succession de ce dernier. Harold est donc représenté ici assis sur son trône, tenant un sceptre richement fleuronné de la main droite, et de la gauche un globe surmonté d'une croix. Il porte une couronne ouverte, à trois fleurons, et le manteau agrafé sur la poitrine. A sa droite sont deux de ses officiers, dont l'un tient élevée, en signe d'hommage, une épée nue; à sa gauche se tient Stigant, archevêque de Cantorbéry, qui vient de le couronner, quoiqu'il eût été interdit par le pape, et qui semble encore dans l'attitude de prononcer quelque formule solennelle de consécration. La coupe de la chasuble de ce prélat pourrait paraître extraordinaire pour cette époque, s'il fallait prendre au pied de la lettre ces formes que l'inhabileté des ouvriers et l'insuffisance du procédé devaient nécessairement rendre très imparfaites.

Le fragment inférieur représente la mort d'Harold. Les historiens anglais, et surtout Robert Wace, rapportent que, dans la grande bataille qui décida du sort de l'Angleterre, Harold, se tenant près de son étendard pour le défendre, eut l'œil crevé par une flèche, et que, tandis qu'il résistait encore, un cavalier ennemi le renversa et lui coupa la cuisse. La tapisserie représente fidèlement cette catastrophe. Près de là se tient un soldat qui porte un étendard en forme de dragon, dans lequel on peut, si l'on veut, reconnaître l'étendard d'Harold. A la vérité, un peu avant cette scène, on voit un étendard semblable gisant à terre près de son défenseur terrassé, et quelques critiques ont pensé qu'il fallait voir dans ce rapprochement l'expression figurée de la situation relative des deux armées. Cette supposition n'est pas sans quelque vraisemblance, car cette forme singulière d'étendard n'était point particulière à une seule nation; c'était la forme ordinaire de l'étendard principal de toutes les armées. (Voyez Du Cange, au mot *Draco*.) On pourrait donc voir ici l'étendard principal de Guillaume élevé au-dessus de celui d'Harold, qui venait d'être abattu.

Ce serait ici l'occasion, si nous n'étions resserré par nos limites étroites, de placer quelques observations sur l'art de la broderie et de la tapisserie à cette époque. Nous nous contenterons de rappeler que de-

puis l'antiquité, où l'on brodait, sur les voiles tendus dans les temples, l'histoire des dieux et des héros, cet art n'a jamais subi de complet anéantissement. Pendant les neuf premiers siècles de notre ère, les églises étaient ornées d'une multitude de parements de cette espèce, dont Anastase, dans son *Histoire des papes*, désigne la destination, et dont il décrit même les sujets. Dudon vante la dextérité des peuples du Nord dans ce genre de travail; les Anglais surtout y excellaient, tellement que, pour dire un ouvrage brodé, on disait un *ouvrage anglais*; enfin, la chronique de Normandie atteste que la duchesse Gonnor, épouse de Richard I*er*, *fit, avec des brodeurs, des draps de toute soie et broderie, empreintes d'histoires et d'images de la Vierge Marie et des saints*, pour décorer l'église Notre-Dame de Rouen.

PLANCHE 44.

COSTUMES ET MEUBLES DU XI*e* SIÈCLE, TIRÉS DE PLUSIEURS MANUSCRITS DE LA BIBLIOTHÈQUE IMPÉRIALE.

On suppose que la figure principale, reproduite au centre de cette Planche, représente le roi Harold, dont nous venons de rappeler, d'après la tapisserie de Bayeux, l'élévation contestée et la mort funeste. Elle est tirée d'un manuscrit qui faisait partie, sous le n° 1298, de la Bibliothèque Colbert, et qui paraît avoir été écrit en Angleterre au XI*e* siècle, pendant le court règne de ce monarque malheureux. Ce manuscrit contient, en beaux caractères, des bénédictions et des prières pour toutes les fêtes de l'année, et spécialement pour les fêtes des saints du calendrier anglais. On y trouve également des prières pour le roi alors régnant, qui, à la vérité, n'est pas nommé, mais au sujet duquel on lit cette formule : *Protege hunc regem nostrum et custodi eum ab omni impedimento æmulatorum* : « Délivrez-le des efforts de ses compétiteurs », d'où l'on a conclu que cette prière ne pouvait se rapporter qu'au roi Harold, dont la courte souveraineté fut, dès son principe, attaquée par Guillaume et même par d'autres rivaux, s'il faut en croire quelques historiens. Vers la fin du volume, on trouve exprimé, dans une autre prière, le vœu que le roi triomphe de ses ennemis, et c'est en tête de cette formule qu'Harold est représenté tel qu'on le voit sur notre Planche. Cette figure est placée au milieu d'un cercle, lequel est lui-même inscrit dans un carré; aux deux côtés du roi se tiennent deux évêques, ou, selon l'explication de Montfaucon, deux saints, portant le nimbe, et tenant chacun dans la main gauche une espèce de bâton pastoral en forme de *tau*. Tous deux, la main droite élevée, sont dans l'attitude de prononcer sur le roi une bénédiction, dont ils semblent lire la formule dans des volumes supportés par de petits pupitres en forme de trépied. Le monarque est assis sur un trône sans dossier, surmonté de ce coussin cylindrique en forme de traversin que l'on rencontre dans toutes les représentations analogues, d'une origine un peu reculée. Il est vêtu d'une chlamyde richement drapée, agrafée sur l'épaule droite, et tient d'une main une enseigne militaire à trois fanons, de l'autre un sceptre terminé par une croix que surmonte une colombe. On trouve ce même sceptre, caractérisé par les mêmes insignes, aux mains d'Édouard-le-Confesseur, et d'Édouard II, sur les sceaux de ces princes. La couronne, de forme assez bizarre, rappelle un peu, par la branche de feuillage qui la surmonte, celles de Charles-le-Chauve, de Lothaire et de quelques autres, dans des miniatures bien connues des antiquaires. Montfaucon, Ducarel et quelques autres avaient déjà publié notre figure.

La petite figure de musicien, assis à gauche sur un pliant, tient entre ses mains un instrument à cordes, de forme assez bizarre, et qu'on ne peut guère comparer qu'à une lyre. On suppose que le manuscrit dont elle est extraite est du X*e* ou du XI*e* siècle.

Le fragment de siége, en forme de pliant, recouvert d'une riche draperie, le petit guéridon portant une écritoire, et le petit pupitre à cases, portant un livre relié et un volume en rouleau, offrent des modèles très intéressants des meubles de cette époque, dont on ne connaît, en général, que trop peu d'exemples aussi complets.

Quant aux quatre figures de laboureurs et d'artisans, ce sont encore, pour les outils et les costumes, de précieux modèles. On remarquera que deux d'entre eux ne portent, pour tout vêtement, que le *sagum*, et ont les jambes entièrement nues; les deux autres sont chaussés et portent en outre les grègues (*tibialia seu femoralia*), espèce de caleçon, dont les deux parties, quelquefois séparées, s'attachaient à la ceinture.

PLANCHE 45.

COSTUMES DE FEMME ET ORNEMENTS DU XI*e* SIÈCLE.
—FIGURE DE RADÉGONDE, REINE DE FRANCE, FEMME DE CLOTAIRE I*er*.

Il nous paraît peu probable que les ornements disséminés sur cette Planche soient empruntés au même manuscrit que les deux figures. Le style de ces ornements, qui faisaient le fond de grandes initiales fleuronnées, rappelle parfaitement celui de beaucoup de manuscrits français du XII*e* siècle, et semble une imitation des riches émaux de cette époque. Les deux figures, au contraire, n'était la désignation précise que le dessinateur a imposée à l'une d'elles, nous paraîtraient extraites de quelque manuscrit d'origine grecque, tant le costume de la reine, les ornements de son siége, et quelques autres accessoires, se rapprochent du goût et de la facture des artistes byzantins. Cependant il est juste d'ajouter que certains manuscrits, exécutés en France ou en Angleterre, au XI*e* siècle, présentent tellement le reflet d'une influence orientale que l'on commettrait facilement des méprises en essayant de déterminer l'origine de figures isolées ainsi de l'ensemble auquel elles appartiennent. La figure de femme qui tient un cierge est vêtue d'un accoutrement singulier qui semble indiquer un costume de voyage; sur une tunique à larges manches, qui en recouvre une autre à manches étroites, elle porte un ample voile qui enveloppe la tête, et, par-dessus le tout, un manteau à capuchon, agrafé sur le devant de la poitrine. Ce dernier vêtement, qui rappelle l'antique manteau des Gaulois, le *bardocucullus*, aussi bien que la *chape* que l'on portait au moyen âge, a été pris par quelques auteurs pour la *gausape*, espèce de manteau commun aux hommes et aux femmes, et sur lequel Du Cange ne fournit que des renseignements assez vagues. La figure de reine, tenant d'une main des tablettes auxquelles on peut appliquer à juste titre le nom de diptyques, et de l'autre un style pour écrire sur la cire, ne présenterait guère qu'un costume assez

général à cette époque, si ce n'était ces larges plaques dorées et ornées de perles qu'elle porte sur les épaules et sur l'un de ses genoux. Nous ne saurions qualifier ces ornements singuliers, dont les deux supérieurs rappellent cependant les plaques de bras (*armillæ*) qui faisaient partie des ornements impériaux du trésor de Nuremberg, que nous avons précédemment décrits.

PLANCHE 46.

ARCADES, TIRÉES DES PEINTURES D'UNE BIBLE MANUSCRITE DU XI^e SIÈCLE.

Quoique ces grands portiques d'architecture, encadrant les divisions du Canon des Évangiles, d'Eusèbe de Césarée, ou servant à la décoration des pages principales des bibles et des livres liturgiques, soient assez communs dans les manuscrits du VIII^e au XII^e siècle, cependant il est rare d'en rencontrer qui présentent autant de magnificence que ceux dont notre Planche offre des fragments, quoiqu'il soit à regretter que ces dessins incomplets ne permettent qu'imparfaitement de saisir leur majestueux ensemble. Le style anglo-saxon domine dans ces ornements, où s'enroulent et se tortillent une foule d'animaux fantastiques. On aurait tort, à notre avis, de chercher à établir des comparaisons trop rigoureuses entre ces compositions d'architecture purement idéale et les productions de l'art de bâtir à la même époque. On doit s'apercevoir que l'artiste, disposant d'un procédé facile de création, s'est laissé entraîner à tous les écarts, à toutes les fantaisies de son imagination, et que son architecture, si ce n'est dans quelques détails, ne se modèle nullement sur les constructions laborieusement élevées à l'aide de matériaux solides. C'est une remarque que ne doit pas perdre de vue l'artiste qui, dans quelqu'un de ses tableaux, serait tenté d'appliquer ces capricieux portiques au frontispice d'un palais ou d'un temple.

MONUMENTS DU XII^e SIÈCLE.

PLANCHE 47.

PORTAIL DE L'ÉGLISE DE SAINT-NICOLAS DE CIVRAY,
A DIX LIEUES DE POITIERS.

Civray est une petite ville située dans le département de la Vienne, à dix lieues de Poitiers. Son église, dédiée à saint Nicolas, passe pour fort ancienne dans le pays; et, comme on a perdu la tradition de l'époque qui la vit construire, on ne manque pas de lui attribuer une antiquité en quelque sorte fabuleuse; on prétend même que deux savants ayant été, il y a quelques années, délégués par une société d'antiquaires du midi de la France, pour examiner cette église, tombèrent d'accord que sa façade avait dû être construite avec les débris d'un ancien temple consacré au soleil ou au dieu Mithra. La vérité est que, dans la façade aussi bien que dans tout le reste de l'église, il n'est rien qui ne soit du xii^e siècle. C'est l'avis de M. de Caumont et de M. Mérimée, si excellents juges en semblable matière, et dont le dernier a publié sur ce monument une notice pleine de sagacité et de critique, à laquelle nous ne saurions mieux faire, tout en lui empruntant quelques uns des détails de notre description abrégée, que de renvoyer le lecteur (*Notes d'un Voyage dans l'ouest de la France*, p. 389).

La façade, qui doit seule nous occuper ici, présente un type assez rare, parmi les frontispices des temples du moyen âge; elle est d'un tiers plus large que haute, et se termine carrément, sans pignon, quoiqu'à la vérité on suppose qu'il a pu en exister un autrefois, qui aura été détruit. Elle est divisée en deux étages, ou, comme on pourrait dire en parlant d'un monument antique, en deux ordres à peu près d'égale hauteur, dont trois larges arcades, un peu surbaissées, et contiguës entre elles, remplissent toute l'étendue. La disposition générale de cette large façade, qu'encadrent latéralement deux gigantesques fûts de colonnes engagées et sans chapiteaux, que partage en outre à demi-hauteur une corniche saillante à modillons cintrés, et que couronne supérieurement un large bandeau denticulé formant entablement; le mélange heureux des parties délicatement travaillées qui s'enlèvent sur des fonds lisses faisant office de repoussoirs, tout concourt à lui imprimer un caractère grave, sévère et en quelque sorte antique. Deux ouvertures seules percent cette façade à sa partie centrale : il est vrai que M. Mérimée, à l'inspection des matériaux du mur qui bouche les quatre arcades secondaires du rez-de-chaussée, a supposé qu'elles avaient pu autrefois être ouvertes; mais ceci n'est qu'une conjecture. Cet antiquaire a également laissé entrevoir, mais sans oser l'affirmer, que ces arcades ogivales, dont la forme fait disparate avec l'ordonnance générale du monument, auraient bien pu être ajoutées après coup.

La partie décorative de l'édifice se compose principalement de larges archivoltes plates, appliquées en ressauts angulaires successifs, et les unes encadrant les autres. Sur ces bandeaux sont sculptés à profusion, et en très bas relief, des ornements d'une variété infinie, empruntés parfois au règne végétal, suivant le système byzantin; plus souvent encore, présentant tout ce que l'imagination excentrique du sculpteur a pu combiner de formes hybrides et monstrueuses, de sujets grotesques, ou retracer de sujets naïfs, de scènes emblématiques et mystiques. De grandes figures de très haut relief, appliquées sur le nu des murs, ou logées sous le vide des arcades supérieures, complètent cette originale décoration, dont nous allons décrire rapidement les principales particularités.

L'arcade centrale du rez-de-chaussée est décorée de quatre archivoltes; l'extérieure présente un zodiaque allégorisé, c'est-à-dire dont les signes sont entremêlés, suivant un usage fréquent, de petites compositions qui retracent les occupations de chaque mois. M. Mérimée a cru remarquer que parmi les signes, qui commencent à gauche par le Verseau, la Vierge manquait, sans doute parce qu'elle était déjà représentée dans l'archivolte suivante. Autour du second arceau montent six longues figures d'anges, vêtues d'amples robes plissées, et dont les deux supérieures soutiennent une espèce de médaillon, contenant une très petite figure de la Vierge. L'allégorie des dix vierges sages et folles remplit la troisième archivolte, tandis que la quatrième est occupée par des anges armés d'encensoirs, en adoration devant une figure du Père éternel, placée au centre.

Les doubles bandeaux des archivoltes latérales sont décorés avec plus de simplicité. Leurs ornements sont empruntés au règne végétal; un arceau seul, l'intérieur de gauche, porte une série d'animaux fantastiques, bizarrement contrastés.

L'arcade centrale de l'étage supérieur peut lutter de richesse avec celle de l'étage inférieur. Des trois larges archivoltes qui la circonscrivent, l'extérieure porte pour décoration six figures de guerriers, revêtus d'amples draperies, coiffés du casque conique, et portant le bouclier elliptique à pointe inférieure; armés de la lance ou de l'épée, ils terrassent et foulent aux pieds des diables hideux. Ne dirait-on pas que c'est une personnification sextuple de l'archange Michel? Chaque arcade latérale est également ornée d'une archivolte historiée; sur celle de droite se détachent douze figures qui tiennent des livres ouverts, et sur celle de gauche, dix-huit anges, vus en raccourci, qui sonnent d'une espèce de trompe contournée comme un olyphant.

Quant aux grandes figures en relief placées dans les pendentifs de la façade, le crayon du dessinateur a peut-être trop nettement restitué leurs formes indécises; elles sont si frustes aujourd'hui qu'il est impossible de déterminer ce qu'elles pouvaient représenter. Il n'en est pas heureusement de même des figures complètement détachées qui accompagnent la fenêtre centrale, ou qu'on a logées sous le cintre de l'arcade de droite; mieux protégées, par les saillies voisines, contre les injures de l'air, elles ont en partie conservé leur caractère et leurs attributs. Celles du centre représentent saint Pierre et saint Paul, et les quatre autres, reléguées dans un enfoncement cintré, pro-

bablement les quatre Évangélistes. Mais que pouvaient représenter ces sept figures formant la rangée inférieure, et disposées de file, sans aucun égard pour leur taille géante ou naine, pour leurs proportions incompatibles? C'est ce que le savant que nous avons déjà plusieurs fois cité, et qui les a examinées de près avec sa perspicacité habituelle, n'a osé décider. Bien plus, il a émis le doute qu'elles fussent les unes et les autres d'époque identique, et il a affirmé sans hésiter qu'elles avaient été colloquées là, sans ordre quelconque, comme des volumes de format inégal sur les rayons d'une bibliothèque.

Ces figures, qui cependant présentent encore des formes appréciables, des costumes caractéristiques, se refusant à toute interprétation, on pense bien qu'il serait plus que téméraire de chercher à deviner quel était le cavalier qui montait le cheval placé sous l'arcade opposée, aujourd'hui qu'il ne reste plus de cette espèce de colosse que son pied gauche, engagé dans l'étrier. La tradition populaire, ordinairement si peu en reste avec la science des antiquaires de suppositions gratuites et de conjectures hasardées, n'a pas même risqué à son sujet le moindre conte frivole. Ainsi, où la tradition populaire se tait, n'est-il pas juste que la science perde ses droits?

PLANCHE 48.

ARCHIVOLTES DE DIVERS ÉDIFICES DU POITOU
(MONUMENTS DES XI^e ET XII^e SIÈCLES).

Nous avons décrit avec quelques détails, à l'occasion de la Planche précédente, les archivoltes à bandeaux plats, tantôt ornées de figures de bas-relief, tantôt plaquées plus simplement de moulures diverses, de feuillages, d'entrelacs, voire même de monstres bizarres, qui décorent la curieuse façade de l'église de Civray. La Planche présente, qui en reproduit quelques détails grossis (voir au bas de la Planche, à droite), offre en même temps la réunion de quelques autres motifs analogues, empruntés à divers édifices de la même province. M. de Caumont a déjà fait remarquer, dans son *Cours d'antiquités*, que ces ornements différaient, sous quelques rapports, de ceux que l'on rencontrait sur la plupart des monuments normands de la même époque. Ainsi, tandis que sur ces derniers on voit dominer des moulures continues, capricieusement anguleuses, telles que les zigzags, les bâtons rompus, les frettes crénelées, les losanges enchaînées, les billettes, etc., tous ornements composés d'éléments fort simples, et qui ne doivent rien à l'imitation de la nature, les moulures observées sur les monuments de la Touraine, de l'Anjou, du Poitou, de la Saintonge et du Périgord, présentent d'autres éléments plus riches, plus composés, fréquemment empruntés aux deux règnes de la nature animée, et simulant, au moyen de feuillages, de rinceaux et de gracieux enroulements, les délicates broderies des étoffes orientales. Tant il est vrai que l'art byzantin, dont l'influence pénétra cependant dans la plus grande partie de l'Europe, imprima bien plus puissamment son cachet sur les monuments du midi que sur ceux du nord de la France.

Nous devons prévenir le lecteur d'une erreur assez grave commise par le dessinateur chargé de choisir les motifs groupés sur notre Planche. Parmi divers motifs tirés de l'abbaye de Charroux, il a inséré un fragment de riche moulure à double bandeau, l'un, composé de fleurs saillantes à calice très prolongé, l'autre, de feuilles de vigne ou de framboisier : or, ce fragment est évidemment gothique, et au moins du XIV^e siècle. Nous avons vérifié qu'il était tiré d'un porche ogival que l'on avait appliqué à la façade de cette célèbre église, entièrement construite dans le style roman. La rencontre d'un pareil motif dans un monument du XII^e siècle serait en effet inexplicable, car il est bien constant, et notre Planche en offre d'ailleurs les preuves, que les archivoltes de cette époque, loin d'être creusées en gorges profondes et de se couvrir d'ornements d'un relief exagéré, n'admettaient au contraire sur leurs bandeaux à plans perpendiculaires que des travaux qui tenaient plus de la ciselure que de la sculpture modelée à plein relief.

La petite arcade de l'église de Lusignan présente une particularité bien digne de remarque, c'est cette triple bande formée par des rangs de briques, ou plutôt encore par une incrustation de mastic coloré qui forme la décoration du voussoir intérieur de cette arcade. Quoique les dessins en mastic incrusté, ou en pierres de couleur tranchante, ne soient pas rares dans les monuments romans de certaines provinces de la France, cependant ce motif, par sa simplicité même, offre un exemple qu'il serait peut-être difficile de retrouver ailleurs.

PLANCHE 49.

PORTAIL DE L'ÉGLISE DE NOTRE-DAME DE POITIERS.

PLANCHE 50.

CHOIX D'ORNEMENTS DE L'ÉGLISE DE NOTRE-DAME DE POITIERS.

La curieuse façade de Notre-Dame de Poitiers, dont la date de construction est inconnue, mais qu'on ne saurait faire remonter plus haut que le commencement du XII^e siècle, est sans contredit l'un des plus riches et des plus gracieux spécimens du style roman fleuri. C'est en quelque sorte, ainsi qu'on l'a remarqué avec justesse, un immense bas-relief qui commence au pavé et s'élève jusqu'au sommet du fronton. Autant l'architecte de l'église de Civray s'était ménagé, dans sa composition, de parties lisses pour faire valoir les parties ornées, autant l'architecte de Notre-Dame de Poitiers a pris à tâche de couvrir la sienne de bas-reliefs multipliés, d'ornements profusément étendus, d'incrustations colorées, et même d'appareils ingénieusement combinés, comme s'il eût voulu ne laisser à l'œil du spectateur aucun repos, au caprice de ses successeurs aucun vide à remplir. Toutefois l'effet général qui résulte de cette masse si prodigieusement ornée est harmonieux et facile à saisir, parce que les principales divisions sont distribuées d'une manière simple et naturelle, les fortes membrures nettement accusées, et qu'on entrevoit dans les détails une sorte de hiérarchie qui les subordonne les uns aux autres, en raison de l'effet qu'ils sont appelés à produire.

D'abord la façade est flanquée de deux faisceaux de grosses colonnes que surmontent d'élégantes tourelles circulaires, à toits coniques revêtus d'écailles redressées. Entre ces deux masses vigoureuses se développe la façade, divisée en deux étages par une double cor-

niche à modillons cintrés, et terminée par un fronton surhaussé au moyen d'un léger ressaut. A l'étage inférieur se groupent trois larges portiques qui en occupent toute l'étendue, et qui présentent cette particularité que les deux arcades latérales sont en ogive, tandis que l'arcade centrale est à plein cintre. Mélange hybride qui annonce l'avénement d'un art nouveau et l'introduction d'une nouvelle combinaison dans l'art de bâtir. De ces trois portiques, un seul s'ouvre pour former l'entrée principale; les deux autres sont bouchés et refendus par de petites arcades cintrées. Les ornements qui décorent les archivoltes de ces trois portiques sont représentés au bas de la Planche 50 avec beaucoup de précision, ce qui nous dispense de les décrire. De l'extrados de ces arcs à la première corniche, tout l'espace est rempli par une multitude de petits bas-reliefs dont il serait fort difficile d'interpréter tous les sujets aujourd'hui très frustes, mais qui paraissent se rapporter à l'histoire de l'Ancien et du Nouveau-Testament.

L'étage supérieur offre une disposition toute différente. Une large et haute fenêtre, sans divisions, quoique de proportions bien plus grandioses qu'on n'est accoutumé d'en rencontrer dans les monuments de cette époque, interrompt par le milieu une double galerie formée d'arcades qui servent de niches à des statues d'assez forte proportion. C'est en quelque sorte le premier essai du système de ces nobles galeries qui décorèrent plus tard le frontispice des plus imposantes cathédrales, en présentant la série des monarques qui en avaient été les bienfaiteurs. Les statues de la rangée inférieure sont assises : on a cru reconnaître en elles des docteurs de l'Église. Celles de la rangée supérieure sont debout : ce sont des apôtres et des évêques. La Planche 50 fournit un double exemple de ces deux ordres de figures, ainsi que des ornements des arcades qui les isolent, et peut servir à faire apprécier le style large des unes, la précieuse recherche des autres.

Sur le nu du fronton, divisé en deux par une petite corniche, se détache un large médaillon, arrondi par en haut, pointu par en bas; espèce de *vesica piscis* imparfaite, au milieu de laquelle figure le Christ, entouré des quatre animaux symboliques qui constituent ses accessoires presque indispensables pendant tout le cours du XII^e siècle. Supérieurement, la partie nue du fronton est décorée d'un appareil réticulé; mais inférieurement elle est tapissée d'un revêtement singulier qui figure des disques de pierre blanche, incrustés côte à côte dans un ciment de couleur rouge; mosaïque extrêmement grossière, mais d'un effet original.

Aucune superfétation postérieurement appliquée, si ce n'est une double niche dont on a accoté la grande fenêtre, ne dépare cette magnifique façade, l'un des plus précieux joyaux d'architecture que nous ait légués l'art roman allié à l'art byzantin.

PLANCHE 51.

DÉTAILS DES ARCADES DE LA NEF INFÉRIEURE DE LA CATHÉDRALE DE BAYEUX.

La cathédrale de Bayeux paraît avoir subi dans les temps anciens tant de bouleversements et de reconstructions, les parties qui constituent actuellement son ensemble sont d'époque et de caractères si divers que les antiquaires les plus judicieux sont loin d'être d'accord sur l'âge relatif de ces différentes parties. Sans parler de sa fondation au III^e siècle par saint Exupère et saint Regnobert, il paraît que l'édifice, sur lequel on peut asseoir quelques données certaines, et dont on peut supposer que des fragments importants subsistent encore aujourd'hui, fut commencé en 1047 par Hugues II, alors évêque de Bayeux, continué par Odon de Conteville, son successeur, frère utérin de Guillaume-le-Conquérant, et enfin terminé par ce prélat, qui le fit consacrer, en 1077, par l'archevêque de Rouen, en présence du monarque anglo-normand, de la reine Mathilde et des principaux évêques et barons de leurs domaines.

Ce temple, qui excita, lors de son érection, une admiration universelle, et que Raoul Tortaire a célébré dans ses vers, subsista à peine trente ans. Henri I, roi d'Angleterre, ayant fait incendier Bayeux par une armée de Manceaux et d'Angevins aux ordres du comte Helyes, la cathédrale périt en partie dans ce désastre. Quelques écrivains supposent que Henri voulut réparer lui-même les effets de sa vengeance aveugle, et entreprit de reconstruire l'église; d'autres pensent que l'édifice resta en ruines pendant un demi-siècle et que la reconstruction n'en fut ordonnée qu'en 1157 par l'évêque Philippe d'Harcourt. On suppose que cette restauration était terminée en 1205, puisque Henri de Beaumont, évêque de Bayeux à cette époque, fut enterré dans le chœur de la nouvelle cathédrale, dont il avait contribué à opérer l'achèvement.

Maintenant quelles sont les parties de l'édifice que l'on peut faire remonter à la construction primitive opérée par Hugues et Odon, dans la seconde moitié du XI^e siècle? c'est là la question qui divise les antiquaires. Les uns veulent que la crypte située sous le chœur et les cinq premières arcades de la nef, dont notre Planche représente l'ensemble et les détails, datent de cette époque; les autres, considérant que ces arcades sont de style *normand* très *fleuri*, rapportent cette construction au XII^e siècle, soit qu'elle ait fait partie de la restauration attribuée à Henri I, dans la première moitié de ce siècle, soit qu'elle témoigne de celle, beaucoup plus certaine, qui fut ordonnée par Philippe d'Harcourt dans la seconde moitié. Sur cette question controversée, on peut consulter Pugin, Dawson-Turner, Cotman, Gally-Knight, M. de Caumont et M. Édouard Lambert, qui ont longuement disserté à cet égard. C'est là une de ces difficultés qu'on ne peut espérer de voir résolues définitivement qu'à l'aide de quelque document authentique que le zèle des érudits fera peut-être sortir de la poussière des archives. Quoi qu'il en soit, comme il fallait opter, nous nous sommes rangé à l'avis de M. Gally-Knight, qui rapporte cette construction au XII^e siècle.

La décoration que représente notre Planche est celle des cinq premières arcades de chaque côté de la nef; la sixième, qui touche à la croisée, est déjà dans le style ogival, ainsi que toute la partie supérieure de l'édifice, qui s'élève au-dessus de ces arcades. Cette construction, l'une des plus splendides, sans contredit, que puisse offrir l'architecture normande, dans la plus belle période de son développement, est supportée par des piliers massifs cantonnés de colonnes engagées. Une particularité qui distingue ceux-ci, c'est qu'ils présentent, sur leur partie antérieure, deux piliers jumeaux et parallèles, au lieu d'un seul qu'on rencontre ordinairement. Le but de cette modification est facile à saisir : lorsqu'une colonne seule se présente en avant du pied-droit, elle traverse ordinairement

l'imposte et va directement supporter la voûte. Ici l'artiste, voulant se réserver au-dessus des impostes des surfaces planes, pour y déployer à l'aise tout ce luxe de ciselures qu'il a fait entrer dans la décoration de ses arcades, a été conduit à mettre deux piliers sur un plan un peu reculé, afin d'éviter l'anomalie d'une colonne saillante qui se fût trouvée projetée en avant des murailles planes de l'édifice. Les arcades semi-circulaires, qui s'élèvent au-dessus des piliers, sont ornées de larges bandeaux cintrés, décorés principalement de moulures chevronnées, crénelées, à pointes de diamant, ou de losanges dont les interstices triangulaires sont remplis de glands et de feuilles variées. L'une, et c'est celle que représente notre Planche, présente autour de son archivolte une suite de têtes bizarres et grimaçantes, dont quelques unes portent des couronnes, tandis que beaucoup d'autres se distinguent par de longues oreilles d'âne. Au-dessus des archivoltes, entre ces riches bandeaux et la corniche, le mur est décoré de dessins variés, figurant tantôt la texture entrelacée d'une natte, tantôt une espèce de pavage réticulé à compartiments losangés, surmonté d'une bande formée de rosaces ou de patères qui, se recouvrant les unes les autres, ne laissent apparaître que le quart de leur circonférence. Ce travail singulier consiste en une véritable ciselure exécutée dans la pierre, ciselure qu'on a remplie d'un mastic noir, à la manière des *nielles* du xve siècle. Ces dessins varient pour chaque arcade; et c'est ici que nous devons signaler deux inexactitudes commises dans notre Planche : la première porte sur l'ensemble représenté dans la partie supérieure, et duquel il semblerait résulter que le même dessin se continue d'arcade en arcade dans toute la longueur de la nef, ce qui n'est pas; la seconde concerne la partie inférieure, dans laquelle on voit au-dessus d'une arcade le même dessin régner d'un pilier à l'autre en passant au-dessus de l'archivolte, tandis que c'est au milieu de chaque plein cintre qu'a lieu la séparation de chaque partie d'ornement, qui remplit ainsi l'espace triangulaire régnant entre deux arcades. Une dernière inexactitude, qu'on nes aurait imputer au dessinateur, puisqu'elle n'avait pu être évitée par aucun de ceux qui, dans ces dernières années, ont publié cette curieuse décoration, c'est que dans l'angle inférieur qui sépare chaque arcade, existe un bas-relief : ces bas-reliefs avaient été jusqu'ici soustraits à tous les regards par des tableaux placés précisément au-devant. M. Éd. Lambert les ayant découverts, les a le premier publiés en 1837, dans les *Mémoires de la Société des Antiquaires de Normandie*.

PLANCHE 52.

DÉVELOPPEMENT D'UN CHAPITEAU DE L'ABBAYE DE SAINT-GEORGES DE BOSCHERVILLE. — PARTIE DE L'ENTABLEMENT DE LA NEF DE LA CATHÉDRALE DE BAYEUX.

Nous nous sommes étendu assez longuement, dans l'explication de la Planche précédente, sur les dates de construction de la cathédrale de Bayeux, pour n'avoir pas besoin d'y revenir ici. Tout ce que nous pouvons dire, à propos de cette partie d'entablement, figurée au bas de notre Planche, c'est que dans toutes les parties tant intérieures qu'extérieures de l'édifice, au centre des frontons du portail, sur le nu des pendentifs entre les arcades, on retrouve partout ce système de décoration qui consiste en larges médaillons au milieu desquels tantôt s'épanouissent de riches motifs rayonnés, tantôt figurent des scènes religieuses allégoriques, ou simplement fantastiques. Dans l'un de nos médaillons, on voit un évêque vainqueur d'un dragon qu'il tient enchaîné avec son étole. Cette légende, on le sait, s'applique à peu près à tous les pieux apôtres qui établirent dans nos contrées le christianisme sur les ruines du paganisme. Notre évêque porte une mitre assez extraordinaire, si le dessinateur n'en a pas exagéré les proportions. Nous croyons reconnaître dans le lambeau flottant qui tombe de son épaule le mouchoir ou *sudarium* attaché à la crosse, suivant l'usage antique. Le cordon de modillons qui supportent la corniche offre un intéressant spécimen de ces *corbels* aux figures grimaçantes, hideuses, grotesques ou obscènes, que présentaient extérieurement, le long de leurs nefs et autour de leurs absides, presque toutes les églises normandes du xie siècle.

La frise placée en tête de la Planche est le développement d'un chapiteau double, du genre de ceux qui couronnent les colonnes accouplées, dans la plupart des cloîtres construits dans le style roman. Ce chapiteau, qui provenait de l'ancien cloître de la célèbre abbaye de Saint-Georges de Boscherville, à deux lieues de Rouen, lequel avait été construit dans la seconde moitié du xiie siècle et démoli dans le xvie, appartint, pendant long-temps, à M. E. H. Langlois; après la mort de ce vénérable patriarche des antiquaires normands, il fut acquis pour le Musée départemental d'antiquités de la Seine-Inférieure, où il est maintenant déposé. C'est, sans contredit, l'un des plus curieux monuments de la sculpture du xiie siècle, tant à cause de son exécution fine et recherchée qu'à cause de la longue suite d'instruments de musique peu connus qu'il présente aux mains de ses douze personnages. Aussi, à ces titres, est-il devenu l'objet des critiques spéciales de plusieurs antiquaires, et notamment de M. Douce (*Letters from Normandy*, by Dawson-Turner, p. 14), de M. A. Deville (*Essai sur l'abbaye de Saint-Georges*, etc., p. 38), de M. Langlois, et de quelques autres. Les recherches combinées de ces savants eurent principalement pour but de déterminer le nom et l'emploi de tous ces bizarres instruments, et, s'ils ne sont pas toujours arrivés à des conclusions rigoureuses, c'est que le sujet n'en admettait guères de cette nature. Comment, en effet, lorsqu'il s'agit d'instruments de musique des xiie et xiiie siècles, se flatter d'appliquer toujours avec justesse une variété infinie de noms que nous ont conservés les poètes du temps, à une variété non moins grande de formes que nous présentent les monuments, quand nous ignorons déjà les noms de beaucoup d'instruments dont on se servait encore il y a moins de deux cents ans?

L'instrument que tient la première figure, en commençant par la gauche, ne saurait donner lieu à contestation, c'est la *viole*; ses proportions relatives, évidemment trop réduites par le sculpteur, ne sauraient fournir d'inductions pour aider à conjecturer la nature de sa tonalité; mais il n'en est pas moins vrai que l'introduction d'un pareil instrument, dans un concert du xiie siècle, est, entre autres, une preuve convaincante de l'existence du contre-point à cette époque. Aucun autre monument n'avait encore présenté d'exemple du singulier instrument *à deux* qui repose sur les genoux des deux personnages suivants. Une femme en tourne la manivelle et chante, tandis que son voisin fait mouvoir les touches d'un long clavier qui garnit le manche de cet instrument; c'est bien là la

rote, ainsi nommée à cause de la roue qui fait résonner ses cordes, et très improprement désignée de nos jours sous le nom de *vielle*, mais c'est la *rote* avec des proportions inusitées, et un emploi dont on ne connaît pas d'exemple analogue. Le quatrième personnage joue de la *flûte de Pan*, ou *syrinx*, sorte d'instrument champêtre qui n'a jamais cessé d'être en usage dans le midi de la France, et que peut-être on désignait autrefois sous le nom de *chalemie* ou de *frestel*. Il est plus difficile de déterminer le nom de l'instrument que joue le cinquième : M. Douce, conjecturant que le manche sur lequel le symphoniste aurait appuyé la main gauche était cassé, voulait que ce fût la *mandore*, et M. Langlois, croyant l'instrument complet, l'appelait *lyre d'amour*. Des deux instruments qui suivent, le premier serait le *psaltérion*, suivant M. Douce, et le second le *dulcimer* ou *tympanon*. En général, il est fort difficile de distinguer rigoureusement l'un de l'autre ces deux instruments, dont le premier devait son nom à ce que celui qui en jouait chantait en s'accompagnant, et dont le second pouvait devoir le sien à l'usage de frapper ses cordes avec deux petits bâtons. Leur forme, qui était triangulaire dans l'origine, s'est modifiée en cent manières ; aussi n'existait-il peut-être réellement entre eux que cette distinction qu'ont supposée quelques auteurs; que le *psaltérion* avait des cordes à boyau, tandis que le *tympanon* avait des cordes de laiton. Il ne saurait y avoir de contestation sur le violon dont joue la huitième figure, ainsi que sur la harpe que tient celle qui lui est opposée, si ce n'est que M. Douce a supposé que le harpiste tenait de la main droite un *plectrum*, tandis qu'il est évident que c'est une clef dont il se sert pour monter les cordes de son instrument. Les deux dernières figures étaient occupées à faire résonner les clochettes d'un carillon ou *tintinnabulum*, avant qu'une dégradation survenue au chapiteau eût enlevé leurs mains et la grosse cloche placée entre eux, sur laquelle on battait les pauses ou temps musicaux. N'oublions pas la *jongleresse* qui, montée sur une espèce de *scabellum*, exécute une de ces poses forcées qui ne sont plus guère aujourd'hui connues que des saltimbanques. Il paraît qu'au moyen âge, ces tours de force étranges étaient de bonne société, car, sans parler de notre chapiteau, où tout se passe en compagnie de rois, il existe à la cathédrale de Rouen un bas-relief bien connu, où l'on voit Salomé avoir recours à ce moyen de séduction pour obtenir d'Hérode Antipas la tête de saint Jean-Baptiste.

PLANCHE 53.

ARCADE, CONSTRUITE EN 1169, QUI SE VOIT DANS L'ANCIENNE CATHÉDRALE, A PÉRIGUEUX.

L'ANCIENNE église de Saint-Étienne, bâtie originairement sur les ruines d'un temple de Mars, refaite plusieurs fois en totalité ou en partie, dans le cours du moyen âge, resta jusque vers la fin du XVIIe siècle cathédrale de Périgueux ; à cette dernière époque son titre passa à la basilique de Saint-Front. L'arcade figurée sur notre Planche est placée contre le mur du nord de cette église de Saint-Étienne, qui forme un long parallélogramme : c'est dans la troisième arcade à partir de l'est qu'on voit s'élever ce petit mausolée, construit en arcade feinte, surmontée d'un fronton sans appui. Ce petit monument, dont la base paraît être enterrée de plus de trois pieds, et dont la hauteur est encore de dix pieds au-dessus du sol actuel, comprend dans sa largeur l'arcade et ses pieds-droits. Deux colonnes supportaient son archivolte, légèrement brisée en ogive à son sommet. Ces colonnes ont disparu, quoiqu'on les ait restituées sur la gravure ; mais les chapiteaux subsistent, et leur composition symétrique est fort originale. Le motif qui décore l'archivolte est peut-être un des plus gracieux que le goût byzantin ait inventés dans nos contrées.

Sur le pied-droit de ce monument est gravée, en capitales mêlées d'onciales, une longue inscription divisée en trois parties, que nous transcrivons en remplissant les abréviations : *Constantinus de Jarnac fecit hoc opus. — Anno ab incarnatione Domini M. C. LX. nono, secunda die maii, obiit dominus Johannes, hujus ecclesiæ episcopus. Sedit autem in episcopatu novem annis septem diebus minus. — Qui presentes litteras legis et consideras in defuncti nomine dic* : Absolve Domine; *vel* : Dominus cui proprium; *aut saltem* : Fidelium. C'est-à-dire : « Constantin de Jarnac a exécuté cet ouvrage. — L'an de l'incarnation de notre Seigneur, onze cent soixante-neuf, le second jour de mai, mourut le prélat Jean, évêque de cette église. Il résida dans l'épiscopat neuf ans moins sept jours. — Toi qui lis et considères cette inscription, dis, en l'honneur du défunt, l'oraison : *Absolve Domine* ; ou *Cui proprium*, ou au moins l'oraison *Fidelium*. »

Il est certain, quoique le prélat ne soit ici désigné que par son prénom, que cette inscription concerne Jean d'Assida, vingt-neuvième évêque de Périgueux, qui prit possession du siége en 1160, et fut le premier évêque inhumé, dit-on, dans la cathédrale de Saint-Étienne. On apprend également, par cette même inscription, que ce tombeau était l'ouvrage d'un certain Constantin de Jarnac, qui n'est d'ailleurs connu que par ce seul souvenir.

Un historien de Périgueux nous a conservé une autre inscription qui était également gravée sur ce monument, et qui a disparu, soit que, gravée, comme on le suppose, au centre de l'arcade, elle ait été effacée, soit qu'elle subsiste cachée sous le sol, à la suite de la précédente. Le dessinateur qui l'a reproduite au milieu de notre Planche a commis dans sa transcription une grave erreur : il a mis *Humarus*, qui simule un nom propre, et paraîtrait se rapporter à un autre personnage que Jean d'Assida, pour *humatus* (inhumé). Voici cette inscription, qui est en vers léonins :

Pictavia natus hic pausat presul humatus;
Filius ergo dei propitietur ei.

C'est à dire : « Ici repose inhumé un prélat natif du Poitou ; que le Fils de Dieu lui soit propice. »

PLANCHE 54.

PARTIE DU MILIEU ET DÉTAILS DU GRAND PORTAIL DE LA CATHÉDRALE DE CHARTRES.

CE n'est point à nous à faire ici l'histoire de cette merveilleuse basilique que tous les siècles passés ont admirée à l'envi, et pour laquelle notre époque vient de faire éclater tant de sympathie à l'occasion du funeste incendie qui menaça récemment de la réduire en cendres. Les monographies de cet édifice sont nombreuses et entre les mains de tous les véritables amis de nos antiquités nationales ; elles nous dispenseront

d'entrer dans de longs détails. Les mêmes difficultés qui se rencontrent dans l'histoire de tous nos grands monuments gothiques, lorsqu'il s'agit de préciser la date de l'érection de chacune de leurs parties à l'aide de documents authentiques et de souvenirs contemporains, ne pouvaient manquer de surgir à propos de la cathédrale de Chartres. On a long-temps cru, sur la foi de renseignements exacts sans doute, mais au moins très incomplets, que l'édifice actuel datait de la reconstruction entreprise par l'évêque Fulbert en 1020, et achevée, disent les chroniques, en huit années. La considération des styles divers introduits dans la construction de l'édifice démentait pleinement cette tradition, qu'eût seule invalidée le fait de la brièveté du temps allégué pour le parfaire. Certes, ce n'était point en quelques années seulement que se bâtissaient, des fondations aux combles, des édifices tels que la cathédrale de Chartres; il y fallait des siècles, et encore, avec l'aide des siècles, parvenait-on rarement à les porter à leur perfection. Cette tradition étant donc écartée ou seulement admise comme point de départ, on est tombé à peu près d'accord que le portail occidental que représente notre Planche, et les premiers étages des deux tours qui l'accompagnent de chaque côté, avaient été terminés en 1145, et encore, pour être exact, faut-il rejeter au delà de ce terme presque toutes les parties de décoration, telles que les sculptures du triple portail et de la galerie supérieure, qui paraissent ou sont évidemment plus ou moins postérieures. La grande rose cependant, au centre de laquelle on peut remarquer ce motif rayonnant emprunté à la forme de la roue, que nous avons signalé à propos de celle de Saint-Etienne de Beauvais, a paru aux observateurs pouvoir se rapporter à la construction du XIIe siècle.

Cette façade, telle que la représente notre Planche, est destituée de ses deux accessoires naturels et indispensables, les deux tours surmontées de pyramides, qui, sous le nom de Clocher Neuf et de Clocher Vieux, ont toujours passé pour constituer le groupe le plus imposant que présente aucun monument religieux du moyen âge. Les deux vigoureux contre-forts qui paraissent contre-buter le portail appartiennent, à proprement parler, à la construction de ces deux tours, dont la base symétrique est égale, pour chacune, à l'espace qui les sépare. Le portail, resserré entre ces deux masses gigantesques et d'une sévère nudité, est peut-être un peu étroit; au reste, les proportions en sont grandioses et bien calculées pour la perspective. Le triple portique qui s'ouvre à sa base constitue presque à lui seul toute la partie ornée de l'édifice; on est à peu près d'accord pour considérer les sculptures qui le décorent comme étant encore un ouvrage du XIIe siècle. Il est probable, en effet, qu'au déclin de ce siècle on y mit la main; mais il paraît évident qu'elles ne durent être terminées que dans le courant du siècle suivant.

Nous ne pouvons entreprendre la description de ces trois portiques, parce que le lecteur ne pourrait en suivre les détails sur les figures trop réduites de la gravure; nous ne pouvons que renvoyer à l'intéressante monographie de M. Gilbert, dont la patiente sagacité a analysé toutes les scènes de ce drame immense. Nous aurons occasion de revenir, plus loin, sur les statues des monarques qui décorent les piédsdroits de ces arcades, et qu'on suppose représenter les princes qui contribuèrent à la réédification de cette basilique.

Aux deux côtés de la Planche sont disposés deux chapiteaux empruntés à ce portail, ainsi qu'une partie de la base et du couronnement qui accompagnent chacune des grandes figures placées latéralement.

PLANCHE 55.

ARCADES DE L'ÉGLISE DE SAINT-PÈRE DE CHARTRES, RECONSTRUITE EN 1170 PAR HILDUARD, RELIGIEUX DE CETTE ABBAYE.

L'église de Saint-Père ou de Saint Pierre, qui dépendait de l'ancienne abbaye de Saint-Père-en-Vallée de Chartres, dont la fondation est attribuée à Clovis, est certainement, de toutes les églises de Chartres, celle où il existe des vestiges de constructions les plus anciennes. Mais à quelle date remontent ces constructions? à quelles époques doit-on rapporter les diverses parties de l'édifice qui contrastent entre elles de formes, de disposition et de styles, comme on peut le voir sur notre Planche, où, à côté du plein-cintre, on remarque la lourde ogive primitive, la lancette plus svelte, et enfin les élégantes galeries du XIIIe siècle? C'est un problème dont on chercherait en vain la solution à l'aide des dates trop peu nombreuses conservées par les historiens, et qu'on ne peut tenter de résoudre qu'au moyen d'inductions.

Spécifions d'abord les différentes parties que le dessinateur a maladroitement agglomérées sur notre Planche, comme si elles étaient contiguës entre elles et appartenaient au même ordre de constructions. La travée centrale, marquée n° 2, est une travée de la nef, du côté septentrional de l'église. Le maître pilier qui supporte l'arcade inférieure représente, dans son plan, une croix dont chaque extrémité porte une colonne engagée; de plus, une colonnette remplit chaque angle rentrant. Les chapiteaux des arcades sont à crochets, les moulures cylindriques et fortement accusées; tout indique, dans cette construction puissante et massive, le style gothique primitif. La galerie supérieure, murée par derrière, se compose de quatre arcades trilobées, sans balustrade. Elle est surmontée d'une large fenêtre en tiers-point, divisée par un seul meneau, qui donne naissance à deux ogives secondaires, en lancette. Une particularité que présentent ces ogives secondaires, et qui se rencontre rarement en France, c'est que leur arc externe est tangent dans toute son étendue à celui de l'arcade principale. Une rose plus ou moins découpée occupe le vide du tympan entre les deux arcades.

Les deux portions de travée marquées n°s 1 et 3 appartiennent au pourtour du chœur. Rien de plus frappant que le contraste qui existe entre les formes lourdes et trapues de l'arcade inférieure, appuyée sur de massifs chapiteaux, sans aucun ornement, et les formes élégantes de la galerie tout à jour qui les surmonte. Certes, en voyant cet assemblage hétérogène, il est impossible de supposer que toutes ces constructions juxta-posées, ou entées les unes sur les autres, puissent appartenir à la réédification exécutée, ainsi qu'on le lit en tête de notre Planche, en 1170 (lisez 1160), par le moine Hilduard.

M. Mérimée, qui a appliqué à ce curieux monument toute la perspicacité de sa critique ingénieuse et profonde, est d'avis que les piliers et les chapiteaux d'un type si grossier qu'on voit au pourtour du chœur pourraient dater d'une reconstruction opérée vers le

milieu du xe siècle par l'évêque Aganus; qu'à la rigueur les arcades inférieures de la nef pourraient dater de la restauration entreprise en 1160, par Hilduard, sous la direction de l'évêque Fulchérius et de l'abbé Étienne; mais que, quant aux galeries à jour du pourtour du chœur, et aux vastes fenêtres à trois meneaux qui éclairent ce dernier, et même à celles de la nef, il est impossible que les unes et les autres soient antérieures au milieu du xiiie siècle.

Les verrières de la nef, dont notre Planche offre le spécimen, datent vraisemblablement du xve siècle.

PLANCHE 56.

ARCADE EN PIERRE, SERVANT D'ENCADREMENT A L'ARMOIRE DES RELIQUES DE L'ABBAYE DE VENDOME.

Cette Planche représente, comme l'indique exactement son titre, l'arcade en pierre qui encadrait l'armoire dans laquelle on conservait les reliques de l'abbaye de Vendôme, et particulièrement cette fameuse *sainte Larme*, qui devint, au commencement du xviiie siècle, l'objet d'une polémique si vive entre le célèbre Jean-Baptiste Thiers, qui s'avisa de contester son authenticité, et les bénédictins, qui mirent en avant les plus savants hommes de leur ordre pour la défendre. Il serait complétement oiseux, aujourd'hui surtout que l'objet de cette docte querelle a probablement disparu, avec tant d'autres précieuses reliques, d'exposer de nouveau les arguments que suscita cette controverse; toutefois nous sommes heureux de pouvoir extraire du Mémoire que composa à cette occasion le savant Mabillon (*OEuvres posthumes*, t. II, p. 385), une description du monument que représente notre Planche : cette description d'après nature nous fournira naturellement l'interprétation des scènes représentées sur notre arcade, en même temps qu'elle rectifiera quelques inexactitudes du dessin.

L'abbaye de Vendôme reconnaissait pour ses fondateurs Geoffroy Martel, comte d'Anjou et de Vendôme, et la comtesse Agnès sa femme, mariée d'abord à Guillaume-le-Grand, comte de Poitiers et duc d'Aquitaine. On jeta les fondements de cette abbaye vers l'an 1033, et la dédicace de l'église eut lieu en 1040. Ce fut à cette occasion que ses illustres fondateurs la dotèrent, entre autres reliques, de la sainte Larme de notre Seigneur, versée sur Lazare ressuscité, et recueillie par Marie, sœur de Lazare. Par quelles vicissitudes cette inestimable relique était-elle tombée dans les mains de Geoffroy Martel? C'est ce que les pieux légendaires de ces temps anciens omirent de consigner dans leurs récits; mais les moines, qui se prétendaient dépositaires de cette curieuse tradition, s'empressèrent d'en faire sculpter toutes les circonstances autour du sacraire où fut déposée la gouttelette miraculeuse. Toutefois ce ne fut guère qu'au xviie siècle qu'on songea à rédiger par écrit cette légende; de sorte que, soit par oubli, soit par toute autre cause, beaucoup des détails sculptés sur l'arcade ne trouvent pas dans le récit une suffisante explication. Voici en peu de mots comment les moines publiaient alors que la sainte Larme avait été apportée à Vendôme. Ils disaient que Geoffroy Martel, ayant été envoyé par Henri Ier, roi de France, au secours de Michel Paphlagonien, empereur de Grèce, et ayant prêté à ce dernier un vaillant appui contre les Sarrasins, celui-ci, par reconnaissance, lui offrit la sainte Larme, que l'on avait conservée jusqu'alors à Constantinople. Geoffroy Martel l'apporta en France, et la déposa dans l'abbaye de Vendôme, qu'il venait de fonder.

Voici maintenant comment Mabillon décrit et interprète chacune des scènes sculptées sur le précieux tabernacle, figuré sur notre Planche. Cette description, faite d'après nature, suppléera à tout ce que le dessin peut offrir d'indécis ou d'incomplet. Ce tabernacle consistait dans une armoire située sous une petite arcade, au côté droit du grand-autel, c'est-à-dire du côté de l'Évangile. Toute la décoration de l'arcade et de l'armoire était en pierre.

Dans le tympan de l'arcade est représentée la Résurrection de Lazare. Marie, sa sœur, reçoit d'un ange une petite ampoule qui doit contenir la sainte Larme. Jésus-Christ, ses apôtres, et un patriarche coiffé d'une haute tiare, garnissent les deux côtés de la scène. Mabillon suppose que ce dernier personnage représente celui qui apporta la sainte Larme à Constantinople.

Au-dessus du chapiteau de droite, un monarque et son épouse, assistés du patriarche de la scène précédente, d'un trésorier et de quelques autres, paraissent offrir à un jeune homme le choix entre trois châsses déposées sur une table. Mabillon conjecture que ce sujet représente l'empereur offrant la sainte Larme à un chevalier, sans doute en récompense d'importants services.

A partir de ce sujet jusqu'à l'extrémité de gauche du monument, tout le dessus de l'archivolte est occupé par une seule scène, qui se déroule successivement. On voit d'abord six chevaliers, montés sur leurs coursiers, et cheminant deux à deux : le premier tient entre ses mains une petite châsse, et le dernier, ayant à ses côtés une espèce de coffre ouvert, semble y puiser avec une coupe qu'il tient à la main.

En avant de cette cavalcade, on retrouve les mêmes personnages, mais à pied. Un évêque, revêtu de ses habits pontificaux et assisté de son clergé, les reçoit sur le seuil d'une église, et s'apprête à encenser la petite châsse que lui présente l'un de ces chevaliers. Dans le compartiment suivant, le même évêque dépose sa châsse sur l'autel, en présence de l'évêque et du clergé. Tout auprès, un homme sonne en volée une cloche suspendue dans un petit édifice, dont l'ornementation paraît plus moderne que le reste du monument.

Autour du chapiteau de droite sont représentées deux scènes, que Mabillon croit faire suite à celles qui précèdent. Au-devant, un roi, le sceptre en main, reçoit d'un évêque la même châsse que nous avons déjà vue figurer tant de fois; sur la face intérieure, on voit ce roi, accompagné d'une reine, déposer cette châsse sur un autel.

Ces derniers sujets sont faciles à expliquer par la transmission successive de la sainte Larme, qu'on voit passer des mains des chevaliers, qui la rapportèrent d'Orient, entre celles d'un évêque, puis d'un roi. Mabillon s'efforce de déterminer les noms de ces deux derniers personnages, à l'aide de l'inscription de l'un des quatre coffrets qui renfermaient la sainte Larme. Le premier serait Nitkère, évêque de Frisingue vers le milieu du xie siècle, et le second serait, soit Henri Ier, roi de France, soit Henri III, roi de Germanie.

Un dernier sujet nous reste à expliquer, et il fallait que celui-ci fût aussi difficile à saisir pour le dessina-

teur qu'épineux à interpréter pour le savant; car rien n'est moins clair que le dessin de l'un et la description de l'autre. Mabillon voit sur le chapiteau de gauche, qui nous occupe, deux personnes qui semblent verser de l'eau avec des cruches; à côté, un jeune homme, accompagné d'une femme couronnée; puis, sur le devant, des anges et un tombeau; et il croit reconnaître, dans ce singulier amalgame, le fondateur et la fondatrice de l'abbaye de Vendôme, auxquels la vision d'une étoile miraculeuse, apparue au-dessus d'une fontaine, indiqua la place où devait s'accomplir leur pieuse fondation.

Mabillon voit dans les deux personnages couronnés appliqués aux colonnes de droite le roi et la reine qui ont donné la sainte Larme, et dans les deux autres personnages qui leur font face probablement deux des chevaliers qui rapportèrent d'outre mer la précieuse relique. Il ne parle point des deux autres figures placées à l'extérieur des colonnes.

Terminons cet article, déjà bien long, par quelques mots sur les divers reliquaires dans lesquels était renfermée la sainte Larme. Quatre coffres d'or, emboîtés les uns dans les autres, lui servaient de réceptacle. Le premier, d'environ un pied de longueur, sur six pouces de largeur et quatre de hauteur, était décoré de figures de prophètes et de saints, et de diverses inscriptions, parmi lesquelles on lisait celle-ci: *Henrico Nitkerus dat*, qui servait à Mabillon à étayer l'opinion que nous avons énoncée. Le second, couvert d'or en ouvrage de filigrane, et semé de pierres précieuses, passait pour un présent de la comtesse Agnès, fondatrice du couvent. Le troisième, fort simple, n'avait pour ornement que quelques perles et pierres précieuses. Le quatrième portait, gravée sur ses faces, la Résurrection de Lazare. Ce quatrième coffre recélait deux petites fioles, dont l'une contenait l'autre; la première était de cristal transparent, et la seconde de verre bleu opaque: c'était cette dernière qui contenait la sainte Larme. Des chaînes d'or, auxquelles étaient suspendus de riches anneaux, dons de pieuse confiance, ajoutaient encore à la richesse inestimable de ce précieux reliquaire, qui, comme tant d'autres, a disparu.

PLANCHE 57.

ORNEMENTS DU PORTAIL SEPTENTRIONAL DE L'ABBAYE DE SAINT-DENIS, BATI VERS LE MILIEU DU XIIᵉ SIÈCLE.

PLANCHE 58.

DÉVELOPPEMENTS DES CHAPITEAUX DE LA CRYPTE DE L'ABBAYE DE SAINT-DENIS, SCULPTURE DU XIIᵉ SIÈCLE.

Les deux fragments d'ornements courants représentés sur la Planche 58 sont tirés des deux montants ou pieds-droits qui encadrent le portail septentrional de l'église de Saint-Denis. On rapporte communément la construction de ce portail, aussi bien que celle du portail principal et celle d'un autre portail au midi, détruit depuis un siècle pour faire place à la salle du trésor, à l'abbé Suger, vers le milieu du XIIᵉ siècle; mais comme il est certain que des reprises et des restaurations continuèrent d'être exécutées, dans toutes les parties de l'édifice, jusque vers la fin du siècle suivant, il est permis de supposer que ce portail, dont la disposition, la forme ogivale et l'ornementation se rapprochent déjà si complétement du style gothique, n'aura reçu son achèvement que dans le courant du XIIIᵉ siècle. Quoi qu'il en soit, l'un de ces motifs offre peut-être le type le plus riche et le plus élégant que le style byzantin fleuri ait produit dans nos contrées; il se rapproche beaucoup d'un motif de frise antique bien connu; et, n'était un peu de raideur dans les contours et d'acuité dans les pointes, on pourrait le prendre pour un motif antique de la décadence. Le second motif, ainsi que les ornements empruntés à quelques chapiteaux des cryptes représentés sur la Planche 58, est tout-à-fait dans le goût de l'ornementation byzantine, et n'offre rien qui ne soit très commun dans les monuments du XIIᵉ siècle; toutefois on doit rendre justice à l'agencement harmonieux et à la vigoureuse exécution de ces entrelacs, dont le mérite, considéré relativement à leur époque, est vraiment hors de ligne.

PLANCHE 59.

STATUE (SUPPOSÉE) DE CLOVIS Iᵉʳ, TIRÉE DU PORTAIL DE NOTRE-DAME DE CORBEIL.

PLANCHE 60.

CLOTILDE, FEMME DE CLOVIS Iᵉʳ, STATUE TIRÉE DU PORTAIL DE NOTRE-DAME DE CORBEIL.

Ces deux statues, qui ont long-temps figuré au Musée des Monuments français, pour lequel M. Lenoir les avait acquises, décorent maintenant, à Saint-Denis, l'entrée des caveaux; elles sont en pierre tendre, et portent l'une et l'autre six pieds de hauteur.

Ces figures étant devenues célèbres par l'attribution hasardée qu'on en fit à Clovis et à Clotilde, lors de leur installation au Musée, et ayant fourni depuis matière à de vives discussions parmi les antiquaires sur l'époque de leur exécution, qu'on a successivement rapportée à tous les siècles qui séparent le sixième du douzième, il est nécessaire de rechercher minutieusement dans les traditions de leur provenance et dans les caractères de style et de costume qu'elles présentent, tous les indices qui peuvent servir à asseoir un jugement sur leur âge et leur qualification.

On sait qu'elles proviennent du portail principal de l'église de Notre-Dame de Corbeil, aujourd'hui entièrement démolie. Elles y figuraient en compagnie de quatre autres personnages, ce qui faisait en tout six statues, dont quatre représentaient des hommes et deux des femmes; les deux femmes étaient placées au milieu de chaque rangée parallèle que formaient ces six statues de l'un et de l'autre côté du portail. Au reste, les deux figures que nous examinons ont seules survécu à la destruction complète de l'église; les quatre autres ont disparu, et l'on n'a point conservé de souvenir de ce qu'elles pouvaient représenter.

L'abbé Lebeuf, qui parle de ces statues dans son *Histoire du Diocèse de Paris* (tome XI, p. 191), annonçait qu'elles lui paraissaient être de la fin du XIᵉ siècle, c'est-à-dire à peu près de la même époque que la construction de l'église, *bâtie*, dit-il, *dans le temps que le gothique commençait à se démontrer par les arcades en pointe*. Le savant abbé ne pensait

pas même que la fondation de cette église fût d'une date plus reculée, car le plus ancien acte qu'il eût pu découvrir où il en fût question n'était que de l'an 1093. Au reste, on ignorait complétement par qui et en quel temps cette église avait été fondée, mais les présomptions les plus probables étaient qu'elle remontait au plus tôt au temps du comte Bouchard II, ou à celui d'Eudes son fils, sous le règne de Philippe Ier, vers la fin du XIe siècle.

Il y a bien loin de là, il faut en convenir, au VIe siècle, époque à laquelle M. Lenoir s'opiniâtrait à rapporter ces statues (*Musée*, tome V, p. 218), et même au VIIIe, dont les supposa long-temps M. Willemin. Bien plus, il ne restait pas même, pour justifier cette antiquité exagérée, la ressource dont on se servit plus d'une fois, à propos de statues analogues, de supposer que, provenant d'un portail plus ancien, ces figures avaient été restituées dans une reconstruction postérieure, puisque la fondation même de l'église dont elles décoraient le portail ne datait guère que de la fin du XIe siècle.

Les raisons que M. Lenoir apporte pour étayer son opinion, et surtout la qualification de Clovis et de Clotilde qu'il applique à ces statues, ne sauraient soutenir l'épreuve d'un judicieux examen. « La figure de roi, dit-il, tient de la main droite un livre qui indique la fondation d'une église : or, personne n'ignore que l'origine des églises curiales en France date du moment où Clovis abandonna l'arianisme, et permit le libre exercice du culte catholique dans ses états. Clovis, dès ce moment, fut donc considéré comme le fondateur de tous les temples dans lesquels on exerçait librement le nouveau culte. » Cet argument, qu'on nous permette de le dire avec tout le respect dû au vénérable antiquaire que nous combattons, et dont nous apprécions autant que personne les immenses services, n'est rien moins qu'une preuve décisive, c'est tout au plus une vague conjecture; il conduirait tout droit à cette conclusion, que toutes les figures de monarques innommés que l'on rencontrerait tenant un livre en leurs mains pourraient prétendre au glorieux titre du fondateur de la monarchie française. Quant au *limbe* ou au *nimbe* dans lequel, suivant l'opinion émise par Montfaucon, M. Lenoir voit presque toujours, lorsqu'il s'applique à des effigies royales, un attribut distinctif des rois de la première race, on suppose avec beaucoup plus de vraisemblance aujourd'hui que les sculpteurs du moyen âge n'en dotèrent que les personnages sanctifiés de l'Ancien et du Nouveau-Testament, et qu'ainsi c'est David ou Salomon qu'il faut reconnaître partout où l'on croyait naguère voir Dagobert ou Clovis.

M. Lenoir dit ailleurs que, pour lever les doutes qui pourraient naître à l'égard de son opinion, il a examiné toutes les têtes connues de Clovis, soit sculpture, sceau ou médaille, et que les traits de son visage, son regard, sa chevelure, le port de sa personne, se sont trouvés conformes avec ceux de la statue. Il ajoute qu'il a usé du même moyen de vérification à l'égard de la reine. Cette quasi-démonstration, il faut bien le dire, ne convaincra personne. On sait assez quelle confiance peuvent mériter, en iconographie, des sceaux et des monnaies du temps de Clovis.

Les réflexions que fait M. Lenoir sur le costume de la statue qui nous occupe ne sont guère plus fondées que celles qui précèdent. Il veut qu'on reconnaisse dans ce costume les insignes consulaires, c'est-à-dire le diadème, le manteau et la tunique de pourpre

qu'Anastase, empereur d'Orient, envoya à Clovis avec les titres de consul et de patrice. Cependant il est évident que ces insignes n'ayant point de formes déterminées et caractéristiques, si ce n'est toutefois le sceptre consulaire surmonté d'un aigle, qu'on ne retrouve point ici, il serait à la rigueur possible de les signaler sur toutes les anciennes effigies royales, tout ainsi que Montfaucon avait cru déjà les reconnaître sur une statue du portail de Saint-Germain-des-Prés, et que rien ne s'opposerait à ce qu'on fît encore de toutes ces statues autant de Clovis.

N'hésitons pas à conclure de tout ceci que la désignation imposée à ces deux statues est absolument fictive, et que la fixation de leur véritable caractère serait fort difficile, aujourd'hui surtout que le portail qu'elles décoraient a disparu sans laisser de traces, et qu'aucun auteur exact n'a retracé de description assez minutieuse de son ensemble pour qu'on puisse déterminer le rôle que remplissait chaque figure dans la composition générale.

Ces conclusions admises, il se présente naturellement à résoudre, au sujet de ces statues, quelques autres questions dont la discussion doit contribuer à éclairer le problème qu'offrent à l'artiste de nombreuses figures analogues, et notamment celles de Chartres, dont nous allons avoir à nous occuper. Quelques antiquaires, et parmi eux l'auteur d'un intéressant et judicieux ouvrage sur les costumes français (M. Herbé), ont pensé que toutes ces statues de type uniforme et d'époque à peu près contemporaine qui décoraient les portails de Saint-Germain-des-Prés, de l'abbaye de Saint-Denis, des cathédrales de Paris et de Chartres, des églises de Sainte-Marie de Nesle, de Saint-Bénigne de Dijon et de Notre-Dame de Corbeil, etc., que toutes ces statues royales, dis-je, étaient représentées dans le costume exact de l'époque qui les vit exécuter, c'est-à-dire des XI et XIIe siècles, supposition qui d'ailleurs serait d'accord avec toutes les données que l'on possède sur la marche des arts d'imitation pendant le moyen âge. Puis, ces auteurs sont allés plus loin encore : posant en fait que ce costume royal était de tradition, et qu'il n'avait pas en quelque sorte dû varier pendant le laps de plusieurs siècles, ils en ont conclu qu'il représentait encore assez fidèlement le costume de l'époque mérovingienne, et que les artistes ne devaient point hésiter à l'employer, sauf quelques légères modifications, lorsqu'ils avaient à représenter des sujets de cette époque reculée, pour laquelle il y a disette absolue de monuments authentiques.

D'autres antiquaires ont fermement cru que non-seulement ce costume ne pouvait pas s'appliquer avec vraisemblance aux monarques de l'époque mérovingienne, mais même qu'ils ne reproduisait que d'une manière fort infidèle celui des monarques contemporains des artistes qui les exécutèrent.

« Toutes les reines, remarque M. Rigollot (*Dissert. sur un diptyque représentant le Baptême de Clovis*), sont costumées de même; les cheveux sont très longs, partagés en tresses ou entrecoupés de bandelettes; elles ont sur le torse une espèce de chemise qui en accuse les formes, d'un tissu fin, comme gaufrée, enrichie de galons de broderie; elles ont comme un jupon formant beaucoup de plis, et sur les épaules un manteau richement brodé. Ces ajustements paraissent convenir parfaitement à une reine de l'Orient, et c'est sous ces habits qu'on devait, surtout au XIe siècle, représenter la reine de Saba.

« C'était dans le Levant que se fabriquaient alors presque exclusivement les étoffes précieuses, les tissus de soie brochés d'or; et encore maintenant, une chemise de soie de cette espèce y est la principale parure des femmes. Une fois ce brillant costume adopté pour la reine de Saba ou pour Bethsabée, il était naturel de l'appliquer aux reines de la première race dont on voulait reproduire l'image.

« Il faut se rappeler que le XIe siècle, pendant lequel la plupart de ces statues ont été sculptées, fut une époque de profonde ignorance, et que lorsque les circonstances firent naître le besoin de relever les monuments religieux que les dévastations des Normands ou la crainte de la fin du monde avaient presque tous détruits, et de placer aux portes les rois mérovingiens qui en avaient été les premiers fondateurs, les artistes qui avaient donné à Aaron la mitre, la crosse et la chasuble durent affubler Clovis et ses enfants, soit d'un costume de convention imaginé pour Salomon et Melchisedech, soit de celui que portaient de leur temps les rois de l'Asie, dont les habits étaient surchargés d'or, de perles et de pierreries. »

Sans prétendre infirmer absolument l'opinion de M. Rigollot, tout en convenant même qu'elle a quelque chose de plausible, et que ces grandes et majestueuses figures du XIIe siècle ont dans leur style imposant et sévère, dans la richesse de leurs accoutrements, et jusque dans l'exquise recherche de leurs détails, quelque chose qui rappelle l'Orient et ses magnificences, nous ne pouvons cependant nous dispenser de faire remarquer que le costume de ces figures, soit monarques ou reines, est à peu près conforme à celui qu'on retrouve sur tous les autres monuments de la même époque, sculptures, sceaux ou miniatures; que d'ailleurs, pour le costume des femmes, les longues tresses de cheveux et les manches tombant jusqu'à terre étaient des ornements caractéristiques de cette époque; et qu'ainsi il est bien probable que les artistes, tout en cédant au penchant qui les portait à revêtir des personnages sanctifiés ou des monarques révérés de toutes les magnificences d'un luxe qu'ils ne connaissaient guère que par tradition, se sont cependant peu écartés, dans la forme et l'ajustement de leurs costumes, des usages de leur époque et de leur pays.

PLANCHE 61.

STATUES DE ROIS, SCULPTURES QUE L'ON CROIT DU Xe SIÈCLE (LISEZ XIIe).

PLANCHE 62.

STATUE DE REINE, SCULPTURE DU Xe SIÈCLE (LISEZ XIIe).

PLANCHE 63.

STATUE DE REINE, CONSERVÉE AU PORTAIL DE NOTRE-DAME DE CHARTRES.

PLANCHE 64.

AUTRES STATUES DE REINES, CONSERVÉES AU PORTAIL DE L'ÉGLISE DE NOTRE-DAME DE CHARTRES.

PLANCHE 65.

STATUES DE PRINCESSES, CONSERVÉES A LA PORTE ROYALE DE L'ÉGLISE DE NOTRE-DAME DE CHARTRES.

Nous réunissons dans un seul article la description des huit figures représentées sur ces cinq Planches, parce qu'elles sont tirées du même monument, et qu'elles paraissent toutes à peu près de la même époque. D'ailleurs, les observations auxquelles elles peuvent donner lieu ne sont point seulement applicables à l'une d'elles en particulier, mais bien à toutes en général.

Montfaucon, qui a fait graver, quoique d'une manière fort inexacte, la plupart de ces figures, dans ses *Monuments de la Monarchie française* (t. I, p. 57), en rapportait l'exécution au VIe siècle; son opinion a été suivie jusqu'à nos jours par la plupart de ceux qui ont décrit la cathédrale de Chartres, et, il y a peu d'années encore, M. de Fréminville a publié dans les *Mémoires de la Société des Antiquaires de France* (t. IV, p. 190) une dissertation où il s'efforça de soutenir cette inadmissible prétention. Pour expliquer la conservation de ces statues au frontispice d'un temple qu'on reconnaissait dater au moins du XIe siècle, on supposait, qu'appartenant à la construction de la primitive basilique, elles avaient été religieusement replacées par l'évêque Fulbert dans la nouvelle cathédrale édifiée par ses soins; supposition déjà émise à l'égard de beaucoup de figures analogues, mais complétement démentie par une observation plus exacte, puisqu'on sait, à n'en pouvoir douter, que ce n'est guère qu'au XIIe siècle que l'on commença à décorer les portiques des temples de nombreuses statues. Aujourd'hui, tout le monde est à peu près d'accord pour rapporter au XIIe siècle l'exécution des statues du grand portail de la cathédrale de Chartres. On retrouve en elles, en effet, tous les caractères que l'on est convenu d'attribuer à la statuaire de cette époque, c'est-à-dire ces formes grêles et démesurément allongées, qui, dans la plupart des cas, font ressembler les figures à des colonnes habillées; ce système de draperies à petits plis parallèles et serrés, que notre vénérable ami, M. Langlois, qualifiait si plaisamment de draperies *en bottes d'asperges;* ces fréquents emprunts au luxe oriental d'étoffes gaufrées, de larges bandeaux brodés, semés de perles, rehaussés de pierres précieuses encastillées; enfin, dans le costume des femmes, l'emploi des longues tresses de cheveux nattés, renoués, ou simplement entrelacés de bandelettes; des ceintures à bouts pendant jusqu'à terre, et des manches à marges tellement ouvertes qu'il a souvent fallu en relever les extrémités par un large nœud. Ajoutez à ces caractères matériels un style tout à la fois naïf et grave, des expressions calmes et recueillies, des attitudes simples et reposées, et vous aurez tout ce qui caractérise cette statuaire primitive qui fut le premier jet d'une école vraiment nationale.

Montfaucon avouait sincèrement que tous les personnages que ces figures pouvaient représenter lui étaient inconnus. C'en était assez pour qu'il se rencontrât bientôt une foule d'interprétateurs qui s'empressassent de les expliquer. Partant, selon leurs convictions particulières, de données tout-à-fait différentes, c'est-à-dire de la supposition d'une antiquité plus ou moins reculée, ils devaient arriver à des résul-

tats contradictoires; c'est ce qui est advenu. Quoique les véritables antiquaires n'attachent en général qu'une médiocre importance à ces efforts de patiente sagacité, nous croyons cependant devoir faire connaître les noms qu'il a plu à quelques savants d'imposer à ces statues. Nous les passerons donc en revue suivant l'ordre des Planches.

Planche 61. La statue de très jeune prince, représentée à gauche de cette Planche, serait Théodebert, fils de Thierry, selon M. de Fréminville; ce serait Louis, fils de Louis-le-Bègue, mort en 822, selon M. Lenoir (Atlas, pl. 15). Le prince plus âgé, représenté à droite, serait Childebert, selon le premier de ces auteurs, et Louis-d'Outremer, suivant le second.

Planche 62. La statue de princesse qui figure sur cette Planche, au milieu de quelques costumes empruntés à un manuscrit de Prudentius, représenterait, suivant M. de Fréminville, Clotilde, femme de Clovis Ier; suivant M. Lenoir, Ogive, fille d'Édouard, roi d'Angleterre, et deuxième femme de Charles-le-Simple.

Planche 63. Cette statue de reine qui tient un livre ou une tablette entre ses mains, et dont les longues tresses de cheveux sont terminées par une grosse perle, représenterait Gothèce, femme de Clodomir, roi d'Orléans et fils de Clovis Ier, selon M. de Fréminville, et la reine Frédégonde, suivant M. Lenoir.

Planche 64. M. Lenoir est d'avis que la statue de reine coiffée d'un simple bandeau de perles, et tenant une canne ou un long sceptre, dont le bout est appuyé à terre, représente Constance d'Arles, seconde femme de Robert-le-Pieux. La princesse figurée à droite serait Adélaïde de France, première fille de Robert et femme de Renaud, comte de Flandre.

Planche 65. La première figure de cette Planche n'a point reçu de désignation de la part de nos deux antiquaires; mais la seconde, celle qui est sans nimbe, serait, selon M. Lenoir, Gondieuque, successivement épouse de Clodomir et de Clotaire Ier.

On conçoit que nous ne pouvions suivre nos deux auteurs dans la série de raisonnements qu'ils enchaînent pour établir la légitimité de chacune de leurs désignations. Nous nous contenterons de remarquer que M. de Fréminville a dû, suivant son système, chercher ses personnages uniquement parmi les fondateurs de la première église de Chartres, tandis que M. Lenoir est parti de cette donnée, que des trois portiques qui s'ouvrent à la façade occidentale de l'église, celui de la porte principale ou royale serait consacré aux premiers fondateurs, celui du côté droit à ceux qui auraient contribué à la restauration entreprise sous l'épiscopat de Gilbert, dans le IXe siècle, et enfin celui du côté gauche aux rois, reines, princes et princesses qui auraient secondé les efforts de Fulbert, en 1020.

Entre toutes les observations que nous eussions pu faire sur le costume de ces statues, et que l'obligation de nous renfermer dans des limites concises nous défend d'aborder, nous nous en permettrons cependant une sur les longs cheveux partagés en mèches pour les hommes, et tressés en nattes tombantes pour les femmes, que portent la plupart de ces figures. L'usage de ces longues mèches, que quelques antiquaires ont appelées *baguettes*, remontait presque sans interruption jusqu'à ces rois chevelus que les Francs se donnèrent pour les commander; on les appelait *flagella* (fouets); et Grégoire de Tours, Sidoine Apollinaire, sont remplis de passages qui font allusion à cette forme de chevelure: ainsi, Grégoire dit que Gondovald portait ses cheveux descendant en fouets sur le dos: *Crinium flagellis per terga demissis*. La plupart des commentateurs ont traduit cette expression par boucles de cheveux, mais c'est une erreur que dément l'inspection d'une foule de monuments où l'on voit en effet la chevelure des personnages de condition souveraine partagée en plusieurs mèches longues et plates, qui tombent isolément sur les épaules et sur le dos. Les figures du Christ très anciennes portent ordinairement cette chevelure en même temps que la couronne, comme un emblème de souveraineté.

PLANCHE 66.

COIFFURES ET ORNEMENTS DES ROIS, QUI SE VOIENT AU PORTAIL DE L'ÉGLISE DE NOTRE-DAME DE CHARTRES.

On peut voir par le luxe de pierreries déployé sur les couronnes et les bordures de vêtement, représentés sur cette Planche, combien les artistes du XIIe siècle, dans l'ajustement et la décoration de leurs costumes royaux, se modelaient sur le goût oriental. Certes, il faut bien croire que toute cette richesse, profusément prodiguée, avait bien plus encore sa source dans l'imagination du sculpteur que dans les costumes réels de l'époque; toutefois, jusque dans cette tendance à l'exagération, on doit reconnaître un des penchants de cette même époque pour des magnificences nouvelles dont les premières croisades venaient de révéler les sources inconnues.

On remarquera comme une particularité intéressante cette agrafe à brides qui, pouvant supporter un écartement modéré de ses pièces, permettait de donner au vêtement qu'elle soutenait de l'aisance pour le passer et le dépasser.

La coiffure à côtes de melon que porte l'une des deux têtes est assez singulière pour mériter quelques observations. Cette coiffure a été remarquée assez fréquemment sur des statues du XIIe siècle; Montfaucon, qui en a figuré quelques exemples, notamment d'après une statue qui existait dans la partie la plus ancienne du cloître de Saint-Denis, est porté à la considérer comme une couronne; mais il est bien certain que ce n'est qu'une mitre de forme ancienne, et cet ornement, lorsqu'il ne servait pas à désigner des évêques, caractérisait les grands-prêtres de la loi, tels que Moïse et Aaron. Ainsi, dans l'exemple que nous avons sous les yeux, il est probable que c'est un personnage de ce genre qu'on a voulu représenter, car, outre qu'il porte le nimbe, loin de ressembler par le luxe asiatique de ses vêtements aux princes qui l'entourent, il est au contraire vêtu, avec la plus grande simplicité, d'une large draperie à la manière antique, qui l'enveloppe tout entier; il tient dans sa main un rouleau qui peut signifier le Livre de la Loi. Une preuve évidente que cette coiffure n'était qu'une mitre, c'est qu'à l'ancien portail de Saint-Bénigne de Dijon, ouvrage du XIe ou du XIIe siècle, détruit pendant la révolution, mais dont l'*Histoire de Bourgogne* de dom Plancher nous a conservé une figure assez exacte (t. I, p. 503), on voyait deux statues coiffées de cette même manière: l'une, appliquée contre le pilier central et vêtue en costume pontifical avec le *tau* ou bâton pastoral entre les mains, représentait saint Bénigne lui-même; l'autre figurait également un archevêque; enfin, dans un bas-relief de la même époque, faisant partie de la décoration du même portail, on voyait encore saint Bénigne

revêtu du costume archiépiscopal et coiffé de la mitre à côtes de melon.

Nous ne saurions nous expliquer d'après quelles autorités et en vertu de quels exemples M. Willemin a pensé que les Francs portaient ordinairement la chlamyde attachée par-devant, et couvrant les deux épaules, quand il est au contraire constant, par tout ce qui subsiste de monuments authentiques des premiers temps de la monarchie, tels que les figures des Bibles de Charles-le-Chauve, et une foule d'autres que nous avons passés en revue, qu'ils la portaient agrafée sur l'épaule droite, à la manière des Romains et des Grecs de Byzance, et que ce n'est guères qu'au XIIIe siècle que l'on commence à voir des effigies royales avec le manteau attaché par devant, à l'aide d'une agrafe, ou d'une longue torsade, de manière à couvrir l'une et l'autre épaule. Toutefois, par respect pour l'usage ancien, le manteau du sacre continua toujours de s'agrafer sur l'épaule droite. C'était, pour le dire en passant, les femmes qui portaient le manteau sur les deux épaules : ainsi, dans les Bibles que nous venons de citer, les femmes sont toujours représentées vêtues de cette manière. On devra donc considérer comme non avenue la figure que M. Willemin a fait graver sur cette Planche, pour expliquer comment les Francs portaient la chlamyde.

PLANCHE 67.

GUERRIERS ARMÉS, REPRÉSENTÉS SUR DES SCULPTURES DE LA FIN DU XIIe SIÈCLE, DANS LA NEF DE LA CATHÉDRALE DE LISIEUX.

Nous ne pensons pas qu'il entre dans nos devoirs d'annotateur l'obligation de dissimuler l'incorrection de certains dessins de cet ouvrage, et de céler au public que M. Willemin a été quelquefois trompé, soit en employant des dessinateurs peu scrupuleux, soit en puisant ses matériaux à des sources d'une authenticité suspecte, telles que le portefeuille de Gaignières. Il y aurait surtout mauvaise foi à prétexter cause d'ignorance à cet égard, quand cette incorrection a été relevée vivement, à propos des deux figures de cette Planche, par un antiquaire anglais qui, tout en rendant justice au mérite de cet ouvrage, a fait, de cette erreur partielle, le texte d'une déclamation contre l'inexactitude des dessinateurs français, toujours prêts à sacrifier, dit-il, la fidélité à la recherche d'un certain effet (*Dawson-Turner, Letters from Normandy*, tom. II, p. 133). La vérité exige que nous déclarions qu'en effet ces deux figures de guerriers sont extrêmement inexactes : le dessinateur a, non seulement supposé une foule de détails qui n'existent pas, mais encore il en a supprimé d'autres qui frappent tous les yeux, tels, par exemple, que deux figures d'animaux sur lesquels s'appuyaient les pieds des deux guerriers, lorsque ces guerriers avaient encore des pieds, car il y a long-temps que leurs membres inférieurs ont disparu. En résumé, ces deux figures, qui sont placées non dans la nef, mais bien à l'extrémité du transept septentrional de l'ancienne cathédrale de Lisieux, sont extrêmement frustes; leur tête est maintenant une masse informe, et leurs bras, leurs jambes, ainsi que la plupart de leurs attributs, sont horriblement mutilés. Toutefois il en reste encore assez pour apprécier combien le dessin de notre Planche est inexact : ainsi, par exemple, la cotte d'armes, au lieu de former une espèce de jupon qui s'arrête à la ceinture, dans l'une des deux statues, et monte, on ne sait pourquoi, jusqu'au-sautoir du bouclier dans l'autre, couvre réellement tout le corps et ne laisse apercevoir la chemise maillée que sur les bras; ce n'est point une flèche que la figure de gauche tient à la main, mais une espèce de palme; et ainsi du reste.

Il est évident que ces deux statues étaient primitivement couchées sur un tombeau, mais elles sont maintenant debout, et, depuis un temps immémorial, encastrées dans la muraille, au fond d'une arcade semi-circulaire de construction fort ancienne, au-dessus d'une espèce de sarcophage, qu'à cause de sa décoration vraiment extraordinaire, quelques antiquaires ont jugé devoir remonter aux époques les plus reculées du moyen âge. Quant à nos deux figures, autant qu'on en peut juger à travers leurs dégradations, il est probable qu'elles ne remontent pas au delà du XIIIe siècle.

Le fragment de pavé mosaïque placé au bas de la Planche provient du chevet de l'église de Saint-Denis, et faisait, à ce qu'on suppose, partie des embellissements exécutés au milieu du XIIe siècle, dans cet édifice, par l'abbé Suger. Il est formé de petits dés en verre et en émail, rapprochés et maintenus à l'aide d'un mastic. Ses compartiments sont remplis, comme on le voit, d'animaux variés et de monstres chimériques. C'est, sans contredit, un curieux et très rare spécimen de l'art de la mosaïque en France au moyen âge.

PLANCHE 68.

TOMBEAU DE HENRI SANGLIER, ARCHEVÊQUE DE SENS.

HENRI SANGLIER, archevêque de Sens, de l'ancienne maison de Bois-Roques, fut élu à la recommandation de Louis-le-Gros en 1122. Il assista au concile de Troyes en 1125, et assembla son synode en 1127. La chronique de Maurigny nous apprend qu'il fut du nombre des prélats que le roi convoqua en 1129, à la sollicitation de saint Bernard, pour reconnaître Innocent II comme souverain pontife légitime. Il assista au concile de Pise en 1134. Il assembla lui-même un concile en 1140, à la sollicitation d'Abélard, dans lequel celui-ci fut derechef condamné. Le roi Louis-le-Jeune, Thibaut de Champagne, le comte de Nevers et une foule d'autres prélats et chevaliers, assistèrent à cette assemblée, où saint Bernard se distingua surtout par sa fougueuse éloquence. On voyait encore, avant la révolution, dans la cathédrale de Sens, la chaire du haut de laquelle saint Bernard combattit son malheureux adversaire. Henri Sanglier, vers la fin de son épiscopat, commença la réédification de sa cathédrale; et le vaisseau principal, qu'achevèrent ses successeurs, subsiste encore aujourd'hui. Ce prélat mourut le 10 janvier 1145 (nouveau style). C'est à lui, et pour l'engager à réformer sa conduite, d'abord assez relâchée, que saint Bernard adressa une lettre célèbre, en dix chapitres, *Sur les mœurs et les devoirs des évêques*. (*Catalogue des Mss. de Cambis*, p. 288).

La tombe de Henri Sanglier, gravée en creux sur pierre de liais, avec incrustation de mastic de diverses couleurs, est remarquable par sa forme trapézoïde. Le costume du prélat est d'une grande richesse, mais le style du dessin et la forme de quelques uns des ornements pontificaux semblent indiquer une époque postérieure au XIIe siècle; peut-être cette tombe aura-t-elle

été refaite comme tant d'autres. Quoi qu'il en soit, ce costume, extrêmement complet, peut offrir un excellent modèle aux artistes. On y distinguera les sandales ornées d'une croix, l'aube ou tunique tombant jusqu'aux talons, par-dessus laquelle est immédiatement placée l'étole; la dalmatique fendue sur les côtés, et diaprée de riches feuillages qui simulent une étoffe brochée; la chasuble infundibuliforme bordée d'orfrois; le long manipule à franges, et le pallium posé, mais non fixé par-dessus la chasuble. L'enroulement de la crosse est élégant; la mitre, à fanons pendants, est d'une hauteur assez rare sur les monuments de cette époque reculée; on lit, avec quelque étonnement, le nom du prélat sur le bandeau inférieur de cette coiffure.

L'inscription placée au-dessous de la tombe nous paraît provenir d'un manuscrit. C'est probablement le calque d'une mention conservée dans un ancien obituaire. Nous devons cependant mentionner, par égard pour l'exactitude, que M. Lenoir affirme dans un de ses ouvrages que cette inscription est gravée autour de la tombe; mais nous ne comprenons pas pourquoi l'on n'en voit pas de traces dans le dessin, et par quelle raison le graveur l'aurait supprimée. Au reste, cette inscription, en lettres onciales, est ainsi conçue : HENRICUS. APER. ARCHIEP'US. SENON : OBIIT AN. M. CXL. IV.

Les deux figures en costume ecclésiastique placées de chaque côté pourraient fournir matière à de longues discussions que nous ne pouvons aborder ici. On remarquera la forme bizarre de la mitre chez l'une, et l'*amict* ou *superhuméral* placé autour du cou chez l'autre.

PLANCHE 69.

COSTUME DE REINE, ORNEMENTS ET CHAPITEAUX DU XII^e SIÈCLE.

La figure de reine qui décore le centre de cette Planche présente un assez haut intérêt, à cause de son riche costume composé de trois tuniques superposées, et de plus en plus riches, à partir de celle de dessous, qui est toute simple. Le riche ornement posé sur les épaules doit plutôt représenter une broderie qu'un collier, si l'on en juge par la similitude des ornements qui forment la bordure de la robe. La forme de la couronne, à pointes et à doubles bandelettes pendantes, est assez singulière; mais il y a peut-être plus que de la bizarrerie à prétendre, comme l'a fait M. Lenoir (Atlas, pl. 28), que cette couronne représente une tour, et qu'elle est un emblème de l'universalité de la religion, figurée par cette reine assise sur un trône et tenant d'une main un sceptre, de l'autre le livre des Évangiles.

Nous n'avons rien de particulier à signaler touchant les ornements de style plus ou moins pur qui couvrent le reste de la Planche; et, en général, nous serons souvent ainsi forcé de négliger beaucoup de détails de peu d'importance que le dessinateur a groupés pour former en quelque sorte l'entourage d'un monument de plus d'intérêt, mais de dimensions insuffisantes. Ces ornements, d'ailleurs, la bordure d'en bas, qui est d'un gracieux style, exceptée, ne présentent rien que l'on ne rencontre à profusion dans les manuscrits du XI^e et du XII^e siècle, et nous ne pourrions que répéter à leur égard ce que nous avons dit ailleurs : que ce n'est pas dans les détails d'architecture empruntés aux manuscrits que les artistes jaloux de l'exactitude devront aller puiser des modèles.

PLANCHE 70.

COSTUMES ET ORNEMENTS DU XII^e SIÈCLE, EXTRAITS DE PLUSIEURS BIBLES.

Nous ne ferons point d'observations sur les deux lettres de goût éminemment saxon que l'on a intercalées au milieu des sujets de cette Planche; elles ne diffèrent par aucune particularité de tout ce que l'on rencontre fréquemment dans les manuscrits de cette époque.

Le sujet représentant un édifice en construction offre quelques détails curieux, tels que le plomb que suspend l'architecte, et la truelle que tient un des ouvriers.

Les deux figures armées, dont l'une représente Goliath succombant sous les coups du jeune David, portent l'équipement militaire complet du XII^e siècle : le haubert ou la chemise de mailles, garnie de ses chausses et de son chaperon, le casque conique à nasal, le long bouclier elliptique à pointe inférieure, et la large épée.

La figure qui tient l'arbalète peut être considérée comme une des plus anciennes représentations de ce genre. En effet, l'arbalète, qui n'était pas inconnue aux Romains, puisque ce sont eux qui lui ont imposé son nom : *arcus balistarius*, tomba en désuétude dans les premiers siècles du moyen âge, soit, comme on l'a répété, en raison de la défense qu'Innocent III fit à tous les chrétiens de se servir de cette arme meurtrière, soit par tout autre motif. Il paraît, d'après Guillaume-le-Breton, que ce fut Richard-Cœur-de-Lion qui en restitua l'usage à ses troupes; et ce poète, dans sa Philippide, en racontant la mort de Richard, tué d'un coup d'arbalète, dit qu'Atropos le condamna à mourir par l'arme fatale dont il avait appris l'usage aux Français :

> Hac volo, non alia, Richardum morte perire ;
> Ut qui Francigenis ballistæ primitus usum
> Tradidit, ipse sui rem primitus experiatur.

M. Meyrick conjecture avec raison que l'arbalète fut une invention des Romains dans l'Orient, et que son invention fut suggérée par l'emploi de ces grands engins de guerre appelés balistes, qui servaient à lancer des traits.

Au bas de la Planche sont deux musiciens, dont l'un joue d'une véritable harpe, à cordes très nombreuses, tandis que l'autre fait résonner une espèce de lyre, non moins extraordinaire par sa forme et la division de ses cordes que par deux longs appendices destinés à s'appuyer sur l'épaule pour aider à supporter l'instrument.

PLANCHE 71.

ÉMAIL ET PEINTURE DU XII^e SIÈCLE.

Cette plaque, émaillée sur métal doré, a été vraisemblablement détachée d'un reliquaire qui présentait la réunion des douze apôtres, puisqu'on voit ici figurer trois d'entre eux : saint Jacques, saint Mathias et saint Thomas. Le travail, comme on voit, en était assez grossier, et les têtes, selon l'usage, étaient probable-

ment modelées en relief et appliquées après coup, mélange de deux procédés différents, que les artistes de ce temps employaient souvent pour donner plus d'effet à leurs compositions, et dont les artistes du rit grec paraissent avoir retenu quelque chose, dans ces petits sanctuaires dont les figures sont en relief et les têtes en plate peinture. Souvent encore, cependant, les têtes étaient simplement gravées sur le métal, comme dans le spécimen de la page suivante.

La peinture placée au-dessous, et représentant probablement un évangéliste ou un Père de l'Eglise, offre un intéressant modèle de petit meuble destiné à serrer les manuscrits, accompagné d'une tablette élevée qui servait de pupitre, et qui porte encore le rouleau de parchemin disposé pour la transcription.

Les deux bandes d'ornements courants placées de chaque côté sont des bordures de vitraux dont on a négligé d'indiquer l'origine, mais qui rappellent parfaitement ces riches mosaïques de couleurs tranchantes dont le XIIᵉ et le XIIIᵉ siècle firent un si magnifique emploi pour la décoration des églises. Le graveur a malheureusement oublié de marquer la bordure qui, de l'un et de l'autre côté, doit circonscrire ces entrelacs. C'est une bande unie, de deux lignes de largeur, qui, d'après le dessin original, que nous avons eu sous les yeux, doit être verte pour le motif de gauche et bleue pour celui de droite. L'exécution de ces bordures ne paraît guère remonter qu'au XIIIᵉ siècle.

PLANCHE 72.

CROSSE ET ÉMAIL DU XIIᵉ SIÈCLE.

Cette crosse, en cuivre doré, rehaussée, pour tout ornement sur ses contours, de filets, de pointillages et de hachures, exécutés au burin, est d'un travail assez barbare, et qu'on peut, sans invraisemblance, faire remonter au XIIᵉ siècle. La figure placée au centre de l'enroulement est sans attribut caractéristique, et ne saurait être rigoureusement qualifiée. L'époque qui vit admettre dans la courbure des crosses cet ingénieux hors-d'œuvre, dont les orfèvres des XIVᵉ et XVᵉ siècles tirèrent un si merveilleux parti, est assez douteuse, mais il est probable qu'on n'en trouverait guère d'exemples au delà du Xᵉ siècle. Les plus anciennes crosses sont fort simples, et leur décoration ne paraît pas avoir d'autre but que de rappeler la forme du bâton pastoral. Plus tard, cette intention disparaît au milieu des sujets religieux, ou des détails fantastiques qui en remplissent le centre et en surchargent les contours. Les artistes émailleurs du XIIᵉ siècle et des siècles suivants ayant imaginé de faire de la volute le corps d'un serpent écaillé qui s'enroule, alors l'archange Michel s'introduisait naturellement au centre pour le terrasser. Ce sujet est l'un des plus fréquents ; toutefois, on en rencontre beaucoup d'autres, et voici quelques uns de ceux que nous avons remarqués : Un *aigle*, sur une crosse attribuée à saint Bernard ; l'*agneau porte-guidon*, sur une crosse trouvée dans les tombeaux de Clairvaux ; la *Passion* ; l'*Annonciation* ; la *Glorification de la Vierge* ; la *Vierge et l'enfant Jésus entre deux anges* ; *Adam et Ève* au pied de l'arbre du bien et du mal (l'enroulement de la crosse forme le serpent) ; *saint Martin* à cheval, partageant son manteau ; *saint Hubert* ; un *prêtre à l'autel*, etc.

La plaque émaillée, vraisemblablement détachée, comme la précédente, d'un reliquaire, représente, d'une manière extrêmement barbare et avec des costumes occidentaux du XIIᵉ siècle, un des faits les plus glorieux du règne de l'empereur d'Orient Héraclius Iᵉʳ. C'était dans les premières années du VIIᵉ siècle ; les Perses, sous la conduite du farouche Chosroës, s'étaient emparés de Jérusalem, en avaient enlevé la sainte croix, et, dans l'enivrement de leur triomphe, ne se promettaient pas moins que le renversement de l'empire et l'abolition du christianisme. C'était une époque de désastres, que les historiens orientaux n'ont pu qualifier assez énergiquement qu'en l'appelant *le siècle des fléaux*. L'excès des revers éleva inopinément Héraclius au-dessus de lui-même : il attaqua les Perses, les battit durant six campagnes consécutives, et allait se rendre maître de leur capitale, lorsqu'une révolution de palais précipita Chosroës du trône, et le fit périr par les mains de son fils Siroës. Le parricide conclut aussitôt la paix avec Héraclius, et, comme gage du traité, lui remit la croix sainte. L'empereur revint à Constantinople, au mois d'octobre 628, se décerner un triomphe qui surpassa en faste ceux de l'ancienne Rome. Il y parut monté sur un char traîné par quatre éléphants, et portant entre ses mains la croix reconquise. Puis aussitôt il repassa en Asie, et vint à Jérusalem y faire la même entrée solennelle, portant lui-même, sur ses épaules, la croix du Sauveur jusqu'au sommet du Calvaire. C'est en mémoire de ce pieux événement, et pour en transmettre le souvenir, qu'il institua la fête dite de l'Exaltation de la Sainte-Croix. Il est évident que notre petit monument représente, d'une manière fort inexacte, il est vrai, l'une de ces deux entrées triomphales, sans doute celle à Jérusalem. Héraclius à cheval, désigné par son nom perpendiculairement écrit devant lui : ERACLIVS REX, élève entre ses bras le signe vénéré du christianisme ; il est suivi de deux cavaliers qui figurent l'armée victorieuse. L'un de ces cavaliers porte la chemise de mailles et le casque à nasal, et sa selle est garnie d'étriers, ce qui ne permet guère de reculer l'exécution de ce petit monument plus loin que le XIᵉ siècle.

La seconde partie de la plaque représente l'un de ces séraphins ardents que vit Ezéchiel dans sa prophétique vision, et dont les quatre têtes, de diverse nature, symbolisaient les quatre évangélistes (Ezech., ch. I, v. 8).

PLANCHE 73.

ÉCUS DES CHEVALIERS DU XIIᵉ SIÈCLE, PEINTS D'APRÈS PLUSIEURS MANUSCRITS.

Les boucliers, dont l'usage est aussi ancien que la guerre elle-même, et dont tous les peuples de l'antiquité se sont servis à toutes les époques de leur histoire, éprouvèrent vers la fin du XIᵉ siècle une véritable révolution dans leur forme. Jusqu'alors les Français avaient retenu en grande partie l'équipement militaire qu'ils avaient reçu des Romains : ainsi, dans les miniatures des Bibles de Charles-le-Chauve, tous les soldats sont vêtus et armés à la romaine ; ils portent le bouclier circulaire ou ovale, plus ou moins bombé, et présentant à son centre une protubérance que l'on appelait *umbo*. Vers le milieu du XIᵉ siècle, au contraire, on voit apparaître, se répandre, et bientôt régner exclusivement, le bouclier de forme très alongée, arrondi par en haut, pointu par en bas, et tel enfin qu'on le retrouve dans presque tous les

exemples rassemblés sur notre Planche. Quelques antiquaires anglais ont très bien caractérisé ce bouclier en le comparant à un cerf-volant. Mais d'où cette forme nouvelle tirait-elle son origine, et quels peuples l'avaient introduite dans l'Occident? C'est ce qu'on n'a pas encore déterminé d'une manière bien positive. Au reste, comme elle fut particulièrement adoptée par les Normands, les Anglo-Saxons et tous leurs alliés, à l'époque de la conquête de l'Angleterre, on a généralement supposé qu'elle venait du Nord, et que les Danois l'avaient importée dans nos contrées; mais M. Meyrick et M. Planché (*The History of british Costume*, p. 60) sont d'un autre avis : s'appuyant sur l'autorité d'un grand nombre de monuments siciliens d'une époque assez ancienne, et notamment sur des figurines de bronze qu'ils ont publiées (*loc. cit.*), ils soutiennent que cette forme est originaire de la Sicile, et ils rappellent, à l'appui de cette assertion, que, cinquante ans avant l'expédition de Guillaume, Mélo, qui commandait dans la province de Bari, fournissait des armes aux Normands, et que, douze ans après cette époque, ceux-ci conquirent l'Apulie. Quoi qu'il en soit de ce débat d'origine, il n'en est pas moins certain qu'à la fin du XIe siècle cette forme de bouclier avait à peu près prévalu sur toutes les autres, et qu'on ne voit guère figurer qu'elle sur la tapisserie de Bayeux. Ce bouclier se portait tantôt au bras, à l'aide de deux courroies qui servaient à le saisir, tantôt suspendu au cou à l'aide d'une courroie beaucoup plus longue qui se passait en écharpe. On ne peut douter qu'il ne fût en bois recouvert de cuir; mais, pour qu'il eût plus de résistance, il était non seulement cerclé de bandes de métal, mais encore, dans la plupart des cas, renforcé de lames qui, partant du centre, se divisaient en rayons à sa surface, et y figuraient une espèce d'étoile. Le bouclier représenté au centre de notre Planche, et qui a été copié sur l'un des portails de la cathédrale de Chartres, offre un spécimen de ce genre, si complet et si minutieusement détaillé qu'il peut à la rigueur tenir lieu d'un original. Les plus simples de ces boucliers étaient plats, les plus travaillés étaient bombés, cintrés, et quelquefois courbés en demi-circonférence. Dans beaucoup de cas ils étaient richement peints de couleurs tranchantes et variées, avec des figures, des emblèmes de toute espèce. Ainsi, sur ceux qu'offre à profusion la tapisserie de Bayeux, on remarque des lions, des griffons, des dragons, des serpents, ou simplement des croix, des cercles symétriquement disposés. L'un des principaux spécimens de notre Planche offre en ce genre une des plus riches décorations que l'on puisse rencontrer. Tous ces symboles de fantaisie ne sont cependant pas des armoiries, ce sont simplement des signes de reconnaissance dont, chez tous les peuples, on s'est toujours servi à la guerre, pour se faire reconnaître de ses compagnons d'armes et distinguer de ses ennemis.

La selle élégamment décorée qui figure au bas de la même Planche, est pourvue d'arçons et d'étriers. L'usage des arçons, quoiqu'inconnu aux Romains, qui ne se servaient que d'étoffes pliées, était déjà cependant ancien au XIIe siècle, puisque, sur la colonne de Théodose, monument du IVe siècle, on voit des selles garnies de semblables appendices. Quant aux étriers, leur emploi était beaucoup plus récent; on en voit à la vérité sur la tapisserie de la reine Mathilde, mais tous les cavaliers n'en ont pas, ce qui paraît prouver qu'à la fin du XIe siècle, leur usage était encore loin d'être devenu général.

PLANCHE 74.

ARMURES ET MEUBLES DU XIIe SIÈCLE,
TIRÉS DU PORTAIL DE NOTRE-DAME DE CHARTRES
ET DE DIVERS MANUSCRITS.

Le petit faisceau gravé en haut et à gauche de la Planche présente un spécimen assez bien rendu de la plupart des armes du XIIe siècle, savoir : le bouclier elliptique, tel que nous l'avons décrit dans la Planche précédente; le casque conique, à nasal, tel qu'on le portait généralement, avec ou sans le capuchon de mailles, au commencement du XIIe siècle; l'épée large et forte, et enfin une lance garnie d'un gonfanon à plusieurs pointes. Il ne manque ici que le haubert pour que l'équipement militaire soit complet.

Les trois petits meubles placés au centre de la Planche, les uns au-dessus des autres, et dont le premier semble faire partie du faisceau précédent, sont de petits pupitres portatifs que l'on mettait sur les genoux pour écrire. Ils sont garnis de tous leurs accessoires, et l'un porte même la feuille de parchemin avec un commencement de transcription. Tous trois ont leur encrier fixé sur le côté : c'est tout simplement une corne insérée dans un trou. L'un a de plus le canif, les instruments de transcription et une petite éponge. Quant aux instruments de transcription, il est évident que ce sont des bouts de roseau dont se servent encore tous les Orientaux pour écrire; et c'est presque toujours cet objet, et non des plumes, que l'on remarque aux mains des écrivains, évangélistes ou Pères de l'Église, dans les manuscrits et sur les monuments du moyen âge. La preuve en est que quand les artistes ont voulu exprimer des plumes ils les ont parfaitement rendues : c'est ainsi que dans un manuscrit du XIe siècle nous avons remarqué un évangéliste tenant à la main une plume barbelée, complètement exprimée dans toutes ses parties, tandis que l'évangéliste voisin tient un roseau. On doit conclure de ces observations, ou que le *calamus* était encore généralement employé, à ces différentes époques, pour écrire, ou que les artistes, en le mettant aux mains des évangélistes, des prophètes et des écrivains sacrés, faisaient de l'archéologie à leur manière, et tentaient d'insinuer l'idée d'une époque plus ancienne que la leur.

Le lit, copié sur un bas-relief de la cathédrale de Chartres qui représente l'accouchement de la Vierge, est de forme très élégante; il est surmonté du berceau garni de ses sangles croisées, précaution usitée encore dans quelques contrées, et qui avait pour but d'empêcher l'enfant de tomber lorsqu'on imprimait des balancements au berceau.

Les bois façonnés au tour entraient généralement à cette époque dans la composition des sièges, qui retiennent cependant encore quelque chose des formes architecturales et massives de l'âge précédent.

Nous avons entendu répéter à M. Willemin que cette figure héraldique du griffon, dont il a négligé d'indiquer l'origine, provenait de la plaque sépulcrale de Henri Plantagenet, placée dans la cathédrale du Mans, au-dessus du bénitier. On ne doit pas confondre ce tombeau avec celui de Geoffroy-le-Bel, qui décorait le même édifice, et dont le bouclier, souvent reproduit, porte quatre lions qui présentent avec ce griffon la plus grande analogie de formes.

PLANCHE 75.

INSTRUMENTS DE MUSIQUE DU XIIe SIÈCLE, TIRÉS DU PORTAIL DE L'ABBAYE DE SAINT-DENIS, CONSTRUIT PAR L'ABBÉ SUGER.

PLANCHE 76.

INSTRUMENTS DE MUSIQUE DU XIIe SIÈCLE (PORTAIL DE NOTRE-DAME DE CHARTRES).

Nous avons déjà dit, à propos de plusieurs autres Planches contenant des instruments de musique, combien ces derniers étaient nombreux au moyen âge, et combien il est difficile aujourd'hui de déterminer leurs véritables noms, leurs formes subissant une infinité de modifications, qui ne paraissent pas moins dépendre du caprice du peintre ou du sculpteur que des vicissitudes de l'art musical. Cette réflexion vient naturellement à l'appui de ce que nous avons à dire du violon que tient dans ses mains la figure qualifiée de roi David, représentée sur la Planche 75, et qui est tirée, ainsi que les instruments qui l'entourent, du grand portail de l'abbaye de Saint-Denis, dont on attribue la construction à l'abbé Suger, vers le milieu du XIIe siècle. Rien de plus varié que le violon dans ses formes, ses dimensions, le nombre de ses cordes, la disposition des chevilles et des chevalets, souvent doubles, qui servent à tendre ces dernières. A l'aspect de ces transformations infinies, on est bientôt convaincu de l'impossibilité d'établir une classification chronologique, et l'on reconnaît le peu de fondement des assertions de ceux qui ont prétendu déterminer à quelle époque on avait ajouté telle ou telle corde à cet instrument, changé la disposition ou le nombre de ses ouvertures, etc. On trouve aux époques les plus anciennes des violons à cinq cordes, à quatre, à trois et à deux; on en trouve également à deux et à quatre ouvertures; en un mot, tout semble confusion dans l'histoire de cet instrument, dont les variétés, sans nombre à leur origine, se sont fondues dans les temps modernes en une immuable uniformité.

Il n'est pas moins difficile de fixer l'époque de la première apparition du violon, qui, bien certainement, et malgré les monuments apocryphes que Laborde a cités (*Hist. de la Musique*, tome I, p. 357), était inconnu à l'antiquité, et ne se montre pour la première fois que sur des monuments du moyen âge. Il y a quelques années encore, lorsque l'on ne doutait pas, d'après l'autorité de Montfaucon, que les anciennes statues du grand portail de la cathédrale de Paris ne fussent du VIe siècle, on croyait également que le violon remontait aux premières époques de la monarchie, parce qu'on en remarquait un aux mains d'une de ces figures, que l'on qualifiait de Chilpéric; mais comme il est bien avéré aujourd'hui que toutes ces statues dataient du commencement du XIIIe siècle, il faut bien consentir à abaisser de quelques siècles l'antiquité du violon. A vrai dire, nous ne pensons pas que l'on puisse citer un exemple du violon plus ancien que le Xe siècle; on n'en voit aucun dans les belles Bibles du IXe siècle, où l'on peut cependant recueillir tant d'instruments de formes diverses; mais à partir du XIe siècle, on le rencontre sur une foule de monuments peints ou sculptés qu'il nous serait facile d'énumérer. Nous pensons donc que c'est à peu près vers cette époque que l'on doit fixer son introduction, et que les artistes devront se régler sur cette date lorsque, dans leurs compositions historiques, ils jugeront à propos d'admettre cet instrument.

Le violon portait autrefois le nom de *vielle*, ce qui a jeté différents auteurs dans d'inextricables difficultés touchant l'antiquité relative des deux instruments, dont l'un a porté jadis, et dont l'autre porte aujourd'hui ce nom; on lui donnait également le nom de *rebec*, et l'on n'a pas moins rencontré d'obstacles quand on a voulu spécifier la différence qui pouvait exister entre le *violon* et le *rebec*. Millin soutient que le *rebec* n'avait que trois cordes (*Antiq. nat.*, tom. IV, art. XLI, p. 12), mais alors quels noms distinctifs portaient les violons qui en avaient cinq, quatre, et même deux?

Les autres instruments représentés sur nos deux Planches sont des harpes de forme variée. L'une d'entre elles (Planche 76) a toute l'élégance de contours que l'on donne aujourd'hui à ce gracieux instrument. Le bel instrument à trois cordes placé en regard de cette dernière nous paraît être une espèce de *mandore*, qui se jouait en pinçant les cordes avec les doigts ou avec un petit crochet. Les trois instruments de forme triangulaire ou carrée sont du genre de ceux que nous avons appelés ailleurs *psaltérions* ou *tympanons*. La différence entre ces deux variétés du même type est difficile à saisir, et quelques auteurs ont prétendu la spécifier en avançant que le psaltérion était monté en cordes à boyau, et le tympanon en cordes de laiton. On remarquera au reste que deux de ces petits clavecins sont, comme de nos jours, à doubles cordes montées à l'unisson, pour donner plus de volume et d'intensité aux vibrations sonores de l'instrument.

PLANCHE 77.

LIT ET SIÉGE, TIRÉS D'UN MANUSCRIT DU XIIe SIÈCLE. — FRAGMENT DES FERRURES DES PORTES LATÉRALES DE LA CATHÉDRALE DE PARIS, EXÉCUTÉES AU XIIe SIÈCLE PAR BISCORNET.

Quoique en général, par égard pour la brièveté, il nous paraisse hors de propos de citer et de décrire les nombreux manuscrits auxquels M. Willemin a emprunté une foule de motifs, soit de costume, soit de pur ornement, cependant, lorsque, comme dans l'occasion présente, ces manuscrits sont tout-à-fait hors de ligne, qu'ils jouissent parmi les savants et les artistes d'une célébrité, et qu'ils font le principal ornement des collections où ils sont déposés, nous pensons alors qu'ils ont droit à une courte mention spéciale. Le manuscrit qui a fourni le lit et le siége gravés en tête de cette planche est vraisemblablement le plus magnifique de tous ceux que possède la Bibliothèque publique de Strasbourg. C'est un in-folio de grande dimension sur vélin, contenant un recueil de traits et de maximes tirés de l'Écriture-Sainte et des auteurs profanes, et accompagnés de grandes miniatures qui les expliquent. Il est intitulé *Jardin des délices* (*Hortus deliciarum*), et fut compilé, vers l'an 1180, par Herrade de Landsperg, abbesse du monastère de Hohenbourg, qui le dédia à ses religieuses. Rien de plus éclatant à la fois et de plus original que les grandes miniatures, hautes souvent de plus d'un

pied, qui décorent ce splendide volume. La variété de leurs sujets est infinie : « Batailles, siéges, hommes tombant d'échelles qui touchent le ciel, incendies, agriculture, dévotion, pénitence, vengeance, assassinats; il semble, dit M. Dibdin (*Voyage bibliogr.*, t. IV, traduct. de M. Crapelet), que chacune des passions qui agitent le cœur humain ait ici une miniature qui la représente. » Plusieurs dissertations ont été composées sur ce curieux ouvrage, et M. Engelhardt en a fait l'objet d'une magnifique publication ornée de gravures, qui a paru en 1818, à Stuttgard, chez Cotta.

Le lit emprunté à l'une des miniatures de ce manuscrit est d'une forme assez singulière pour mériter l'attention : le chevet est extrêmement élevé et composé de sangles transversales, qui doivent lui donner une certaine élasticité. Le coussin ou matelas vient s'adosser à ce support, et un petit oreiller carré est disposé pour servir d'appui à la tête. En général, les formes de lits que l'on rencontre dans les miniatures et les sculptures de cette époque sont très variées. Tantôt ces lits sont découverts, et composés d'une simple couchette carrée; tantôt ils sont décorés de colonnes, couverts, comme un petit édifice, d'un toit angulaire, et entourés de rideaux. Fort souvent, plusieurs coussins, de forme arrondie et de peu d'épaisseur, sont empilés à leur chevet.

Tout le monde connaît les magnifiques ferrures qui décorent les quatre ventaux des portes latérales du grand portail de la cathédrale de Paris, mais on est loin d'être d'accord sur l'époque de leur exécution. Aucun historien spécial ancien n'a conservé de souvenir de la date de leur confection, si ce n'est Sauval, qui affirma positivement, dans son ouvrage écrit en 1660, qu'elles avaient été exécutées cent vingt ans auparavant, c'est-à-dire vers le milieu du XVIe siècle (Sauval, *Antiquités*, t. I, p. 371). Personne jusqu'à nos jours n'avait révoqué en doute la vérité de cette assertion : ce fut M. Willemin le premier qui, soumettant les détails de ce prodigieux ouvrage à un examen comparatif très minutieux et très attentif, s'aperçut de la ressemblance exacte, de l'identité en quelque sorte de ces détails d'ornement, avec ceux que présentent les manuscrits et les sculptures du XIIe siècle; il affirma dès lors avec conviction que l'on s'était mépris sur l'âge de ces ferrures, et qu'on devait en reporter l'exécution à la même époque que la construction du grand portail, c'est-à-dire à la fin du XIIe ou au commencement du XIIIe siècle. C'est pour établir l'autorité de cette décision qu'il a fait graver un fragment de cette décoration, avec la nouvelle date qu'il lui avait imposée. Malgré la confiance presque absolue que nous avons toujours accordée aux jugements de notre vénérable ami, dont le discernement, exercé par une immense expérience, était d'ailleurs fortifié par un tact en quelque sorte infaillible, nous pensons que la question n'est pas encore jugée, et qu'il y aurait peut-être un moyen-terme à saisir entre l'assertion si positive de Sauval et la décision de M. Willemin. Quelque préférence que l'on doive obtenir en général l'opinion de l'antiquaire, qui juge d'après la comparaison approfondie des styles, sur l'allégation de l'historien, qui rapporte une tradition sans l'appuyer d'un titre authentique, il n'en est pas moins vrai, cependant, qu'il est des traditions accompagnées de détails tellement précis, et dont le souvenir, d'ailleurs récent, paraît si peu susceptible de s'être altéré dans sa transmission, qu'en bonne critique on ne saurait refuser d'y avoir égard. Or, telle est l'assertion de Sauval,

qui nous paraît trop importante, dans la question qu'il s'agit de trancher, pour ne pas être citée dans son entier :

« Le fer des deux portes de devant a été admirablement bien roulé par Biscornette; la sculpture, les oiseaux et les ornements sont merveilleux; ils sont de fer forgé, dont l'invention est morte avec Biscornette, qui fondoit le fer avec une industrie presque incroyable; il le rendoit souple, traitable, et lui donnoit tous les moules et enroulements qu'il vouloit, avec une douceur et une gentillesse qui surprend et ravit tous les serruriers. Gayart, serrurier du Roi, pour tâcher de découvrir un secret aussi merveilleux, rompit quelques morceaux du fer de ces portes, et avoua ensuite que, quelque peine qu'il se fût donnée à le battre et à le fondre, il n'en étoit pas devenu plus savant, et même ajoutoit qu'il eut bien de la peine à employer le peu de fer qu'il en avoit détaché et rompu.

« Ces portes ont été faites *depuis cent vingt ans*, et sont admirées de tout ce qu'il y a de serruriers. Le bas est tout couvert de bouillons et de revers de feuilles tournées et travaillées avec étonnement, tant pour la grandeur que pour la beauté de l'ouvrage, et d'autant plus que ceux du métier n'ont encore pu connoître précisément sa fabrique, car les uns croient que c'est du fer moulé, qu'ils appellent fer de barreau; d'autres disent qu'il est fondu et limé; d'autres prétendent qu'il est battu au marteau. Les plus savants de nos serruriers assurent que c'est un fer fondu et sans soudure. Ce qui est de certain, c'est que ce secret fut perdu par la mort de Biscornette, qui avoit si peur qu'on ne le lui dérobât que personne, à ce qu'on dit, ne l'a vu travailler. »

Tout en dégageant ces passages de ce qu'ils présentent d'épisodique et d'étranger au fond du débat, il n'en reste pas moins le fait d'une tradition précise, circonstanciée, que Sauval paraît tenir de source certaine, et en quelque sorte de personnes qui auraient presque connu l'artiste dont il s'agit. C'est lui d'ailleurs qui nous apprend que ce dernier s'appelait Biscornette : or, si, au lieu d'une tradition de cent vingt années, il se fût agi d'un souvenir de près de cinq cents ans, est-il probable que le nom de l'artiste, que celui-ci, suivant l'admirable désintéressement de ces temps, n'avait pas inscrit au pied de son œuvre, ni transmis à aucun historien intermédiaire, eût miraculeusement survécu? Nous en doutons fortement, et nous persistons à penser que le témoignage de Sauval mérite une grave considération.

Certes, nous sommes loin de nier qu'on retrouve dans les enroulements multipliés de ces ferrures, dans les épanouissements qui en terminent les rinceaux, et surtout dans ces feuillages digités qui se présentent de profil en formant la patte de lion, une foule de motifs qu'on est habitué à rencontrer dans les sculptures du XIIe siècle; mais, d'un autre côté, le luxe de foliation qu'on remarque également sur ces délicates membrures, où l'on voit se marier la feuille de vigne à la feuille de chêne, les glands à la grappe de raisins, ne caractérise-t-il pas aussi évidemment l'ornementation toute végétale de l'époque gothique? Enfin, pour arriver à une conciliation, si l'on forçait la tradition de Sauval à reculer plus ou moins vers le passé, si l'on abaissait à des limites plus probables l'antiquité un peu exagérée défendue par M. Willemin, ne serait-ce pas dans un milieu quelconque entre ces deux évaluations si distantes que l'on pourrait se flatter de trou-

ver la vérité? C'est, au reste, une décision que nous abandonnons à de plus habiles.

Encore une considération : nous avons comparé entre elles un assez grand nombre de ferrures anciennes d'époques diverses, et nous n'avons pas remarqué dans le choix et l'agencement de leurs ornements autant de variété et de contrastes qu'il serait permis de le supposer. Cette espèce de serrurerie monumentale ne paraît pas avoir subi dans ses formes autant de révolutions ni suivi dans sa marche les modifications du goût de chaque époque avec autant de constance que la serrurerie légère. Plus les procédés d'un art sont difficiles à conquérir, plus le labeur qu'exige ses travaux est pénible, moins la tradition de ses opérations et le choix de ses modèles sont sujets aux caprices de la mode et aux vicissitudes du temps.

Toutes les fois que quelque ouvrage surprenant de l'industrie humaine étonne le vulgaire et passe la portée de son intelligence, celui-ci appelle le merveilleux à son aide pour l'expliquer. C'est ainsi que les portes de la cathédrale de Paris ont aussi leur légende : selon cette naïve chronique, Biscornette n'était pas seul pour fondre, pétrir, ciseler et marteler les innombrables détails de son œuvre surhumaine; il avait appelé le diable à son aide, lui avait vendu son âme, et le diable l'avait assisté. Déjà, grâce à cet infernal secours, plus de la moitié de la tâche était accomplie; il ne restait plus à ferrer que la porte centrale, lorsqu'à l'approche de ce portique vénéré par où passe le divin sacrement, le diable sentit faiblir sa puissance, et se vit contraint de résilier son marché. Voilà pourquoi ces portes n'ont jamais été ferrées, et ne le seront jamais : car qui oserait continuer l'œuvre de Biscornette? existe-t-il même un ouvrier assez habile pour retoucher ces ferrures? non, sans doute; et, s'il s'y manifestait quelque dégradation, le diable serait seul en état de les restaurer.

PLANCHE 78.

MÉTIER ET ÉTOFFE DE LA FIN DU XII^e SIÈCLE.

Le fragment d'étoffe de soie brochée d'or exhumé, selon le titre de notre Planche, des tombeaux de l'ancienne abbaye de Saint-Victor, à Paris, faisait partie du vêtement qui enveloppait les restes du célèbre Pierre Lombard, surnommé le Maître des sentences, mort évêque de Paris en 1160, suivant les historiens, en 1164 suivant son épitaphe. Cette étoffe est évidemment de fabrique orientale; le style des ornements, où l'on voit des espèces de poules de Numidie, mêlées à d'autres animaux que l'on pourrait prendre pour des girafes mal conformées, l'indique assez. D'ailleurs, au XII^e siècle, c'était encore l'Orient qui fournissait exclusivement les étoffes de soie à l'Occident.

C'est par erreur que notre Planche indique que cette curieuse relique provient des sépultures de l'abbaye de Saint-Victor, car il est constant que le tombeau de Pierre Lombard était placé, non dans cette abbaye, mais bien dans l'église paroissiale de Saint-Marcel, où il a subsisté dans le chœur jusqu'à la révolution.

Le petit métier à tisser, représenté au haut de la Planche, est malheureusement trop incomplet et construit d'après une perspective trop vicieuse pour être facilement compris. On en reconnaît cependant les principales parties : l'*ensouple*, chargée de la chaîne roulée; les *marches*, dont l'ouvrier se sert pour élever tour à tour les deux systèmes de fils et permettre à la navette de s'insinuer entre eux; la petite planchette mince qu'on insérait entre les fils, après chaque course de la navette, pour serrer le tissu; la *navette*, et enfin l'étoffe elle-même, qui sort des mains de l'ouvrier toute façonnée, ni plus ni moins que si ce dernier avait à ses ordres la machine perfectionnée de Jacquard.

PLANCHE 79.

BORDURE D'UN DES VITRAUX QUE SUGER FIT EXÉCUTER DANS L'ÉGLISE DE L'ABBAYE DE SAINT-DENIS, VERS LE MILIEU DU XII^e SIÈCLE.

La basilique de Saint-Denis possède heureusement encore quelques unes des verrières qu'on suppose avoir été exécutées sous l'administration de l'abbé Suger, c'est-à-dire dans la première moitié du XII^e siècle. Ces vitraux, quoique très dégradés, sont cependant infiniment précieux, parce qu'ils nous conservent un spécimen du plus ancien monument de la peinture sur verre en France, et l'on pourrait même ajouter, d'une manière absolue, du plus ancien monument de cet art, les antiquaires étant d'accord pour considérer la France comme ayant été son berceau.

Il est probable que la pénurie de documents sur cette matière et la destruction de tous les fragments qui pouvaient remonter à une époque plus ancienne que le XII^e siècle, rendront toujours impossible la tâche de fixer d'une manière positive la date de la naissance de cet art, que quelques passages plus ou moins concluants des chroniques font ordinairement rapporter au règne de Charles-le-Chauve. Au reste, on est parfaitement d'accord sur ce fait, que l'art d'employer le verre simplement teint dans sa masse et divisé en compartiments, de manière à former des mosaïques de couleurs variées, a dû précéder l'art proprement dit de peindre sur le verre; et ce qui subsiste dans nos cathédrales de vitraux du XII^e et du XIII^e siècle rappelle assez, par la disposition générale, où les sujets à figures sont comme encadrés dans de riches fonds de marqueterie, ce que devait être cet art à sa naissance.

Le premier pas qu'il dut faire pour s'élancer dans sa brillante carrière fut d'employer, sur cette peinture à teintes plates et à couleurs tranchées et ardentes, un émail noir, opaque, qui, superficiellement appliqué en filets, en hachures, en contours, permit d'exprimer, sur ces masses uniformément brillantes, des détails et des formes que le réseau formé par le plomb d'assemblage était, isolément, incapable de rendre. Le fragment de bordure que représente notre Planche peut donner une idée très complète des productions de cette seconde période de la peinture sur verre. On peut voir, en effet, que ce n'est encore qu'une mosaïque de pièces de verre coloré, sur lesquelles le peintre a créé des détails de feuillage et d'ornement, à l'aide d'un émail noir, distribué en filets et en hachures.

L'abbé Suger a pris lui-même le soin de nous transmettre, dans le livre de son administration abbatiale (*De rebus in suâ administratione gestis*), la mention des grands travaux de vitrerie qu'il avait fait exécuter pour la décoration de l'église de Saint-Denis, avec l'indication de la plupart des sujets représentés, et même le texte des inscriptions en vers léonins qui ser-

vaient à les interpréter. Il nous apprend que cette suite de vitraux commençait au chevet de l'église pour se terminer à la porte d'entrée. C'était, au chevet, l'arbre de Jessé, et, le long du vaisseau, l'histoire de Moïse, entremêlée de quelques sujets allégoriques et mystiques. Il est impossible de déterminer, d'après les termes du vénérable auteur de cette description, si cette vitrerie décorait l'un et l'autre côté de la nef. Il marque, au reste, qu'il avait employé à ce travail une foule de maîtres vitriers accourus de pays divers : *Magistrorum multorum de diversis nationibus manu exquisitâ depingi fecimus*.

Il existe, à la fin de cette description, un passage que les historiens postérieurs ont singulièrement interprété, et nullement toutefois à l'avantage de la pénétration du généreux Suger, qu'ils supposent avoir été complétement dupe du charlatanisme des maîtres verriers employés sous ses ordres. Ceux-ci, affirme-t-on, auraient su tirer de lui des saphirs et d'autres pierres précieuses, en lui promettant de les incorporer dans le verre afin de lui donner plus d'éclat. C'est le P. Doublet qui, dans son *Histoire de Saint-Denis*, a mis le premier cette version en avant. Mais nous pensons que l'on a tiré de l'existence d'un seul mot des inductions beaucoup trop développées, et, après avoir examiné ce passage avec beaucoup d'attention, nous sommes porté à penser qu'il est à peu près impossible d'en proposer une explication satisfaisante, et que, probablement, cette expression : *materia sapphirorum* ne doit être prise que dans un sens figuré. Voici, au reste, ce fameux passage : *Vnde quia magni constant mirifico opere, sumptuoso profuso, vitri vestiti, et sapphirorum materiâ, tuitioni et refectioni earum ministerialem magistrum...... constituimus ;* et voici comment M. Langlois, dans son *Essai sur la peinture sur verre*, p. 141, a tenté de l'interpréter : « Comme ces vitraux sont d'un grand « prix par la magnificence du travail, par l'immensité « des dépenses qu'on a faites, par le verre émaillé et « les saphirs qui les ornent, nous avons chargé de « leur garde et de leur restauration un maître des ou- « vriers. »

M. de Lasteyrie, jeune écrivain plein d'ardeur, de science et de talent, a consacré, dans le splendide monument qu'il élève en ce moment à l'histoire de la peinture sur verre, une large place aux travaux ordonnés par l'abbé Suger pour la décoration de l'église de Saint-Denis.

APPENDICE

AUX MONUMENTS DU XII^e SIÈCLE.

PLANCHE 80.

LOUIS-LE-JEUNE, TIRÉ DE L'HISTOIRE DES ROIS DE FRANCE, PAR DUTILLET.

Nous avons dit, en décrivant la figure de Charles-le-Simple, également empruntée au célèbre manuscrit de Dutillet (voyez Planche 52), que cet auteur avait copié presque toutes ses figures d'après des monuments, ce qui ajoutait à son œuvre un assez haut mérite, sinon d'authenticité absolue, au moins d'exactitude relative ; nous eussions pu ajouter qu'il serait possible, en parcourant toute la série des effigies royales représentées sur les sépultures, les verrières et les sceaux, de retrouver la plupart des originaux qui lui ont servi de modèles. Notre supposition se trouve encore justifiée dans l'occasion présente, car la figure de Louis-le-Jeune, que reproduit notre Planche, est exactement la même que celle qui décorait la tombe de ce monarque, à l'abbaye de Barbeau. On peut voir cette dernière figure gravée dans Montfaucon, tome II, p. 70. Nous avons même vérifié, d'après d'autres autorités, que la statue en question était coloriée et dorée, et que les couleurs adoptées par Dutillet pour chaque partie du vêtement étaient exactement les mêmes que celles de la statue.

Nous ne ferons qu'une légère observation sur le costume de ce prince, trop exactement conforme à tout ce que l'on connaît de ce genre pour mériter d'être décrit. Sur la manche de la tunique de dessous on remarque, à l'endroit du coude, une pièce brodée, de forme quadrangulaire, terminée par de petites pattes. Cette pièce, nous n'osons dire cet ornement, rappelle trop exactement, par sa forme et sa position, certains appendices analogues que l'on voit encore trancher sur le costume traditionnel d'apparat des anciens matelots de Dieppe et d'autres lieux, pour qu'on ne doive pas supposer qu'elle était destinée au même usage, c'est-à-dire à protéger le vêtement principal contre le frottement du coude. Un artiste dont nous vénérons la mémoire, et que nous ne citons qu'afin de prévenir une semblable méprise, s'était étrangement fourvoyé à l'occasion de ce singulier détail : il s'était persuadé que c'était quelque insigne distinctif, et, dans une figure de composition, il l'avait placé sur le côté de l'avant-bras.

Est-ce une première ceinture placée très haut et d'une manière inusitée que cette large bande ornée qui traverse le buste sous le manteau ? c'est ce que nous n'oserions prendre sur nous d'affirmer.

MONUMENTS DU XIII^E SIÈCLE.

PLANCHE 81.

PORTIQUE SEPTENTRIONAL DE L'ÉGLISE
CATHÉDRALE DE CHARTRES.

Il n'existe pas d'édifice gothique en France qui présente, dans sa décoration extérieure, comme la cathédrale de Chartres, le majestueux ensemble de trois principaux portails dont chacun embrasse un triple porche dans sa largeur; ce qui produit le nombre extraordinaire de neuf grands portiques, tous décorés de statues, de bas-reliefs et d'ornements de toute espèce. Nous avons décrit, Planche 54, le grand portail, dont on s'accorde à rapporter la construction au XII^e siècle, nous allons maintenant décrire successivement les deux portails latéraux, sur l'époque desquels on n'est pas encore complétement fixé.

Presque tous ceux qui, jusqu'à ce jour, ont décrit cette partie de l'édifice, sont restés persuadés qu'elle datait du milieu du XII^e siècle, parce que, lisant dans les historiens que le portail occidental et le premier étage des tours de la façade étaient terminés en 1145, et que déjà l'on célébrait l'office divin dans le chœur, ils en ont conclu que ces deux extrémités de la croisée devaient également avoir reçu leur achèvement. Mais si l'on fait attention que ces deux portiques latéraux sont des hors-d'œuvre qui n'entraient qu'accessoirement dans le plan de la construction primitive, et qui ont bien pu n'être appliqués qu'après coup, et si l'on tient compte de ce fait, que ce ne fut qu'en 1260 qu'eut lieu la dédicace de l'église, bien certainement, suivant l'usage, avant son achèvement définitif, on admettra facilement, en l'absence de dates authentiques, que ces deux portails pourraient bien ne dater que de cette dernière époque, puisque tous les caractères architectoniques de leur décoration tendent à les en rapprocher. On ne peut nier en effet, à l'aspect de ces deux majestueuses constructions, qu'on ne se sente en plein XIII^e siècle; le style gothique primitif dans lequel elles sont conçues, s'il n'a pas encore conquis toute sa hardiesse d'élévation, a déjà reçu toutes ses formes et tous ses ornements caractéristiques; enfin le style de la statuaire de ces portails, déjà souple et animé, est certainement séparé par le laps d'un siècle du style des figures raides et mornes du portail principal.

Nous ne décrirons que bien sommairement les ornements de ces deux portails, dont les compositions multipliées auraient besoin, pour être parfaitement interprétées, du secours d'un grand nombre de Planches de détails.

Le portail septentrional qui nous occupe en ce moment est d'un style plus grandiose et plus sévère que le portail correspondant; il est en même temps plus riche de détails. Au-dessus d'un perron de sept degrés qui sert de soubassement, s'élève la masse principale des trois porches en renfoncement, surmontée de trois grandes arcades-ogives que couronnent des frontons lisses et médiocrement aigus. La partie la plus évasée des arcades se projette en avant-corps, et repose sur des massifs de pieds-droits et de colonnes qui forment un antéportique, séparé de la partie principale par une galerie transversale. Tous ces massifs, ainsi que ceux qui avoisinent les portes, sont décorés de grandes statues dont la plupart représentent des patriarches et des prophètes, portant leurs noms inscrits au-dessous d'eux; quelques autres figures doivent représenter les princes et les seigneurs qui contribuèrent à la construction de l'église, mais comme on a négligé d'inscrire leurs noms, sans doute alors bien connus du vulgaire, leur véritable titre ne saurait être aujourd'hui que l'objet de vagues conjectures.

Les sculptures du porche central sont consacrées à célébrer la glorification de la Vierge, dont la statue décore le trumeau isolé du milieu. Au premier étage du tympan, on la voit au lit de mort, puis inhumée par les fidèles disciples de Jésus-Christ. Au second étage, elle apparaît dans toute sa gloire, assise à côté de son fils, et entourée de toute la cour céleste, dont les différentes hiérarchies couvrent toutes les voussures de ce portail.

Le porche de droite est consacré à représenter quelques épisodes de l'Ancien-Testament, tels que l'histoire de Job et le Jugement de Salomon; le porche de gauche, au contraire, à célébrer des faits du Nouveau, tels que la Naissance du Christ, l'Adoration des Mages, etc.; rapprochement ingénieux qui symbolisait l'alliance étroite de l'ancienne et de la nouvelle loi, confondues dans les deux personnes de la Vierge et du Christ, qui trônent au portail principal. Les deux faces latérales de ces portails sont décorées, comme celles du portail central, de statues figurant soit des personnages de l'Ancien-Testament, soit des évêques et des princes dont la désignation positive est également restée un objet de discussion.

PLANCHE 82.

PORTIQUE MÉRIDIONAL DE L'ÉGLISE CATHÉDRALE
DE CHARTRES.

Le portail méridional de la cathédrale de Chartres offre, dans son ensemble et son aspect général, la plus grande analogie avec celui qui précède : toutefois, il en diffère essentiellement dans ses détails. Quoique d'un style aussi riche et aussi élégant, et quoique d'une époque à peu près contemporaine, il est d'un goût moins pur et moins sévère; ses dimensions ont moins d'ampleur; et, au lieu de se terminer presque carrément par une simple corniche qui se découpe en trois frontons, son couronnement est interrompu, à l'appui des pieds-droits, par quatre pinacles à jour, surmontés de clochetons écrasés, genre d'ornement, pour le dire en passant, qui paraît, en quelque sorte, encore ici dans son germe, mais qu'on voit bientôt s'élancer en merveilleux jets, et se couvrir, comme par enchantement, de feuillages et de fleurs. Ce portail offre la même disposition que le précédent, dans l'assiette de ses pieds-droits, le percement de sa galerie transversale, la succession décroissante de ses voussu-

res et l'accompagnement obligé de ses grandes figures ; les détails seuls diffèrent : ainsi, sur le trumeau de la grande porte, figure le Sauveur tenant le livre des Évangiles, et au-dessus, dans le tympan, on voit se développer la grande scène du jugement dernier, si fréquemment représentée au frontispice des temples du xiiie siècle. Sur le bandeau du milieu, siége le divin juge, ayant la Vierge à sa droite et saint Jean à sa gauche, comme patron, assure-t-on, de Jean Cormier de Chartres, médecin de Henri I^{er}, qui aurait fait élever, à ses frais, vers 1060, quelques parties de la façade contre laquelle ce portail est appliqué. Sur le bandeau inférieur, l'archange Michel opère la séparation des méchants et des bons, et, dans l'angle supérieur, des anges élèvent la croix du Sauveur, ou tiennent les instruments de sa passion.

Dans le tympan de droite sont représentés, en plusieurs bandeaux, quelques faits de la vie de saint Martin de Tours; dans le tympan de gauche, une manifestation du Christ dans l'appareil de sa puissance, et au-dessus le martyre de saint Étienne. De grandes figures sont adossées aux faces latérales de ces trois porches, comme à celles du portail opposé : ce sont d'abord les douze apôtres, reconnaissables à leurs attributs, puis des évêques, des diacres, des princes et des guerriers, dont la tradition et les recherches des savants ont plus ou moins heureusement déterminé le titre et la qualification. C'est à la face extérieure du porche de gauche que sont placées les quatre figures que nous décrirons plus loin (Pl. 86 et 87). Il existe, en outre, sous les pinacles qui s'élèvent entre les frontons, une suite de dix-huit rois ou reines que nous ne croyons pas qu'on ait tenté de dénommer.

Nous renvoyons, au reste, le lecteur, pour tous ces détails, aux descriptions spéciales de la cathédrale de Chartres, et surtout aux intéressantes monographies qu'en ont publiées MM. Gilbert et de Jolimont.

PLANCHE 83.

PLAN ET VUE INTÉRIEURE DE LA CATHÉDRALE DE REIMS, PRISE DES BAS-COTÉS.

Les historiens et les antiquaires, si souvent en désaccord sur la fixation de l'âge de nos grands monuments, se sont, cette fois, à peu près rencontrés touchant l'époque de la construction de la cathédrale de Reims. La basilique, élevée par Ebon, sous le règne de Louis-le-Débonnaire, et terminée par son successeur Hincmar, basilique dont l'historien Flodoard nous a laissé une pompeuse description, ayant été, en 1210, entièrement consumée par les flammes, on s'empressa aussitôt de travailler à sa reconstruction, et la première pierre du nouvel édifice fut posée en 1211, par l'archevêque Albéric de Humbert. Ce fut le célèbre architecte rémois Robert de Coucy, que cette œuvre a immortalisé, qui en dressa le plan et qui en dirigea la construction, avec une telle activité, assure-t-on, qu'il eut la gloire de la terminer dans le court espace de trente années. Mais nous savons déjà qu'il faut bien se garder de prendre à la lettre ces miracles de promptitude, rapportés avec confiance par les historiens, et que la critique doit toujours distinguer l'époque de la dédicace d'une église de celle de son complet achèvement. Il est constant, à la vérité, que le clergé prit possession du nouveau chœur en 1241,
mais il n'est pas moins certain que l'édifice entier, dont l'achèvement nécessita le concours de plusieurs générations d'architectes, ne fut complètement terminé que vers la fin du xv^e siècle. Toutefois, comme le corps principal de l'édifice fut probablement poussé assez loin par Robert de Coucy pour que l'unité primitive du plan ne fût point altérée par les successeurs de ce dernier, il en résulte que l'intérieur de la cathédrale de Reims présente à la vue un rare modèle d'harmonie de style et de construction, qui pourrait, à juste titre, passer pour le type des monuments religieux du xiii^e siècle. Tous les piliers de la nef sont composés de grosses colonnes cylindriques autour desquelles sont groupées en croix quatre colonnes de moindre dimension, première tentative des architectes de cette époque pour déguiser à l'œil la force des masses de soutènement, et qui devait bientôt conduire à l'emploi de ces faisceaux de colonnettes grêles, simulant des gerbes de végétaux élancés. Les galeries supérieures ou *triforia* sont composées uniformément de petites arcades ogivales, supportées par des colonnes cylindriques, sans balustrades ouvragées. Les grandes fenêtres sont en général divisées, par un seul meneau, en deux ogives secondaires, que surmonte une rose découpée; sobriété de détails qui imprime à cet intérieur un caractère de simplicité grandiose dont notre vue partielle, prise sous l'un des bas-côtés, ne donne qu'une imparfaite idée.

Le plan de l'édifice, reproduit au bas de la Planche, présente une particularité qu'il est nécessaire de signaler, d'autant plus que le monument dont elle rappelle le souvenir n'existe plus. C'est un labyrinthe tracé sur le pavé, vers le milieu de la nef, et que l'on connaissait sous le nom de *Dædalus*. Il était composé de bandeaux de marbre noir, incrustés dans le dallage, et figurant assez bien, par leur disposition générale, une plate-forme carrée, flanquée à ses angles de quatre bastions. De la circonférence au centre on comptait douze lignes de traits, espacées chacune d'un pied, et le diamètre total était de trente-quatre pieds. On supposait que sous ce labyrinthe étaient inhumés les architectes qui avaient travaillé à la construction de la cathédrale; et, en effet, au milieu des cinq espaces vides ménagés au centre et dans les angles, on remarquait cinq figures suffisamment désignées par des inscriptions explicatives. Celle du milieu, dont l'inscription était devenue illisible, passait pour représenter Robert de Coucy, premier architecte de l'édifice; celles des angles représentaient d'abord *Jehan Leloup, qui fut maître des ouvrages pendant seize ans, et qui commença les portails;* puis *Gaucher de Rheims, maître des ouvrages pendant dix-huit ans, qui travailla aux voûtes, voussoirs et aux portails; Bernard de Soissons, qui fit cinq voûtes et travailla à la grande rose du portail, et fut maître des ouvrages durant trente-cinq ans;* enfin *Jehan d'Orbais, maître des ouvrages.* Ce curieux monument, que sa singularité, à défaut de respect pour la mémoire des artistes dont il conservait les noms, devait engager à conserver, fut détruit en 1779. Un chanoine nommé Jacquemart, fatigué des courses continuelles que les enfants et les curieux faisaient à travers les détours de ce labyrinthe, sacrifia douze à quinze cents francs pour le faire supprimer. A la vérité, et comme pour faire oublier cette profanation, on a depuis incrusté, au milieu de l'emplacement qu'occupait le labyrinthe, la tombe du célèbre Hues Libergier, architecte de Saint-Nicaise de Reims.

Ces labyrinthes, autrefois très communs dans les cathédrales, et qui aujourd'hui ont presque tous disparu, étaient un emblème pieux qui rappelait aux fidèles le pèlerinage de Jérusalem; des indulgences étaient attribuées à ceux qui parcouraient dévotement tous les détours de ces dédales, qu'on appelait vulgairement *la lieue*, parce qu'on prétendait qu'ils n'avaient pas moins d'une lieue de développement. Le labyrinthe de Sens, qui a été détruit en 1768, avait à peu près mille pas de longueur; celui d'Amiens n'en avait guère moins, et celui de Chartres, qui subsiste encore, a sept cent soixante-huit pieds.

PLANCHE 84.

MONUMENTS DE LA CATHÉDRALE DE PARIS : ROSE
DU PORTAIL MÉRIDIONAL, COMMENCÉ L'AN 1257,
SUR LES DESSINS DE JEAN DE CHELLES.

L'édifice actuel de la cathédrale de Paris, commencé vers 1161 par l'évêque Maurice de Sully, vit s'écouler près de deux siècles avant de recevoir son dernier achèvement. Toutefois son plan général n'a point souffert par l'effet de ces constructions successives qui sont venues s'ajouter à l'œuvre première, et, tel qu'il est aujourd'hui, c'est encore l'un des plus remarquables par sa majestueuse unité. La largeur extraordinaire donnée à cet édifice, au moyen des doubles collatéraux qui bordent la nef et entourent le chœur, a permis d'enfermer les bras de la croisée dans la ligne extérieure des faces latérales, de sorte que l'église, tout en présentant la forme d'une croix à l'intérieur, ressemble presque, dans son plan, à l'une des grandes basiliques construites aux premiers temps du christianisme.

Le portail du midi ou de Saint-Marcel, que surmonte la magnifique rose gravée sur cette Planche, fut commencé, en 1257, sous l'épiscopat de Regnault de Corbeil, par Jehan de Chelles, modestement qualifié du titre de *maçon* dans cette inscription lapidaire, qu'on lit à la base du portail :

*Anno Domini M.CC.LVII. mense februario, idus secundo,
Hoc fuit inceptum Christi genitricis honore
Kallensi lathomo vivente Johanne magistro.*

Rien ne prouve à la vérité que cet architecte ait lui-même dirigé la construction de la rose, dont les compartiments triangulaires de la circonférence rappellent beaucoup plus le XIVe siècle que le XIIIe; mais en l'absence de preuves contraires, nous nous contentons d'exprimer ce doute. C'est, au reste, un ouvrage d'une merveilleuse hardiesse; et quoiqu'on ne puisse guère aujourd'hui contempler que la copie de l'original détruit, puisque cette rose fut refaite de toutes pièces en 1726, d'après l'ancienne, cependant on ne peut refuser un tribut d'admiration à l'artiste qui osa élever et soutenir à une pareille hauteur, rien que par la précision de l'assemblage, une aussi étonnante dentelle de pierre, de 42 pieds de diamètre. Dans cette rose, les compartiments placés aux encoignures, hors de la grande circonférence, ne sont pas vitrés; ils sont seulement figurés en relief, à l'extérieur, sur la façade du portail. Cette rose a conservé sa vitrerie primitive, ainsi que la rose correspondante et celle du grand portail; ce sont les seules verrières de la cathédrale de Paris qui aient retenu cette partie de leur antique et splendide décoration.

M. Gilbert a publié, en 1821, une excellente Monographie de la cathédrale de Paris : c'est à cet ouvrage, exact et consciencieux comme tous ceux de son auteur, que devront avoir recours ceux qui désireraient puiser plus de renseignements sur l'ensemble et les détails de ce beau monument.

PLANCHE 85.

DIVERSES CROISÉES DE L'ÉGLISE CATHÉDRALE
D'AMIENS, BATIE SUR LES DESSINS
DE ROBERT DE LUZARCHES.

M. Willemin avait si bien reconnu l'extrême inexactitude des dessins qu'on lui avait fournis pour cette gravure qu'il s'était proposé d'engager les souscripteurs à exclure la Planche de leur exemplaire. Si, contrairement à ses intentions, nous l'avons cependant conservée, c'est que nous avons pensé que l'on ne supprimait pas impunément dans un ouvrage publié depuis long-temps des Planches qui en faisaient partie. Les amateurs, par un caprice bizarre, finissent toujours par attacher plus de valeur aux exemplaires dans lesquels on a laissé subsister les Planches proscrites, et le souscripteur devient ainsi la dupe de sa déférence pour les conseils de l'éditeur. Au reste, on conçoit que nous ne pouvons nous étendre sur des monuments dont la reproduction est entachée d'une pareille infidélité; nous nous contenterons de rappeler que si c'est en effet Robert de Luzarches qui, en 1220, sous la direction de l'évêque Évrard, eut l'honneur de jeter les fondements de l'admirable cathédrale d'Amiens, comme il fut, peu d'années après, remplacé dans cette œuvre par Thomas de Cormont, et successivement par d'autres architectes, il est probable qu'il n'eut aucune part à la construction des parties élevées de l'église, et conséquemment à celle des fenêtres; d'ailleurs on sait que c'est principalement dans le dessin de cette dernière partie que les révolutions du goût amenaient les changements les plus rapides, et que les architectes s'imposaient le moins la loi de continuer la pensée de leurs prédécesseurs.

PLANCHE 86.

STATUE DE L'ÉVÊQUE FULBERT, PLACÉE
AU PORTIQUE MÉRIDIONAL DE LA CATHÉDRALE
DE CHARTRES.

Ces trois magnifiques statues, qui suffiraient seules, à défaut de toute autre, pour nous fournir les renseignements les plus complets sur le costume ecclésiastique au XIIIe siècle, sont placées au portail méridional de la cathédrale de Chartres; elles décorent, comme nous l'avons dit, en décrivant ce portail, la face extérieure du porche de gauche, et passent pour représenter l'évêque Fulbert et ses deux acolytes. Ce n'est, à la vérité, qu'en vertu d'une conjecture qu'on leur applique cette dénomination; mais cette conjecture s'appuie sur une interprétation plausible de l'espèce d'emblème qui supporte la figure principale, et qui représente une église au milieu des flammes; on sait, en effet, que c'est sous l'épiscopat de Fulbert qu'arriva en l'année 1020 l'incendie qui réduisit pour la troisième fois en cendres la cathédrale de Chartres, et que c'est ce même prélat qui eut la gloire de commencer l'édifice actuel : or, d'après cette circonstance, aucun emblème

n'était plus propre à caractériser Fulbert que celui que l'artiste a cru devoir lui appliquer.

Occupons-nous maintenant du costume de ces figures, qui peut fournir matière à de si intéressantes observations. Remarquons d'abord que Fulbert porte une mitre de forme très-bizarre, et qu'on croirait volontiers inusitée, si l'on ne se rappelait que dans une foule de miniatures du XIIIe et du XIVe siècle on voit les évêques coiffés d'un haut bonnet conique, qui, sauf les ornements, est entièrement semblable à celui-ci. Il paraît bien constant qu'à cette époque il y eut deux espèces de mitre, dont la distinction exprimait peut-être deux degrés dans la hiérarchie épiscopale : la mitre basse, à deux pointes, qui a produit, par son exhaussement, celle d'aujourd'hui, et la mitre conique, ou fermée en éteignoir, telle que nous la voyons ici. Nous avons même quelques raisons de penser que la tiare, avant qu'on l'eût surchargée de la triple couronne, n'était autre chose que cette mitre conique, attribut naturel de l'évêque de Rome. C'est là sans doute cette *mitre romaine*, que des privilèges spéciaux des papes, datés du XIe siècle, autorisaient quelques évêques à porter. L'espèce de collet rabattu, richement orné d'orfévrerie, qui s'étale sur les épaules du prélat, ainsi que sur celles de ses deux acolytes, était-il adhérent au vêtement qui le supporte, comme le petit collet droit qui décore ordinairement la chasuble à cette époque, et dont la statue de l'évêque Évrard (Pl. 90) offre le modèle? Était-ce le *lorum* ou *superhuméral*, qui, dans l'origine, faisait partie des insignes impériaux, et que Constantin transmit aux pontifes, qui, à leur tour, le transmirent aux évêques? On serait tenté de le croire lorsqu'on lit la description de cet ornement dans d'anciens cérémoniaux : *Et dicitur superhumerale, quia super humeros ponitur, et est stola larga, fimbriata, circuiens humeros desuper, et circa scapulas lapidibus pretiosis cooperta.* Nous avons, au reste, entendu quelques antiquaires anglais qualifier cet ornement de *parura*, quoique Du Cange ne cite pas d'exemples de ce mot, avec cette acception spéciale et déterminée. Sous ce collet, dont nous abandonnons aux savants liturgistes le soin de déterminer la qualification, apparaît un riche fermail, qui ne saurait avoir pour emploi de clore la partie du vêtement à laquelle il s'applique, puisque cette partie est naturellement fermée, mais qui figure là comme ornement. A ce fermail vient se rattacher la bande tombante du *parement*, appendice du costume sacerdotal dont il est nécessaire que nous disions quelques mots. Considéré sur des monuments d'une date un peu ancienne, le parement est tellement semblable par la forme, les dimensions et la position, au *pallium*, que D. De Vert déclare que dans la plupart des cas il est impossible de distinguer ces deux ornements l'un de l'autre, à moins qu'il ne se rencontrent tous deux à la fois, superposés, ce qui n'est pas sans exemple. En un mot, le parement se composait de plusieurs bandes, d'une étoffe plus riche que le fond du vêtement, larges de trois ou quatre doigts, et dont l'une pendait par devant, l'autre par derrière, depuis le haut de la chasuble jusqu'en bas, tandis qu'une troisième, tournant à l'entour des épaules, venait traverser les deux premières de manière à dessiner avec elles deux croix. Tantôt ce parement était fixé à la chasuble, tantôt il était libre et flottant, décoré par en bas de franges, rattaché sur la poitrine, comme le pallium, par de riches épingles, et enfin, dernier trait de ressemblance, semé parfois de quelques croix, pour l'ornement, quoique, dans ce cas, ces croix ne fussent ni bornées à un nombre fixe ni disposées comme celles du pallium.

Un passage de l'histoire des évêques d'Auxerre, décrivant l'une de ces chasubles à parement, fait remarquer toute la ressemblance que ce dernier offrait avec le pallium archiépiscopal : *Ad modum pallii archiepiscopalis honorabiliter prætendebat.* Dans la suite des temps, le parement étant devenu inséparable de la chasuble, on retrancha les bandes qui figuraient la partie transverse ou les bras de la croix, savoir, en quelques églises par devant, en quelques autres par derrière; de sorte que le parement ne forma plus qu'une croix, placée antérieurement dans l'église Romaine, postérieurement dans l'église de France. La bande perpendiculaire qui subsiste du côté opposé à la croix s'appelle la *colonne;* ce qui fait dire à quelques rituels que, suivant l'usage de Rome, la chasuble a la *croix* devant et la *colonne* derrière, et qu'en France c'est tout le contraire. Avant de terminer ce que nous avions à dire sur le parement, remarquons que celui que porte Fulbert est orné de deux croix dont l'une paraît adhérente à l'étoffe et l'autre semble un précieux joyau suspendu au fermail. On voit, en outre, à côté, une espèce de clavette qui figure l'une des riches épingles servant, au nombre de trois par devant, à fixer le parement sur la chasuble; il est probable que les deux autres, dégradées par le temps, auront échappé à l'attention du dessinateur.

Sous la chasuble, qui semble faite d'une étoffe unie, souple et légère, et qui est retroussée sur les bras à la manière antique, paraît la dalmatique, fermée en rond par le bas, contre l'usage le plus général, et bordée d'une large bande d'orfroi. Au-dessous du bord frangé qui la termine, on aperçoit un second rang de franges qui indique la tunique. Ces deux vêtements se portaient en effet toujours l'un sur l'autre; et la dalmatique n'avait de manches larges, comme on le voit ici, que pour laisser plus librement passer celles de la tunique, toujours justes et serrées au poignet, comme on peut encore le remarquer sur notre statue. Sous la tunique, on voit passer les deux bouts de l'étole, et enfin l'aube : *tunica talaris, subtilis vel linea*, qui formait le vêtement le plus intérieur du prêtre. Le costume épiscopal de Fulbert est complété par les sandales, ici sans ornement, les gants, le long *fanon* ou manipule, et enfin par l'anneau pastoral, qu'il porte au doigt médian de la main droite.

Ce n'est pas sans quelque étonnement que nous voyons la croix archiépiscopale aux mains de Fulbert, au lieu de la crosse épiscopale, qui convenait seule à sa qualité d'évêque suffragant : car dès l'époque la plus ancienne, dès le Xe siècle même, cette distinction d'insignes, entre ces deux degrés de la hiérarchie ecclésiastique, était en usage, comme elle l'est encore aujourd'hui.

Le costume du diacre et du sous-diacre, moins compliqué dans ses différentes pièces, nous fournira matière à moins d'observations. Le diacre est à la gauche de Fulbert (à droite du spectateur), et n'est distingué du sous-diacre, placé à la droite, que par l'étole, dont on aperçoit les bouts pendants au-dessous de la dalmatique. C'est encore la distinction admise aujourd'hui entre ces deux assistants de l'officiant; et le sous-diacre n'a pour insignes que le manipule. Au reste, leur costume se compose à tous deux de la dalmatique à larges manches, à collet, à fermail, à franges et à riches bordures d'orfrois, de l'aube et du manipule. Le diacre porte l'*évangéliaire*, couvert d'une

splendide reliure en orfévrerie, rehaussée de pierres précieuses, et le sous-diacre l'*épistolier*, dont la couverture est non moins richement ornée. M. Lenoir (*Atlas*, pl. 7) impose à cette dernière figure le nom de saint Aventin, et veut qu'elle remonte au ixᵉ siècle : c'est encore là une de ces attributions erronées sur lesquelles on ne saurait être de son avis.

PLANCHE 87.

STATUE D'EUDES II, QUATRIÈME COMTE DE CHARTRES, PLACÉE À UNE DES PORTES DU PORTIQUE MÉRIDIONAL DE LA CATHÉDRALE DE CETTE VILLE.

Nous avons dit, en décrivant les deux portails méridional et septentrional de la cathédrale de Chartres, que les rois, princes ou seigneurs dont on y remarque les statues n'étant point, comme les personnages de l'histoire sacrée, caractérisés par des inscriptions, ce ne pouvait être qu'en vertu de tradition ou de conjectures, que l'on réussissait à leur imposer des apellations dont la controverse avait toujours le droit de contester la légitimité. Ainsi donc, pour la plupart de ceux qui ont écrit sur la cathédrale de Chartres, la figure armée que reproduit notre Planche, et qui se présente la première à l'extrême gauche du portail méridional, serait Eudes, quatrième comte de Chartres, qui régna de l'an 1000 à l'an 1037, et qui dut seconder puissamment Fulbert dans son entreprise de rééedification de la cathédrale; mais, pour d'autres, c'est Hélie de La Flèche, comte du Maine, mort en 1109, en revenant de la croisade, où ses exploits l'avaient rendu célèbre. M. de Fréminville, qui a principalement émis cette dernière supposition, dans un mémoire que nous avons déjà cité, l'a même appuyée de considérations qui ne sont pas sans quelque valeur : ainsi, il a fait remarquer que la grande croix pattée qui traverse le bouclier de la statue, indépendamment de ce qu'elle caractérise naturellement un croisé, est absolument semblable à celle que l'on voyait sur le bouclier de la figure tumulaire d'Hélie de La Flèche, dans l'église de la Couture du Mans, où ce dernier était inhumé. Il a en outre ajouté que le costume des deux statues était absolument identique, et qu'Hélie étant un de ceux dont les largesses contribuèrent à la construction du nouvel édifice, il était naturel de rencontrer son effigie au portail. Les antiquaires qui ont penché en faveur d'Eudes de Chartres n'ayant point exposé les raisons de leur détermination, nous ne pouvons conséquemment les opposer à celles de M. de Fréminville; nous devons donc, dans ce partage des opinions, laisser la question indécise, et garder une prudente neutralité.

Sur le chapiteau qui porte cette statue, est sculpté un bas-relief allégorique fort singulier : il représente un démon cornu, qui se dresse sur un socle élevé; d'un côté un chevalier armé de son haubert, et de l'autre un monarque couronné, sont à genoux, et semblent l'implorer. C'est ainsi que, dans les miniatures du moyen âge, on représente le crime d'idolâtrie; mais nous ne saurions dire si ce sujet a quelque trait à l'histoire du personnage qui figure au-dessus.

Ce personnage, que ce soit Eudes ou Hélie, porte, sauf le casque, l'équipement complet d'un chevalier du xiiᵉ siècle, c'est-à-dire l'armure maillée complète, avec chaperon, chausses et gantelets; il est revêtu par-dessus d'une longue cotte d'armes, vêtement dont nous croyons que l'emploi fût nécessité par le besoin de mettre l'armure de maille, si perméable de sa nature, à l'abri de la pluie, et dont l'usage était encore en partie inconnu au xiiᵉ siècle. Il est chaussé d'éperons aigus, porte sa large épée soutenue par un ceinturon, et tient en sa main sa lance garnie de son gonfanon; son autre main s'appuie sur son bouclier, beaucoup plus court que ceux du siècle précédent, et participant déjà de cette forme à laquelle les antiquaires appliquent le nom d'*écu*. Deux boucliers de même forme sont représentés au bas de la planche : l'un est celui de la statue même que nous décrivons, l'autre appartient à un guerrier qui fait le pendant de cette statue, et que M. de Fréminville croit représenter Étienne, comte de Chartres et de Blois, dont la munificence a le plus contribué à élever et à enrichir la cathédrale de Chartres.

Le chapiteau et les deux motifs d'ornements courants sont sans doute également empruntés à ce dernier monument; toutefois, nous devons avertir qu'ils participent beaucoup plus du style du xiiᵉ que de celui du xiiiᵉ siècle.

PLANCHE 88.

STATUE DU ROI CHILDEBERT Iᵉʳ, TIRÉE DU PORTAIL DE SAINT-GERMAIN-L'AUXERROIS DE LA VILLE DE PARIS.

PLANCHE 89.

STATUE DE LA REINE ULTROGOTHE, TIRÉE DU PORTAIL DE SAINT-GERMAIN-L'AUXERROIS.

M. WILLEMIN, reconnaissant qu'il s'était trompé sur l'âge qu'il avait d'abord assigné à ces deux statues, recommanda à ses souscripteurs, par un avertissement, de les supprimer. Nous nous sommes déjà expliqué à l'égard de ces suppressions que nous n'approuvons pas; d'ailleurs, qu'importe les personnages que représentent ces statues, et qu'importe si celles-ci sont contemporaines ou non des personnages représentés, pourvu que l'époque de leur exécution soit établi d'une manière satisfaisante, et que leur examen puisse fournir des inductions utiles sur l'état de l'art à cette époque déterminée. Nous restituons donc ces deux figures à leur véritable place, et nous allons examiner jusqu'à quel point la désignation qu'on leur impose est justifiée.

Tous les critiques judicieux ou bien informés, tels que l'abbé Lebeuf et Piganiol, sont d'accord pour rapporter la construction du portail de Saint-Germain-l'Auxerrois au règne de Philippe-le-Bel, c'est-à-dire au plus tôt à la fin du xiiiᵉ siècle, et l'inspection du monument justifie pleinement cette évaluation. M. Lenoir seul, dans tous ses ouvrages, s'est opiniâtré à taxer d'inexactitude Piganiol et l'abbé Lebeuf, et à soutenir que ce portail datait du xiiᵉ siècle. Il n'est plus permis aujourd'hui, à toute personne un peu versée dans la connaissance des styles, d'être de son avis; il suffit de comparer la décoration de ce portail à celle des monuments du xiiᵉ siècle que nous avons décrits, et le style des figures qui le garnissent à celui des statues du grand portail de Chartres, pour

rester convaincu que le laps de plus d'un siècle sépare ces différentes productions.

Si les deux statues représentées sur nos deux Planches sont en possession, depuis un temps immémorial, du titre de Childebert et d'Ultrogothe, premiers fondateurs, à ce qu'on suppose, de l'église de Saint-Germain-l'Auxerrois, c'est qu'on lit ces deux noms inscrits sur une tablette placée entre ces deux personnages. Mais l'abbé Lebeuf a judicieusement remarqué que le caractère de cette inscription ne pouvait être jugé plus ancien que le XVe siècle, et que dès lors ces dénominations n'avaient plus qu'une authenticité traditionnelle qu'il était permis de contester, aussi bien que celles qui s'appliquent aux autres personnages de ce portail. Ainsi, en écartant l'autorité suspecte de la tablette, on pourrait supposer, avec non moins de fondement que l'ont fait les critiques cités, que ces deux figures représentent le roi Robert et la reine Constance, seconds fondateurs, et à titre bien plus incontestable que Childebert, de l'église de Saint-Germain-l'Auxerrois.

On admet généralement que parmi les quatre autres statues qui décorent ce portail figurent saint Vincent, saint Marcel et sainte Geneviève. Mais l'abbé Lebeuf a prouvé d'une manière assez plausible, à notre avis, qu'au lieu de saint Vincent il fallait reconnaître le diacre Wulfran, inhumé dans cette église, et saint Landry, évêque de Paris, au lieu de saint Marcel.

PLANCHE 90.

TOMBEAU EN BRONZE D'ÉVRARD, ÉVÊQUE D'AMIENS, ÉLU EN 1212, ET DÉCÉDÉ EN 1223.

CETTE belle tombe en bronze et d'un haut relief, qui a survécu, non sans miracle, ainsi que la tombe voisine, aux révolutions qui en ont englouti tant d'autres, est située à l'entrée de la cathédrale d'Amiens, à l'intérieur et à droite du grand portail. Six lions, dont on n'aperçoit que les têtes, la supportent et l'élèvent au-dessus du sol. Sur la table est couchée, en habits épiscopaux et dans l'attitude de donner la bénédiction, la figure d'Evrard de Fouilloy, quarante-cinquième évêque d'Amiens; sa tête repose sur un riche coussin, et ses pieds foulent deux dragons, emblèmes des Vices et de l'Hérésie vaincus. Deux acolytes tenant des cierges allumés, et deux anges faisant voltiger des encensoirs, semblent lui former un cortége. Une niche architecturale la couronne, et lui sert d'encadrement.

Une longue inscription en vers léonins, contenant l'éloge du prélat, est gravée, en lettres onciales, sur le listel qui borde la table tumulaire; elle commence à gauche, à la naissance de l'arcade. En voici la transcription, dépouillée de ses abréviations :

Qui populum pavit, qui fundamenta locavit
Hujus structuræ, cujus fuit urbs data curæ,
Hic redolens nardus fama requiescit Ewardus;
Vir pius afflictis, viduis tutela, relictis
Custos, quos poterat recreabat munere, verbis,
Mitibus agnus erat, tumidis leo, lima superbis.

C'est-à-dire : « Celui qui nourrissait le peuple, qui assit les fondements de cet édifice, aux soins duquel cette ville fut confiée, et dont la réputation flairait comme baume, Evrard repose ici. Débonnaire pour les affligés, soutien des veuves, gardien des abandonnés, consolant autant qu'il était en son pouvoir par des présents ou par des paroles, c'était un agneau pour les humbles, un lion pour les irrités, une lime pour les orgueilleux. »

Cette épitaphe rappelle le principal titre d'Evrard à la reconnaissance de la postérité. C'est lui qui jeta les fondements de la cathédrale actuelle, en 1220, quoique, à la vérité, il n'ait pas eu la gloire d'achever son œuvre, puisque les murs sortaient à peine de terre lorsqu'il mourut. C'était cette qualité de fondateur que, suivant des historiens déjà anciens, tels que La Morlière, on aurait voulu exprimer en maçonnant le vide pratiqué sous sa tombe, tandis qu'on l'a laissé subsister sous la tombe toute semblable placée à gauche du portail, et qui est celle de Geoffroy d'Eu, successeur d'Evrard, qui éleva les fondements de l'édifice du pavé jusqu'aux voûtes.

Ces deux tombes n'occupaient pas, dans l'origine, la place qu'elles occupent aujourd'hui; elles étaient situées plus avant dans la nef de l'église. C'est en 1762 qu'on les déplaça, et deux inscriptions, scellées dans le pavé, indiquent l'endroit qu'elles occupaient alors, et où reposent encore les cendres des deux prélats. Voici ce que porte la pierre qui recouvre les restes d'Evrard :

†

Hic Jacet
nunquam periturae
memoriæ
D. D. Evrardus, episc. Ambian.
qui
fundamenta hujus basilicæ locavit
anno 1220 ;
monumentum ejus novum
prope valvas a parte dextra
translatum est anno 1762.
Requiescat
in pace.
amen.

†

Le costume d'Evrard présente encore un spécimen précieux et complet du costume épiscopal de cette époque. Le prélat porte une mitre très simple, *mitra simplex*, comme disent les cérémoniaux, et de forme très écrasée, ainsi qu'on continua de la porter pendant tout le cours du XIIIe siècle. Les fanons, *infulæ*, larges et prolongés, tombent derrière le cou. La chasuble, d'une étoffe souple et légère, telle que celles que l'on conserve encore dans quelques sacristies, et particulièrement celle de Saint-Regnobert, à Bayeux, porte un large collet montant, par l'ouverture duquel on aperçoit l'amict. Cette chasuble, retroussée sur les bras, selon l'usage, est très simple, et n'a guère pour tout ornement que cette bande brodée qui, par sa forme et sa position, simulait le pallium, et qu'on appelait la *bande* ou le *parement*. La dalmatique, très longue et fendue sur les côtés, est bordée, à sa partie inférieure, d'une large bande d'orfroi, et aux ouvertures latérales, d'un double passe-poil de franges ou de fourrure. Le prélat porte en outre, au bras gauche, un court manipule, et les deux bouts de son étole se laissent apercevoir sous la dalmatique. On ne reconnaît guère l'aube qu'à un bout de manche qui serre le poignet droit.

PLANCHE 91.

TOMBEAU EN BRONZE, DORÉ ET ÉMAILLÉ, DE JEAN, FILS DE SAINT-LOUIS (1247).

Il existe aujourd'hui quelque confusion touchant la provenance originaire de cette tombe, qui, après avoir été vue long-temps au Musée des Monuments français, est maintenant déposée parmi les sépultures royales de Saint-Denis. Il est en effet constant qu'il existait deux tombes absolument pareilles, sous le rapport de la matière, du travail, de la grandeur, des ornements, et même de l'inscription funéraire, et que l'une de ces tombes était placée dans l'abbaye de Poissy, tandis que l'autre décorait l'abbaye de Royaumont. On pourra facilement se convaincre de leur identité, en consultant, d'une part, Montfaucon, qui a décrit et figuré la première (*Monuments de la Monarchie française*, t. II, p. 160), et Millin (*Antiquités nationales*, t. II, article *Royaumont*, p. 8 et 12), qui a également décrit et figuré la seconde. Au reste, cette espèce de double emploi ne doit point étonner, il était commun à quelques monuments sépulcraux de ce règne, et particulièrement à la tombe de Louis, premier fils de Saint-Louis, qui se voyait également, suivant Montfaucon, reproduite sans aucune différence, dans les deux abbayes précitées. Maintenant, à laquelle de ces deux abbayes appartenait la figure représentée sur notre Planche, c'est ce qu'il est peu important de savoir, et ce que nous n'oserions d'ailleurs décider, M. Lenoir ayant encore ajouté à l'obscurité de cette provenance en attribuant, dans son *Musée* (t. I, p. 190), une tombe semblable à la nôtre à Louis de France, premier fils de Saint-Louis, et une autre, que nous donnons, Planche suivante, comme étant celle de Philippe, frère de Saint-Louis, au même Jean, représentée sur la Planche présente. Certes, lorsque ceux qui étaient à la source des renseignements, qui avaient eux-mêmes présidé à l'enlèvement des monuments, ont commis de telles méprises, nous sommes excusable de n'être pas mieux informé qu'eux.

En définitive, notre tombe, qu'elle vienne de Royaumont ou de Poissy, représente Jean, deuxième fils de Saint-Louis, mort en 1247, à peine âgé d'un an : il est pourtant figuré comme s'il entrait dans l'adolescence, mais on pourrait citer plus d'un exemple de cette anomalie. Le petit cercle étroit qui cerne sa tête et le sceptre fleurdelisé qu'il tient en sa main indiquent assez sa royale naissance. Son surcot est couvert de losanges qui renferment alternativement la fleur de lis de France et les tours de Castille, sans doute en l'honneur de Blanche, sa grand'mère; ses pieds, qui reposent sur un lion, sont revêtus d'une riche chaussure, dont la Planche suivante offre un détail grossi.

Cette figure, exécutée en cuivre repoussé, doré, et émaillé, repose sur une large table également émaillée, mais à plat, dont le fond présente, au milieu de magnifiques rinceaux, des moines récitant des prières, et des anges tenant des encensoirs.

Sur la bordure, une frise d'ornements courants est interrompue, à distances égales, par douze médaillons portant de grandes fleurs de lis à pistils, et par douze écussons qui alternent avec ces médaillons. Montfaucon, qui a décrit ces écussons, dit que ceux de France et de Castille s'y remarquent chacun cinq fois; celui de France, parti de Castille, une fois, et celui d'Aragon, à cinq pals de gueules, une fois. Sur notre tombe, on ne remarque que deux écussons de France contre dix de Castille; mais comme ce monument paraît avoir éprouvé des dégradations, il est possible que le dessinateur ait redoublé quelques écussons de Castille pour suppléer ceux qui avaient disparu.

A Royaumont et à Poissy, le monument portait la même épitaphe ainsi conçue : *Hic jacet Joannes excellentissimi Ludovici regis Francorum filius qui, in ætate infantiæ, migravit ad Christum, anno gratiæ millesimo ducentesimo quadragesimo septimo, sexto idus maii.*

A Royaumont encore, aussi bien qu'à Poissy, ce monument avait pour pendant une tombe exactement pareille, mais qui portait l'effigie de Blanche, première fille de Saint-Louis.

PLANCHE 92.

STATUE DE PHILIPPE DE FRANCE, FRÈRE DE SAINT-LOUIS (DE L'ABBAYE DE ROYAUMONT).

Cinq princes, frères ou enfants de Saint-Louis, avaient leurs tombeaux ou leurs cénotaphes à l'abbaye de Royaumont. Le choix de ce lieu de sépulture avait son motif dans la dévotion particulière que montra toujours le saint Roi pour cette abbaye qu'il avait fondée, et à la construction de laquelle il avait, rapporte Joinville, travaillé de ses royales mains.

La tombe de Philippe de France était placée à côté de celle de Louis de France, premier fils de Saint-Louis, et avait exactement la même forme. Un socle carré, décoré d'une suite d'arcades gothiques, sous lesquelles figuraient alternativement, appliqués sur un fond de verre bleu, des moines et des anges vêtus de longues robes parsemées de fleurs de lis d'or, supportait la statue couchée, dont deux anges agenouillés soulevaient la tête, qui s'appuyait sur un coussin. Un chien reposait à ses pieds.

La tunique du prince, semée, sur fond bleu d'outremer, de fleurons dorés (voyez les détails), dans lesquels Millin crut, à tort, reconnaître des losanges et des billettes, qui eussent figuré des armoiries, affecte une forme singulière : fendue par-devant, dans toute sa longueur, elle est fermée au sommet par un double rang de boutons, non sur le milieu de la poitrine, mais obliquement vers le haut de l'épaule. Par-dessus l'épaule est également rejeté un appendice, qu'on pourrait prendre pour le chaperon, si l'usage de celui-ci n'était postérieur de près d'un siècle, mais qui, par cette raison, figure plus probablement une manche ouverte et flottante. La garniture de boutons qui servait à attacher, ainsi qu'on le voit ici, la tunique ou le manteau, s'appelait *une boutonnière*; l'*Inventaire* de Charles V porte : *onze paires de boutonnières, neuf pour manteaux et deux pour chapes, dont l'une boutonnière a cinquante boutons*. Le fond de la chaussure, représentée au-dessous de la figure, est noir, selon Millin.

Dès une époque ancienne, les épitaphes de ce tombeau avaient été effacées; l'une était en huit vers latins; l'autre portait simplement : *Hic jacet Philippus cognomen habens Dagoberti, frater S. Ludovici hujus monasterii fundatoris.*

Le même personnage, portant exactement le même costume, se trouvait reproduit sur les vitraux de Royaumont. De Gaignières avait fait dessiner, et Millin a fait graver cette figure, où l'on peut saisir facilement

la forme singulière de la tunique. Consulter pour d'autres détails Millin, *Antiquités nationales*, t. II, article *Royaumont*.

Le reste de cette Planche est occupé par la chaussure et un fragment de bordure (partie verticale), extraits de la tombe de Jean, second fils de Saint-Louis.

PLANCHE 93.

ORNEMENT EN ÉMAIL INCRUSTÉ, OUVRAGE DU XIII° SIÈCLE. — PAVÉ EN MASTIC, OUVRAGE DU XIII° SIÈCLE.

Le fragment émaillé reproduit en tête de cette Planche est un détail, grandeur d'exécution, de la table tombale de Jean, deuxième fils de Saint-Louis, que représente la Planche 91. Déjà la Planche précédente offrait un détail de la bordure de cette table. A l'aide de ces deux fragments, on peut prendre une idée complète de ce genre de travail, que les émailleurs français, et surtout ceux de Limoges, portèrent à un si haut degré de perfection. Nous avons déjà expliqué ailleurs, en partie, par quel procédé s'exécutait cette riche décoration, dont la solidité et l'impérissable durée égalaient l'éclat. Sur le métal dressé, poli, et peut-être même préalablement doré, l'artiste établissait, à l'aide d'un trait, ses fonds et ses réserves; puis avec des burins plats, des ciselets et des échoppes, il fouillait profondément toutes les parties qui devaient recevoir l'émail, et gravait tous les traits de détail qui pouvaient ajouter à l'effet des parties réservées. Dans tous les fonds ainsi champlevés, on introduisait l'émail vitrifiable, soit en poudre, soit en pâte liée au moyen d'un liquide glutineux. On exposait ensuite la pièce à un feu de moufle; et la chaleur, parfondant les émaux, les fixait intimement au métal, en même temps qu'elle leur donnait cette transparence vitreuse qui fait tout leur éclat. Ce qu'on doit admirer le plus dans le travail de ces artistes, ce n'est pas tant d'avoir su varier leurs teintes, qui sont généralement très nombreuses, que d'être parvenus à donner à leurs pièces, par la juste distribution de l'émail et la réussite de la cuisson, une surface tellement égale et polie que l'on croirait qu'elles ont été passées à la meule du lapidaire. Or, l'on sait que l'emploi de ce moyen était impraticable, puisqu'il eût enlevé toute la dorure des réserves, qu'il eût été impossible de restituer sans endommager l'émail.

Le fragment de pavage représenté au bas de la Planche offre un curieux spécimen d'une industrie beaucoup plus rarement employée que la précédente, et dont on ne connaît que très peu d'exemples. Le procédé qui la constitue se rapproche beaucoup de celui de l'émail exécuté au moyen de champlevés et de réserves; mais ici le champ de la pièce, au lieu d'être de métal, est de pierre d'un grain très fin, et les parties colorées, au lieu d'être en émail vitrifié, sont en mastic résineux. En un mot, ce sont des dessins entaillés assez profondément sur une pierre de liais, qu'on a remplis avec des mastics de différentes couleurs, étendus et fixés à l'aide du feu. Ce pavage, qu'on a restitué à l'église de Saint-Denis, dont il provenait originairement, décorait autrefois le pourtour d'un autel dans une chapelle du chevet de cette église. L'élégance de ses compartiments variés et la broderie délicate de ses motifs produisaient l'illusion d'un riche tapis que l'on aurait étendu au pied de cet autel.

PLANCHE 94.

FIGURE DE SAINT-LOUIS, SOUS LE NOM DE SALOMON, VITRE DE LA CROISÉE SEPTENTRIONALE DE LA CATHÉDRALE DE CHARTRES.

PLANCHE 95.

VITRAIL DU XIII° SIÈCLE, PLACÉ AU SANCTUAIRE DE NOTRE-DAME DE CHARTRES.

Ce n'est guère que d'après une tradition populaire sans aucune autorité (tradition sans doute fondée sur une prétendue ressemblance de costume ou de visage, avec quelques portraits plus ou moins authentiques) que certaines personnes persistent à croire que cette figure représente Saint-Louis sous le nom de Salomon. Aucun emblème, aucune allusion spéciale employés par le peintre pour mettre sur la voie du détour qu'aurait pris sa flatterie ne viennent en aide à l'interprétation. Et d'ailleurs, à quoi bon ce détour? Saint-Louis, une foule de personnages historiques, ne sont-ils pas représentés dans les vitres de la cathédrale de Chartres avec leurs noms, leurs armoiries, leurs emblèmes caractéristiques? Pourquoi cette figure romprait-elle seule cette uniformité à laquelle sont soumises toutes les autres, et pourquoi ne représenterait-elle pas Salomon, tout ainsi que la figure qui lui sert de pendant représente le roi David? Certes, ce n'est pas une ressemblance banale de sceptre, de couronne, d'attitude et de costume, avec les mêmes attributs employés alors pour caractériser les effigies royales, qui doit ici déterminer la décision de l'antiquaire; on sait fort bien qu'en fait de costumes les peintres du moyen âge ne peignaient guère que ce qu'ils voyaient; et s'il leur est arrivé plus d'une fois de représenter le Père éternel avec les insignes d'un empereur ou d'un pape, ils ont bien pu emprunter le costume d'un roi de France pour peindre Salomon. Cette tradition écartée, la figure de Salomon n'en reste pas moins un précieux spécimen de l'art de la peinture sur verre à la fin du XIII° ou au commencement du XIV° siècle. Au reste, les deux églises de Notre-Dame et de Saint-Père de Chartres possèdent, en peintures de cette époque, une suite immense d'une variété, d'une richesse et d'un éclat infinis. Quoique appartenant presque en totalité à une période de temps assez circonscrite, ces vitraux offrent cependant toutes les formes de composition, toutes les nuances de style, depuis les mosaïques de sujets à petits compartiments imitant les tapis de l'Orient, jusqu'aux grandes figures si bien appropriées à la décoration des temples, et depuis la majestueuse simplicité du style gothique jusqu'aux raffinements prétentieux du style byzantin. Les deux Planches dont nous réunissons la description dans cet article présentent d'une manière assez saisissable les exemples de ces contrastes. On n'hésite pas à prononcer, en les comparant, que le Salomon et même que les deux apôtres de la première appartiennent essentiellement, par la simplicité de leur pose, la naïveté et la noblesse de leur dessin, à notre école gothique du XIII° siècle; tandis que la recherche étudiée et la forme tourmentée des draperies de la seconde procèdent directement de l'art byzantin.

La plupart des vitres du chœur de Saint-Père représentent de grandes figures analogues à celles qui

garnissent la longue forme qu'on a coupée en deux parties sur notre Planche, pour servir d'accompagnement au roi Salomon. Quant à la figure d'ange, empruntée aux verrières supérieures du pourtour du chœur de la cathédrale, elle entre dans une composition symétrique qui embrasse trois formes rapprochées, et qui représente la Vierge entre deux Anges tenant des encensoirs.

PLANCHE 96.

VITRAUX DE L'ÉGLISE CATHÉDRALE DE CHARTRES : SIMON DE MONTFORT, COMTE DE LEICESTRE. — LE ROI SAINT-LOUIS PRÉSENTANT UN RELIQUAIRE.

PLANCHE 97.

FERDINAND III, ROI DE CASTILLE, REPRÉSENTÉ SUR UN VITRAIL DE LA CATHÉDRALE DE CHARTRES.

Tous les sujets représentés dans ces deux Planches sont tirés des verrières supérieures du pourtour du chœur de la cathédrale de Chartres. Les deux sujets en forme de rosace garnissent deux des compartiments circulaires, logés sous la pointe de l'ogive de chaque fenêtre; le Saint-Louis occupe la partie inférieure d'une des formes.

Le chevalier figuré dans la première rosace, et qui porte un écu *de gueules au lion d'argent à queue fendue*, avec un pennon *endenté* ou *danché de gueules et d'argent de l'un et de l'autre*, est Simon de Montfort, comte de Leicestre, fils du fameux Simon de Montfort que sa croisade sanglante contre les Albigeois a rendu si célèbre. Ce personnage, qui sut se préserver de la triste célébrité de son père, et que les historiens ont un peu négligé, vivait au milieu du XIII° siècle; il était frère d'Amaury de Montfort, que Saint-Louis fit son connétable et qu'on voit représenté sur la verrière voisine, avec mêmes armoiries et même bannière. Montfaucon avait déjà fait graver la figure de Simon de Montfort. (*Monum. de la Mon. fr.*, t. II, pl. 33.)

La figure de Saint-Louis, gravée sur la même Planche, est tirée d'une fenêtre qui avoisine les deux dernières, et qui semble en quelque sorte consacrée à la mémoire de ce prince; on le retrouve en effet à cheval et armé dans la rosace supérieure, et Louis, son fils aîné, figure à genoux dans la forme voisine de celle que nous décrivons. Saint-Louis, agenouillé au-dessous d'un Saint-Denis, tient entre ses mains une longue pièce ouvragée qu'on qualifie de reliquaire, quoiqu'on n'en connaisse guère de cette forme, et qui pourrait tout aussi bien passer pour une porte ou une vitre. Il est vêtu d'une cotte de couleur pourpre que recouvre presque entièrement une ample garnache verte, fourrée de menu vair. Il est chaussé d'éperons et porte sur la tête un simple cercle d'or. L'écu de France, *aux fleurs de lis sans nombre*, est suspendu derrière lui, et ce qu'on n'a peut-être pas encore remarqué, c'est qu'il se détache sur l'oriflamme. Montfaucon a également publié cette figure, tome II, pl. 21.

Sur la Planche suivante est représenté Ferdinand III, roi de Castille et cousin germain de Saint-Louis. Ce prince, qui se signala dans des guerres contre les Maures, sur lesquels il reprit Cordoue et Séville, mourut en 1252. Son écu, qu'il porte au cou, et sa bannière, qui flotte au-dessus de sa tête, sont chargés des armes de Castille : *de gueules, au château sommé de trois tours d'or.* Son costume, reproduction fidèle de celui que portait la chevalerie à l'époque des croisades, se compose du haubert complet, enveloppant le chevalier de la tête aux pieds. Le heaume aplati et pourvu d'un mésail grillé, est posé par-dessus le chaperon de mailles. Les gantelets sont sans doigts et les éperons sans molettes, comme on continua de les porter jusqu'au commencement du siècle suivant. La cotte d'armes est courte et fendue antérieurement, sans doute pour que le cavalier pût enfourcher plus facilement le cheval. Cette figure se trouve encore dans Montfaucon (t. II, pl. 29.)

On s'étonnerait peut-être de voir M. Willemin choisir fréquemment les sujets de ses Planches parmi ceux qu'avait déjà publiés Montfaucon, si l'on n'était averti qu'il n'agissait ainsi qu'avec la louable intention de provoquer, entre les Planches si inexactes du célèbre bénédictin et les siennes, une comparaison qui ne pouvait que tourner à l'avantage de ces dernières.

Le dernier fragment qui nous reste à décrire offre un curieux spécimen d'un système particulier de décoration qui ne fut guères employé que pendant le XIII° siècle. Sur le verre blanc qui fait le fond des masses de vitrerie, on a dessiné, avec un émail noir, un lacis serré d'arabesques, dans lequel des parties délicatement striées font valoir les parties nues. Des bandeaux, des rosettes de verre coloré, symétriquement disposés sur ce fond monochrome et comme dépoli, contribuent à l'égayer et à lui donner l'effet d'une gracieuse mosaïque.

PLANCHE 98.

HENRI, SEIGNEUR DU MEZ, MARÉCHAL DE FRANCE, TENANT L'ORIFLAMME.

Le chevalier représenté sur cette Planche est tiré d'une des hautes fenêtres du transept méridional de la cathédrale de Chartres; dans la peinture originale, il est figuré recevant des mains de saint Denis, debout à côté de lui, une bannière qu'on croit être l'oriflamme. Ses armoiries, qu'il porte sa cotte d'armes ainsi que sur un écu placé au-dessous du sujet principal, et qui sont *d'azur à la croix ancrée d'argent, traversée d'un bâton de gueules*, témoignent que c'est Henri, sieur d'Argenton et du Mez, maréchal de France sous Saint-Louis, qui termina ses jours en 1265. Le dessin de cette figure, emprunté aux portefeuilles de Gaignières, n'a peut-être pas, sous le rapport du caractère, toute l'exactitude désirable; mais le costume, qui n'a pas dû être altéré dans ses formes principales, représente Henri du Mez portant le haubert complet, dont le camail est rabattu sur les épaules, la longue cotte armoriée, la ceinture militaire, à laquelle pend une large épée, et les éperons à ardillon. Montfaucon, qui a fait graver cette figure (tome II, pl. 33), dit que les doigts des gantelets sont distincts; mais il est évident qu'il a pris pour les divisions des doigts les traits par lesquels le dessinateur a indiqué les rangées de maillons, puisque ces rangées sont au nombre de six à la main droite, et que le pouce est distinct. On a contesté, dans un ouvrage récent (Rey, *Hist. du Drapeau*, etc., tome I, p. 212), à Henri du Mez l'honneur d'avoir *levé* l'oriflamme, et l'on a soutenu que l'étendard qu'il tient en sa main ne pouvait être cette illustre bannière. On a prétendu, pour appuyer cette assertion, que ce n'est pas des mains du roi, mais bien

de celles de saint Denis, que le guerrier reçoit cet étendard; on a même ajouté que la dignité de maréchal de France était incompatible avec celle de porte-oriflamme; enfin l'on a conclu en disant que l'oriflamme n'a pas ici sa forme consacrée, qui était celle d'un gonfanon suspendu transversalement au bois de la lance, et fendu en trois lambeaux. Ces trois objections, à vrai dire, nous paraissent de peu de valeur. D'abord si le guerrier reçoit ici l'oriflamme des mains de saint Denis, c'est que le peintre a voulu exprimer par cette action l'intervention miraculeuse du bienheureux patron de la France; ensuite il n'est pas démontré par des faits décisifs que la dignité de maréchal de France fût incompatible avec celle de porte-oriflamme; enfin, fût-on aussi bien fixé sur la forme de cet étendard célèbre qu'on l'est sur sa couleur, il y aurait toujours à faire valoir cette excellente raison, que l'exactitude des peintres du moyen âge était sujette à de fréquentes aberrations.

Indépendamment de quelques détails empruntés aux vitraux de la cathédrale de Chartres, le dessinateur a réuni sur cette Planche quelques bannières ou pennons qui en proviennent également. La bannière d'*azur, chargée de croix tréflées, à la cotice d'or, chargée d'une autre cotice d'argent, brochant sur le tout*, est celle que porte Thibaut VI, dit le Jeune, comte de Blois, mort en 1218. Le petit pennon, *danché ou endenté de gueules et d'argent*, est, comme nous l'avons vu (Pl. 96), porté par Simon de Montfort.

PLANCHE 99.

PEINTURE DU XIII^e SIÈCLE (COLLECTION
DE M. DE SAINT-ANGE, ARCHITECTE, A PARIS).

Cette grande et belle peinture offre un splendide spécimen de l'art des *enlumineurs* du xiii^e siècle. Il y a toutefois, entre l'original et la copie, cette différence importante, que tous les fonds, dans le premier, sont en or bruni, appliqué sur un léger relief. On se figure sans difficulté tout l'effet que doit ajouter aux couleurs ce fond étincelant, dont l'éclat soutenu fait ressembler l'ensemble à une plaque de métal précieux, sur laquelle se détacherait une vive peinture en émail. Ce qui distingue principalement les peintures des manuscrits du xiii^e siècle, c'est l'éclat des fonds, tantôt en or bruni, tantôt finement carrelés, en échiquier, en losanges, à or et à couleurs, de manière à présenter l'aspect d'une mosaïque chatoyante. Ce qui particularise également leur exécution, c'est l'éclat et l'excellente préparation des couleurs, presque toujours pures, rarement rompues, appliquées très épais et à plat, et seulement rehaussées de quelques ombres noires. Le dessin des figures, le contour des objets, sont en outre indiqués par un trait noir, ferme et vigoureux, tracé avec une sûreté, une prestesse et une précision admirables. On ne peut s'empêcher de saisir quelque analogie dans ce procédé avec celui de la peinture sur verre de cette époque, dans lequel les teintes, toujours pleines et unies, ne sont modifiées que par des ombres noires, et suivant lequel des contours vigoureux sont toujours ménagés au moyen des plombs d'assemblage. Le style des ornements du pourtour de notre miniature, style plus facile à saisir qu'à caractériser, pourra servir de type lorsqu'on voudra, par le rapprochement, statuer sur l'âge de peintures analogues. Leurs expansions commencent à s'alléger et à secouer les formes massives et camuses des enroulements du xi^e et du xii^e siècle. Plus tard, on verra ces ornements, brisant l'étreinte gênante des encadrements réguliers, se répandre sur les marges en longues traînées, serpenter au gré du caprice comme une végétation fougueuse, et se ruer enfin en mille bizarreries aussi élégantes que fantasques.

Les six petits médaillons qui décorent l'encadrement de notre miniature, et dont les sujets sont en rapport harmonique avec le sujet principal, représentent l'Annonciation, la Crèche, l'Hommage des trois Rois, la Présentation au Temple, le Massacre des Innocents et la Fuite en Égypte.

PLANCHE 100.

FIGURES DE CAVALIERS, TIRÉS DE L'APOCALYPSE,
MANUSCRIT DU XIII^e SIÈCLE.

Ces figures ne peuvent guère fournir de renseignements utiles que pour la forme des selles et l'équipement des chevaux; car, pour le costume, incontestablement de fantaisie, et que l'artiste exécuta, sans doute, en suivant quelques traditions confuses qu'il pouvait avoir recueillies de la bouche des croisés sur le costume des Sarrasins de son temps, on s'égarerait infailliblement si l'on y ajoutait une foi absolue et si on l'envisageait comme un costume civil ou chevaleresque de l'époque. Toutefois, les détails n'en seront pas moins utiles à observer: ainsi, la forme des brides, la double souventrière des chevaux et leurs fers hérissés de clous saillants, le premier éperon à molette que nous ayons encore aperçu, ce qui doit rapprocher le manuscrit du commencement du xiv^e siècle; enfin, la courroie pendante qui sert à fixer cet éperon, tous ces détails curieux, et dédaignés peut-être par l'antiquaire, seront recueillis avec intérêt par l'artiste.

PLANCHE 101.

COSTUMES DE LA FIN DU XIII^e SIÈCLE, TIRÉS
D'UN MANUSCRIT COMMENCÉ EN 1291
ET TERMINÉ EN 1294.

A l'aide des trois groupes de figures disséminés sur cette Planche, nous pouvons prendre une idée assez exacte du costume des hommes et des femmes de condition bourgeoise et du costume militaire d'un simple écuyer au xiii^e siècle.

Les femmes à cette époque portaient, à l'imitation des hommes, des cheveux courts, partagés en deux masses tombant de chaque côté du visage et légèrement bouclés, ou bien encore réunis sur les oreilles en deux touffes nattées ou renfermées dans un réseau. On peut voir sur notre Planche, sous sa forme la plus simple, ce vêtement féminin dont l'usage devint si universel, le surcot. C'était, à son origine, un long surtout, une espèce de fourreau que l'on passait par-dessus la cotte ou la robe, d'où son nom *surcótte*, *surcot*. Bientôt on en retrancha les manches, soit à l'imitation des cottes-d'armes des chevaliers, soit pour laisser apparaître par quelque endroit la robe de dessous. C'est à peu près en cet état que nous le rencontrons ici; il est, en outre, retroussé sur les hanches, pour donner plus d'aisance à la marche, et laisser voir la robe d'étoffe plus riche qu'il recouvrait. Plus tard,

on le découpa autour des ouvertures des bras, de manière à laisser voir la taille à travers ; on le borda, on le cuirassa de fourrures, et on le décora, chez la noblesse, d'un jupon armorié.

Les enfants emmaillottés que portent nos deux femmes témoignent de l'usage où l'on fut, pendant tout le moyen âge, de priver totalement ces petites créatures de l'usage de leurs membres, en les étreignant sous un réseau de bandages entre-croisés.

La chevelure des hommes, assez courte, se partageait sur le front et tombait des deux côtés du visage en deux masses épaisses qui s'arrondissaient en S. Quelquefois un bouquet de cheveux touffus et roulés subsistait au haut du front. L'ample surtout que portent les hommes est encore un surcot, car ce vêtement était commun aux deux sexes ; il est garni d'un capuchon, appendice dont l'usage fut universel au XIIIᵉ siècle, et qui ne dispensait pas toujours, comme ici, de porter une coiffure particulière. Les manches du surcot, qu'on élargissait, qu'on fendait, ou qu'on supprimait, suivant le caprice de la mode, laissent voir la robe de dessous ou la *gonne*, comme on l'appelait. La chaussure, ordinairement de couleur noire et serrée au-dessus du coude-pied, commençait à s'effiler en pointe, à se dessiner en poulaine.

Le guerrier qui porte la simple coiffe de fer ou cabasset est encore vêtu du haubert complet, mais il porte déjà des grevières de *plates*, première pièce par laquelle on préluda à l'usage de l'armure en fer battu. Il est armé d'une lance sans pennon et d'une petite targe ronde. Tout indique que ce ne peut être un chevalier.

Nous n'avons aucune observation à émettre sur une figure bizarre qui agite deux clochettes et tient suspendus à ses bras deux écus, l'un aux armes de France et l'autre aux armes d'Angleterre ; l'explication de cette figure échappe à notre perspicacité.

Les deux bordures de vitraux que l'on a ajoutées à cet ensemble de costumes proviennent de la cathédrale de Troyes.

PLANCHE 102.

COSTUMES CIVILS ET MILITAIRES, DESSINÉS PAR WILARS DE HONNECORT, DANS LE XIIIᵉ SIÈCLE.

Le volume qui a fourni ces costumes, dessinés au simple trait, est un recueil extrêmement singulier et digne de tout l'intérêt des artistes. C'est l'*Album*, le calepin d'un artiste du XIIIᵉ siècle, qui a déposé sur ses pages toutes les fantaisies de son imagination, toutes les acquisitions de son savoir. On y trouve des sujets pieux, des scènes domestiques, des modèles d'architecture, des problèmes de géométrie. Voici, au reste, sinon le titre, au moins le préambule exact dont l'auteur a fait précéder son ouvrage :

« Ci poeis vos trover les agies (les miracles?) des XII apostles enseant. »

« Wilars de Honnecort vous salue, et si proie à tos ceus qui de ces engiens ouvreront con trovera en cest livre qu'il proient por s'arme, et qu'il lor soviengne de lui. Car en cest livre puet on trover grant consel de la grant force de maçonerie et des engiens de carpenterie ; et si troverez le force de la portraiture, les trais ensi come li ars de jometrie le command et enseigne. »

Le costume des deux figures assises n'offre rien de bien particulier, mais le style des draperies, étudié, fouillé et tourmenté, comme dans certaines figures du XVIᵉ siècle, est vraiment extraordinaire pour l'époque, si tant est qu'il n'ait pas été rajeuni par le graveur. Au reste, les deux masques composés de feuillards frisés ne sont pas moins extraordinaires, sous le crayon d'un artiste du XIIIᵉ siècle, que ces deux figures ; on les croirait volontiers empruntés à quelqu'un de ces recueils de mascarons fantastiques que des graveurs de la fin du XVIᵉ siècle produisirent en si grand nombre pour l'usage des sculpteurs, des décorateurs, des peintres verriers, etc.

Le chevalier, vêtu du haubert et de la cotte à mancherons déchiquetés, présente, pour particularité curieuse, le petit capot qui avait pour but de mettre la tête à l'abri des froissements du camail. Ensuite on voit clairement que ses chausses de mailles, ouvertes à la partie postérieure des jambes et jusque sous les pieds, se laçaient ou s'attachaient en cet endroit, pour permettre de les chausser et les déchausser avec plus de facilité.

PLANCHE 103.

FAUCONNIERS DU XIIIᵉ SIÈCLE (MANUSCRIT DE L'ART DE LA CHASSE AUX OISEAUX).

L'emploi des oiseaux de proie pour la chasse au vol paraît avoir été inconnu aux anciens, puisqu'aucun théreuticographe grec ou romain n'en a parlé, et qu'aucun monument antique ne fait allusion à cet usage ; toutefois ce genre de chasse était connu, depuis une haute antiquité, chez les nations qui habitaient les parties orientales et septentrionales de l'Asie, et l'on suppose que ce furent elles qui l'introduisirent, lors de leurs irruptions, chez les peuples occidentaux. L'auteur le plus ancien qui ait parlé des oiseaux de chasse et des gens occupés à les soigner est Julius Firmicus, qui vivait au IVᵉ siècle. Au VIᵉ, la chasse à l'oiseau était tellement en vigueur en Italie que les lois lombardes ne permettaient pas de donner pour rançon ni l'épée ni l'oiseau. Charlemagne, par un capitulaire de l'an 769, défendit cette chasse aux serfs ; on compte des fauconniers parmi les officiers de la maison de ce prince. Dès lors la passion que les Français montrèrent pour ce genre d'amusement ne fit que s'accroître, et l'on en trouve des témoignages sur tous les monuments, sculptés, peints ou écrits, du IXᵉ au XIIIᵉ siècle. C'est à cette dernière époque que la chasse aux oiseaux de proie paraît avoir atteint son plus haut degré de splendeur. Philippe-le-Hardi créa l'office de grand-fauconnier, et combla ce dignitaire d'honneurs et de priviléges. Alors les romanciers, les princes même, célébrèrent à l'envi la chasse aux oiseaux, et se mirent à en faire des traités instructifs. On vit paraître presqu'en même temps : *le Livre du roi Modus et de la reine Ratio, lequel fait mention comment se doit deviser de toutes manières de chasser*; le poëme de Dendes de Prades, sur les *Oiseaux chasseurs*; et enfin le traité *De Arte venandi cum Avibus*, de l'empereur Frédéric II. C'est de ce dernier que nous allons maintenant parler. Frédéric étant mort en 1250, on voit que son ouvrage dut être composé dans la première moitié du XIIIᵉ siècle : c'est un traité de fauconnerie, ou plutôt d'ornithologie, qui renferme des préceptes utiles ; il paraît que son auguste auteur puisa ses leçons dans l'expérience qu'un amour passionné

pour la chasse lui avait fait acquérir, et dans la lecture des auteurs anciens. Il divisa son ouvrage en deux livres : le premier, de cinquante-sept chapitres, et le second, de quatre-vingts. Le premier livre établit la division des oiseaux, qu'il distingue en aquatiques, terrestres et amphibies; le deuxième livre traite des oiseaux de proie et de tout ce qui concerne en général l'art de la fauconnerie. Il y a beaucoup de lacunes dans cet ouvrage, qui est en outre rempli de termes barbares. Ainsi, l'on y trouve un chapitre intitulé : *De Manieribus volatuum*, et un autre : *Aves de riverà* (oiseaux de rivière). Il parait que les copies de l'ouvrage de Frédéric se multiplièrent avec une rapidité proportionnée à l'intérêt que cet ouvrage inspirait. Notre Planche témoigne de l'existence d'une copie exécutée en France, certainement à peu de distance de l'époque où l'original dut être composé, et l'on en connaît plus d'une de cette date. Comme les figures constituaient, dans un ouvrage de ce genre, une partie très importante, on ne manqua pas sans doute de reproduire avec soin celles du traité original, et les copistes succesifs se gardèrent bien d'altérer ce type primitif : aussi remarque-t-on dans la plupart des copies connues une identité presque complète à l'égard de toutes ces figures. D'Agincourt a publié (*Hist. de l'Art*, Peinture, pl. 73) les figures d'un manuscrit du traité de Frédéric, également du XIIIe siècle, que l'on conserve dans la Bibliothèque du Vatican. Ces figures présentent avec celles de notre Planche une telle identité de sujets et de costumes, la figure du monarque toutefois exceptée, que l'on ne peut douter que les deux manuscrits ne procèdent d'un type commun.

Notre Planche pourra donner une juste idée de la manière dont étaient costumés les fauconniers au XIIIe siècle; on voit qu'ils portent tous le surcot, avec ou sans manches, à capuchon ou sans capuchon. Les insignes de leurs fonctions sont principalement le large gant à la main gauche, pour porter l'oiseau, et la petite gibecière à la ceinture, pour contenir l'*arroy* du chasseur et la pâture du faucon. On remarque aussi sur notre Planche la forme du *chaperon* avec lequel on aveuglait l'oiseau jusqu'au moment de le *jeter*, les différentes espèces de *leurre*, les *gets*, petites lanières fixées aux pattes, et enfin les *forcettes* avec lesquelles on coupait les plumes brisées.

La souscription gravée au bas de notre Planche renferme un témoignage irrécusable que les manuscrits à peintures exigeaient, pour leur confection, le concours de plusieurs artistes, dont l'un transcrivait, tandis que l'autre enjolivait de peintures et d'ornements. Simon d'Orléans, *enlumineur d'or*, tel qu'il se qualifie ici, n'avait fait que décorer le manuscrit de peintures et d'ornements.

PLANCHE 104.

COSTUMES ET ORNEMENTS, EXTRAITS D'UN PSAUTIER ET D'UNE BIBLE DES XIIe ET XIIIe SIÈCLES.

Le costume des deux grandes figures représentées sur cette Planche, et dont l'une porte sur tous ses vêtements une large bordure semée de signes mystérieux, nous parait empreint d'un caractère de convention contre l'imitation duquel il est bon que l'artiste se tienne en garde. Ce costume représente bien moins celui de l'époque à laquelle on l'attribue que celui d'un temps plus reculé, où les femmes de distinction portaient habituellement le voile et le manteau. Ce voile, qu'on rencontre sur toutes les miniatures du VIIIe au XIIe siècle, s'appelait *dominical*, parce que les femmes s'en paraient principalement le dimanche pour aller à l'église. Les statuts synodaux enjoignaient fréquemment aux femmes d'avoir leur *dominical* sur leur tête quand elles se préparaient à communier; celles qui ne l'avaient pas devaient attendre au dimanche suivant; les femmes devaient en outre tenir un bout de ce voile dans la main pour recevoir l'Eucharistie. Nos deux figures sont évidemment dans l'action de distribuer des pains d'aumônes; et l'on doit remarquer que ces pains sont tous marqués d'une croix, comme le voulait la pieuse dévotion de nos ancêtres.

Les petits laboureurs représentés au haut de la Planche offrent un curieux spécimen du costume des habitants de la campagne, ainsi que des instruments aratoires en usage au XIIe siècle. Leur vêtement principal est le sayon, qui ne descendait que jusqu'aux genoux. Mais la plupart d'entre eux portent par-dessus un surtout de forme variée, et dont les noms devaient varier comme la forme. Chez l'un, ce surtout, pourvu d'un capuchon, ressemble exactement au *bardocucullus* gaulois; chez l'autre, ce vêtement, sans ouvertures latérales et sans manches, est la chasuble primitive, *casula*, ainsi appelée parce qu'elle enveloppait l'homme comme une petite maison : or, on sait que cette espèce de fourreau, dont les vicissitudes de la mode firent abandonner l'usage aux seuls ecclésiastiques dans l'exercice des fonctions du sacerdoce, était primitivement, c'est-à-dire vers la fin de la domination romaine, commun à toutes les classes de la société. On ne doit donc pas s'étonner de le retrouver ici au XIIe siècle chez des habitants de la campagne, enclins, comme on sait, à conserver leurs habitudes pendant une longue suite de siècles.

Le motif d'ornement enroulé, dont les expansions se divisent et se contournent en forme de bras de polype, appartient encore par le caractère de son style au XIIe siècle; les deux motifs de décoration architecturale, dont les pignons s'aiguisent et s'effilent en flèches découpées, se rapprochent déjà passablement de l'ornementation du XIVe.

PLANCHE 105.

CONCERT TIRÉ D'UNE BIBLE DE LA FIN DU XIIIe SIÈCLE. — TRONE.

Cette peinture, dont le fond carrelé, le dessin sans ombre, les costumes et les formes architecturales, indiquent une exécution de la fin du XIIIe ou du commencement du XIVe siècle, présente pour particularité une harpe dont les cordes, au lieu d'être perpendiculaires, sont disposées obliquement, pour venir s'attacher au corps sonore de l'instrument, qui est lui-même perpendiculaire. La forme gracieuse de cette harpe a été souvent imitée, sans que l'on ait songé à tenir compte de cette disposition rationnelle des cordes, qui seule pouvait faire acquérir à l'instrument toute sa résonnance. (Voyez la Planche suivante.) La figure principale représente un roi David; elle est accompagnée de quatre petits personnages, tous vêtus du surcot à capuchon ou à coule, dont l'usage fut si universel au XIIIe siècle. Les instruments

dont ils se servent pour accompagner le son de la harpe sont le violon ou le *rebec*, la cornemuse, le tambourin, que l'on appelait *tabour*, et une espèce de trompe qu'il est bien difficile de caractériser, tant on trouve dans les vieux poètes de noms, tels que ceux de *buccine, claronceau, graille, gresle, fleuste, chalemie*, etc., qui pourraient indifféremment s'appliquer à un instrument de ce genre.

Les deux rosaces placées au bas de la Planche, et que l'on pourrait croire empruntées à un vitrail, tant ce genre d'ornement fut commun dans la vitrerie semi colorée des XIVe et XVe siècles, sont cependant extraites d'un manuscrit.

PLANCHE 106.

FIGURES D'ANGES TENANT DES INSTRUMENTS DE MUSIQUE, D'APRÈS UN TRAVAIL DU XIIIe SIÈCLE, DE L'ABBAYE DE BONPORT.

L'abbaye de Bonport, de l'ordre de Cîteaux, située près de la Seine, non loin du Pont-de-l'Arche et à quelques lieues de Rouen, fut fondée en 1190 par Richard Cœur-de-Lion, pour accomplir un vœu qu'il avait fait, en cet endroit même, en échappant à un grand danger. Ses bâtiments claustraux, qui étaient considérables, subsistaient encore en grande partie au commencement de ce siècle, et son église renfermait quelques monuments curieux, quelques vitraux remarquables. Les petites figures d'anges représentées sur notre Planche peuvent donner une idée de l'élégance du style suivant lequel ces peintures étaient exécutées. Toutefois, le dessin étudié des draperies, et surtout le système de peinture, qui consiste, comme on le voit, en grisailles bistrées et rehaussées de jaune, nous font conjecturer que ces gracieuses compositions ne sont guère que du XIVe siècle.

Les instruments que tiennent les anges sont faciles à reconnaître et à dénommer. Le premier tient le petit jeu d'orgues à main ou portatif, instrument dont l'usage paraît avoir été fort commun au moyen âge, puisqu'on en trouve la représentation sur une foule de monuments, surtout à partir du XIIIe siècle. La connaissance de l'orgue remontait, dit-on, en France, au roi Pépin, auquel l'empereur Constantin-Copronyme envoya le premier qu'on eût vu jusqu'alors, en 757. Charlemagne en reçut un second de l'empereur Michel, et Louis-le-Débonnaire en fit construire un par un prêtre nommé Georges, dans la basilique d'Aix-la-Chapelle. Le roman de Brut, composé au XIIe siècle, fait mention de l'orgue, dans ces vers :

> Moult oissiez orgues sonner,
> Et clercs chanter et orguener.

Et le roman de la Rose désigne clairement les orgues portatives dans ce passage (vers 21955) :

> Orgues avoit bien maniables,
> A une main portables,
> Où il mesme souffle et tousche,
> Et chante à haulte et pleine bouche,
> Mottez à contre et à tenure.

Le second ange joue d'un *violon* dont l'archet (*arçon*) est remarquable par ses dimensions.

L'instrument que tient le troisième doit être le *leuth* (luth) ou la *guiterne*, dont les poètes font si souvent mention :

> Rothes, guiterne, fleustes, chalemie.
> (Eustache Deschamps.)

Le quatrième tient une *harpe*, remarquable par le grand nombre de ses cordes, dont la position, comme nous l'avons fait remarquer dans l'article précédent, doit être inexacte, puisque, faute de s'attacher au corps sonore de l'instrument, elles n'auraient pu rendre qu'un son insignifiant. Dès le XIVe siècle, il y avait des harpes à vingt-cinq cordes : dans une pièce, intitulée le *Dit de la Harpe*, le poète, comparant sa maîtresse à la harpe, s'exprime ainsi :

> Je ne puis trop bien ma dame comparer
> A la harpe, et son corps gent payer,
> De vingt-cinq cordes que la harpe ha,
> Dont roi David par maintes fois harpa.

Enfin le cinquième ange joue du *tabour*, genre d'instrument à percussion dont on retrouve fréquemment l'image sur des miniatures du XIe et du XIIe siècle, mais toujours à titre d'instrument de symphonie : il n'aurait été en effet introduit en France comme instrument militaire, selon M. Amanton, qu'en 1347, au siège de Calais, par Édouard III (*France littéraire*, mars, 1836, p. 145).

L'ornement colorié du bas de la Planche serait, d'après M. Lenoir (*Atlas*, p. 35), tiré d'un tableau peint sur bois et à l'eau d'œuf, qui représentait Philippe-le-Bel sur son trône, et qui décorait jadis l'une des salles du Palais-de-Justice, à Paris.

PLANCHE 107.

CROSSE ET BOITE EN ÉMAIL, OUVRAGE DU COMMENCEMENT DU XIIIe SIÈCLE. — MAHAUT, COMTESSE DE BOULOGNE, JEANNE DE BOULOGNE, SA FILLE.

Le genre de décoration dont on rehaussa le plus volontiers l'élégance des crosses pendant le XIIIe siècle fut l'émail. On rencontre souvent des crosses de cette époque dont la forme, assez analogue à celle de la nôtre, n'a pas reçu d'autre ornement. Mais alors l'émail déploie toute sa richesse de teintes, toute sa coquetterie d'enroulements sur la douille, le pommeau et la volute, quelquefois ornée, comme dans ce cas, d'une espèce d'étoile ou de fleur à longues pointes recoquillées, qui s'épanouit sur la volute, et paraît en relier les diverses parties. L'introduction dans cette gracieuse composition d'une demi-figure d'ange couronnée qui sert de base à la volute n'est pas non plus très rare, quoique, si l'on peut le dire avec franchise, elle ne semble pas dictée par un excellent goût. En général, les éléments de la construction des crosses, peu variés dans leur choix et combinés de diverses manières, se remontrent assez fréquemment, ce qui semblerait indiquer que celles-ci sortaient des mêmes fabriques, où l'on se plaisait à reproduire, avec peu de variantes, des types, sinon consacrés, au moins préférés.

Les petites boîtes en métal doré et émaillé, à couvercle conique, imitant assez bien la forme d'une tourelle écrasée ou d'un colombier, se rencontrent en grand nombre dans les cabinets. Elles paraissent d'époques très diverses et assez éloignées les unes des autres, à n'en juger que par le style des ornements et la perfection plus ou moins achevée du travail. Beaucoup d'entre elles ne sont remarquables que par leur extrême barbarie, témoignage bien plus certain d'une fabrication grossière que d'une époque très re-

culée. On suppose généralement que ces petites boîtes servaient à conserver les hosties consacrées, à porter le viatique, enfin à tous les usages réservés aujourd'hui aux vases sacrés appelés *ciboires*. Cette supposition est très plausible : on trouve, en effet, quelques unes de ces boîtes, d'une dimension plus forte que les autres, qui sont montées sur un pied élevé, de manière à figurer une espèce de hanap couvert qui ressemble déjà à nos ciboires d'aujourd'hui. Toutes ces boîtes paraissent clairement désignées dans cet article d'un synode de 1240, cité par Du Cange, v° *Limogia: Duæ pyxides de opere Lemovicino, in qua hostiæ conservantur*.

Le graveur a indiqué, par erreur, sur la Planche, deux bandes d'ornements courants, comme s'ils constituaient les détails grandis de la petite boîte gravée de l'autre part. Il est évident qu'une seule de ces bandes appartient à la boîte en question, et que l'autre a été copiée sur quelque monument analogue.

Les deux figures agenouillées sont tirées des fenêtres supérieures du transept septentrional de la cathédrale de Chartres. La première, qui porte un surcot blasonné *de France, au lambel de gueules*, et dont le nom, *Mahaut*, est écrit à côté, entre les pendants d'un autre lambel redressé, est Mahaut, comtesse de Boulogne et de Dammartin. Cette princesse, qui épousa, en 1216, Philippe, comte de Clermont, se remaria, en 1235, à Alphonse III, roi de Portugal, qui finit par la répudier; elle mourut vers l'an 1258.

La princesse représentée dans le compartiment voisin est la fille de la précédente, Jeanne de Boulogne, comtesse de Clermont et d'Aumale, mariée, en 1245, à Gaucher de Châtillon, et morte sans enfants en 1251. L'écu de France, brisé d'un lambel de gueules, à cinq pendants, est appendu derrière elle. Elle porte un vêtement fort simple et les cheveux flottants, costume particulier, à cette époque et long-temps encore après, aux jeunes filles avant le mariage; ce qui semblerait indiquer que ce portrait aurait été exécuté pendant la jeunesse de Jeanne, ou plutôt qu'on aurait voulu indiquer par ce costume juvénile la distance naturelle qui devait séparer la mère de la fille.

Ces deux figures ont été publiées par Montfaucon (t. II, Pl. 14).

PLANCHE 108.

DÉTAILS D'ARCHITECTURE DU XII° SIÈCLE
(LISEZ X°). — ÉMAIL DU XIII° SIÈCLE
DE LA COLLECTION DE M. MANSARD, A BEAUVAIS.

Cette Planche, composée de monuments assez hétérogènes, et mal intitulée d'ailleurs, puisque l'architecture n'y est représentée que par un ornement tiré d'un manuscrit, offrait pour sa classification régulière d'assez grandes difficultés, que nous avons esquivées en considérant la plaque émaillée comme sujet principal, et le reste comme accessoire secondaire. Il y a en effet, entre tous ces objets, quelques incompatibilités d'époques : on ne saurait faire remonter l'exécution de la plaque émaillée plus haut que le XIII° siècle, et le fragment d'arcade qui entoure cette dernière est incontestablement du X°. Disons donc de suite, pour n'avoir plus à y revenir, que cette composition architecturale, dont le dessinateur a eu le tort très grave de supprimer les bases élégantes et les chapiteaux en tête de Gorgone, est extraite d'une très belle Bible exécutée au X° siècle par les moines de l'abbaye de Saint-Martial de Limoges, et maintenant conservée à la Bibliothèque Royale. Cette large arcade, réduite ici d'un tiers, encadre, avec beaucoup d'autres à sa suite, les colonnes du Canon des Évangiles, d'Eusèbe de Césarée. Tous les rinceaux capricieux qui s'étalent sur le cintre et les pieds-droits sont peints des plus vives couleurs. L'espèce de cul-de-lampe orné de deux lévriers adossés provient du même manuscrit. Quant à l'initiale placée en regard, dont l'exécution ne saurait être plus rapprochée que le XII° siècle, elle est extraite d'un manuscrit de la Bibliothèque publique de Troyes. L'original est également rehaussé de couleurs.

On ne sait quel meuble ou quel objet pouvait décorer la belle plaque de métal émaillé dont notre Planche ne représente qu'un fragment d'à peu près un tiers. N'était la bizarrerie des compositions profanes qui la couvrent, on pourrait croire qu'elle a servi à revêtir un reliquaire, quoique nous ayons appris déjà par plus d'un exemple que la destination sacrée de ces objets n'excluait jamais cette ornementation fantastique. Il paraît au reste que le propriétaire de ce beau morceau l'a utilisé en le divisant en deux pièces et en l'appliquant sur une reliure. Dans le travail de cette plaque, c'est le métal à nu, rehaussé de pointillés ou de traits de gravure, qui constitue alternativement les fonds et les sujets; l'émail, employé avec réserve, laisse dominer ce champ éclatant. Trois couleurs seulement, par leur opposition adroitement contrastée, servent à produire ce magnifique effet, le bleu et le rouge pour les fonds des quatre feuilles, le vert pour les oiseaux et les rinceaux. En étudiant la composition de ce remarquable assemblage, on ne peut douter que les riches étoffes brochées de l'Orient n'aient servi de modèle à l'artiste : l'introduction des perroquets dans ce genre d'ornement; la forme et la disposition des fleurons, qui rappellent exactement certains types bien connus; enfin, la ressemblance des lions ou des griffons avec ceux que présente une étoffe orientale gravée sur la Planche 113, ne laissent pas de doute sur la réalité de cette imitation.

PLANCHE 109.

PORTIONS DE VITRAUX DU XIII° SIÈCLE,
REPRÉSENTANT UN MARCHAND DE FOURRURES
ET UN MARCHAND DRAPIER. — ORNEMENTS
D'UN BASSIN ÉMAILLÉ.

Faute d'un dessin complet, nous ne pouvons émettre aucune conjecture sur la destination du bassin dont notre Planche offre un détail du pourtour. L'effet de ce magnifique motif a même été tronqué par le graveur, qui a supprimé la bordure extérieure, large de plus d'un pouce, laquelle était destinée à encadrer ce fond éclatant de couleurs; et à le faire valoir par l'opposition de zones lisses et de bandeaux denticulés. Il paraît que l'écusson, chargé d'un lion héraldique, est gravé au revers du bassin, dont le fond est rempli, suivant ce qu'on nous a rapporté, par un sujet de bataille ciselé ou émaillé. C'est tout ce que nous pouvons apprendre au lecteur sur ce précieux monument, dont la reproduction complète eût été si digne d'intérêt. Nous renvoyons, au reste, à la description des Planches suivantes pour quelques considérations sur l'usage présumé de quelques bassins analogues.

Les vitraux de la cathédrale de Chartres, qui nous ont déjà fourni quelques magnifiques sujets, ne se recommandent pas seulement à la curiosité de l'antiquaire par de précieuses suites de tableaux religieux

ou de personnages historiques, on y rencontre encore une foule de scènes familières, de petits tableaux de mœurs et d'industrie, qui peuvent fournir sur les usages domestiques et l'état des arts au moyen âge d'utiles renseignements. On suppose avec raison que toutes ces petites compositions, représentant des artisans occupés aux travaux de leur état, sont des emblèmes parlants, une commémoration vivante des différentes corporations d'arts et métiers qui ont contribué, soit par leurs cotisations, soit par des travaux manuels, à la construction de l'édifice et à la décoration de l'immense vitrerie au milieu de laquelle ils figurent. Il n'est guère, d'ailleurs, que ce moyen d'expliquer ce concours de tous les états, de toutes les professions manuelles qui viennent étaler successivement, sur les vitraux de Chartres, le spectacle de leurs travaux. La plupart des métiers, des industries de l'époque, s'y trouvent en effet représentés : c'est un tableau varié de la vie commerciale au moyen âge ; c'est en quelque sorte un commentaire animé du curieux livre d'Étienne Boileau sur les corporations et les métiers du XIII° siècle. Parmi ces artisans on remarque principalement des drapiers et des pelletiers, des corroyeurs et des parcheminiers, des laboureurs et des vignerons, des charpentiers, des charrons, des menuisiers, des tonneliers et des sculpteurs, des selliers et des maréchaux ferrants, des boulangers et des bouchers, des changeurs et des orfèvres, des tourneurs et des vanniers, etc.

Les deux sujets figurés sur notre Planche représentent, d'un côté, un marchand de fourrures, et de l'autre un marchand de draps. Le pelletier étale devant l'acheteur une panne de fourrure de menu vair, que son apprenti vient de tirer d'un coffre. De l'autre part un chaland, vêtu d'un surcot mi-parti, semble désigner au marchand drapier, sur une feuille d'échantillons, l'étoffe dont il a besoin. Les pièces d'étoffe sont empilées sur deux coffres, à côté des interlocuteurs.

L'usage des fourrures fut universel pendant le XIII° et le XIV° siècle. Si l'on veut avoir une idée de la prodigieuse quantité de fourrures que nécessitait la garniture d'un vêtement de prince au XIV° siècle, et par conséquent du haut prix auquel devait s'élever un pareil vêtement, il suffit de jeter les yeux sur le compte des dépenses de l'hôtel de Charles VI ; on y lit :

« A Symon Monnard, pour la fourrure d'une houppelande longue, 328 martres de pruce.

« Item, pour la fourrure d'une houppelande, 617 dos de gris fin.

« Pour la fourrure d'une robe de quatre garnements, pour le duc d'Orléans, pour tout : 2746 ventres de menu vair.

« Pour la fourrure d'une robe à relever de nuit, pour ledit seigneur d'Orléans, pour tout : 2797 dos de gris fin.

« Item, pour la fourrure d'une robe, c'est assavoir, pour la cloche, 1054 ventres de menu vair ; pour le seurcot clos, 679 ventres ; pour le seurcot ouvert, 565 ventres ; et pour le chaperon, 90 ventres de menu vair (total, 2488 ventres). »

Aussi, eu égard à cette consommation énorme de fourrures, le chapitre qui les concerne, dans le compte d'où nous avons tiré cet extrait, est-il le plus chargé de tous, après celui de l'orfévrerie : il s'élève à 4,200 livres.

Il est probable que c'est l'épuisement des espèces qui fournissaient ces fourrures, épuisement produit par une aussi énorme consommation, qui en fit abandonner l'usage au XV° siècle pour celui des broderies.

PLANCHE 110.

BASSIN DE CUIVRE DORÉ, INCRUSTÉ EN ÉMAIL, OUVRAGE DU COMMENCEMENT DU XIII° SIÈCLE.

Le nombre de ces bassins actuellement répandus dans les cabinets est assez considérable, et comme ils ont tous à peu près la même forme, c'est-à-dire celle d'une écuelle plus ou moins aplatie, et qu'ils paraissent avoir été tous destinés au même usage, on s'est demandé fréquemment quel pouvait avoir été cet usage ? Nous ne pensons pas que l'on ait encore répondu d'une manière satisfaisante à cette question. Plusieurs de ces bassins étant garnis d'une sorte d'évier qui aboutit à une petite gargouille, destinée à l'écoulement d'un liquide, on a supposé qu'on s'en servait pour laisser tomber de l'eau sur les mains, avant ou après le repas. On a encore proposé quelques autres suppositions non moins gratuites. Nous préférons avouer notre ignorance à l'égard de cet usage, plutôt que de chercher à ajouter quelques conjectures frivoles à celles qui ont été inconsidérément émises. Il paraît que plusieurs de ces bassins faisaient depuis long-temps partie du mobilier de certaines sacristies. Doit-on en conclure qu'ils avaient servi à quelque usage relatif au culte ? ou bien n'étaient-ils là que par suite de l'offrande qu'on en aurait faite à l'église, beaucoup d'objets précieux hors d'usage ayant, par la piété de leurs propriétaires, obtenu la faveur de cette espèce de consécration ? c'est ce que nous n'oserions décider. Toutefois, il est certain que des bassins analogues étaient autrefois employés dans la célébration des mystères sacrés. M. Arnaud (*Descript. du trésor de la Cathédr. de Troyes*) en a publié un qui servait jadis, dans l'ancienne collégiale de Saint-Étienne de Troyes, à porter les burettes ; Antoine Loysel, dans ses *Mémoires sur le Beauvoisis* (1617, p. 62), nous apprend que l'on conservait autrefois dans le trésor de la cathédrale de Beauvais « Deux anciens bassins, l'un de crystal et l'autre d'une pierre translucide ; le premier bordé d'argent, sur lequel estoient escrits ces mots en lettres capitales grecques : *Prenez, mangez, cecy est mon corps, lequel sera brisé pour vous en la rémission des péchés*. Et sont ces deux bassins, ajoute Loysel, présentez les bons jours à ceux qui veulent communier, y ayant dedans l'un d'iceux une cuillier de laquelle on tire les hosties, pour les mettre dedans l'autre, afin de les faire consacrer. » On conçoit en effet que, lorsqu'en des temps de ferveur on voyait, aux fêtes solennelles, des milliers de fidèles s'approcher de la table sainte, il ne fallait pas moins qu'un bassin pour contenir toutes les hosties, et qu'un pareil meuble trouvait alors une utile application.

Mais c'en est assez sur une simple hypothèse ; disons quelques mots de notre bassin.

Celui-ci est le plus aplati de ceux que nous avons à décrire ; il jauge à peine six lignes de profondeur. Il est pourvu latéralement d'une petite gargouille dans laquelle le liquide du bassin pénètre par six ouvertures ; son fond intérieur, richement émaillé, est divisé en cinq compartiments que remplissent cinq compositions fantastiques. Au centre, un guerrier, que protège un bouclier chargé d'une large croix rouge, paraît terrasser deux monstres dont l'un est à figure humaine. Au pourtour, trois sujets, de composition presque identique, garnissent trois des compartiments : dans chacun, un monstre bizarre, centaure ou chimère, tient un instrument de musique : violon, harpe ou

tambourin, aux sons duquel une femme paraît chanter, danser, ou exécuter de ces poses périlleuses dont nous parlions ailleurs à propos du chapiteau de Saint-Georges de Boscherville. Dans le compartiment supérieur, une reine, vêtue d'un manteau doublé de fourrures, fait boire un paon dans une coupe qu'elle tient à la main. Ces compositions, autour desquelles circulent d'élégants arabesques, rappellent parfaitement, par leur disposition et leur type, celles qui décorent les manuscrits des XIIe et XIIIe siècles.

PLANCHE 111.

ÉMAUX DU XIIIe SIÈCLE, DE LA COLLECTION DE M. LE COMTE DE MAILLY.

Ce bassin, de cuivre rouge, émaillé, et jadis doré, a huit pouces dix lignes de diamètre sur un pouce de profondeur, mesuré dans son milieu. M. Grivaud de la Vincelle a publié, dans son *Recueil de Monuments antiques, la plupart inédits* (in-4°, tome II, p. 316, Planche 59), un bassin absolument semblable, probablement le même que le nôtre, qui faisait partie de son cabinet et qui venait de Sedan. Dans la description qu'il en a donnée, sans chercher à fixer positivement l'époque de son exécution, il la rapporte aux règnes qui se sont écoulés depuis celui de Louis-le-Gros, en 1108, jusqu'à celui de Charles VI, en 1380; période qui répond à peu près à celle pendant laquelle on voit l'écu chargé de fleurs de lis sans nombre dans les armoiries des rois de France. Il déclare en outre, qu'en raison de cette circonstance de l'écu royal entouré de six écussons différents, il avait d'abord pensé que ces diverses armoiries pouvaient être celles des six pairs laïques dont on attribue l'établissement au roi Robert, fils de Hugues-Capet, et qui étaient les ducs de Bourgogne, de Normandie et de Guienne, les comtes de Flandre, de Toulouse et de Champagne. Mais, n'ayant pu retrouver, dans les six écus de notre bassin, les armoiries de ces différents feudataires, il abandonna cette explication, et renonça à chercher la solution du problème que présente cette réunion d'écus blasonnés servant d'entourage à l'écu royal; à moins que, suivant la donnée précédemment émise, on ne dût les considérer comme indiquant, non les pairs héréditaires, mais bien ceux qui furent désignés pour remplir leurs fonctions au sacre de quelqu'un de nos rois, ces fonctions s'exerçant souvent par représentation. D'après cette explication, M. Grivaud pensait que notre bassin pourrait peut-être appartenir au règne de Charles V. Voici, au reste, comment cet antiquaire blasonnait ces écus, et à quelles familles il les rapportait. Celui du centre, *au champ d'azur semé de fleurs de lis d'or sans nombre*, est incontestablement de France ancien. Le premier en haut, à droite, en partant de la petite belière, *échiqueté d'or et d'azur à la bordure de gueules*, serait du comte de Dreux. Le second, *portant deux bars adossés, d'or, en champ d'azur*, avec quelques petites pièces que M. Grivaud appelle des trèfles, et qui sont certainement des losanges, serait du comte de Clermont. Le troisième, *parti de France et de Castille*, serait du comte de Toulouse. Le quatrième *de Dreux, au franc quartier d'argent chargé de trois tourteaux d'azur*, serait peut-être de la famille de Courtenay. Le cinquième, *parti, au premier étoilé d'or en champ de gueules, au second bandé d'or et d'azur*, serait du comte de Vienne et d'Albon. Enfin le dernier, *au lion d'or, sur champ d'azur semé de billettes d'or*, serait du comte de Bourgogne. Nous devons toutefois faire observer, à propos du cinquième écusson, que, dans un dessin soigneusement colorié d'après l'original que nous avons sous les yeux, les émaux de cet écu, d'ailleurs fortement endommagés, paraissent être : *au second, bandé de gueules en champ d'azur*, au lieu de *bandé d'or*, comme on le lit ci-dessus, d'après M. Grivaud.

On nous a communiqué une autre interprétation de ces écussons, d'après laquelle le premier, en suivant le même ordre que ci-dessus, serait des comtes de Dreux; le second, de la maison de Bar; le troisième, de France et de Castille; le quatrième, d'une branche cadette de la maison de Dreux; le cinquième, de Navarre-Champagne; et enfin le sixième, de Brienne ou de Chateauvillain-Broyes.

Les autres petites pièces qui garnissent le reste de la Planche sont également émaillées sur métal champlevé. L'ornement du haut est la marge d'un bassin; et les cinq pièces du bas sont empruntées à une reliure ou à quelque petit meuble. Nous ne saurions douter que ces dernières ne soient de fabrique orientale. Le dessin, en quelque sorte fantastique, du cerf, dans l'une, et le costume du cavalier, dans l'autre, le témoignent suffisamment. Quant aux ornements, qui rappellent parfaitement ceux dont l'art de l'émaillerie en France ornait alors ses productions, ils témoignent de l'influence qu'exerçait à cette époque l'Orient sur certains produits de l'industrie de l'Occident.

PLANCHE 112.

BASSIN EN ÉMAIL ET ARABESQUES DU XIIIe SIÈCLE.

Millin, dans ses *Antiquités nationales* (tome IV, art. *Chapelle Saint-Julien-des-Ménétriers*), a reproduit ce monument d'après La Ravallière (*Poésies du Roi de Navarre*, t. 1, p. 251), à qui l'abbé Lebeuf l'avait communiqué. Ce savant le croyait des premiers temps de la monarchie, sans doute parce qu'il a été trouvé à une demi-lieue de Soissons, dans un endroit où l'on soupçonne qu'il a existé un palais de nos rois; mais l'analogie de ce bassin avec quelques autres d'une époque mieux constatée porte à croire qu'il n'est pas antérieur au XIIIe siècle. L'usage de ces petits meubles, assez nombreux maintenant dans les cabinets, est resté fort problématique : on suppose qu'ils servaient à laver les mains, et celui que nous décrivons a en effet, pour laisser égoutter l'eau, un conduit percé de petits trous, et s'ouvrant au dehors par une petite gargouille en forme de grenouille; il est, comme tous ses analogues, de bronze doré, gravé en creux et émaillé. Le bleu foncé forme, suivant l'usage, les fonds, sur lesquels s'élèvent les figures et les rinceaux dorés et rehaussés d'émaux plus clairs. Les différents cartouches ou compartiments de ce bassin sont remplis par des personnages, dont quelques uns sont des écuyers portant le faucon, et les autres des joueurs d'instruments. Deux d'entre eux ont été figurés, en les rapportant à une époque probablement beaucoup trop ancienne, dans la Planche suivante, à laquelle nous renvoyons, pour qu'on saisisse mieux les détails d'exécution et la forme des instruments, parmi lesquels se remarque un *rebec* à double chevalet. M. Lenoir, qui a également figuré ce monument (*Musée des Mon. franç.*), suppose que les tours placées à sa circonférence sont l'emblème de Blanche de Castille, mère de Saint-Louis, et témoignent qu'il aurait été fait pour elle. Il reconnaît même cette reine dans la figure assise placée au-dessus du sujet central.

Ce bassin, dont le diamètre est de huit pouces, est maintenant déposé au Cabinet des antiques de la Bibliothèque du Roi.

Les riches entrelacs, chargés à profusion de dragons et d'animaux fantastiques, parmi lesquels on doit remarquer, à gauche, quatre lions accolés à une seule tête, sont tirés d'une Bible manuscrite de l'abbaye de Corbie, qui fait maintenant partie de la Bibliothèque d'Amiens. C'est un in-folio de très grand format, remarquable par la richesse de ses peintures à fond d'or, et ses lettres fleuronnées, qui ornent le commencement de chaque livre. Quant aux deux lettres coloriées que remplissent deux figures si monstrueusement hybrides, dont l'une joue du cornet ou oliphant, tandis que l'autre râcle du rebec, détachées par des mains vandales d'originaux sans doute précieux, elles faisaient partie de la collection de M. Willemin.

PLANCHE 113.

MONUMENTS DU Xe AU XIe SIÈCLE (LISEZ XIIIe),
TIRÉS D'UN BASSIN D'ÉMAIL TROUVÉ
A UNE DEMI-LIEUE DE SOISSONS. — ÉTOFFE D'OR
ET DE SOIE TROUVÉE DANS UN TOMBEAU
DE SAINT-GERMAIN-DES-PRÉS.

Les figures et instruments gravés en tête de cette Planche sont des détails, grandeur d'exécution, empruntés au bassin reproduit sur la Planche précédente. On peut voir par la comparaison des titres des deux Planches que M. Willemin avait varié sur l'âge qu'il devait attribuer à ce monument, et qu'après avoir classé les détails parmi les objets du xe siècle, il avait en définitive rapporté le bassin entier au xiiie. Ces hésitations, chez un antiquaire dont le diagnostic était ordinairement si sûr, témoignent de la difficulté qu'il y a de rapporter à leur véritable date tous ces petits objets d'industrie, dont la fabrication et les types n'ont pas dû beaucoup varier pendant une longue période de temps. Aussi n'oserions-nous prendre sur nous de fixer rigoureusement cette date, ni d'établir entre les trois bassins que nous venons de décrire quelque distinction d'âge ou d'origine. Si nous les avons réunis, c'est que nous avons trouvé plus utile de les grouper ensemble que de les disséminer dans l'ouvrage, sur l'autorité de quelques vagues conjectures.

Nous avons déjà décrit, parmi les monuments du ixe siècle (Planche 15), une étoffe de soie brochée d'or, trouvée dans un tombeau de l'abbaye de Saint-Germain-des-Prés, et dont l'origine orientale était incontestable. On ne saurait se refuser à accorder la même origine au fragment représenté sur la Planche présente. Il serait surabondant de répéter ici que la fabrication des étoffes de soie fut concentrée dans l'Orient et le Levant pendant tout le moyen âge, et que ces contrées seules fournissaient toutes ces riches étoffes dont se paraient les princes, la haute noblesse et le clergé. D'ailleurs, il est constant que le goût de ces étoffes chargées d'écussons, que les écrivains du temps de la décadence qualifient de *scutellatæ*, *ocellatæ vestes*, ou encore diaprées d'oiseaux, de lions et d'animaux chimériques, remonte en Orient aux plus anciennes époques. Ainsi, pour n'en citer que peu d'exemples, saint Jean-Chrysostôme décrivant, vers la fin du ive siècle, le costume de l'empereur Théodose, dit qu'il portait des robes de soie, brochées d'or, où étaient représentés des dragons. Anastase le bibliothécaire, faisant, vers le milieu du ixe siècle, dans son *Liber pastoralis*, l'énumération du mobilier de quelques églises, décrit à chaque instant des voiles de sanctuaire ou des vêtements pontificaux chargés de figures d'animaux et de représentations de toute espèce : *Vestes cum rotis et aquilis, cum leonibus et gryphis et unicornibus, cum pavonibus; habentes leones cum arboribus et gryphis, cum cancellis et rotis*, etc., etc. ; toutes expressions qui caractérisent parfaitement des étoffes semblables à la nôtre, et qui témoignent de l'usage général de ces étoffes à cette époque.

PLANCHE 114.

ESCARCELLE OU AUMÔNIÈRE, BRODÉE EN OR
ET EN SOIE, QUE L'ON CROIT AVOIR APPARTENU
A THIBAUT IV, DIT LE CHANSONNIER.

Cette espèce de bourse, du genre de celles que l'on appelait *escarcelles* (du mot italien *scarcella*, qui signifie *bourse*), ou encore *aumônières*, parce qu'on y mettait les aumônes à distribuer, passe pour avoir appartenu au fameux comte de Champagne, Thibaut IV, dit *le Chansonnier*, que son amour pour la poésie a rendu si célèbre. En considérant la composition poétique brodée sur ce sachet, et qui était sans doute empruntée à quelque roman allégorique ou chevaleresque de l'époque, et en se rappelant le caractère de Thibaut, on ne voit rien d'invraisemblable dans cette supposition. Nous avouons n'avoir pu découvrir, sinon le sens, au moins l'origine de cette double composition. Dans le sujet supérieur, un génie, qui pourrait bien être l'amour, ou toute autre personnification allégorique, apparaît à une jeune fille endormie. Deux jeunes filles sont occupées, dans le sujet inférieur, à scier un cœur posé sur une enclume, tandis qu'une main protectrice, sortant d'un nuage, met fin à la torture du pauvre cœur, en brisant la scie d'un coup de hache. Cette composition ne rappelle-t-elle pas bien naturellement les doléances poétiques de Thibaut, dont les tourments d'un cœur torturé par l'amour forment l'inépuisable fond?

L'usage des escarcelles, que l'on portait suspendues ou fixées à la ceinture par des ganses, des courroies ou des chaînettes, est fort ancien, puisque le moine d'Angoulême historien de Charlemagne parle de l'aumônière d'or, *pera peregrinalis aurea*, que l'on suspendit par-dessus les habits impériaux de ce monarque, lorsqu'on le descendit dans le tombeau. Mais il est certain que cet usage devint surtout universel à l'époque des croisades. L'escarcelle était alors, comme on sait, un des insignes par lesquels se distinguaient les pèlerins de la Terre-Sainte, et nul voyageur d'outre mer, pèlerin ou croisé, n'aurait entrepris son périlleux voyage avant d'avoir reçu des mains d'un prêtre la croix, l'escarcelle et le bourdon. Nos rois eux-mêmes se conformaient à cette obligation, et Du Cange (*Dissertation sur l'Escarcelle et le Bourdon des pèlerins*) a extrait des *his oriens* une foule de passages qui établissent la réalité de ce fait. Des pèlerins, l'usage de l'escarcelle passa aux bourgeois, aux nobles, à toutes les classes de la société, se prolongea sans interruption pendant plusieurs siècles, et ne cessa guère qu'à la fin du xvie. — Montfaucon a publié une escarcelle absolument semblable à la nôtre, aux broderies près, que l'on conservait de son temps à Saint-Yved-de-Braine, et dans laquelle la tradition voulait que des seigneurs

eussent apporté des reliques d'outre mer. Il en cite d'ailleurs quelques autres semblables qui existaient alors dans l'abbaye de Corbie, et il suppose avec quelque raison que c'était là l'escarcelle de pèlerin, *sporta peregrinationis*, que nos rois prenaient à Saint-Denis, avec l'oriflamme et le bourdon, lorsqu'ils partaient pour la Terre-Sainte.

PLANCHE 115.

DIVERS MONUMENTS DU XIII^e SIÈCLE; VITRAUX DE LA CHAPELLE SAINT-LIBOIRE ET SAINTE-SCOLASTIQUE, DE SAINT-JULIEN DU MANS.

PLANCHE 116.

VAISSEAU ET VITRAIL DU XIII^e SIÈCLE (CHAPELLE DE SAINTE-SCOLASTIQUE, DE SAINT-JULIEN DU MANS.)

PLANCHE 117.

DIVERS ORNEMENTS D'ARCHITECTURE DES XIII^e ET XIV^e SIÈCLES. — ROSACE D'UN VITRAIL DE L'ABBAYE DE BONPORT.

Tous les détails réunis sur ces trois Planches étant la plupart empruntés à des vitraux, et leur publication, comme il est facile de s'en convaincre, ayant eu bien plutôt pour but de fournir des motifs variés au dessinateur et à l'ornemaniste que des types à l'antiquaire, nous réunissons leur description, qui ne saurait être que sommaire, dans un seul article.

L'élégant motif de fontaine à vasque suspendue et à gargouilles béantes est emprunté, ainsi que les deux petites custodes voisines, aux miniatures d'un manuscrit. Il rappelle assez exactement de charmants modèles de fontaines gothiques, exécutées la plupart en fer forgé, qui décorent encore les places publiques de quelques villes d'Allemagne et de Suisse.

Les quatre motifs de vitraux à fond blanc émaillé de stries, d'enroulements et de hachures noires, avec adjonction de quelques disques ou de bandeaux colorés, tels enfin que le graveur les a reproduits sur ces trois Planches, sont, comme nous l'avons spécifié précédemment, caractéristiques d'un genre de décoration qui fut principalement en vogue pendant le XIII^e siècle. Ces vitraux, qui font absolument l'effet de verre dépoli, paraissent avoir été employés de préférence dans les angles obscurs, dans les parties sacrifiées des cathédrales, afin d'y ramener un peu du jour nécessaire que le système de vitrerie colorée alors usité aurait infailliblement éclipsé, sous l'effet de ses mosaïques tranchantes presque impénétrables aux rayons du soleil. La cathédrale du Mans, qui a fourni ces différents motifs, moins celui de la Planche 117, ne cède presque en quoi que ce soit à la cathédrale de Chartres, pour la richesse, l'éclat et la variété de ce genre de pompeuse décoration, qui là encore, comme à la cathédrale de Chartres, date du milieu du XIII^e siècle.

La Planche 117 présente, entre autres motifs d'ornement (dont l'un figurant un élégant pignon gothique est emprunté à un manuscrit), une charmante petite rosace, à découpures en blanc, sur fond noir. Ce petit fragment, d'une délicatesse exquise, consistant en un disque de verre circulaire, de cinq pouces huit lignes de diamètre, ornait le pignon d'un tabernacle qui encadrait la figure d'un saint Michel peint sur l'une des verrières de l'abbaye de Bonport. L'emploi de ces riches tabernacles, à pignons aigus, à flèches dentelées et découpées, dont la décoration se modelait sur celle de l'architecture de l'époque, est bien postérieur au XIII^e siècle; mais ce qui rapproche notre rosace de cette dernière époque, c'est qu'elle est exactement calquée sur le dessin de la rose qui surmonte le portail des libraires à la cathédrale de Rouen, portail dont la construction paraît remonter au commencement du XIV^e siècle.

Le vaisseau de la Planche 116 est copié d'après une miniature. Rien de moins avancé encore que l'historique des formes et du gréement des constructions navales pendant le moyen âge. Les monuments, fort nombreux à la vérité, qui les représentent n'en donnent qu'une idée très incomplète. L'absence de proportion entre ces bâtiments et les figures qui les montent fait ressembler les premiers à de petites barques. On se figure difficilement, d'ailleurs, comment on parvenait à diriger ces coques courtes et massives, surmontées à l'avant et à l'arrière de châteaux extrêmement élevés, et qui semblent devoir chavirer au moindre roulis. Les vaisseaux représentés sur la tapisserie de Bayeux ressemblent à de longues pirogues. Leur gouvernail est placé, comme ici, non à l'arrière, mais sur le côté, et ils ne portent guère qu'un mât et qu'une voile. Il paraît, d'après un passage curieux de la collection d'Historiens des croisades, compilée par Bongars, que l'on connaissait au XII^e siècle des bâtiments à un et à plusieurs rangs de rames construits à l'imitation de ceux des anciens. La *galée* est décrite comme un bâtiment étroit, allongé, peu élevé sur l'eau, et pourvu de deux rangs de rameurs superposés. Le *galion*, au contraire, caractérisé par le peu de longueur de sa carène, et par un seul rang de rames, se distinguait par son agilité; aussi s'en servait-on principalement pour lancer des feux sur les flottes ennemies. (Marin, *Hist. de Saladin*, t. II. p. 489.)

PLANCHE 118.

ROSE ET ARABESQUES, MONUMENTS DU XIII^e SIÈCLE; PETITE ROSE DU GRAND PORTAIL DE LA CATHÉDRALE DE REIMS.

La cathédrale de Reims présente dans la disposition de sa façade occidentale cette particularité assez rare, que les tympans qui occupent le fond des trois grands portails, au lieu d'être, comme à l'ordinaire, chargés de sculptures représentant le jugement dernier, la glorification de la Vierge, ou l'arbre de Jessé, sont percés à jour et décorés de roses et de verrières. La décoration extérieure doit perdre sans doute à cette combinaison inusitée, qui prive le fond des portails de ces larges masses de sculptures, dont l'effet s'harmonise si bien avec celui des pieds-droits latéraux et des voussoirs; mais il est évident que l'effet de l'intérieur doit y gagner, et qu'envisagé du milieu de la nef, l'aspect de deux grandes roses étincelantes, superposées l'une à l'autre, doit être aussi grandiose qu'inattendu. A l'article de la Planche 83, nous avons déjà parlé de la construction de la cathédrale de Reims, et nous avons dit qu'incendiée au commencement du XIII^e siècle, elle avait été rebâtie presque tout entière, dans le courant de ce même siècle, sous la direction du célèbre architecte

Robert de Coucy. Nous sommes donc dispensé d'entrer ici dans de plus longs détails sur cette rose, dont le motif, composé d'un rang d'arcades trilobées à meneaux divergents, et de deux rangs de quatre-feuilles, possède cette simplicité de distribution, et cette symétrie élégante qui font le caractère des divisions fenestrales de tous les monuments du xiii° siècle.

Privé de renseignements positifs et précis, nous ne prétendons point invalider absolument l'assertion de M. Willemin, qui a rapporté au xiii° siècle l'exécution des fragments de vitraux tirés de la cathédrale de Sens et reproduits au bas de la Planche présente; mais nous ne pouvons nous empêcher de faire observer que le style ample et gracieux des ornements qui les décorent est plus qu'extraordinaire pour cette époque. Rien qu'à la grâce des enroulements, à l'éclat adroitement ménagé des couleurs, on croirait voir des arabesques du xvi° siècle. Un seul détail peut-être pourrait accuser une origine plus ancienne, ce sont ces ornements tréflés qui terminent les palmettes. Au reste, la cathédrale de Sens, construite presque en entier dans le xii° siècle, possède encore de magnifiques vitraux de toutes les époques qui se sont succédé depuis le xiii°, et notamment une magnifique verrière représentant la vie de saint Eutrope, que l'on croit être l'ouvrage du célèbre Jean Cousin.

Le dessinateur a intercalé sur cette Planche trois petits autels empruntés à des miniatures; leur vue peut servir à donner une idée exacte de la forme et de la décoration de ces petites constructions au xiii° siècle: on sait qu'ils ressemblaient à une simple table, et non point, comme dans les temps modernes, à un tombeau. Ils étaient en outre revêtus de tentures précieuses, dont l'emploi, de préférence à tout autre système de décoration, s'est perpétué dans quelques églises nationales, telles, par exemple, que celles de la Flandre. L'un de ces autels porte un riche reliquaire en forme d'édifice, et l'autre un calice couvert de son corporal, qui laisse cependant apercevoir la forme large et évasée qu'affectait ce vase sacré à toutes les époques anciennes.

PLANCHE 119.

FRAGMENTS D'ÉTOFFES DE SOIE ET D'OR,
RAPPORTÉS DE LA PALESTINE PAR SAINT-LOUIS,
CONSERVÉS AUX ARCHIVES DE NOTRE-DAME
DE PARIS.

CES fragments d'étoffes orientales, que l'on conserve actuellement dans les archives de la cathédrale de Paris, proviennent des dépouilles du trésor de Saint-Denis, et passent pour avoir été rapportés de la Palestine par Saint-Louis. M. Reinaud, dans sa *Description des Monuments musulmans de M. le comte de Blacas* (t. II, p. 465), nous apprend que le fragment inférieur, qui porte sur sa bordure une longue inscription en caractères cufiques, faisait partie d'un tapis qui avait été fabriqué pour le calife fatimite d'Égypte, Hakem-Biamri-Allah, à la fin du x° siècle de notre ère; il ajoute qu'on lit, dans cette inscription, le nom et les titres de ce calife, ainsi que ceux de son père.

Ces étoffes, qu'à cause de leur origine étrangère bien constatée, on n'aurait peut-être pas dû admettre dans ce recueil, d'autant plus qu'accidentellement apportées en France, elles ne sauraient témoigner, comme celles que l'on trouva dans des tombeaux de l'abbaye de Saint-Germain-des-Prés (V. Pl. 15), de l'usage général de ces tissus parmi nous aux époques les plus reculées du moyen âge, ces étoffes, disons-nous, pourront cependant servir de terme de comparaison pour apprécier jusqu'à quel point leurs ornements servirent de type aux compositions de nos artistes. Cette analogie doit paraître tellement évidente que nous jugeons inutile de l'appuyer d'une démonstration. Qu'on nous permette cependant de signaler une particularité de détail qui vient à l'appui de ce que nous avançons. Les perroquets adossés, que l'on trouve répétés dans le premier de nos fragments, ne rappellent-ils pas exactement, par leur position et leur forme, ceux que nous faisions remarquer au milieu des ornements d'une plaque d'émail représentée sur la Planche 108, et cette coïncidence, qui ne saurait être fortuite, puisqu'il s'agit d'un volatile alors à peu près inconnu en France, ne démontre-t-elle pas la réalité du fait de l'imitation?

APPENDICE
AUX MONUMENTS DU XIII° SIÈCLE.

PLANCHE 120.

FIGURE DE PHILIPPE-AUGUSTE
(HISTOIRE DES ROIS DE FRANCE, PAR DUTILLET).

CETTE figure, empruntée au magnifique exemplaire manuscrit de l'*Histoire des rois de France* de Dutillet, vient encore confirmer ce que nous avons déjà dit des peintures de ce recueil (Pl. 32 et 80), savoir, qu'elles étaient toutes exécutées, sinon d'après des monuments authentiques, au moins d'après des monuments originaux. Celle-ci est la copie aussi exacte que possible, sauf le caractère du dessin et quelques détails mal compris par le peintre, d'un monument authentique. Il suffit, en effet, de jeter un coup d'œil sur le sceau de Philippe-Auguste, gravé dans Montfaucon (t. II, p. 110), et plus fidèlement encore dans le *Trésor de Numismatique*, pour rester convaincu qu'il y a identité complète entre cette représentation et la nôtre. C'est partout même costume, même trône, même sceptre et même couronne. Les seules différences, très légères à la vérité, qu'un examen attentif puisse faire découvrir consistent dans ces deux échancrures de mauvais goût que le peintre a ajoutées au bas du manteau, et qui, bien qu'elles se retrouvent confusément indiquées sur le sceau, ne devaient pourtant pas être rendues de cette manière. La fleur de lis que le roi tient dans sa main présente aussi, sur la figure de Dutillet, quelque légère altération. Ainsi, au lieu d'avoir son pétale redressé en quelque sorte fendu en trois, ce pétale est seulement accompagné, sur le sceau original, de deux longs pistils recourbés. Le sceptre, quoique de forme assez singulière, est exact; et ce qui ferait croire que cette forme fut réellement adoptée et subsista pendant quelque temps, c'est que le sceau de Louis VIII, successeur de Philippe-Auguste, nous montre aux mains du monarque un sceptre absolument pareil.

MONUMENTS DU XIVe SIÈCLE.

PLANCHE 121.

PORTAIL DE LA CHAPELLE SAINT-PIAT,
DANS LA CATHÉDRALE DE CHARTRES, ÉRIGÉE
PAR LE CHAPITRE, ENVIRON L'AN 1349.

La cathédrale de Chartres se glorifie de posséder, entre autres reliques précieuses, le corps entier de saint Piat, l'un des premiers apôtres de l'Évangile dans les Gaules. Selon la légende fort obscure de ce pieux martyr, il serait originaire de Bénévent, serait venu en France en même temps que saint Denis, et, après avoir prêché quelque temps à Chartres, aurait été choisi pour aller convertir les habitants de Tournay. C'est non loin de cette dernière ville qu'il aurait souffert le martyre, vers la fin du IIIe ou le commencement du IVe siècle de notre ère. Son corps resta dans cette contrée jusque vers la fin du IXe siècle; mais, à cette époque, les invasions des Normands, qui répandaient partout la terreur et la destruction, forcèrent les pieux zélateurs de ce saint de transporter ses reliques à Chartres, où, selon l'opinion commune, elles sont restées jusqu'à ce jour. On peut lire dans une notice curieuse sur saint Piat qu'a publiée M. Hérisson, ancien avocat à Chartres, une foule de détails relatifs aux diverses translations de ce saint, aux contestations que la prétention de le posséder exclusivement a soulevées, et enfin à la réhabilitation récente et glorieuse de ses reliques, que les révolutionnaires avaient outrageusement profanées.

La chapelle de Saint-Piat, dont notre Planche offre l'élégante entrée, est attenante au second bas-côté du chœur de la cathédrale de Chartres, et située près de la chapelle dite *des Chevaliers*. Cette chapelle, flanquée extérieurement de deux grosses tourelles, est divisée en deux étages, dont le supérieur servait à la célébration de l'office divin, et l'inférieur aux assemblées capitulaires. Elle fut édifiée en 1349 par le chapitre, qui consacra à sa construction le produit des offrandes des fidèles. Son portail, du style gothique le plus correct et le plus élégant, se compose d'une arcade en tiers-point, dont les voussures, toutes couvertes de moulures cylindriques, s'appuient sur deux groupes de légères colonnettes. Un pignon aigu, découpé à jour, couronne cette arcade, que flanquent deux pieds-droits terminés en clochetons tronqués. Une galerie élégante, interrompue par l'angle du pignon, réunit ces deux montants, et forme, en quelque sorte, le fond décoré sur lequel se profilent les membrures lisses de ce portail. Six statues servent de complément à cette composition architecturale. Trois d'entre elles, appliquées sur un fond peint en azur et encadrées par la voussure de l'arcade principale, représentent la Vierge, ayant à ses côtés deux anges dont les bras sont en partie fracturés. Les trois autres, surmontant des espèces de piédestaux qui forment l'amortissement du pignon central et des deux montants latéraux, représentent le Christ, également accompagné de deux anges, dont l'un tient une trompe recourbée et l'autre une croix. Une colonnette élancée partage le portail en deux baies, auxquelles un perron de quatre degrés donne accès. Telle est la disposition de ce gracieux portique, que ses formes élancées, mais sans maigreur, et sa décoration pleine de richesse, quoique sans surcharge, peuvent faire considérer comme l'un des types les plus caractéristiques de la belle architecture du XIVe siècle. (Voyez Gilbert, *Description de la Cathédrale de Chartres*.)

PLANCHE 122.

CROISÉE (COMPOSÉE PAR PITRE VAN SAERDAM,
ARCHITECTE) GRAVÉE D'APRÈS UN DESSIN
A LA PLUME SUR PARCHEMIN.

Le grand ouvrage de Möller sur l'architecture allemande du VIIIe au XVe siècle, déjà cité à propos de notre Planche 2, qui en était extraite aussi bien que la Planche présente, renferme un certain nombre de compositions d'architectes allemands, exécutées comme celle-ci, au simple trait, sur parchemin. Certes, il n'est pas d'un médiocre intérêt de voir comment ces vieux maîtres de l'art gothique concevaient leurs plans et en dressaient les épures, et l'on éprouve, à contempler ces créations de leur calcul et de leur fantaisie, la même satisfaction qu'à suivre sur l'ébauche inachevée d'un peintre toutes les formes par lesquelles a dû passer sa pensée, avant d'arriver à son expression complète. Quelques unes de ces épures sont même surchargées de retouches et de rectifications qui en rendent l'étude encore plus intéressante. Il ne serait pas impossible de retrouver au fond de nos chartriers et de nos archives un certain nombre de plans de nos vieux architectes nationaux. Il existe à la Bibliothèque publique de Chartres deux grands dessins anciens, représentant les deux pyramides gigantesques qui accompagnent la façade de la cathédrale de cette ville; quelques dessins analogues ont été remarqués dans d'autres dépôts, ou dans des mains particulières, et il ne serait pas impossible de former une collection précieuse de ces *reliques* de nos modestes *maîtres maçons*, qui, peu soucieux de léguer à la postérité des traités de leur science, ne nous ont laissé que leurs monuments immortels à commenter.

PLANCHE 123.

ROSE ET GALERIE DU PORTAIL MÉRIDIONAL
DE LA CATHÉDRALE D'AMIENS.

C'est encore là une de ces Planches que M. Willemin avait reconnues être tellement inexactes qu'il avait conseillé à ses souscripteurs de les supprimer. Nous avons exposé ailleurs (Planches 85 et 88) les raisons qui nous ont engagé, contrairement à son opinion, à les conserver; nous n'y reviendrons donc pas ici, et nous nous dispenserons également d'entrer dans des considérations détaillées touchant cette rose,

que le dessinateur a traité en effet avec si peu de scrupule qu'elle est en quelque sorte méconnaissable. Quoiqu'il paraisse résulter d'une inscription qu'on lisait autrefois sur le pavé de la nef de la cathédrale d'Amiens, que cet édifice aurait été terminé par Renaud de Cormont, en 1288, soixante-huit ans après l'instauration des travaux, sous la conduite de Robert de Luzarches; il n'en paraît pas moins avéré que beaucoup de parties de décoration, qui, d'ailleurs, plus exposées que d'autres à toutes les causes de destruction, auront pu être refaites, ne datent que du xive et du xve siècle. Telle est cette rose, dont le dessin assez flasque et les compartiments lancéolés semblent déjà appartenir au gothique flamboyant, et dont on ne saurait conséquemment reculer l'exécution plus loin que le commencement du xve siècle. Telle serait également, à notre avis, la rose du grand portail, dont la *tracerie* (*tracery*), pour nous servir d'une expression technique empruntée aux Anglais, est peut-être encore plus molle et plus onduleuse que celle de la fenêtre précédente. La rose septentrionale seule, par sa distribution plus précise, où dominent les trèfles et les quatre-feuilles, rappellerait légitimement l'ornementation du xive siècle.

PLANCHE 124.

TOMBE DE PIERRE D'HERBICE, BOURGEOIS DE TROYES, DÉCÉDÉ EN 1348 (ÉGLISE DE SAINT-URBAIN).

L'église collégiale de Saint-Urbain, de Troyes, fondée vers 1264, par le pape Urbain IV, à l'endroit même où la tradition voulait que ce souverain pontife, originaire de cette ville, eût reçu le jour, renfermait un assez grand nombre de curiosités, entre lesquelles on est tenu de compter le crâne du prophète Daniel, renfermé dans un magnifique reliquaire, et, ce qui est plus authentique, un admirable retable des deux célèbres sculpteurs troyens Dominique et Gentil. Nous n'avons trouvé dans aucune description locale de renseignements sur la magnifique pierre tombale qui couvrait la sépulture de Pierre Derbice, bourgeois de Troyes, ainsi que le qualifie son inscription funéraire, dont voici la transcription :

† Cy-gist Pierre Derbice, jadis bourgoys de Troyes, qui trespassa l'an M. CCC. XLVIII. le lundi avant Nouel. Priés pour same (son âme).

Au reste, le nom et la qualité du personnage sont ici de peu d'importance, en comparaison de l'intérêt que présente la somptueuse décoration gravée en creux sur la surface de cette tombe. C'est véritablement un type aussi élégant que complet de ces riches compositions architecturales dont l'emploi sur les tombeaux commença vers la fin du xiie siècle par une simple arcade, qui se couvrit peu à peu de détails, et finit par se surcharger, dans le cours des siècles suivants, de toutes les luxuriantes superfétations d'une architecture de fantaisie. Une remarque qui peut n'être pas sans intérêt, parce qu'elle témoigne jusqu'à quel point, au moyen âge, toutes les parties de l'art étaient intimement unies entre elles, et comment, procédant d'un type commun, elles arrivaient à se formuler en productions variées, mais non dissemblables, c'est que ces compositions architecturales, employées sur les tombeaux à former l'entourage des figures qui y sont représentées, ont leurs types correspondants dans les décorations analogues dont on encadrait sur les vitraux les personnages pieux ou sanctifiés que l'Église offrait à la vénération des fidèles; c'est, en outre, que ces deux systèmes, nés ensemble d'une même donnée, fleurirent, se perpétuèrent de siècle en siècle, et moururent ensemble; de telle sorte qu'à la vue des riches intailles couvrant les dalles mortuaires, on peut établir *a priori* quelle était à la même époque la décoration adoptée pour l'encadrement des grandes figures peintes sur les vitraux, et réciproquement.

Pierre Derbice est représenté sur sa tombe, tête nue et dans l'attitude de la prière, comme c'était l'usage habituel, sinon général; il est vêtu d'un ample surcot à capuce, dont la forme singulière et peu commune se rapproche de celle du manteau des Francs, c'est-à-dire qu'il est ouvert du côté droit depuis l'épaule jusqu'en bas, et retroussé sur le bras gauche : c'est incontestablement là *le mantel fendu à un côté*, dont il est question dans quelques anciens inventaires. Il porte par-dessous ce surcot la robe longue : *cotte*, *gonne* ou *garnache*, de quelque nom qu'on veuille l'appeler. Cette robe a des manches assez ouvertes pour laisser passer les manches d'un vêtement plus intérieur, serrées au poignet, et garnies jusqu'au coude d'une longue rangée de boutons, que l'on appelait *boutonnière*.

Cette figure, d'un style correct, s'enlève sur un fond à feuillages, qui doit figurer une étoffe fleuronnée. Deux écussons, à peu près indéchiffrables, sont suspendus aux deux côtés de sa tête, et répétés sur le listel qui porte l'inscription. La riche composition architecturale qui sert d'encadrement représente, selon l'usage, un portique décoré de petites figures, de fenestrages à jour, de rosaces, de contre-forts et de clochetons découpés. Deux grandes figures d'anges, posées sur une petite galerie supérieure, et tenant en main la navette et l'encensoir, achèvent d'imprimer à cette composition le caractère religieux que commandait sa destination. Les quatre angles de la pierre sont *signés* des symboles des quatre évangélistes. Nous avons émis ailleurs (Planche 159) une supposition assez plausible sur l'emploi habituel de ce genre d'ornement.

PLANCHE 125.

TOMBE DE MESSIRE GEOFFROY DE CHARNY, MORT L'AN 1398 (ANCIENNE ABBAYE DE FROIDMONT, PRÈS BEAUVAIS).

La composition architecturale qui encadre cette tombe plate, quoique bien moins fastueuse que celle de la tombe précédente, présente cependant avec elle une assez grande analogie de disposition : ainsi, l'on y retrouve les deux montants décorés de fenestrages et de petites figures; et, sur la galerie qui les surmonte, les deux anges tenant la navette et l'encensoir. Le listel de bordure porte également l'inscription funéraire, qui doit être lue ainsi :

Cy-gist noble home messire Geoffroy de Charny, seigneur de Chory, en Beauvaisins, qui trespassa le xxiie jour du moys de may, l'an mil CCC.IIII[xx] et XVIII. Priez Dieu pour l'âme de lui.

Geoffroy de Charny porte, sur son effigie, l'équi-

pement complet, au casque, à l'écu et aux gantelets près, d'un chevalier du milieu du xive siècle, c'est-à-dire que les membres sont couverts de plates ou de plaques en fer, articulées entre elles, tandis que le tronc est encore protégé par le haubert de mailles. Voici, au reste, la description détaillée de cet équipement, qui forme la transition entre l'armure complète en chaînes de mailles des xie et xiie siècles, et l'armure entièrement composée de plaques de fer battu, en usage au xve. Le chevalier porte d'abord sur la poitrine le *gambison*, vêtement piqué et rembourré qui embrassait et serrait le corps; puis un *plastron de fer*, bombé, pour empêcher que les coups d'estoc ne contondissent trop violemment la poitrine, à travers toutes les enveloppes flexibles, quoique impénétrables, dont elle était fortifiée. Par-dessus cette double garniture, se mettait le *haubergeon*, qui n'était autre chose que le haubert en mailles du siècle précédent, raccourci et réduit à des proportions plus exiguës, et auquel on ajoutait, pour protéger le cou, une espèce de gorgerin de mailles, appelé *camail*. La *cotte d'armes* ou le *jupon*, chargée du blason du chevalier, et lacée étroitement sur le côté gauche, recouvre extérieurement toutes ces enveloppes. Elle paraît ici formée ou bordée de fourrure. La ceinture militaire ou *d'honneur*, large, épaisse, et composée d'articulations de métal quelquefois incrustées de pierreries, ceint la cotte sur les hanches, et supporte d'un côté *l'épée*, de l'autre *la dague de miséricorde*. Il faut bien se garder de prendre la bande qui traverse ici la cotte pour une écharpe ou pour un baudrier, ornements alors inusités : c'est tout simplement une des pièces du blason de Geoffroy de Charny. Les membres supérieurs sont protégés par des *brassards* ou *vambraces* avec *cubitières*, et les membres inférieurs par des *cuissards*, des *genouillères*, des *grevières* et des *sollerets* : ces dernières pièces, toutes en plaques articulées, sont appliquées sur des chausses de cuir *gamboisé*, c'est-à-dire rembourré d'étoupes, principalement derrière les cuisses.

L'ancienne maison des seigneurs de Charny florissait dès le commencement du xiiie siècle ; au milieu du xive, on trouve Geoffroy de Charny, qui fut nommé porte-oriflamme en 1355; qui périt le 19 septembre 1356, à la bataille de Poitiers, où le roi Jean fut fait prisonnier, et auquel on fit, aux dépens du roi, de magnifiques funérailles, dans l'église des Célestins de Paris. Le Geoffroy de Charny représenté sur notre Planche était le fils de ce dernier ; il portait les titres de seigneur de Montfort, de Savoisy et de Lirey, et avait pour armes, selon le P. Anselme (t. VIII, p. 203), *trois écussons vuides, rangés deux et un, avec une bande brochant sur le tout*, ce qui serait conforme à celles qu'il porte ici sur sa cotte d'armes, sauf deux des écussons, qui sont fascés. Il portait en outre pour cimier *deux cornes contournées*, et pour supports *deux griffons*. Le père Anselme nous apprend encore que sa tombe était située dans une chapelle à gauche de l'église de l'abbaye de Froidmont.

Le père Ménétrier (*Devise du roi justifiée*) cite un manuscrit de Geoffroy de Charny, chevalier de l'ordre de l'Etoile, intitulé *Demandes de messire Geoffroy de Charny, faites au prince des chevaliers nostre Dame de la noble maison, à être jugées par luy et par les chevaliers de leur noble compagnie;* nous ignorons s'il est du Geoffroy de Charny dont nous venons de parler.

PLANCHE 126.

SERGENTS D'ARMES, GRAVÉS EN CREUX SUR UNE PIERRE, VERS L'AN 1314.

PLANCHE 127.

LOUIS IX ET LES MÊMES SERGENTS EN HABITS CIVILS.

Les cinq figures reproduites sur ces deux Planches, ainsi qu'une sixième représentant soit un dominicain, soit un chanoine régulier, sont gravées en creux sur deux pierres qui décoraient autrefois l'église du prieuré de Sainte-Catherine-du-Val-des-Écoliers, au quartier Saint-Antoine, à Paris. Après avoir été exposées long-temps au Musée des Monuments français, ces pierres ont été depuis déposées dans l'église souterraine de Saint-Denis, au milieu des monuments du xiiie siècle. Elles portent une inscription partagée en deux, moitié sur chaque pierre, et ainsi conçue : *A la prière des sergents d'armes, monsieur Saint-Loys fonda ceste église et y mist la première pierre; ce fust pour la joie de la victoire qui fust au pont de Bovines, l'an MCC et XIIII. — Les sergents d'armes pour le temps gardoient ledit pont, et vouèrent que si Dieu leur donnoit vittoire, ils fonderoient une église en l'honneur de madame sainte Katherine. Et ainsi fust-il.*

Il règne encore de grandes incertitudes sur l'époque précise où ces pierres ont pu être exécutées. On voit déjà, par la teneur de l'inscription, que la date de 1214 est purement commémorative, et que si on tentait de l'appliquer à l'exécution de ces deux pierres, comme l'a fait M. Lenoir, dans quelques uns de ses ouvrages, et comme M. Willemin s'y était d'abord laissé entraîner (voyez le chiffre retouché sur les deux Planches), on commettrait une absurdité. Saint-Louis n'était pas même né lorsque se donna la fameuse bataille de Bovines, et il ne fut canonisé qu'en 1297, par Boniface VIII; d'où il suit que ce monument, où se lit le nom du pieux roi, avec la qualification de saint, ne peut guère dater que du xive siècle, et quelques bons observateurs sont même d'avis de ne le rapporter qu'au xve. D'après ces considérations, il n'existe qu'une manière légitime d'interpréter cette inscription, c'est de supposer qu'elle est très postérieure à la fondation qu'elle rappelle, et qui eut lieu en 1229; qu'elle est même postérieure à la canonisation de Saint-Louis, arrivée en 1297, et qu'elle ne contient qu'une simple commémoration de faits depuis long-temps accomplis.

Selon tous les historiens, la création des sergents d'armes pour la garde de la personne de nos rois remonte à Philippe-Auguste, qui les institua sur la crainte qu'il avait conçue que le Vieil de la Montagne ne le fît assassiner, ainsi qu'on l'en avait menacé. Ces gardes, qui étaient armés de masses d'airain, veillaient alternativement toutes les nuits auprès du roi (De Camps, *De la garde des rois de France*). Il est probable qu'ils constituaient dans l'origine une compagnie de cent cinquante hommes au moins, puisque Philippe VI les réduisit à cent. Ils étaient, au reste, tous gentilshommes, et ne pouvaient être jugés que par le roi ou par le connétable. En leur qualité de fondateurs de l'église de Sainte-Catherine, ils avaient tous le droit

d'y être enterrés : aussi les piliers, les murs et les voûtes de cette église étaient-ils entièrement couverts des écus blasonnés de ces sergents. A l'enterrement de chacun d'entre eux, les parents venaient présenter à l'offrande son cheval de bataille; mais ils obtenaient le droit de le remmener, moyennant une composition de cent sols (Monteil, t. II, p. 299).

A ne considérer que le costume, soit civil, soit militaire, de ces sergents, on ne peut douter que leurs effigies ne soient, au plus tôt, de la fin du XIVe siècle. C'est en effet à cette dernière époque que l'armure articulée ou de *plates* fut entièrement substituée à l'armure de mailles, dont on ne trouve plus ici que quelques restes, tels que le *camail*, les *goussets* aux plis des membres, et le *tablier* à la naissance des cuisses. C'est aussi à cette même époque que l'on vit naître le luxe extravagant des manches démesurément agrandies, traînant jusqu'à terre, et découpées, festonnées, tailladées sur leurs bords, telles qu'on peut les voir sur la Planche 127; il en est de même de ces manches du justaucorps, ridiculement élargies et couvrant les mains, de manière à remplacer les gants. Les chaussures, quoique allongées, ne s'effilent point encore en *poulaines;* mais on devine déjà que cette mode est sur le point d'apparaître, et ne peut tarder à se produire.

Nous ne ferons point d'observation sur le costume du monarque, qui ne diffère pas sensiblement de tous les costumes royaux d'apparat de cette époque. Quant aux deux motifs d'ornement gravés sur la Planche 216, ils offrent un spécimen de ceux qui couvrent le champ de la pierre. Depuis que ce monument est placé à Saint-Denis, on en a colorié les diverses parties, savoir : le fond en jaune d'or, et les ornements en bleu et en rouge.

Le P. Daniel (*Hist. de la Milice françoise*, t. II, p. 93 et suivantes) a traité fort au long des sergents d'armes et de l'historique de leur institution.

PLANCHE 128.

PIERRE DE ROYE, CHEVALIER, VERS L'AN 1280. — GUILLAUME DE CHESEY, CHANTRE DE MORTAIN, VERS L'AN 1309.

Nous ne ferons que glisser sur ces deux figures, empruntées au portefeuille de Gaignières, et conséquemment d'une exactitude très suspecte. M. Lenoir (*Atlas*, pl. 35) nous avertit qu'au lieu de Pierre de Roye, il faut lire, Pierre de Dreux, et que c'est là en effet le portrait du célèbre comte ou duc de Bretagne, surnommé *Mauclerc*. La considération des armoiries gravées sur l'écu viendrait assez à l'appui de cette rectification, car les seigneurs de Roye portaient *de gueules à la bande d'argent*, et notre figure porte un écu échiqueté, qui, sauf les inexactitudes de détail, rappelle assez le blason *échiqueté d'or et d'azur, au franc quartier d'hermine*, des comtes de Dreux, alliés à la maison de Bretagne. Toutefois, en admettant cette rectification comme assez plausible, il faudrait supposer que la date de 1280, inscrite sur notre Planche, est également fautive, car Pierre Mauclerc termina ses jours en 1250.

Guillaume de Chesey, chantre de Mortain, vers l'an 1309, ne nous est connu que par ce portrait, que Gaignières fit exécuter sans doute d'après une pierre tumulaire. M. Lenoir (*Atlas*, planche 35), dont nous sommes désolé d'avoir à relever si souvent les inexactitudes, dit qu'il tient en main *l'espèce de canne ou de bâton qui caractérise l'état monastique*: mais qui ne reconnaîtra ici le bâton cantoral, insigne de la dignité du *préconteur* ou *préchantre*, tel que l'a toujours porté et tel que le porte encore ce chef des choristes, dans les solennités religieuses? Dans l'origine, ce bâton était non seulement un emblème de primauté et de commandement, mais encore un signe plus matériel, destiné à imprimer la crainte et le respect, et à contenir toute l'assistance dans le devoir. Aussi lit-on dans quelques rituels que le préchantre doit se servir de son bâton pour gourmander les personnes immodestes qui, dans l'église, causent ou rient, lisent des livres ou des lettres, et suscitent du bruit ou font des gestes inconvenants (De Vert, *Explicat. des Cérém.*, tome II, p. 16). Depuis long-temps ce bâton n'est plus entre les mains du préchantre qu'un majestueux ornement, qui semble donner à cet officier en fonctions la dignité et l'importance d'un prince de l'église.

La petite bande d'ornements courants insérée au milieu de la Planche est une bordure tirée des verrières de la cathédrale de Troyes. Nous avons constaté quelques inexactitudes dans le coloriage de ce détail.

La petite galerie architecturale est tirée des miniatures d'un manuscrit. C'est un de ces motifs comme nous en avons déjà rencontré quelques-uns, et qui ne sauraient donner lieu à aucune considération nouvelle.

PLANCHE 129.

FIGURE DE VENCESLAS, ROI DE BOHÊME. — OTHON, MARQUIS DE BRANDEBOURG, JOUANT AUX ÉCHECS.

Ces trois figures sont extraites du Ms. n° 7266 de la Bibliothèque Royale de Paris. Ce magnifique volume, connu sous le titre de *Livre de Manesse*, du nom de son ancien propriétaire, et probablement transcripteur, *Rudiger von Manessen*, sénateur de Zurich, au commencement du XIVe siècle, contient une collection considérable des œuvres de ces poètes lyriques allemands du moyen âge appelés *Minnesingers;* c'est, à proprement parler, un *Lieder-Buoch*, ou livre de lais. Bodmer, qui, en 1748, publia à Zurich un choix de ces poésies, rapporte dans sa préface l'histoire de cet inestimable trésor, sans l'existence duquel les noms d'une foule de poètes et la mémoire de leurs ouvrages seraient plongés dans un éternel oubli. On ignore par quelle dernière vicissitude ce volume, après avoir été vu, depuis le XVIe siècle, dans une foule de lieux différents, est enfin échu à la Bibliothèque du Roi, d'où les commissaires du gouvernement prussien tentèrent, en 1815, de l'enlever. Il paraît que Rudiger et ses fils, au goût et au talent desquels on est redevable de cette espèce de bibliothèque choisie, étaient des hommes extraordinaires pour leur époque; ils entretenaient non seulement correspondance avec les personnages les plus distingués de leur pays, mais encore ils tenaient chez eux une espèce d'académie, au jugement de laquelle ils soumettaient toutes les pièces de poésie qu'ils pouvaient recueillir; et celles qui étaient jugées les plus dignes d'éloges étaient inscrites dans l'*Album* de la famille. C'est à ce soin conservateur que l'on doit le manuscrit qui nous occupe : les œuvres de chaque poète sont précédées d'un dessin de grande dimension (10 pouces de hauteur sur 6 de lar-

geur), représentant soit le portrait du poète, soit un événement de sa vie, soit quelque sujet faisant allusion à ses habitudes, à son caractère, ou même simplement à son nom. Chacun de ces dessins, dont le nombre s'élève au moins à deux cent cinquante, porte en outre, dans quelque partie du champ, les armoiries du poète et son cimier. Ce ne sont point, à proprement parler, des miniatures; ce sont plutôt des esquisses, largement exécutées au trait, et recouvertes de teintes plates.

Le Wenceslas roi de Bohême qui se trouve en tête de la Planche est très probablement le premier du nom, et appartient par conséquent au milieu du XIII^e siècle. Le livre de Manesse contient trois pièces de ce prince. Son costume est assez extraordinaire: sur une tunique à manches serrées et boutonnées au poignet, il porte un manteau doublé de fourrures, recouvert d'une épitoge dont les ornements rappellent certaines étoffes orientales anciennes, et partagé par de larges zones obliques, blanches et bleues, qui le font ressembler de tout point aux vêtements blasonnés qui furent en usage un peu plus tard. Son sceptre est terminé par une gigantesque fleur de lis, ornement dont il ne faut ici tirer aucune conséquence, puisque d'ailleurs on le trouve si fréquemment employé, en tous lieux, sur des insignes analogues. La coupe qu'il tient de la main gauche représente souvent, dans les miniatures de cette époque, un reliquaire.

Othon IV, margrave de Brandebourg, figuré au-dessous, florissait dans la dernière moitié du XIII^e siècle, et mourut en 1298. Il ne faudrait point conclure de la forme irrégulière de l'échiquier, qui a une case de plus dans un sens que dans l'autre, et qui d'ailleurs est incomplet, que les bases fondamentales du jeu des échecs fussent autrefois différentes de ce qu'elles sont de nos jours. Cette anomalie provient de l'inexactitude du peintre. On trouve dans des manuscrits d'une époque au moins aussi reculée des échiquiers parfaitement complets et chargés de toutes leurs pièces, disposées dans le même ordre qu'à présent (*Biblioth. Harléienne*, n° 4431). Les pièces que tiennent nos deux personnages, et qui parsèment l'échiquier, sont à peu près toutes reconnaissables, car les pièces d'échecs eurent au moyen âge, comme souvent de nos jours, des formes entièrement de convention, plus simples et par conséquent plus faciles à exécuter que les figures correspondant matériellement à leurs désignations: ainsi, la pièce que tient la jeune femme dans sa main gauche est le *rock*, qui a donné sa forme et son nom à une pièce du blason, et que notre *tour* a remplacé. Celle que tient Othon est un *cavalier*. Vers le bas de l'échiquier se trouve une pièce à peu près semblable, mais qui diffère cependant par son bec partagé en deux, c'est le caractère de l'*alfin*, que nous appelons maintenant le *fou*. Sur la limite de l'échiquier, vers Othon, se trouvent deux pièces qui doivent figurer le *roi* et la *reine*, mais leurs caractères différentiels sont imparfaitement prononcés. Le *roi* se terminait carrément par une espèce de tête aplatie, et la *reine* portait sa tête en pointe. Les *pions* sont les deux pièces de forme simplement carrée; ordinairement ils étaient coniques au sommet. Un ancien vers latin, du genre de ceux qu'on appelle *techniques*, donnait ainsi les noms de toutes ces pièces:

Miles et Alphinus, Rex, Rock, Regina, Pedinus.

PLANCHE 130.

COSTUMES DE SEIGNEURS, DUCHESSES, COMTESSES ET BOURGEOIS, EXTRAITS D'UN ROMAN INTITULÉ: *LIVRE DES MERVEILLES DU MONDE*, EXÉCUTÉ L'AN 1350.

LE *Livre des Merveilles du monde*, qui a fourni ces précieuses peintures, n'est point un roman, comme l'indique le titre de notre Planche, mais bien un recueil de relations de voyages, composées par six auteurs différents. En tête du volume se trouve même l'une des premières traductions françaises du voyage du célèbre Marco Polo. Les autres ouvrages sont: celui du frère Oderic, de l'ordre des Frères-Mineurs, le livre fait à la requête du cardinal Taleran, le livre de messire Guillaume Mandeville, celui de frère Jean Hayton, et enfin celui de frère Bieul, prêcheur. Cette transcription, véritable modèle d'admirable calligraphie, est attribuée au célèbre Nicolas Flamel, qui a en effet apposé sa signature et sa souscription sur le dernier feuillet. Nicolas Flamel, au souvenir duquel un vernis de merveilleux s'attache aujourd'hui, parce qu'à l'aide de son économie, de son talent pour la transcription des manuscrits, et de quelques autres industries moins connues, il amassa des richesses considérables, était loin cependant de mériter la réputation que quelques rêveurs ont prétendu lui faire d'adepte du grand œuvre, et de possesseur de la pierre philosophale. C'était un homme recommandable en son temps par sa piété et ses bonnes œuvres, et recommandable surtout aux yeux de la postérité par un admirable talent de calligraphe, auquel nous devons quelques précieux volumes, tels que celui qui nous occupe. Un passage de l'Inventaire des livres de Jean, duc de Berry, frère de Charles V, nous apprend que ce manuscrit fut donné au premier de ces deux princes, par son neveu Jean-Sans-Peur, duc de Bourgogne, et qu'il contient 266 miniatures parfaitement enluminées. (Barrois, *Bibliothèque protypograph.*, p. 101, art. 603.) Plus d'une bizarrerie se rencontre dans ces miniatures, car, comme les crédules voyageurs que Nicolas Flamel transcrivait racontaient des choses étranges des pays qu'ils avaient visités, le scrupuleux copiste s'est complu à donner un corps à ces fictions de leur imagination, et à figurer une foule de monstres à l'existence desquels on croyait fermement alors. Ces monstres, à la reproduction desquels M. E. H. Langlois a consacré une planche de son Essai sur la calligraphie des manuscrits du moyen âge, ne sont pas toutefois ce qui nous intéresse le plus aujourd'hui dans les miniatures de Nicolas Flamel: ce sont bien plutôt tous ces costumes variés, toutes ces scènes de mœurs, tous ces détails domestiques, au moyen desquels le naïf enlumineur nous initie à la connaissance des mœurs, des costumes et des usages de son pays et de son temps. La Planche que nous avons sous les yeux peut servir à faire apprécier l'intérêt que présentent ces tableaux. On y voit réunis des dames de haut rang en costume de cérémonie, des seigneurs en habit civil, des bourgeois et des enfants. Les dames portent la riche couronne fleuronnée et semée de pierreries, marques distinctives de leur rang, et la longue robe traînante, serrée à la taille; deux d'entre elles portent, par-dessus, le surcot largement découpé sous les bras, et réduit par-devant à une bande étroite qui laisse apercevoir toute l'élégance des formes du buste. Le costume des seigneurs diffère peu de celui des bour-

geois; tous sont vêtus de long, ainsi qu'il convenait à des personnes de maturité et de poids. L'un porte le mantel fendu, les autres la garnache ou la houppelande à manches larges ou pendantes. Presque tous ont le camail à capuchon, et en outre le chaperon, sous sa forme la plus naturelle et la moins apprêtée. Tous enfin portent l'aumônière suspendue à la ceinture, ainsi que le voulait l'usage de cette époque.

PLANCHE 131.

CORPS D'ARCHITECTURE ET SALLE DE FESTIN, REPRÉSENTÉS DANS LES PEINTURES D'UNE BIBLE (XIIIᵉ-XIVᵉ SIÈCLES).

L'ÉLÉGANCE de style que présentent les figures et les ornements de cette Planche, et le système perfectionné de peinture suivant lequel la miniature est exécutée, ne nous permettent pas de faire remonter ces sujets plus haut que le milieu du XIVᵉ siècle. Au reste, cette miniature intéresse bien plus par son ensemble et comme spécimen complet d'un petit tableau d'intérieur de cette époque que par la fidélité des costumes, car il est évident que le peintre, ayant à représenter des personnages du Nouveau Testament, s'est efforcé, tout en conservant quelques détails de son temps, de composer un costume de convention à leur usage. Il est, en effet, une considération que l'on ne doit jamais perdre de vue, lorsque l'on étudie les miniatures des manuscrits, pour y retrouver les costumes, les meubles et tous les accessoires pittoresques de chaque siècle, c'est que, quoique en général les peintres du moyen âge aient travesti tous les sujets anciens, en les affublant du costume exact de leur époque, de telle sorte qu'ils ont représenté la prise de Troie avec tout le matériel de guerre d'un siège du XVᵉ siècle, et l'enterrement de Jules César avec une longue suite de cardinaux et de clergé, cependant ils eurent toujours pour représenter les scènes de l'histoire sacrée certains types de costume, certaines figures de convention, qui n'étaient ni plus ni moins exacts que ceux que nos peintres d'aujourd'hui appliquent aux mêmes sujets. Or, c'est à opérer l'exacte distinction de ces costumes fictifs d'avec les costumes réels de l'époque, à signaler même, sur les premiers, tous les détails modernes que le naïf artiste n'a pu s'empêcher d'y glisser, c'est à cette tâche délicate, répétons-nous, que le peintre et l'antiquaire devront appliquer tout leur discernement. En général, il n'y a pas d'autre règle de critique à appliquer à ce travail que la comparaison judicieuse de ces costumes suspects avec ceux que le peintre a employés dans des sujets de l'histoire contemporaine de son époque ou d'une date peu reculée. Par ce moyen, les anomalies sautent aux yeux les moins attentifs, et sont promptement saisies et caractérisées. Ainsi, pour appliquer ces principes à la miniature qui fait l'objet de cette discussion, il est évident que le Christ et les deux vieillards qui l'accompagnent sont revêtus d'un costume soit traditionnel, soit de l'invention du peintre, tandis qu'une foule d'autres détails, tels que la coiffure des deux femmes, les accessoires du festin, la décoration de la salle de banquet, sont plus ou moins exacts et empruntés par l'artiste aux usages de son temps. On remarquera, entre autres choses, les pains tranchoirs que porte empilés l'un des servants, la riche tenture de tapisserie appendue aux murs, précaution que la fraîcheur des épaisses murailles de cette époque rendait indispensable, enfin la peinture du plafond, parsemé d'étoiles d'or, à l'imitation des voûtes de la plupart des anciennes cathédrales.

PLANCHE 132.

FIGURES TIRÉES DU ROMAN DE TRISTAN ET ISEULT.

LES divers petits sujets représentés sur cette Planche sont extraits, ainsi que l'indique l'inscription, de deux manuscrits différents. La considération du style de ces peintures suffirait toutefois amplement pour les faire distinguer les unes des autres, car il n'existe entre elles qu'un rapport d'époques assez éloigné. Les trois premiers motifs appartiennent évidemment à un manuscrit de la fin du XIVᵉ siècle; on reconnaît de suite, dans les costumes, toute cette ampleur surabondante de formes, toute cette profusion d'étoffes, toute cette surcharge somptueuse de détails, dont les deux cours les plus dissolues de l'Europe, celle de Richard II en Angleterre et celle d'Isabeau de Bavière en France, donnèrent alors l'exemple simultané. Quant aux deux sujets inférieurs, l'exécution naïve qui les distingue et la simplicité gracieuse du costume, qui semble participer encore de la réforme opérée par Louis IX, ne permettent guère de les rapporter à une époque plus rapprochée que le commencement du XIVᵉ siècle. On doit donc admettre une distance de près d'un siècle entre ces deux ordres de compositions, différence assez importante pour que l'artiste qui, les voyant réunis sur la même Planche, serait tenté d'y puiser indistinctement des détails de costume, soit averti de ne pas les confondre. Cette distinction nettement établie, rien de plus intéressant que ces petites compositions, exécutées d'ailleurs chacune suivant un système particulier de peinture, dont on trouve de fréquents exemples. Le coloriage des premières constitue une espèce de demi-camaïeu, dans lequel les fonds sont légèrement teintés d'une couleur locale, tandis que les figures et les accessoires s'enlèvent en grisaille sur ce fond nuancé. Quelques détails, rehaussés de couleurs vives, achèvent de donner à ce pâle ensemble tout l'effet dont il est susceptible. Ce genre bâtard de peinture, dont l'introduction semblait annoncer le déclin du règne de la belle miniature, fut principalement en vogue pendant le XVᵉ siècle, et la plupart des beaux manuscrits de la *Librairie* des ducs de Bourgogne sont décorés dans ce système.

Le dessin des deux autres sujets est une simple grisaille exécutée au moyen d'une seule teinte. On croirait volontiers, en voyant les nombreux manuscrits décorés par ce procédé expéditif, que ce n'était là qu'une première préparation qui attendait le coloriage; mais on abandonne bientôt cette idée lorsque l'on vient à remarquer que les enlumineurs de cette époque ne coloriaient jamais que sur un simple trait, et non sur un dessin préparé au lavis. L'emploi de ce procédé, plus ancien que le précédent, puisqu'on en trouve de nombreux exemples dans le XIIIᵉ et le XIVᵉ siècle, nous semble bien moins caractériser une dégénérescence de l'art de la miniature que rappeler un des degrés préparatoires par lesquels les peintres avaient dû passer pour s'élever jusqu'à la brillante perfection de cet art.

L'artiste aura à remarquer dans ces petits sujets quelques détails intéressants, tels que le chaperon des

hommes, à cornette plissée, découpée et couchée, genre de coiffure qui annonce l'approche du xve siècle; l'*escoffion*, espèce de bourrelet en étoffe brocardée et en forme de cœur, que porte l'une des femmes pour coiffure; les collets montants des robes, dont la vogue succéda à l'abandon du camail; le collier à longs pendants terminés par des grelots, et souvent par des médaillons, ornement bizarre qui fut un instant de mode à la fin du xive siècle; la forme élégante des harpes; sur la table, la *nef* ou le *cadenas*, espèce de vaisseau fermé où l'on déposait le sel et la serviette à l'usage des princes; le petit tambour à broderie; et enfin, dans les deux cadres inférieurs, d'un côté, le Trouvère assis sur une arche ou bahut, et transcrivant de la musique; de l'autre, l'amant serrant précieusement dans un coffre le portrait de sa maîtresse.

PLANCHE 133.

COSTUMES DES DAMES ET ORNEMENTS DU XIVe SIÈCLE, EXTRAITS D'UN PSAUTIER LATIN.

Le style des ornements et les détails des costumes représentés sur cette planche indiquent beaucoup plus une exécution de la fin du xiiie siècle que du courant du xive. Le chevalier est encore couvert de l'armure complète de mailles, qui n'existait déjà plus, si ce n'est avec beaucoup de modifications, à cette dernière époque. Toutefois, pour ne pas contredire trop souvent, et à propos de sujets peu importants, la désignation positive de nos Planches, et parce qu'il existe d'ailleurs d'assez nombreuses anomalies d'époques dans les manuscrits, nous laissons subsister cette Planche au rang que l'auteur lui avait assignée, et nous nous bornons à prémunir les artistes contre les erreurs qu'elle pourrait les induire à commettre.

Deux petites têtes, placées à droite et à gauche de la Planche, voire même la petite figure de jeune fille en surcot azuré, offrent d'intéressants exemples du réseau de soie ou d'or dans lequel les femmes renfermaient leurs cheveux au commencement du xive siècle, et que l'on appelait *crestine*, *crespine* ou *crespinette*; les deux autres présentent des ajustements variés du voile, non moins utiles à consulter. La petite cage est également un détail curieux, ainsi que la selle, dont les arçons démesurément élevés, à la manière orientale, devaient affermir le chevalier contre les rudes estocades de la lance. Mais l'objet le plus intéressant est, sans contredit, le grand orgue, figuré avec tous ses détails, et même avec la position des exécutants en fonctions.

Nous avons déjà rencontré (Planche 106) l'occasion de parler de cet instrument certainement connu des anciens, mais dont l'usage habituel, dans les églises de France, ne remonte guère au delà du xiie siècle. Dès le xe cependant, il y en avait un dans l'église de Westminster; et son mécanisme devait même être assez compliqué, puisque, d'après la description que nous en a laissée un poëte anglais, il avait quatre cents tuyaux et vingt-six soufflets, qui exigeaient le concours de soixante-dix hommes vigoureux pour être mis en mouvement. (De Caumont, *Essai sur l'Architecture religieuse.*) Mais la plupart des orgues du xiiie et du xive siècle n'atteignaient pas à ces dimensions colossales. Leur clavier, d'ailleurs, n'avait guère qu'une octave d'étendue, et ce ne fut que vers le commencement du xiiie siècle que l'on commença à faire la gamme chromatique. C'est alors qu'on doubla l'octave; puis on augmenta le nombre des touches, et l'on finit même par placer plusieurs claviers. Notre orgue est garni de trente-quatre tuyaux, disposés sur deux rangs, et d'un gros tuyau isolé, qui sans doute fournissait, comme le bourdon de la vielle, un accompagnement de basse continue. L'organiste, en costume de clerc, est assis devant son clavier, que la position de l'instrument nous empêche de voir, et un frère servant, agenouillé à l'opposé, fait mouvoir alternativement les deux soufflets qui fournissent l'air au sommier de l'instrument. Certes, on ne saurait voir là un orgue tel que les cathédrales en renfermaient déjà beaucoup à cette époque, mais on sait que les facteurs du moyen âge s'ingénièrent à réduire cet instrument aux proportions les plus exiguës, à le rendre même aussi portatif et aussi maniable qu'une de nos chétives serinettes.

PLANCHE 134.

PEINTURE TIRÉE DU ROMAN DE LANCELOT DU LAC, MANUSCRIT DE LA FIN DU XIVe SIÈCLE.

PLANCHE 135.

COSTUMES CIVILS, MILITAIRES ET RELIGIEUX, EXTRAITS DU ROMAN DE LANCELOT DU LAC.

PLANCHE 136.

COSTUMES DU XIVe SIÈCLE, TIRÉS DU MÊME ROMAN.

PLANCHE 137.

ÉPISODE TIRÉ DU MÊME ROMAN DE LANCELOT DU LAC.

M. Paulin Paris nous avertit, dans son excellent ouvrage sur les manuscrits français de la Bibliothèque du roi (t. II, p. 363), que le beau volume dont on a extrait les diverses figures représentées sur ces quatre planches porte pour titre : *La Quête du saint Graal* et non *Lancelot du Lac*. Au reste, nous ne suggérons cette rectification que pour prévenir les recherches inutiles auxquelles cette substitution d'intitulé pourrait induire les artistes à se livrer, car l'erreur est, en elle-même, de peu d'importance; la *Quête du saint Graal* est, aussi bien que le *Lancelot du Lac*, une des branches de la grande épopée connue sous le titre général de *Romans de la Table ronde*: ces deux branches d'un tronc commun ont entre elles la plus intime connexité, et le célèbre paladin d'Artur joue, dans l'une comme dans l'autre, le rôle principal. Seulement *la Quête du saint Graal*, dont on doit la composition à Hélie de Borron, forme le dénouement du vaste récit dont les romans de *Lancelot du Lac*, de *Merlin*, de *Tristan*, et quelques autres, constituent les divers épisodes.

M. P. Paris nous apprend encore que le précieux volume dont nous nous occupons, et qui ne comprend guère que la moitié de la branche citée des romans de la Table ronde, doit avoir été exécuté, au xive siècle, en Italie, puisqu'il appartenait dans le

xv⁵ au premier duc de Milan, Galeazzo Maria Sforza, qui a plusieurs fois griffonné sa signature sur les feuilles de garde, et que, d'ailleurs, la transcription, quoique en français, est farcie d'idiotismes italiens. M. Paris conjecture, avec beaucoup de vraisemblance, que ce volume aura été rapporté de Pavie par Louis XII. Au reste, il est rempli d'un nombre considérable de magnifiques dessins exécutés dans un style assez correct pour l'époque et dans de grandes proportions; rehaussés, dans beaucoup de cas, de riches couleurs, mais restés, dans le plus grand nombre, à l'état d'ébauche et de simple trait, comme notre Planche 137 en offre un exemple. Ces miniatures ou ces dessins, qui représentent, pour la plupart, des scènes d'amour, de guerre et de chevalerie, peuvent fournir à l'antiquaire et à l'artiste les notions les plus intéressantes, non seulement sur les costumes, mais encore sur les mœurs, les usages et les cérémonies chevaleresques du temps. Ainsi, pour nous borner à la description de nos Planches, on voit que les costumes, les armures, les meubles, et tous les autres accessoires, y sont représentés avec une exactitude et un détail qui ne laissent rien à désirer. Les chevaliers en costume civil et les damoisels portent le justaucorps étroit et rembourré de manière à rendre la poitrine très saillante, innovation de mauvais goût, dont l'usage, amené par celui des cuirasses bombées, dura près d'un siècle. Sur ce justaucorps, serré sur les hanches par la ceinture militaire ou de chevalerie, sont brodés des chiffres et des emblèmes amoureux, tels que les cœurs percés de flèches. La barbe se portait fort courte et fourchue, et la chevelure, assez naturellement disposée, tombait des deux côtés du visage, et formait un bourrelet autour du cou. Mais l'innovation la plus extravagante, dont nous avons à remarquer ici le premier exemple, était celle des chaussures ridiculement effilées que l'on appellait *poulaines*. Cette mode extraordinaire n'était pas tout-à-fait nouvelle, puisque Orderic Vital raconte que, sous le règne de Guillaume-le-Roux, un certain comte d'Anjou, Foulques IV, surnommé le Réchin, c'est-à-dire *querelleur*, inventa, pour cacher la difformité de ses pieds, des chaussures recourbées en corne de bélier ou en queue de scorpion, auxquelles on donna le nom de *pigaces*, et que cette mode se répandit avec rapidité. Toutefois, il paraît qu'elle n'eut qu'une vogue éphémère, puisqu'on n'en retrouve pas de traces sur les monuments et les peintures des manuscrits, jusqu'au moment où, vers le milieu du xiv⁵ siècle, elle reprit avec fureur, pour se conserver dès lors jusqu'au règne de Charles VII, qui l'abolit par un édit. Le nom de *poulaine*, que l'on donna à ces chaussures, semblerait indiquer que la mode en avait été importée de la Pologne, car *poulaine*, c'est la *Pologne*, dit Borel. En Angleterre, on les appela *crackowes*, et les antiquaires anglais ne doutent pas que ce nom ne dérive de celui de la ville de *Cracovie*, et que cette mode n'ait été importée dans leur pays par la reine Anne de Bohême, épouse de Richard II, qui donna d'ailleurs l'exemple d'un luxe effréné. La plupart du temps, ces chaussures à la poulaine n'étaient remarquables que par une pointe démesurément allongée, mais il paraît que dans certains cas elles revêtirent d'autres formes, ridicules ou même obscènes, contre lesquelles tonnèrent les prédicateurs du temps; on les vit même quelquefois, à cause de leur longueur incommode, venir se rattacher au genou par des chaînettes; et M. Planché (*The history of british Costume*,

p. 154) a cité deux exemples authentiques de cet extravagant perfectionnement.

Le costume féminin ne se fait guère remarquer ici que par une assez grande simplicité de formes; toutefois, on voit que les femmes, à l'imitation des hommes, avaient adopté l'usage des corsages rembourrés afin d'exagérer l'ampleur de leur gorge, que cette garniture bombée faisait paraître tout d'une pièce. L'une de ces femmes, celle qui est assise (Planche 136), porte la chevelure flottante, comme c'était l'usage assez constant dans les cérémonies d'apparat.

Le costume militaire des chevaliers est clairement indiqué dans les Planches 135 et 137. Indépendamment des *plates* articulées qui couvrent les membres, il se compose principalement du haubergeon recouvert de la cotte lacée, du camail de mailles, qui se laçait au pourtour du casque, et protégeait le cou et les épaules, et enfin du *bassinet* ou *cabasset* à *ventaille*. Ce casque singulier, dont il ne subsiste plus guère aujourd'hui, dans les collections, que quatre ou cinq spécimens, se composait, comme on le voit ici (Planches citées), d'un couvre-chef conique, descendant jusque sur les tempes par-devant, et jusqu'au cou par-derrière. Une espèce de masque à pointe très saillante, appelé *bavière*, *ventaille* ou *ventaillette*, s'y attachait à volonté au moyen de clavettes, et servait à couvrir la face. On relevait cette ventaille pour voir ou respirer plus librement (Planche 137); hors le combat, on la détachait même entièrement (Planche 135), et, pour le tournoi, on lui substituait le heaume qui se mettait par-dessus le bassinet.

Le sujet principal de la Planche 134, représentant un repas, offre quelques détails curieux. On remarquera avec intérêt les petits pains tranchoirs qui servaient d'assiettes, la forme des couteaux, des verres à boire, et l'absence de fourchettes, qui ne furent guère en usage que vers la fin du xiv⁵ siècle, puisqu'on ne les trouve mentionnées pour la première fois que dans un inventaire de Charles V. La scène représentée sur la Planche 137 pourrait paraître énigmatique au lecteur, si nous n'avertissions celui-ci qu'elle représente une guérison miraculeuse opérée par le contact d'une relique renfermée dans une custode en forme de vase.

PLANCHE 138.

COIFFURES DU XIV⁵ SIÈCLE, TIRÉES DU MANUSCRIT DE TÉRENCE.

Tous ces ajustements de tête variés sont d'un haut intérêt pour la connaissance des costumes de la fin du xiv⁵ siècle : le premier est le réseau que nous avons caractérisé dans la description précédente par le nom de *crespine* ou de *crespinette*; le second est le *bourrelet*, souvent appelé *escoffion*, surtout lorsque, relevé par les côtés, il s'avançait sur le front en forme de cœur; le troisième est le *chaperon* simple, sans manche ni cornette, coiffé par-dessus le camail. Les trois suivants et les deux derniers offrent des formes variées du chaperon, tel que le portaient les hommes : cette coiffure, qui fut d'un usage général pendant la plus grande partie du xiv⁵ et du xv⁵ siècle, jusqu'à ce qu'on l'abandonnât, au xvi⁵, aux gens de robe longue, qui ne le portaient plus que rabattu, c'est-à-dire sur l'épaule, se retrouve encore, quoique défiguré, sur la robe de nos avocats. L'un de nos plus anciens glossateurs fran-

çais, Nicot le définit parfaitement en ces termes : « C'est une façon d'habillement de teste que les François de toutes qualités portoient, qui estoit façonné communément de drap, et celui des princes couvert d'orfévrerie ou autre diaprerie; estant façonné à une manche longue et estroitte, qui faisoit plusieurs tours au col, et un bourrelet qui estoit son assiette et arrest sur la teste de l'homme, et d'une pièce de drap plissé qui pendoit sur l'oreille et servoit contre le soleil et le vent, ores pendant sur une oreille, ores sur l'autre. » Tous les chaperons représentés sur notre Planche n'ont pas absolument la forme caractéristique décrite par Nicot, et que l'on retrouve sur une foule de monuments, parce que cette coiffure reçut, au gré du caprice de la mode, des formes tellement variées qu'elle est quelquefois méconnaissable. Mais on ne la reconnaît pas moins à sa cornette plissée, qui est ici tantôt relevée en crête de coq, *à la coquarde*, tantôt rabattue et pendante. La manche manque entièrement; les élégants en effet paraissent avoir supprimé, dans le plus grand nombre des cas, cette pièce importante que les bourgeois et les gens de robe n'abandonnèrent que rarement. Le vieillard barbu porte, par-dessus son camail, le chapel de feutre, qui commença à se montrer à cette époque, et qui, par suite de modifications innombrables, est devenu notre chapeau d'aujourd'hui.

PLANCHE 139.

COSTUMES TIRÉS DU MANUSCRIT DE *LA CHASSE*, COMPOSÉ EN 1380, PAR GASTON-PHÉBUS, COMTE DE FOIX.

PLANCHE 140.

COSTUMES DU XIV SIÈCLE, TIRÉS DU LIVRE DE *LA CHASSE*, DE GASTON-PHÉBUS, COMTE DE FOIX.

GASTON III, comte de Foix, né en 1331, reçut le surnom de Phébus, soit à cause de sa beauté, selon les uns, soit parce qu'il était blond, selon les autres, soit encore parce qu'il aimait la chasse avec passion, soit enfin parce que, livré aux rêveries de l'astrologie judiciaire, il prit un soleil pour devise et ne voulut plus avoir d'autre nom que celui sous lequel la mythologie désigne cet astre. Ce n'est point ici le lieu de parler de sa vie aventureuse et des emportements de son caractère, qui le conduisirent à tuer son fils de sa propre main, mais bien de sa passion pour la chasse, amusement auquel il se portait avec la même ardeur qu'à toutes ses autres entreprises. Sa passion pour ce *déduit* était si forte que, suivant les auteurs du temps, il entretenait une meute de seize cents chiens. Ses observations le portèrent à réduire en principes ce qu'il avait expérimenté. Il fit précéder ses instructions d'un discours dans lequel il prétend qu'il n'est pas de plaisir plus légitime que celui de la chasse, par la raison que l'oisiveté étant mère des sept péchés mortels, et rien n'étant plus opposé à l'oisiveté que la vie agitée du chasseur, celui-ci *doibt estre sauvé; doncques bon veneur aura en ce monde joye, léesse et déduit, et après aura paradis encore*.

Le traité de Gaston-Phébus est divisé en quatre-vingt-cinq chapitres, discourant des différentes manières de chasser, de la nature des animaux qui sont l'objet de la poursuite du chasseur, de leurs propriétés, de leurs ruses, des saisons où on doit les chasser, et des avantages de chaque espèce de chasse. L'auteur n'a point oublié ce qui concerne les chiens, dont il énumère les différentes espèces.

Le traité de Gaston a été imprimé plusieurs fois au commencement du XVI siècle, sous ce titre : *Le miroir de Phébus, des déduits de la chasse des bestes sauvaiges et des oyseaulx de proye*, in-4°, gothique, avec figures en bois. L'éditeur y a joint le poëme de Gaces de la Bigne, sur *les Oyseaulx*, mais sans en prévenir le lecteur, de sorte que quelques bibliographes ont attribué également à Gaston-Phébus cette partie, qui forme au moins la moitié du volume.

Le manuscrit de l'ouvrage de Gaston-Phébus, qui a fourni les curieux détails représentés sur nos deux Planches, est un des plus intéressants que l'on puisse consulter pour connaître tout ce qui concernait l'exercice de la chasse au XIV siècle. Une partie des figures est richement miniaturée; l'autre partie est exécutée en grisaille, comme on peut le voir par les spécimens rassemblés sur la Planche 140. On remarquera, dans la Planche 139, que les chasseurs sont principalement vêtus de vert : Gaston-Phébus nous apprend, en effet, qu'en été, saison affectée à la chasse du cerf, le vert était l'habillement habituel des veneurs ; tandis qu'en hiver, temps où l'on chassait le sanglier, on prenait les fourrures de gris. Les deux veneurs, armés, l'un d'un arc à double corde, et l'autre d'un arbalète, rappellent également que le noble auteur s'étend beaucoup, dans son ouvrage, sur l'art de tirer de l'arbalète et de l'arc à main qu'il nomme arc *anglois* ou *turquois*; qu'il indique aux chasseurs la manière dont ils doivent se placer dans le bois, soit à pied, soit à cheval, pour frapper les bêtes avec avantage; et qu'il détaille enfin toutes les dimensions de l'arc et de la flèche. Il finit cependant par traiter avec mépris cette chasse, et par renvoyer à l'école des Anglais ceux qui veulent s'y perfectionner : c'est qu'en effet, l'usage de ces deux armes avait été fort négligé en France, pendant une grande partie du XIV siècle, et il fallut pour le remettre en honneur que Charles V, ayant à recommencer la guerre contre les Anglais, de tout temps excellents archers, proscrivit tous les jeux et tous les divertissements pour leur substituer le maniement de l'arc et de l'arbalète, dans le but d'habituer ses sujets à devenir d'habiles tireurs.

On ne négligera pas de remarquer, comme détails intéressants, l'enharnachement du cheval, la selle garnie de ses étriers, la chaire vue de profil, et les motifs variés de tapisserie.

PLANCHE 141.

VITRAIL D'UNE CHAPELLE DE L'ÉGLISE DES CORDELIERS DE RIEUX, A TOULOUSE. — TOMBE DE DEUX ENFANTS D'UN BOURGEOIS DE MAULÉON.

LES deux principaux sujets de cette Planche sont trop insignifiants et trop dépourvus de caractère pour mériter autre chose qu'un simple rappel de leur titre. Bien plus, les détails du vitrail portent si peu l'empreinte d'une composition du moyen âge qu'on serait tenté de croire que c'est un rhabillage moderne, et que M. Willemin a été induit en erreur par l'artiste qui lui avait fourni ce dessin. Les quatre petits motifs

d'ornement, intercalés comme accessoires, des deux côtés de la Planche, sont empruntés aux encadrements gravés sur bois des livres d'Heures de la fin du xve siècle.

PLANCHE 142.

SUJETS TIRÉS D'UN MANUSCRIT DU XIVe SIÈCLE, QUI TRAITE D'ÉTABLISSEMENTS CIVILS ET RELIGIEUX.

Ces divers sujets, extraits d'un manuscrit faisant partie d'une Collection particulière, et sur lequel conséquemment nous ne saurions fournir aucun renseignement, semblent beaucoup plutôt appartenir, par le style naïf de leur composition et les détails de leurs costumes, au xiiie siècle qu'au xive. Le dessin sans ombres, les fonds mosaïqués, le caractère de l'architecture et des meubles, le costume du guerrier armé, et une foule d'autres particularités qu'il est inutile de signaler, paraissent devoir les faire rapporter à la première de ces deux époques. Toutefois, comme il ne serait pas impossible que le manuscrit, exécuté tout au commencement du xive siècle, eût conservé l'empreinte du caractère et des procédés de l'époque antérieure, nous avons dû laisser ces sujets au rang de date que le dessinateur leur avait assigné; mais nous devions aussi prémunir les artistes contre les erreurs de diagnostic que cette anomalie aurait pu les induire à commettre.

L'intérêt assez vif que présentent ces petites compositions deviendrait plus grand encore si le sujet auquel elles se rattachent était parfaitement connu. La première, qui se trouve à peu près répétée dans la troisième, doit représenter l'offrande, faite à un dignitaire du clergé, d'une charte de donation ou de quelque titre analogue. La troisième représente évidemment la remise, entre les mains d'un évêque, d'un acte contenant la stipulation d'un vœu, car on lit sur le rouleau : VOTUM VOVET DEO. Dans la seconde composition, un moine de Saint-Benoît s'enfuit de son couvent en présence de son abbé, et jette, en se sauvant, son vêtement monastique. Le quatrième sujet se laisse assez facilement comprendre : des parents consacrent à l'église un de leurs enfants, sur la tête duquel un évêque ou un abbé trace avec des ciseaux la couronne cléricale. Plusieurs des dignitaires ecclésiastiques, figurés sur ces petits tableaux, portent la chasuble, tandis que d'autres sont vêtus de la chape; deux d'entre eux se distinguent par leur mitre conique, bien différente de la mitre ordinaire, fendue et peu exhaussée, que portent les autres. Nous avons, à l'occasion de la Planche 86, émis une supposition assez plausible touchant cette forme singulière de mitre, dont on ne trouve guère d'exemples que dans le xiiie et le xive siècle.

PLANCHE 143.

PORTION D'UN VITRAIL DU XIVe SIÈCLE, DE L'ABBAYE DE BONPORT. — SOLDATS DU XIVe SIÈCLE, BAS-RELIEF EN VERMEIL, FAISANT PARTIE DE LA COUVERTURE D'UN ÉVANGÉLIAIRE.

Ce fragment de vitrail de l'abbaye de Bonport, près le Pont-de-l'Arche, se recommande beaucoup plus par un effet piquant de mosaïque transparente à teintes rutilantes et contrastées que par l'authenticité des ajustements de tête qu'il présente dans chacun de ses compartiments en quatre-feuilles. Il est évident que la plupart de ces bizarres ajustements sont de fantaisie, et qu'ils n'ont qu'une analogie fort éloignée avec ceux qui furent en usage au xive siècle. Bien plus, à la forme des casques, qui est également de caprice, au caractère du dessin, que nous soupçonnons d'ailleurs d'avoir été singulièrement retouché par le dessinateur, nous serions tenté de ne voir dans ce fragment que l'œuvre d'une époque bien postérieure à la date que son titre lui assigne. Ce n'est guère, en effet, qu'aux approches du xvie siècle que les artistes, lassés de ne puiser leurs modèles que dans les costumes réels de leur époque, commencèrent à donner un libre cours aux créations de leur imagination, et à substituer partout aux costumes authentiques de leur temps d'ingénieux ajustements de fantaisie.

Le bas-relief en vermeil reproduit au bas de la Planche fait partie de la couverture, non d'un Évangéliaire, comme l'indique le titre, mais d'un mince volume qui ne contient que la transcription de l'Évangile de saint Jean, et de la Passion de Notre-Seigneur, accompagnée d'une musique notée. Ce curieux manuscrit, qui décore, en compagnie d'une foule d'autres non moins splendides, les armoires réservées du Cabinet des Manuscrits de la Bibliothèque Royale, est bien plus remarquable par son enveloppe extraordinaire, qui le fait ressembler de tout point à un coffret relevé en bosse, que par le caractère de son écriture, qui ne date guère du xive siècle. Le sujet principal, figuré sur la couverture, dont notre Planche n'offre qu'un fragment, représente le Christ ressuscitant et sortant du tombeau, que semblent garder nos trois guerriers endormis. Deux anges accompagnent le Sauveur et complètent cette composition, qui a pour pendant, au revers de la couverture, le crucifiement. Le fragment figuré sur notre Planche est sans contredit d'une exécution supérieure à tout le reste de la couverture. Le costume des guerriers est aussi complet et aussi minutieusement détaillé qu'on puisse le désirer, mais il n'offre aucun détail que nous ne connaissions déjà, et rappelle beaucoup plus l'équipement militaire du xiiie que celui du xive siècle. Nous avons en effet déjà constaté à plusieurs reprises que l'usage exclusif du haubert de mailles, enveloppant l'homme de la tête aux pieds, ne subsistait plus guère, au commencement du xive siècle, qu'avec l'adjonction de tubes de fer pour protéger les membres.

PLANCHE 144.

TRONES EXTRAITS D'UN PSAUTIER LATIN ET FRANÇAIS DU XIVe SIÈCLE, AYANT APPARTENU A JEAN, FILS DU ROI JEAN.

PLANCHE 145.

AUTRES TRONES TIRÉS DU MÊME PSAUTIER DE JEAN, FILS DU ROI DU MÊME NOM.

Au jugement sévère, mais équitable, de l'histoire, Jean, duc de Berry, fut un dissipateur et presque un insensé, dont le caractère inconstant, les profusions ruineuses, l'ambition turbulente, et les répressions sanglantes, contribuèrent à précipiter la France dans

cet abîme de désastres où, sous le règne du faible Charles VI, sa nationalité faillit s'engloutir; mais aux yeux des antiquaires, et surtout des bibliophiles, ce fut un prince éclairé, libéral, protecteur des arts et des artistes, amateur passionné de manuscrits splendides, de joyaux précieux, de reliques et de monuments de toute espèce, qui a légué à l'admiration de la postérité les plus merveilleux travaux peut-être qu'ait su créer le patient pinceau des enlumineurs de son siècle. L'inventaire détaillé des cent volumes qu'il possédait à sa mort, arrivée en 1416, nous a été conservé, et M. Barrois a pris soin de le réunir à sa curieuse *Bibliothèque protypographique* (p. 89), contenant les somptueuses *Librairies des fils du roi Jean*. Le volume qui a fourni les douze trônes gravés sur nos deux Planches s'y trouve ainsi désigné et décrit : « Un pseautier escrit en latin et en françoys, très richement enluminé, où il a plusieurs histoires au commencement, de la main de feu maistre André Beauneveu ; couvert d'un veluyau vermeil, à deux fermoirs d'or esmaillé, aux armes de monseigneur ; prisé 80 livres parisis. » La plupart des figures de ce magnifique volume, n'ayant pas reçu le complément d'*illustration* qui leur était destiné, sont restées à l'état de dessin au simple trait, comme on peut s'en convaincre à l'inspection de la plupart des motifs de nos deux Planches. Rien de plus élégant que la construction, la forme et les ornements de ces chaires seigneuriales, sièges à dosserets, faldistoires, comme on voudra les appeler. Toutefois, il est bon de remarquer que leur composition svelte et effilée, leur ornementation pleine de coquetterie, et les formes prismatiques de leurs détails se rapprochent beaucoup plus du système de décoration architecturale employée au xv^e siècle que des formes larges et sévères du xiv^e, et qu'on ne doit guère les considérer que comme un monument du style de transition entre ces deux époques.

PLANCHE 146.

ÉPÉE QU'ON CROIT AVOIR APPARTENU A ÉDOUARD III, ROI D'ANGLETERRE.

La supposition qui attribue la possession de cette épée à Édouard III, le premier roi d'Angleterre qui ait joint ses armes à celles de France, sans être dénuée de quelque fondement, est loin cependant d'être appuyée sur des preuves irrécusables. Cette supposition est fondée sur la présence de deux écussons figurés sur le pommeau de cette épée, et dont l'un est de France ancien : *semé de fleurs de lis d'or sans nombre, en champ d'azur;* et le second : *parti, au premier, d'Angleterre, à trois léopards d'or en champ de gueules; au deuxième, d'azur à sept griffons d'or, trois, trois et un.* Or, on sait que tous les rois d'Angleterre, à partir de Henri II, c'est-à-dire de la seconde moitié du xii^e siècle, portèrent trois léopards dans leur écusson, et que ce fut Édouard III qui, le premier, y accola les armes de France, lorsqu'en 1334, il usurpa le titre de souverain de ce royaume. Ceux qui prétendent que cette épée a appartenu à Édouard III raisonnent ainsi : La réduction habituelle des fleurs de lis à trois dans l'écu de France ne s'étant guère établie que sous le règne de Charles VI, c'est-à-dire de 1380 à 1422, et ayant été de suite adoptée par les rois d'Angleterre, cette épée, où l'écu de France n'a point encore éprouvé cette réduction, ne peut donc avoir été exécutée qu'entre les années 1334 et 1380, ou à peu près, c'est-à-dire sous le règne d'Édouard III, qui mourut en 1378, et ne peut conséquemment avoir appartenu qu'à ce monarque. Ce raisonnement a quelque valeur, il faut en convenir ; mais nous devons ajouter, dans l'intérêt de la vérité, qu'il s'agit de découvrir, que l'association des deux écus est bien loin de se présenter ici sous la forme consacrée qu'elle reçut dès son origine. On sait, en effet, qu'Édouard III, à l'exclusion de toute autre combinaison héraldique, écartela ses armes avec celles de France, c'est-à-dire qu'il partagea son écu en quatre, et qu'il plaça au premier et au quatrième les armes de France, au second et au troisième celles d'Angleterre. Les monuments de son règne, ceux de ses successeurs, présentent toujours la fusion des deux symboles nationaux opérée sous cette forme caractéristique et non autrement. Or, sur notre épée, l'écu de France est isolé, sans partition, d'un côté du pommeau, et au revers, les armes d'Angleterre sont accolées à un autre blason qui nous est inconnu. Doit-on reconnaître, dans ce rapprochement sous une forme inusitée, les insignes héraldiques d'Édouard III? c'est ce que nous n'oserions affirmer. Toutefois, d'après un renseignement que l'on nous a communiqué, les armes *à enquerir* pourraient être celles de Philippa de Hainaut, épouse d'Édouard III ; car on nous assure que sur le tombeau de Guillaume III, comte de Hainaut, père de cette princesse, on voyait les mêmes armes d'Angleterre représentées exactement de la même manière que sur notre épée. Si ce renseignement, que nous ne citons qu'avec défiance, mais qu'on parviendra peut-être à vérifier, était exact, toutes les incertitudes seraient incontinent fixées, et rien ne s'opposerait désormais à ce que ce beau glaive retînt le titre dont un amour peut-être aveugle de possesseur s'est empressé de le décorer.

Au reste, cette arme magnifique, dont l'empaumée a été refaite, mais dont la lame, la croisée et le pommeau sont authentiques, présente un spécimen bien complet de l'épée chevaleresque (*gagne-pain*) des xiii^e, xiv^e et xv^e siècles. La lame est généralement large, très longue, et plus ou moins flexible; le pommeau, tantôt aplati en guise de médaillon, tantôt globuleux avec diverses formes, est toujours très pesant, afin de contre-balancer par son poids celui de la lame. La garde, toujours simple, droite, ou tout au plus légèrement arquée du côté de la lame, n'est jamais contournée en sens divers, et surtout n'est jamais pourvue d'appendices et de circonvolutions destinées à protéger la main. Le fourreau, qu'on appelait *gaine*, *fautre* ou *feurre*, était généralement de bois recouvert de cuir.

Les deux ornements accolés aux détails de cette épée sont empruntés aux initiales et aux bordures d'un manuscrit du xiv^e siècle.

PLANCHE 147.

CEINTURES MILITAIRES DES CHEVALIERS DES XIV^e ET XV^e SIÈCLES, D'APRÈS DES STATUES DU MUSÉE DES MONUMENTS FRANÇAIS.

Cette Planche présente une suite d'exemples, très intéressants et parfaitement détaillés, des diverses formes de ceintures qui complétaient l'équipement du chevalier au xiv^e siècle. Ces ceintures étaient de deux espèces et se ceignaient souvent simultanément par-

dessus l'armure. La première, remarquable par sa simplicité et son peu de largeur, était destinée à fixer les plis de la cotte d'armes, et se portait au bas de la poitrine, bien au-dessus de la seconde, appelée par excellence la *ceinture militaire, d'honneur* ou *de chevalerie*, qui se ceignait sur les hanches, et soutenait la grande épée, le coustil ou la miséricorde, et même, hors du combat, l'écu du chevalier. Cette dernière ceinture, généralement très large et très épaisse, décorée de riches broderies, de plaques d'orfévrerie en relief et d'encadrements de pierreries, ne paraît guère, sur les monuments qu'à partir du xiv^e siècle. Il fallait que le placage de ces ceintures fût quelquefois bien somptueux et bien pesant, puisque, par un testament daté de 1241, Pierre, seigneur de Palluau et maréchal de Bourgogne, légua à l'église de Saint-Vincent de Châlons ses deux ceintures, l'une d'or et l'autre d'argent, pour qu'on en fît des vases sacrés. (Benneton de Peyrins, *Des anciens Étendards*, etc.) Le luxe qu'on se plaisait à prodiguer sur cette partie de l'équipement tenait à la haute idée qu'on se faisait de sa possession. La prérogative la plus importante attachée à l'ordre de chevalerie étant de ceindre l'épée, la ceinture militaire devint bientôt le signe principal de la distinction chevaleresque. Dans l'origine, on était créé chevalier par le don de la ceinture et de l'épée; et entre autres cérémonies observées dans la dégradation d'un chevalier était celle de lui ôter sa ceinture. On a même été jusqu'à prétendre qu'au chevalier seul appartenait le droit de porter l'épée attachée à la ceinture, et qu'il n'était permis à toute autre personne de la porter que suspendue à un baudrier passant sur l'épaule. La première manière, réputée la plus noble, aurait été celle des Francs, selon Busching, et la seconde celle des Goths. (Ampère, *De la Chevalerie*.) Benneton de Peyrins a remarqué avec raison que la ceinture chevaleresque ne fut portée que sur le haubert, et qu'elle cessa de paraître quand on eut adopté l'armure complète de fer battu.

PLANCHE 148.

MEUBLES, VASES ET INSTRUMENTS DE MUSIQUE DU XIV^e SIÈCLE, EXTRAITS DE DIVERS MANUSCRITS.

Tous les petits sujets rassemblés sur cette Planche, moins un, qui représente un personnage couronné tenant un orgue portatif, sont tirés d'un manuscrit qui appartient bien évidemment au xiii^e siècle, et non au xiv^e, ainsi que l'indique notre titre. Le second sujet, quoique rapporté au xiv^e siècle, par M. P. Pâris (*Manuscrits français*, t. I, p. 120), se rapproche tellement encore, par le caractère de son style, des monuments du siècle précédent, qu'il aurait pu, sans inconvénient, être confondu avec eux. C'était encore là l'occasion d'une de ces rectifications de titre que nous avons peut-être trop souvent hésité à consommer, par respect pour les décisions du vénérable antiquaire dont nous continuons le travail. Toutefois, nous ne pouvions nous dispenser de signaler cette erreur, dans l'intérêt des artistes qui consulteront cet ouvrage.

Les petits meubles groupés sur cette Planche, le service de table, les instruments de musique, présentent des détails remplis d'intérêt. On remarquera surtout la forme des hanaps, des buires, et des différents vases répandus sur la table, celle des couteaux et de la salière, l'absence d'assiettes, remplacées par les pains tranchoirs, et de fourchettes, dont nous n'avons pas trouvé de mention plus ancienne que le règne de Charles V. Les instruments, parmi lesquels se remarquent l'orgue portatif, la cornemuse, le psaltérion, le rebec et la mandore, qui nous sont déjà tous connus par d'autres exemples, nous offrent pour la première fois le spécimen d'une espèce de tambourin à petites cymbales, qui ressemble de tout point à notre tambour de basque.

PLANCHE 149.

INSTRUMENTS DE MUSIQUE DU XV^e SIÈCLE, PRIS DU *MIROIR HISTORIAL* DE VINCENT DE BEAUVAIS. — FIGURES TIRÉES DES *BIBLES HISTORIALES*, MANUSCRIT DU XIV^e SIÈCLE.

Les divers objets disséminés sur cette Planche étant tirés de trois manuscrits, dont un, à la vérité, est du xv^e siècle, mais dont les deux autres sont du xiv^e, nous avons cru devoir annexer la Planche qui les contient tous aux monuments de cette dernière époque. Le *Miroir historial* en deux volumes, qui a fourni le modèle des six premiers instruments, est un des plus admirables manuscrits historiés du xv^e siècle; il ne contient pas moins de quatre cents miniatures de grande dimension, qui pourraient passer pour une encyclopédie complète des costumes, des meubles, des armes, et des instruments de toute espèce de cette époque; il paraît avoir été fait pour un prince de la maison de Bourbon, ainsi que l'atteste un écusson aux armes de cette famille, répété dans un grand nombre de vignettes. (P. Paris; *Mss. franc.*, t. I, p. 53.) Les deux *Bibles historiales*, dont on trouvera également la description dans l'excellent ouvrage que nous venons de citer (t. I, p. 12, et t. II, p. 7), sans atteindre à la magnificence de l'ouvrage précédent, sont cependant dignes de tout l'intérêt des artistes, par leurs miniatures aussi nombreuses que splendides.

Tous les instruments figurés sur cette Planche nous sont à peu près connus : ce sont d'abord une espèce de mandore, une harpe, deux rebecs à trois cordes pourvus de leurs *arçons* (archets), un orgue portatif, dont on aperçoit le soufflet et le double clavier correspondant à un double rang de tuyaux ; une espèce de flûte ou de trompe dont le nom serait fort difficile à préciser, tant on trouve, dans les poëtes du temps, de qualifications qui pourraient indifféremment lui convenir ; deux psaltérions, dont l'un, tenu par une figure debout, semble en jouer à l'aide de deux petits plectres ou baguettes, est cependant dépourvu de cordes, et porté d'une manière si incommode que le jeu de l'instrument en serait certainement impraticable ; enfin, deux petits instruments sans cordes, mais destinés toutefois à en recevoir, et qui pourraient bien, à leur forme étroite et allongée, être pris pour une espèce de monocorde ou de trompette marine.

FIN DU PREMIER VOLUME.

Monuments Français

INÉDITS,

POUR SERVIR A L'HISTOIRE DES ARTS,

et ou sont représentés

Les Costumes Civils et Militaires, les Instruments de Musique, les Meubles de toutes especes et les Décorations intérieures des Maisons.

Dessiné, Colorié, Gravé et Rédigé

PAR

N.r X.r Willemin

TOME PREMIER

An 1806

Arabesques d'un Vitrail tiré du Cabinet de l'Auteur.

Turneau del. *Willemin sculp.* *Lachuisée scrip.*

Chapiteaux de l'Église de S.t Vital de Ravenne,
Sculpture du VI.e Siècle.

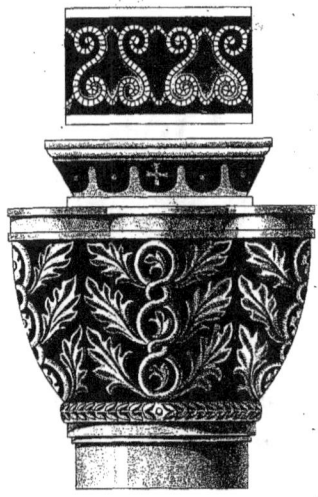
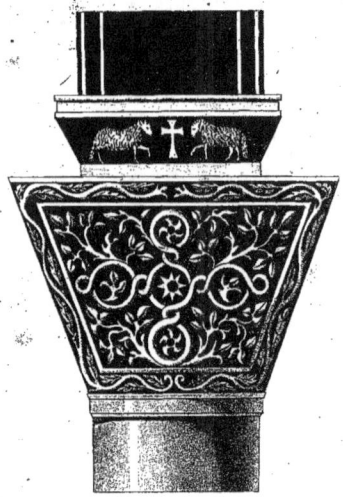

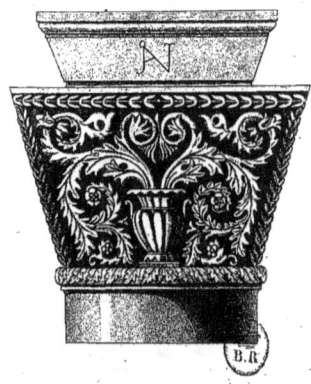
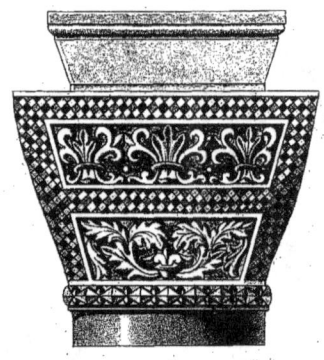

F. Debret del. Le Maitre et Chailly sculp.

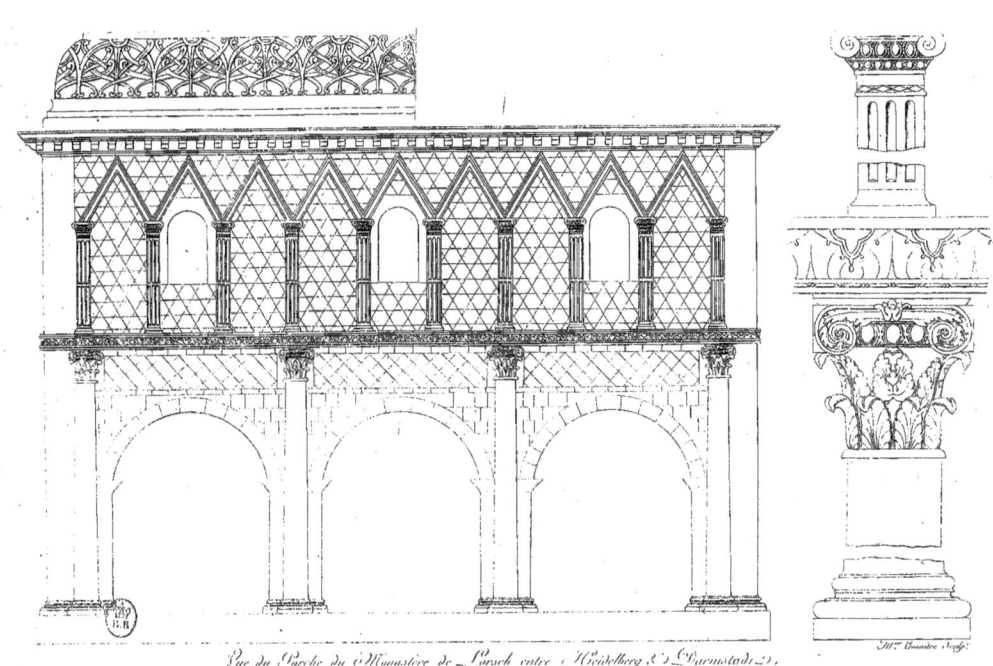

Vue du Porche du Monastère de Lorsch entre Heidelberg & Darmstadt. Bâti en 774.

Monumens du VIII.e Siècle.

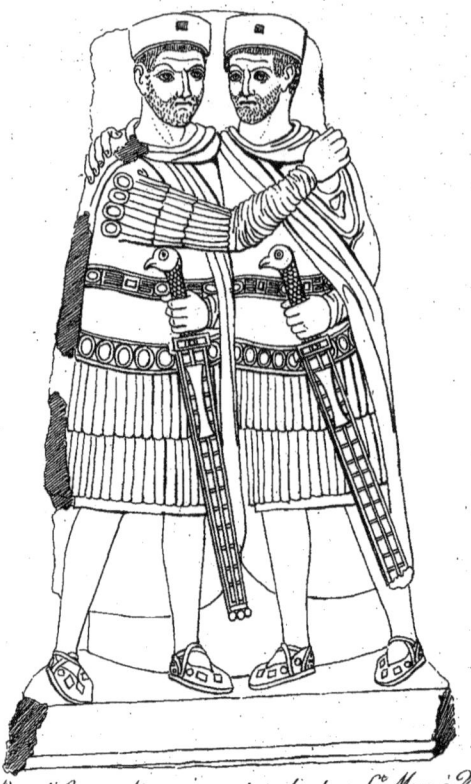

Bas-relief en porphyre qui se voit sur la place S.t Marc à Venise.

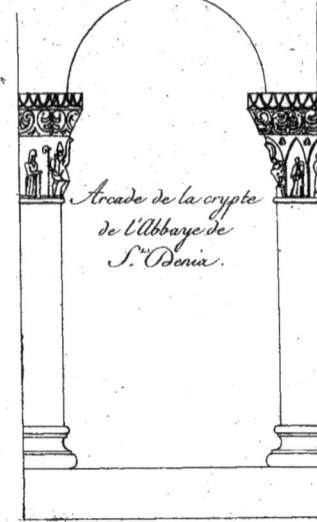

Arcade de la crypte de l'Abbaye de S.t Denis.

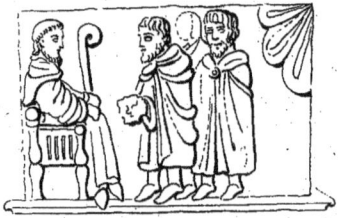

Développemens des Chapiteaux de l'ancienne Abbaye de S.t Denis.

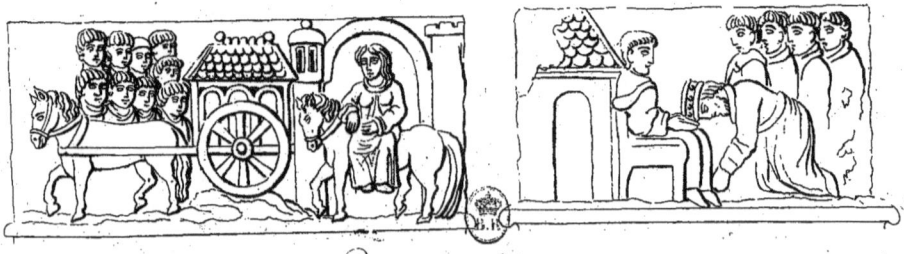

Willemin del.t et Sculp.t

Siège en Bronze doré, vulgairement appellé Trône de Dagobert,

MS. de l'Apocalypse,
N.° 7013. 12.° Siècle.

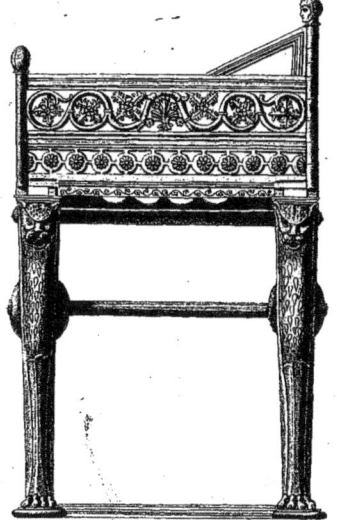

Chronique de France,
même Manuscrit.

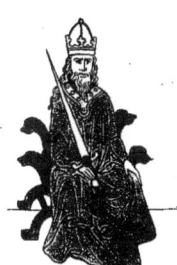

Hist. de France, Tom. 3.
MS. 8307. com.t du 15.° Siècle.

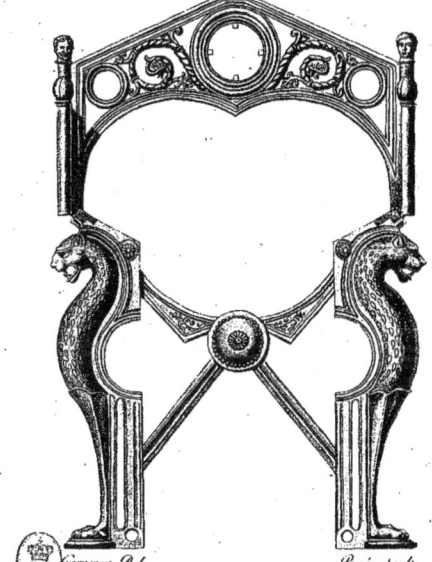

Gamerey Del. Perée Sculp.

Chronique de France,
MS. du 14.° Siècle. N.° 8301.

Conservé à la Bibliot.que Imp.le

Sièges Épiscopaux conservés dans les Églises de Canosa et Bari.

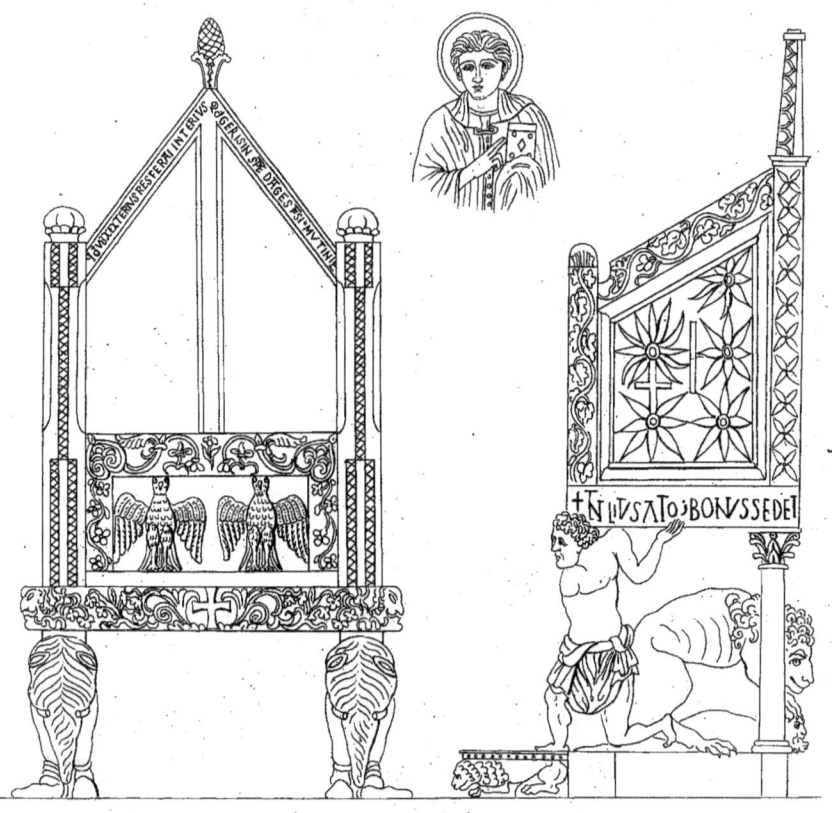

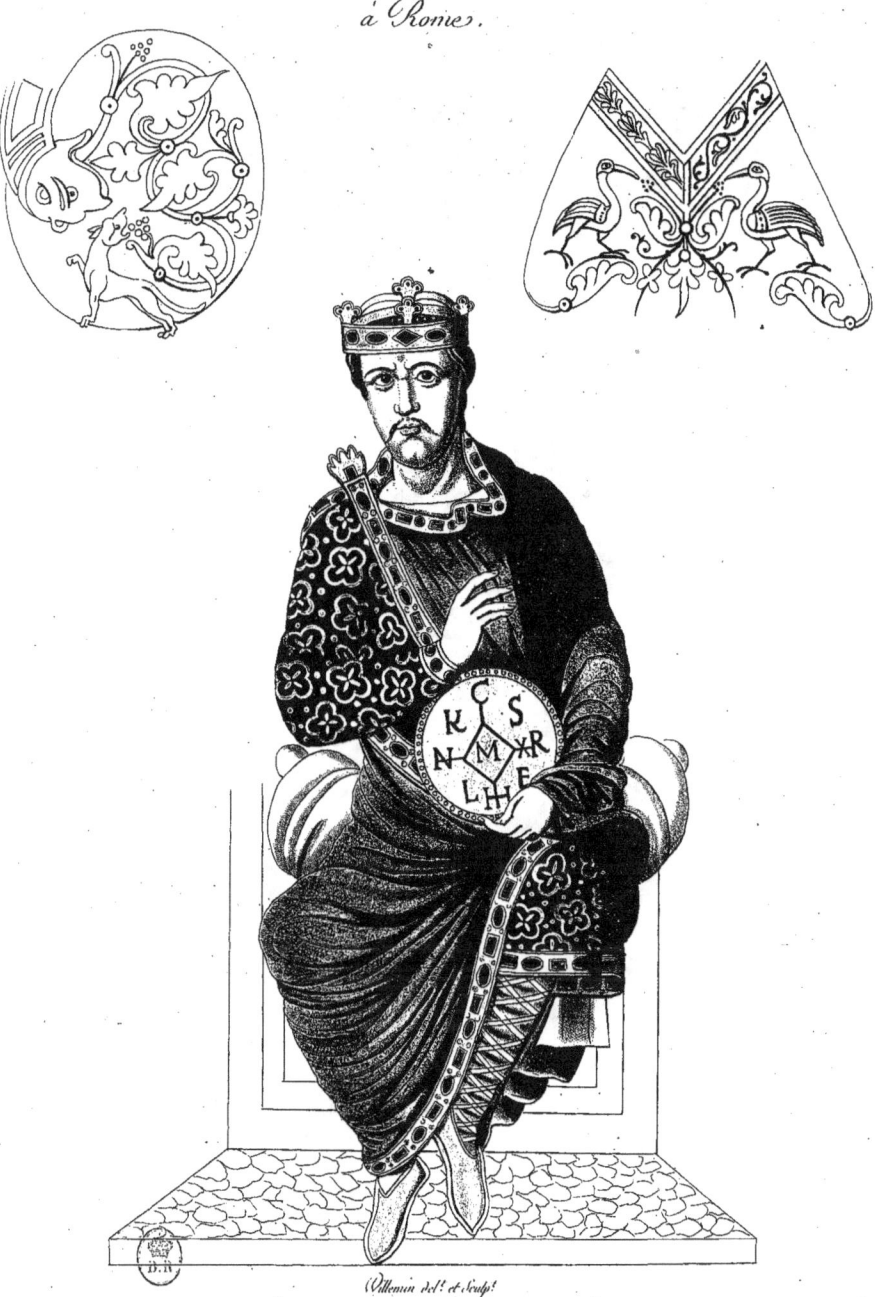

Figure de l'Empereur Charles II.
Peinte au Frontispice d'une Bible, conservée au Monastère de S.te Calixte, à Rome.

INGOBERTUS ERAM REFERENS ET SCRIBA FIDELIS

Figure de Charles-le-chauve,

tirée ainsi que les ornemens des heures M.Ss. de cet Empereur.

(IX.me Siècle.)

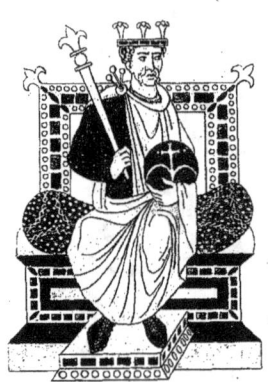

Bibliothèque Impériale.

*Costumes de femmes, Vases et Ornemens du IX.ᵉ Siècle.
Tirés de la Bible de Charles II, dit le Chauve.*

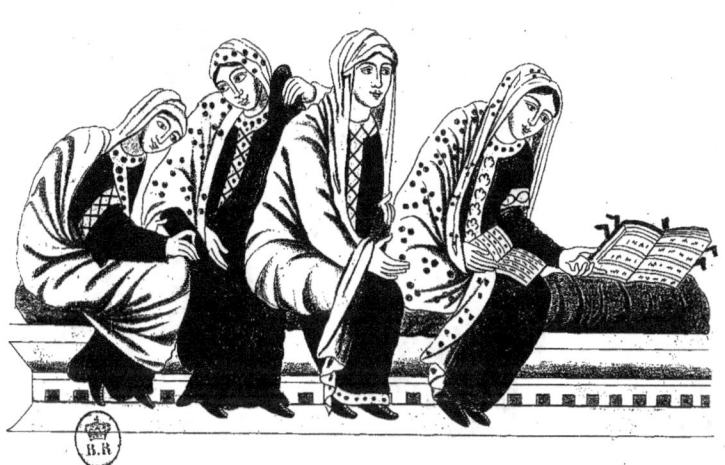

Willemin del et Sc.

Bibliothèque Royale.

Instrumens de musique et ornemens.
(Bible de Charles-le-chauve M.S. du milieu du IX.^{me} Siècle)

 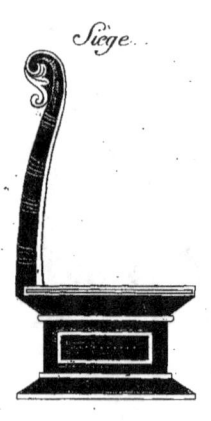

Siège.

Bibliothèque Impériale.

...ses et Ornemens du IX.e Siècle, tirés de deux MSS. latins. De la Bibliotheque Impériale.

Evangile

de Lothaire.

N.° 1.

266.

Bible de Charles le Chauve.

N.° 2.

Détails d'Architecture, extraits de divers MS. du IX.e Siècle.
Bibliothèque Royale.

Trône et Ornemens du IX.ᵉ Siècle,
M.S. de la Bib.ᵗ Imp.ᵗ

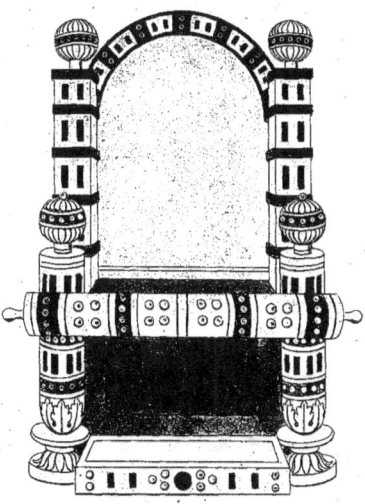

M.S. Grec N.º 510.

M.S. Latin N.º 5.

Villemin del. et sculp.

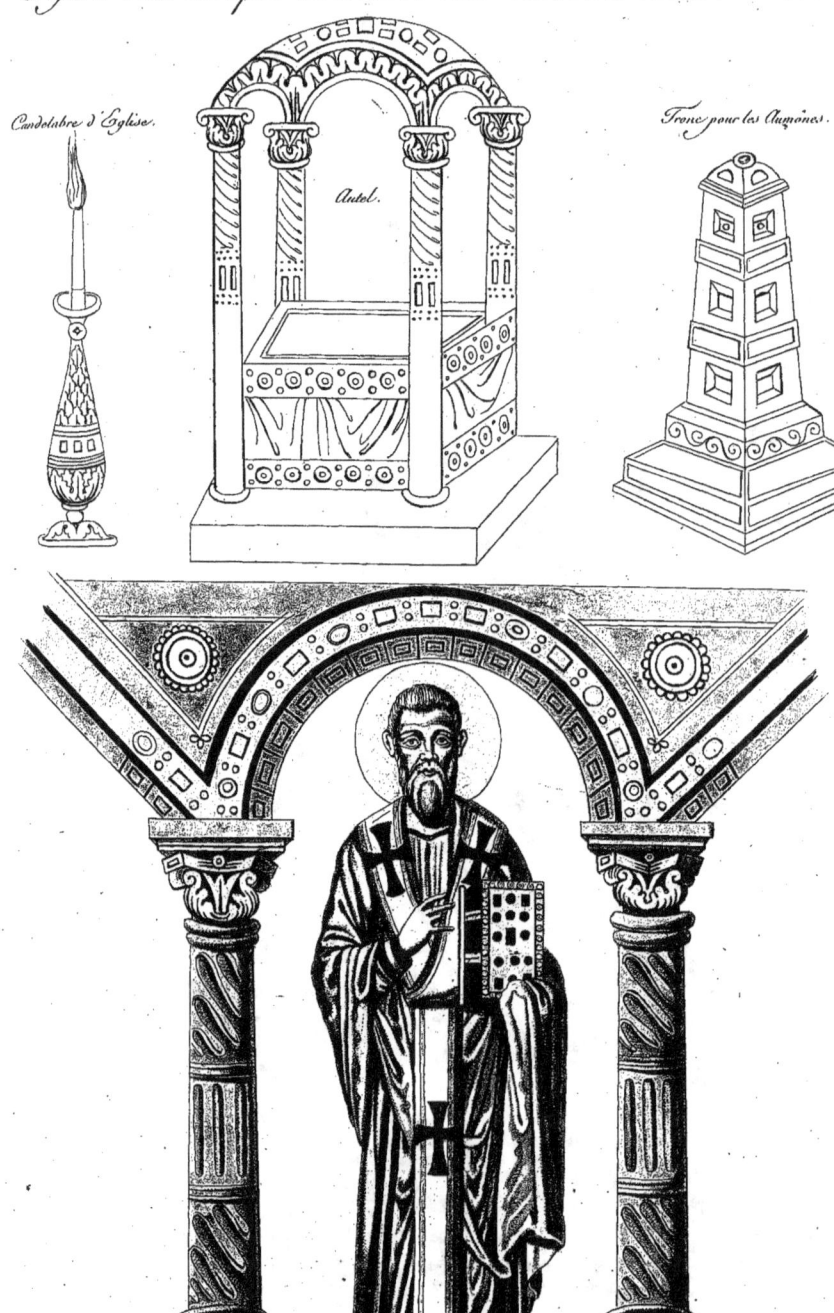

Figure d'un Évêque Grec, tirée d'un Manuscrit exécuté en 886.

Candelabre d'Église. — Autel. — Tronc pour les Aumônes.

Willemin del.t et sculp.t
Bibliothèque Royale.

Trônes et Lits Grecs, extraits d'un M.S. exécuté en 886.

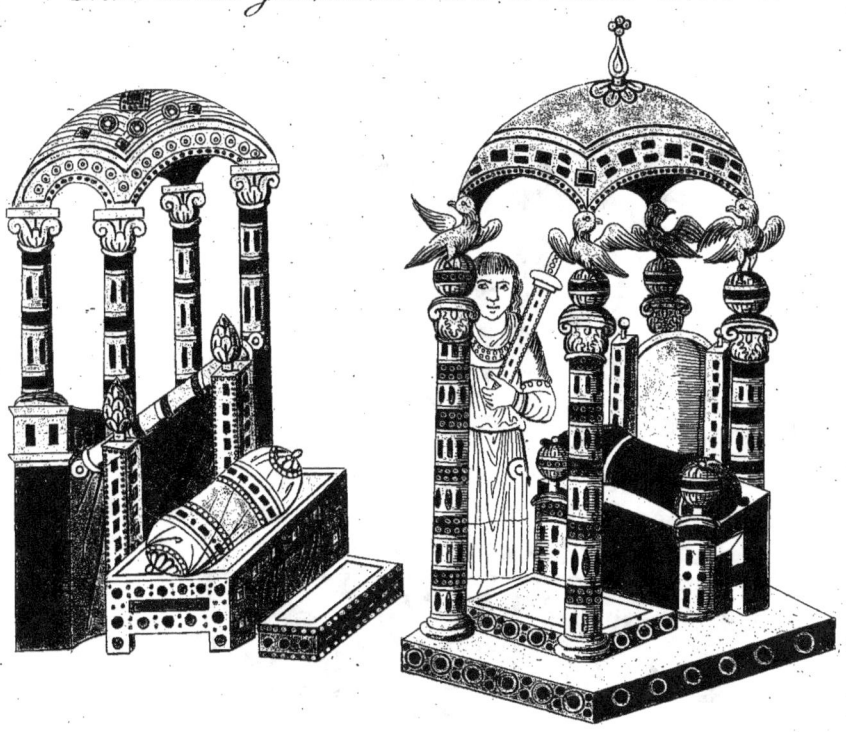
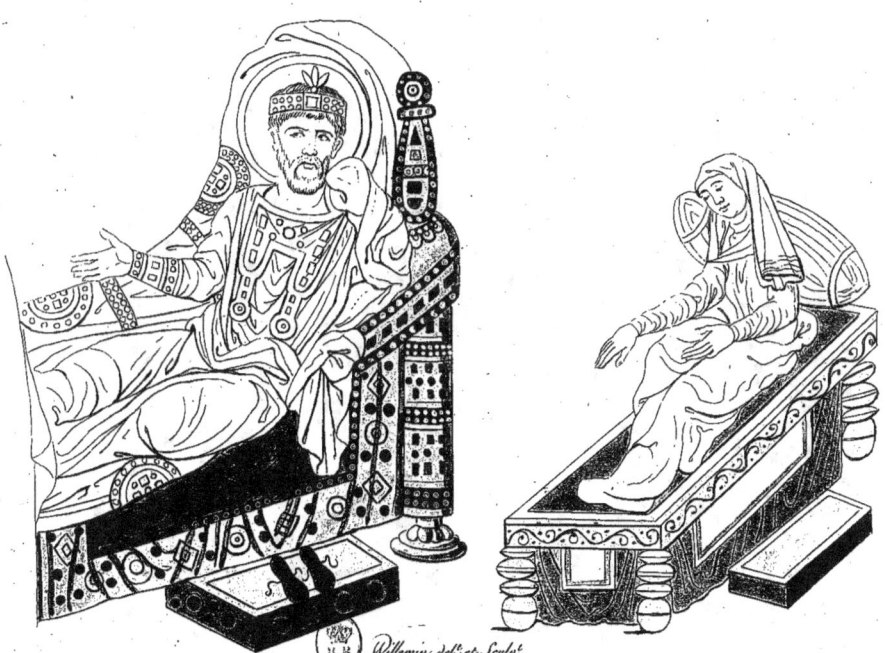

Willemin del.t et Sculp.t

M.S. No. 510. Bibliothèque du Roi.

Siège et Ornement tirés d'un M.S. Grec du IX.ᵐᵉ Siècle,
Bibliothèque Impériale, N.º 510.

Etoffe tissue de Soye et d'Or,
trouvée dans un Tombeau de l'Abbaye de S.ᵗ Germain des prés.

Voile, vulgairement appellé chemise de la Vierge?; donné à la Cathédrale de Chartres, par Charles le Chauve en 877.

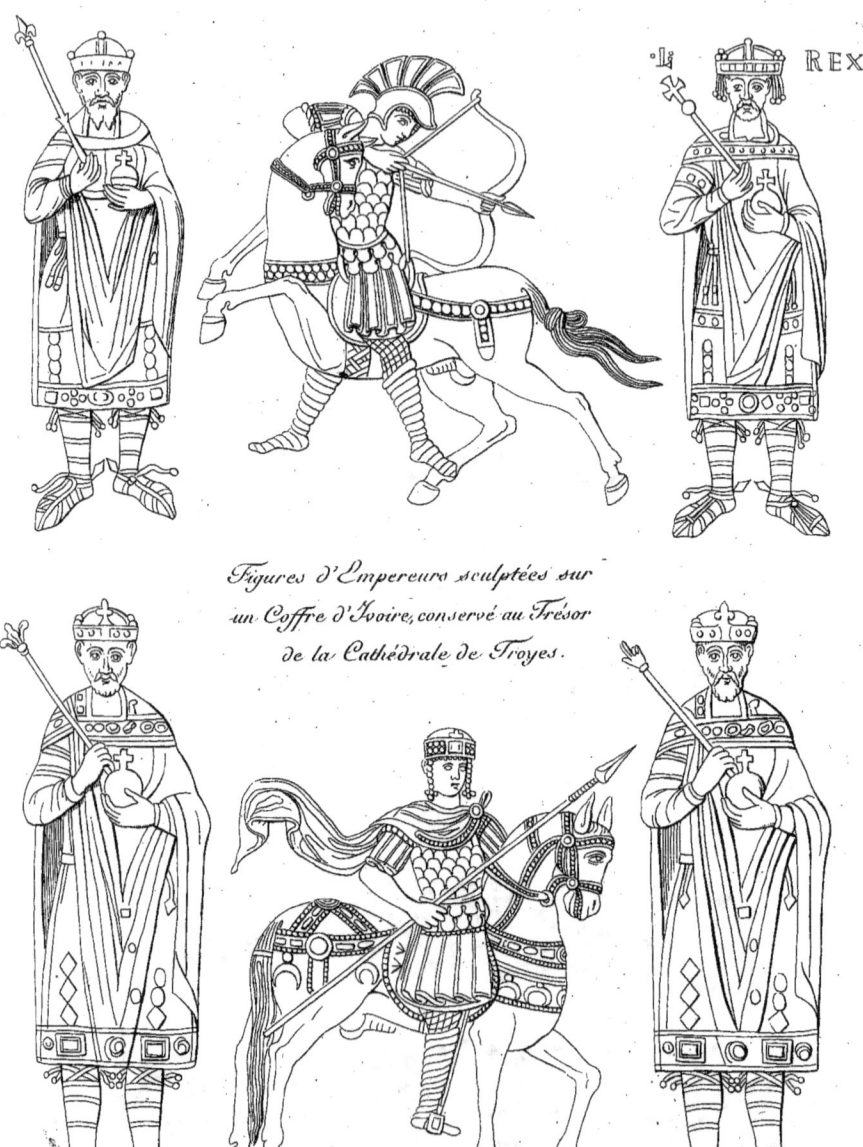

Figures de Rois et d'Empereurs, gravées sur le fourreau d'Or, de l'Épée que l'on porte au Sacre du Roi des Romains.

Figures d'Empereurs sculptées sur un Coffre d'Ivoire, conservé au Trésor de la Cathédrale de Troyes.

Willemin del. et sculpsit.

18.

Roi et Reine faisant partie du jeu d'Echecs dit de Charlemagne.

Ornement extrait d'un Missel du XI.^e siècle, Conservé à la Bibliothèque de Rouen.

Civelot del.

Cabinet de la Bibliothèque Royale. A. Pière sculp.

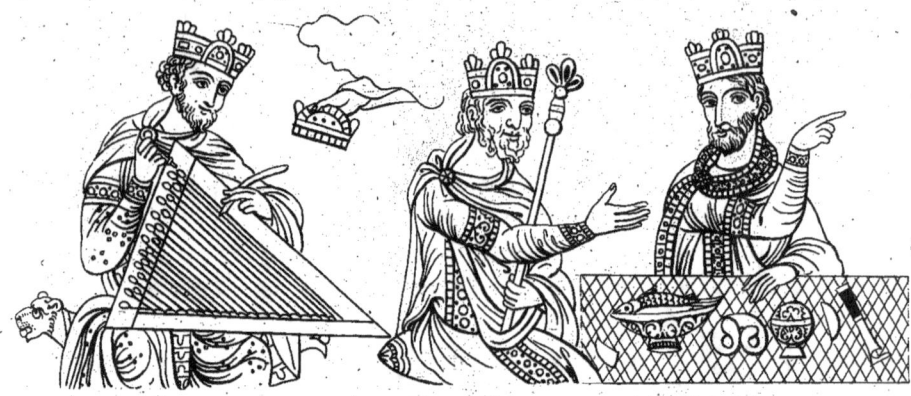

Figures servant à faire connaître la forme primitive de la Couronne de Charlemagne, extraites d'un Manuscrit Latin du XII.e Siècle de la Bibliothèque de Strasbourg, publié par M.r Angelhard.

Couronne de Charlemagne conservée à Vienne.

J. A. Delsenbach del.t Amédée Perée Sculp.t

Épée de Charlemagne conservée autrefois à Nuremberg
tirée du bel ouvrage sur les ornemens Impériaux.

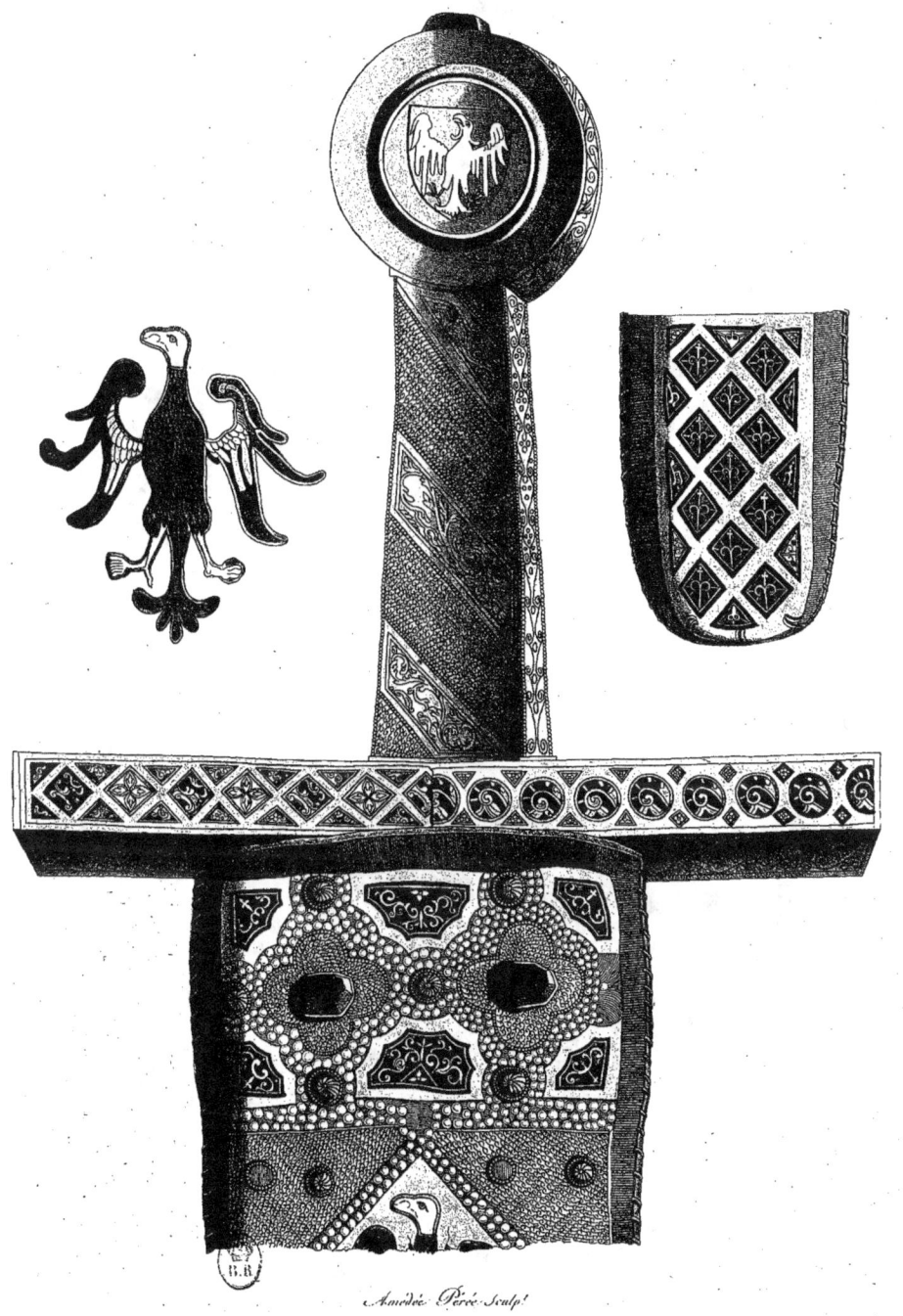

Amedée Perée Sculp.

21.

Tuniques dites de Charlemagne, tirées de l'ouvrage publié à Nuremberg en 1790.

J. A. Delsenbach del. Amédée Percée Sculp.t

Ceinture et Chaussures dites de Charlemagne.

C·RI·STVS RIEIGNA CRISTVS IN·Q·PARAT DDEVS CRISTVS VINCIT·

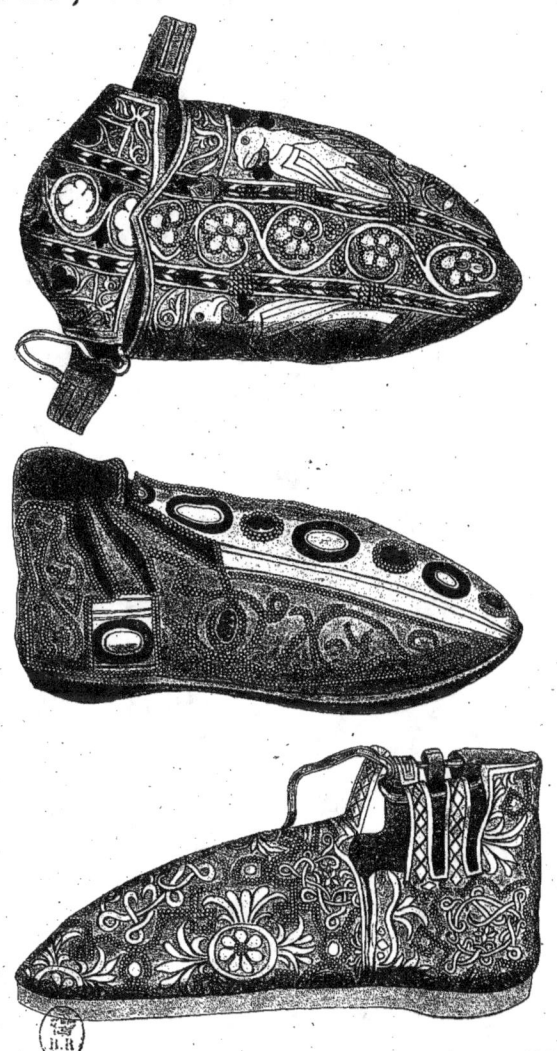

F. Jumenell del. Willemin sculp.

Tirées de l'Ouvrage sur les Ornemens Impériaux du S.t Empire.

Figure de l'Empereur Sigismond, en habit Impérial du St. Empire, tirée de l'Ouvrage, publié à Nuremberg, 1790.

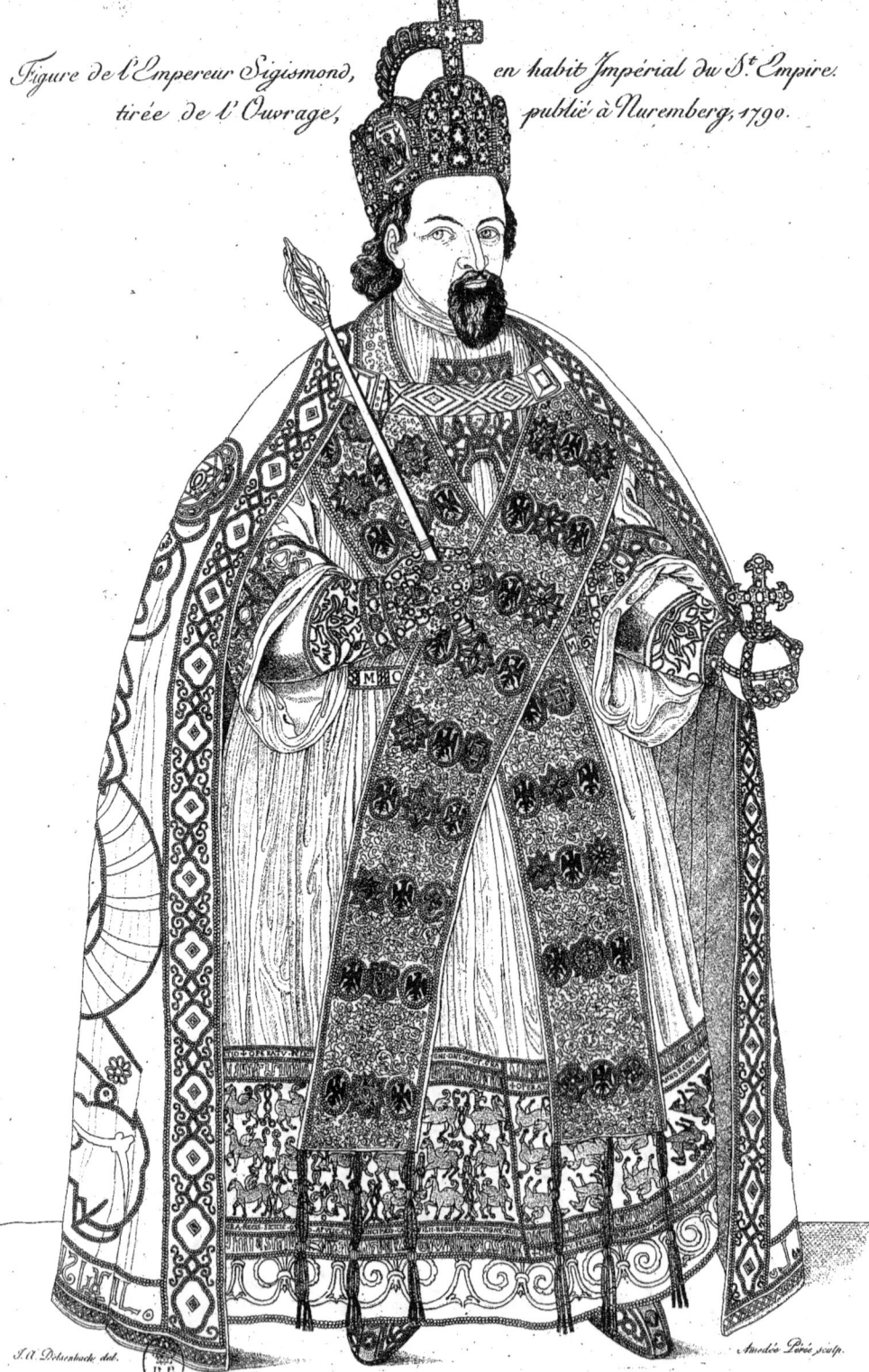

Frontons de deux Édifices des X.e et XI.e Siècles.
Ancienne Cathédrale de Beauvais, vulgairement appellée Basse Œuvre.

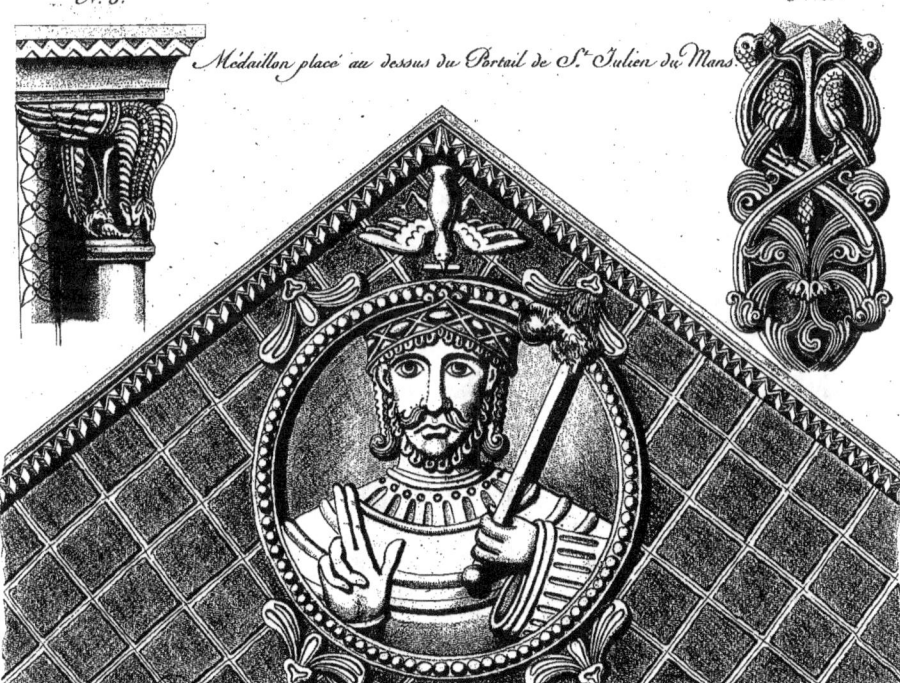

Médaillon placé au dessus du Portail de S.t Julien du Mans

*Ornements et figures tenant des Instruments de musique,
Tirés de deux Manuscrits du VII.^e Siècle.*

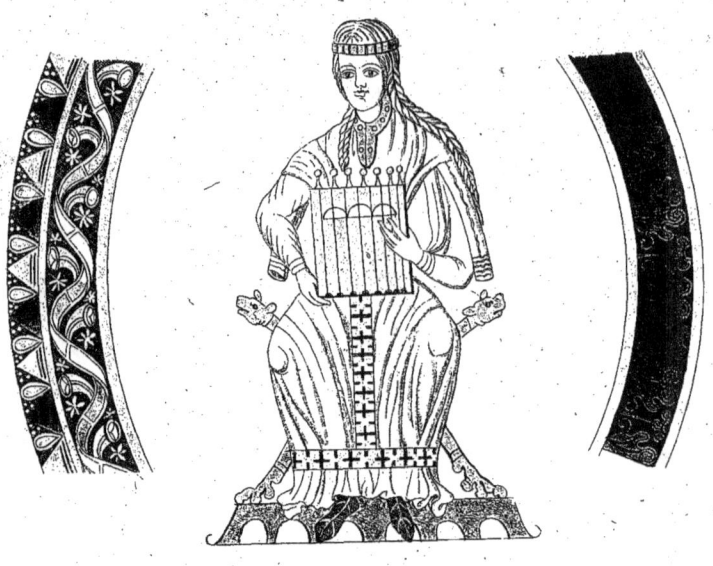

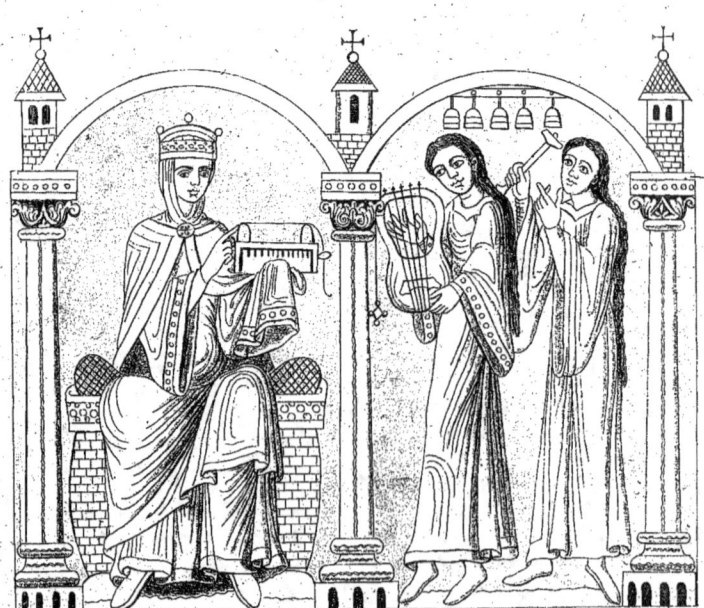

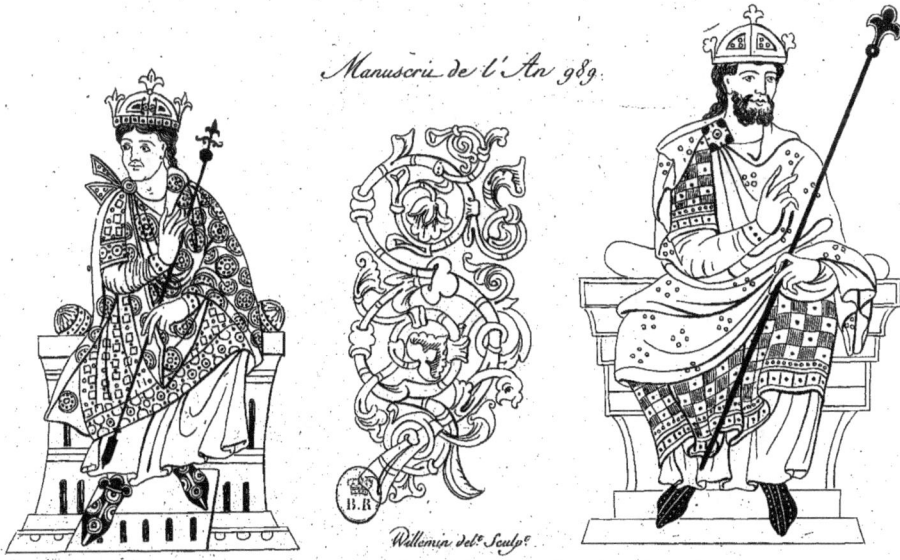

Costumes du X.^e Siècle extraits de divers Manuscrits de la Bibliothèq.^e du Roi.

Fonds de l'Abbaye de S.^t Germain des Prés N.º 30.

Manuscrit de l'An 989.

Willemin del.^t Sculp.^t

Peinture représentant un Évêque, tirée d'un MS. exécuté vers l'an 989.
Bibliothèque du Roi.

Peinture représentant un Diacre, tirée d'un MS. exécuté vers l'an 989.
Bibliothèque du Roi.

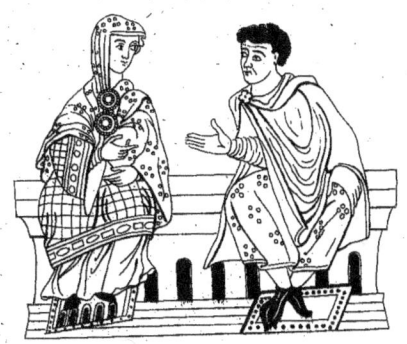
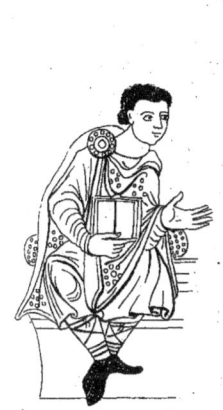
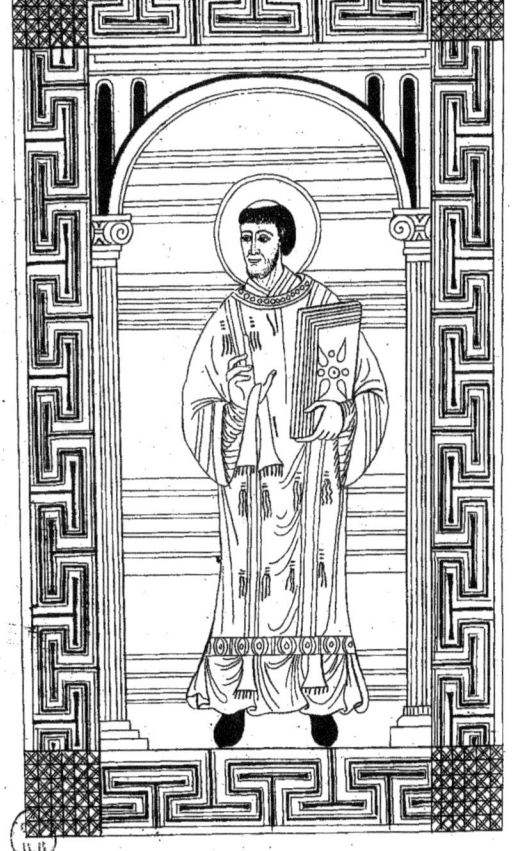
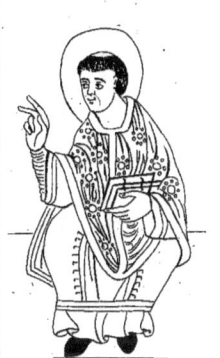

Willemin del. et sculp.t

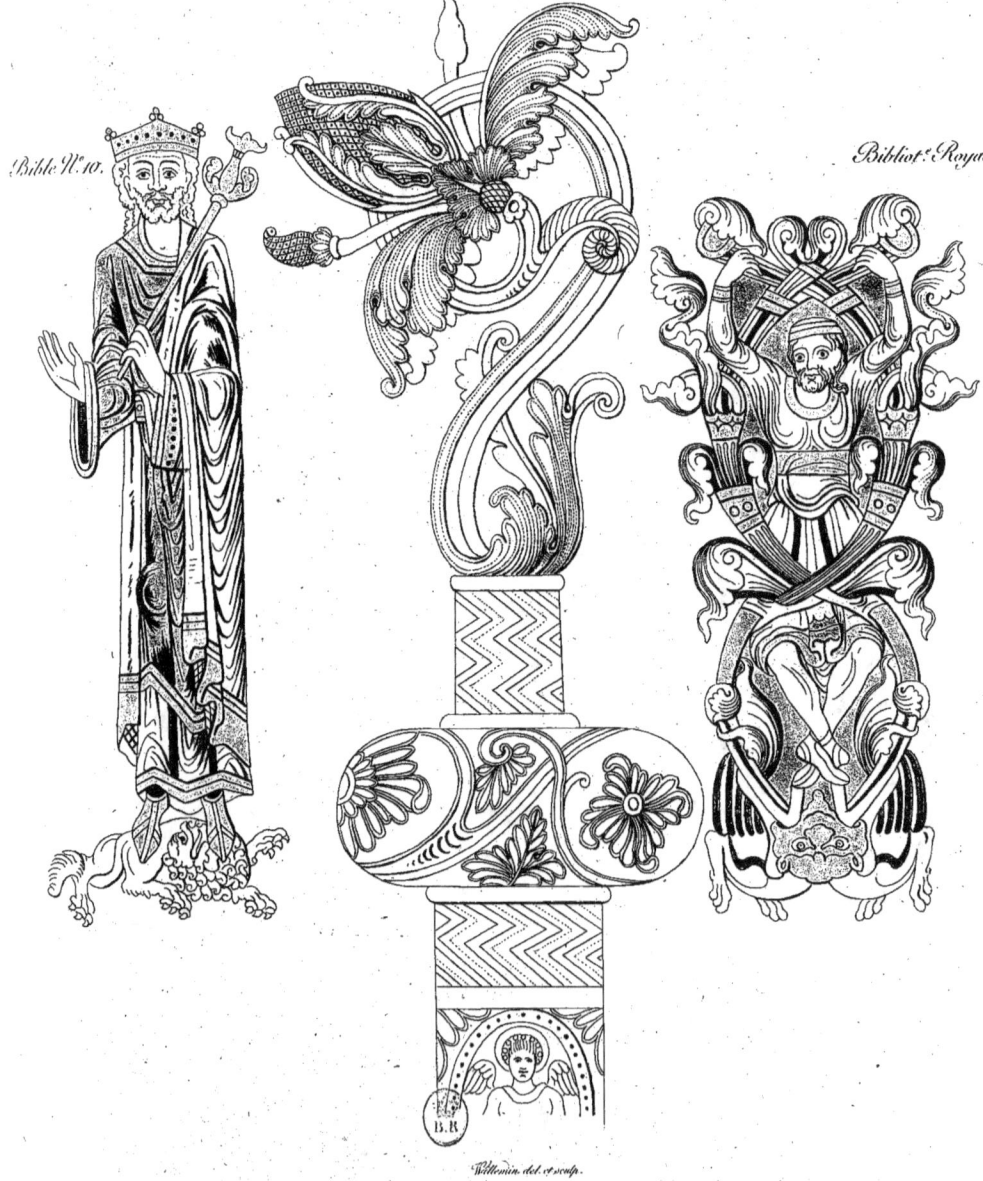

Crosse de l'Archevêque Atalde, mort en 933,
trouvée dans son Tombeau, placé dans le Chœur de la Cathédrale de Sens.

Collection de dessins, de M.˙ Tarbé, à Sens.

Développemens des Ornemens, Figures et Inscriptions placés sur la Crosse de Ragenfroi,
élu Évêque de Chartres, vers l'an 941.

Un tiers de moins que l'Original.

Cabinet de Mr. Crochard, à Chartres.

Ornement extrait d'un Manuscrit Grec du Xe Siècle.
No. 64 Bibliothèque du Roi.

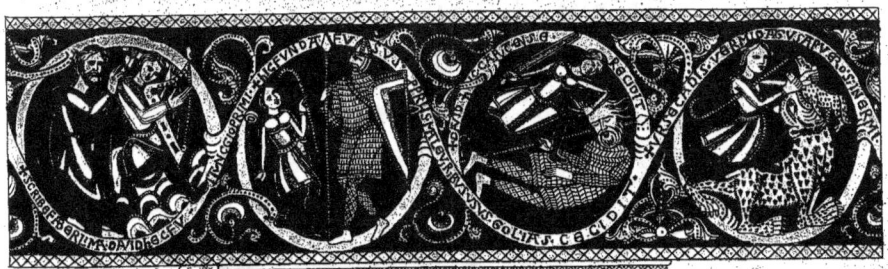

✠ FRATER WILLELMVS ME FECIT

Willemin direxit. *Amédée Périe del. et sculpt.*

Portique tiré d'une peinture d'un Manuscrit Grec, du X.ᵉ Siècle.

Ornement du même Manuscrit.

Willemin del. Lemaitre Sculp.

Bibliothèque Royale.

Figure de Charles le Simple.

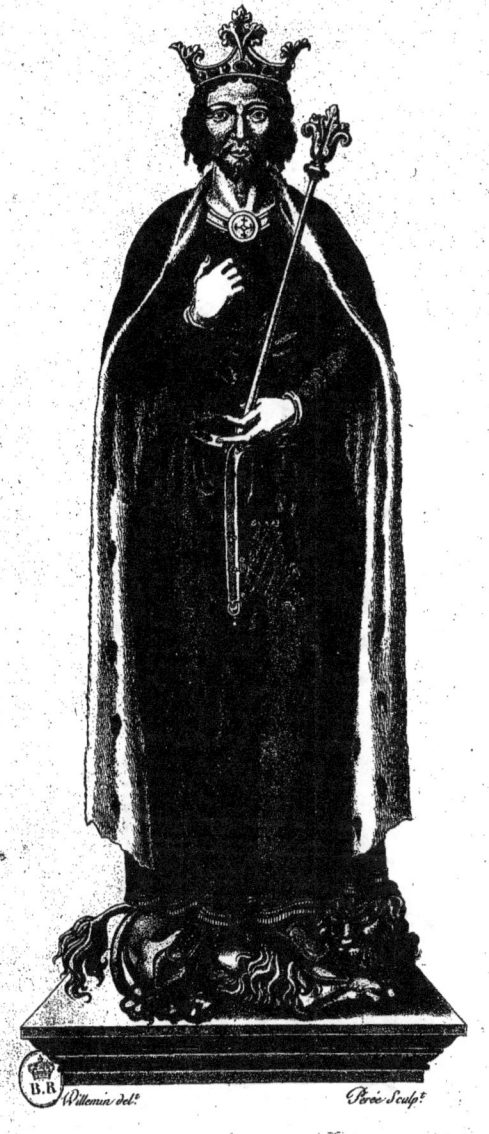

Tirée de l'histoire des Rois de France, par Dutillet.
Ms. N.º 8410, de la Bibliothèque Royale.

Portail Septentrional de l'Église de S. Étienne de Beauvais,
reconstruite en l'Année 997.

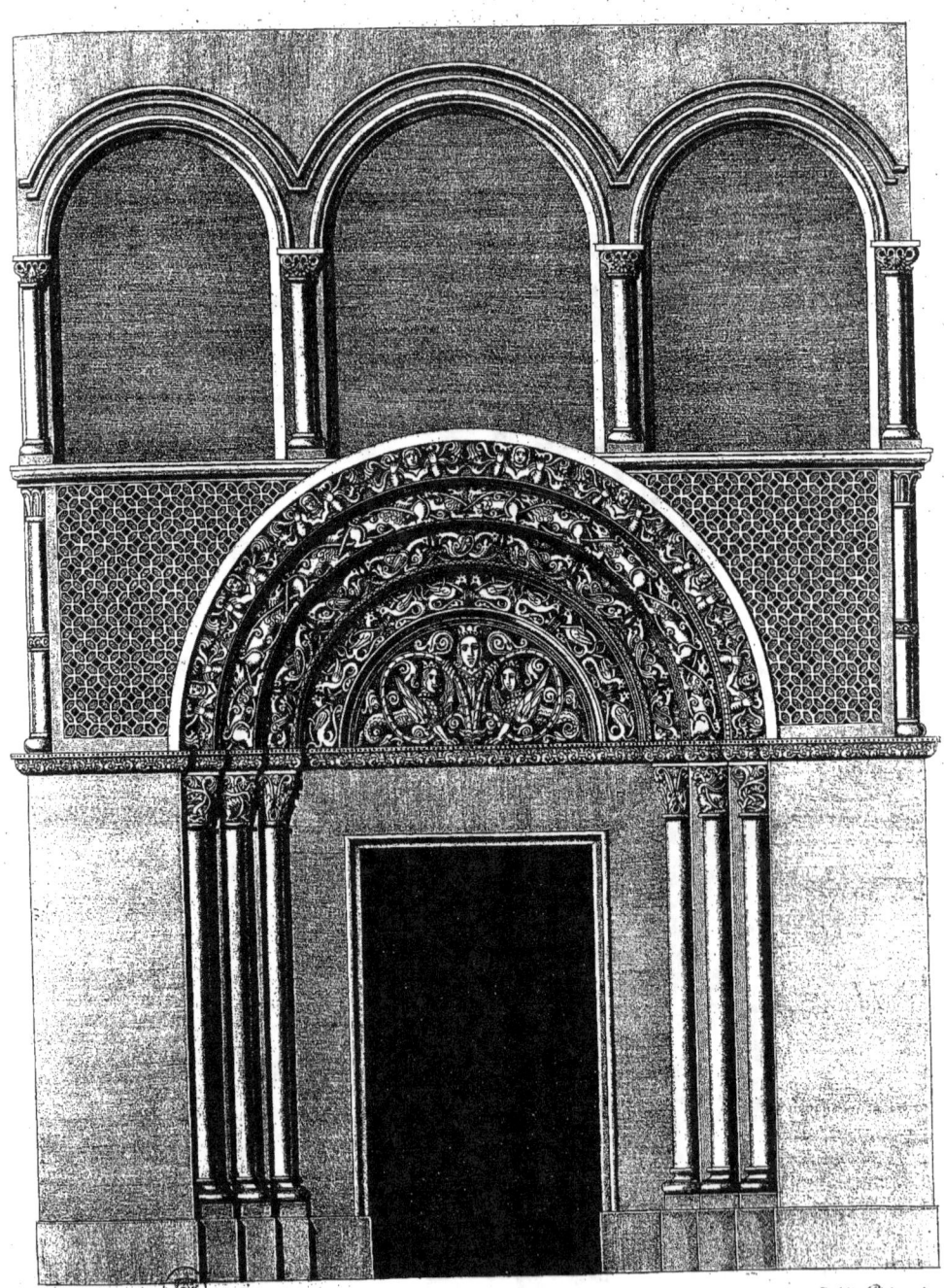

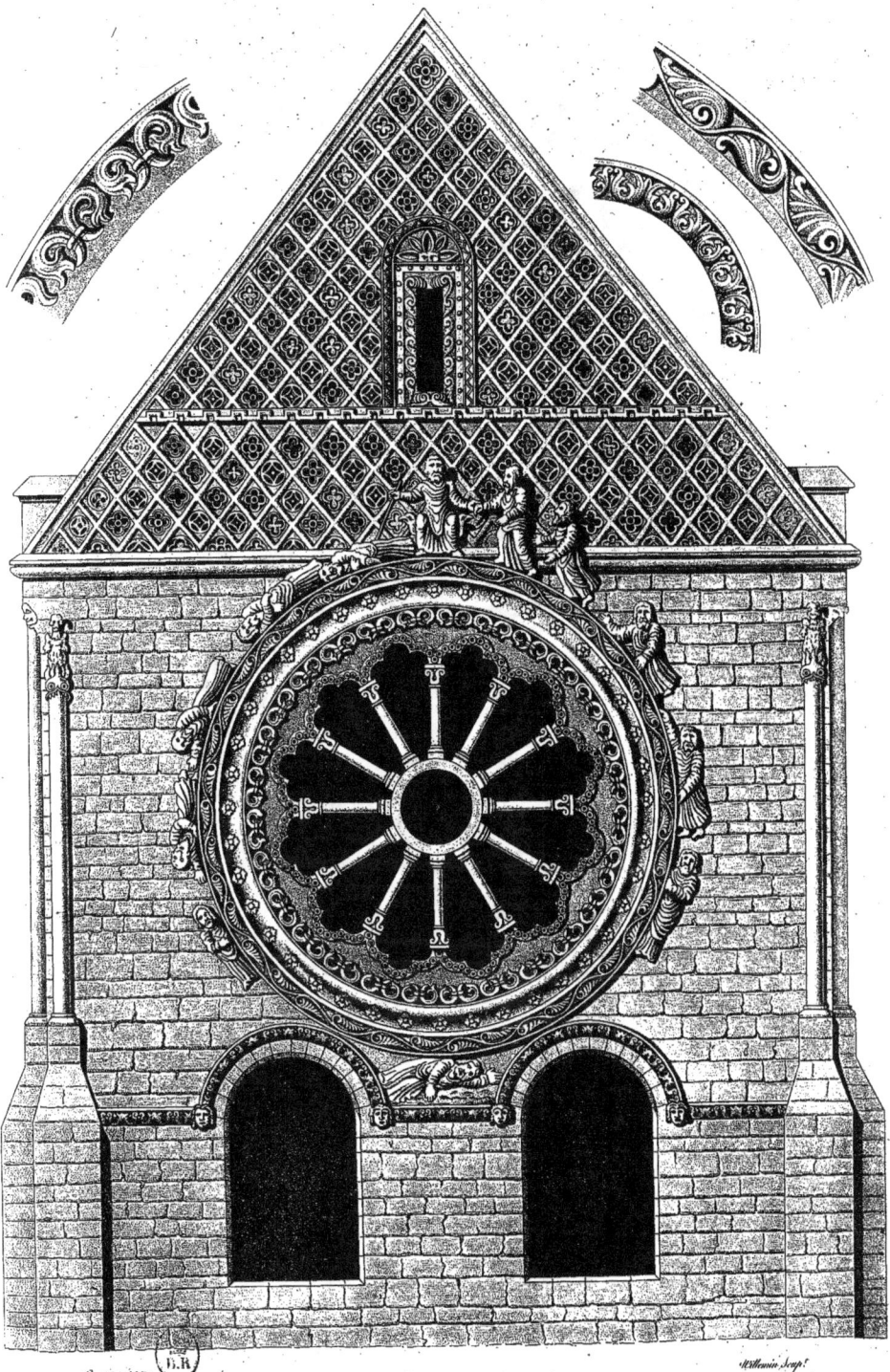

Décoration extérieure du Croisillon Septentrional de l'Église de St. Etienne de Beauvais. Monument du commencement du XI.e Siècle.

Détails d'Architecture, du XI.ͤ Siècle tirés des Edifices de S.ͭ Etienne et de S.ͭ Lucien
(de la Ville de Beauvais.)

Fenêtre à côté du Croisillon.

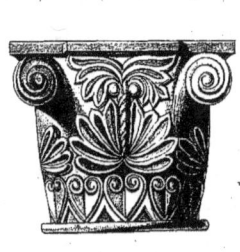 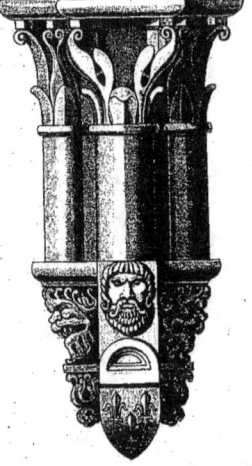 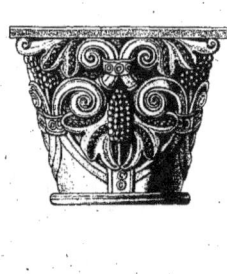

Console terminant les Arceaux de la voûte de l'Eglise S.ͭ Etienne.

*Chapiteaux de l'Abbaye de S.ͭ Lucien rebâtie vers l'An 1078.
par les Architectes Wirmbolde et Odon.*

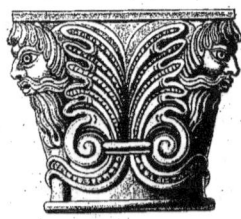 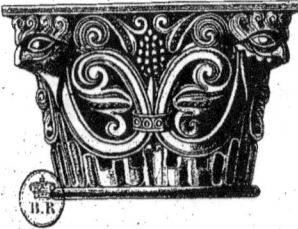

Langlois et Willemin del.ͭ Amédée Perée Sculps.ͭ

Porte intérieure de l'Église de l'Abbaye de Cluny,
fondée en 910, par Guillaume I.er, Duc d'Aquitaine et Comte d'Auvergne.

Ancien Duché de Bourgogne, dans le Mâconnois.

Petite porte de l'Eglise d'Altamura, Royaume de Naples.

Pilastre du Cloître de S.^t Sauveur, à Aix en Provence.
(XI.^e Siècle.)

Développement d'un Chapiteau de l'Abbaye de S.^t Denis.

Troisième côté du Pilastre.

P. Révoil del. Willemin Sculp.

Echelle de deux pieds.

Chapiteaux de l'Abbaye de S.t Germain des prés,
Sculptés par ordre des Abbés Morard et Ingon.

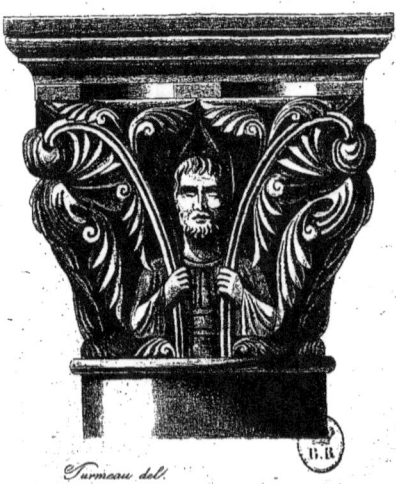 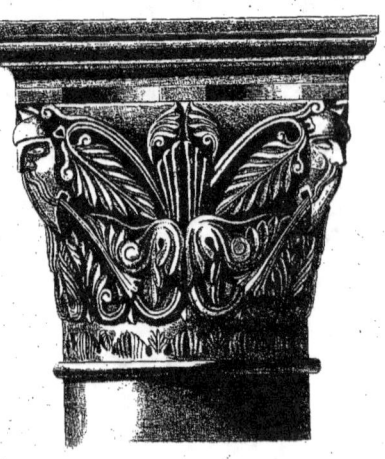

Vers le commencement du XI.me Siècle.

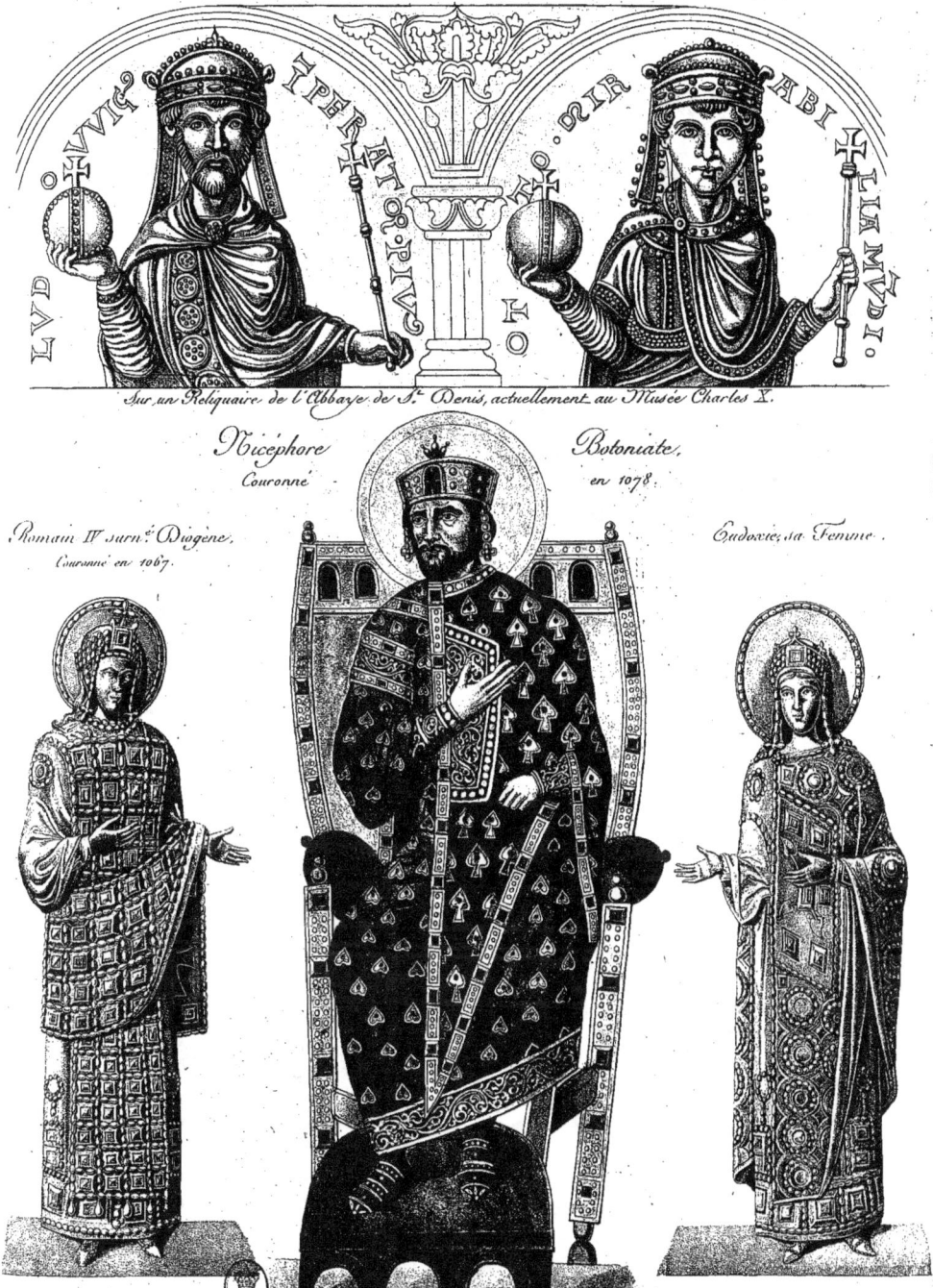

Figures d'Empereurs et d'Impératrice d'Orient & d'Occident.

Sur un Reliquaire de l'Abbaye de St. Denis, actuellement au Musée Charles X.

Nicéphore Botoniate.
Couronné en 1078.

Romain IV surnᵉ Diogène.
Couronné en 1067.

Eudoxie, sa Femme.

Willemin et Civelot del.

Mst. Grec et Bas-Relief de la Bibl. Royᵉ

A. Pérée Sculpᵗ

Crosse en Ivoire d'Yves de Chartres,

Évêque de cette Ville vers l'An 1091.

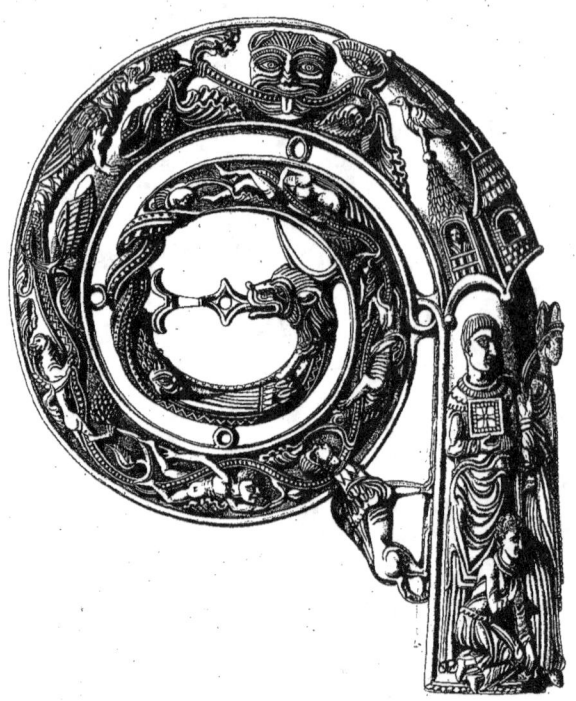

Cabinet de M. Rogé *à Paris.*

Branches d'une Croix.

Sculpture en Ivoire, du Cabinet de M. De Clermont au Mans*

Willemin del. Amédée Périé sculp.

Diptyques d'Ivoire dont on croit le travail antérieur au II.ᵉ Siècle conservés anciennement dans le Trésor de la Cathédrale de Beauvais.

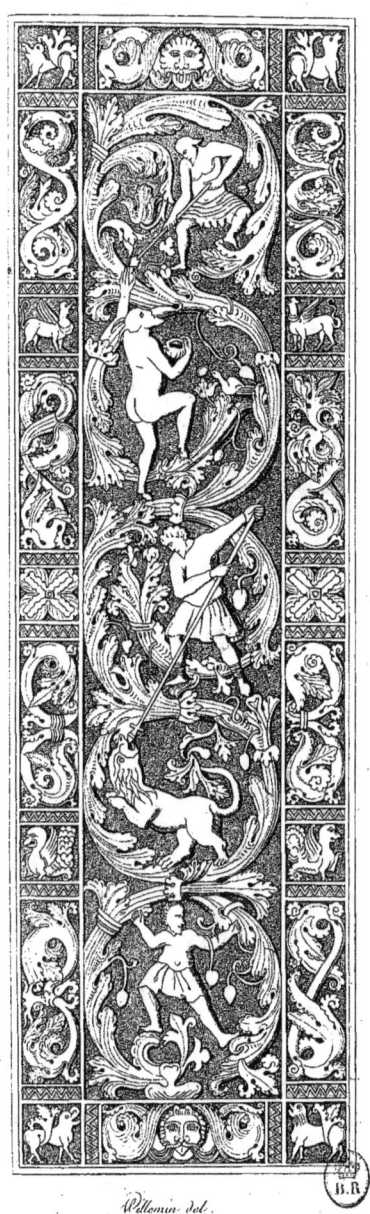

Willemin del. Amédée Pérée Sculp.

Fragmens de la Tapisserie de la Reine Mathilde,
Conservée à Bayeux.

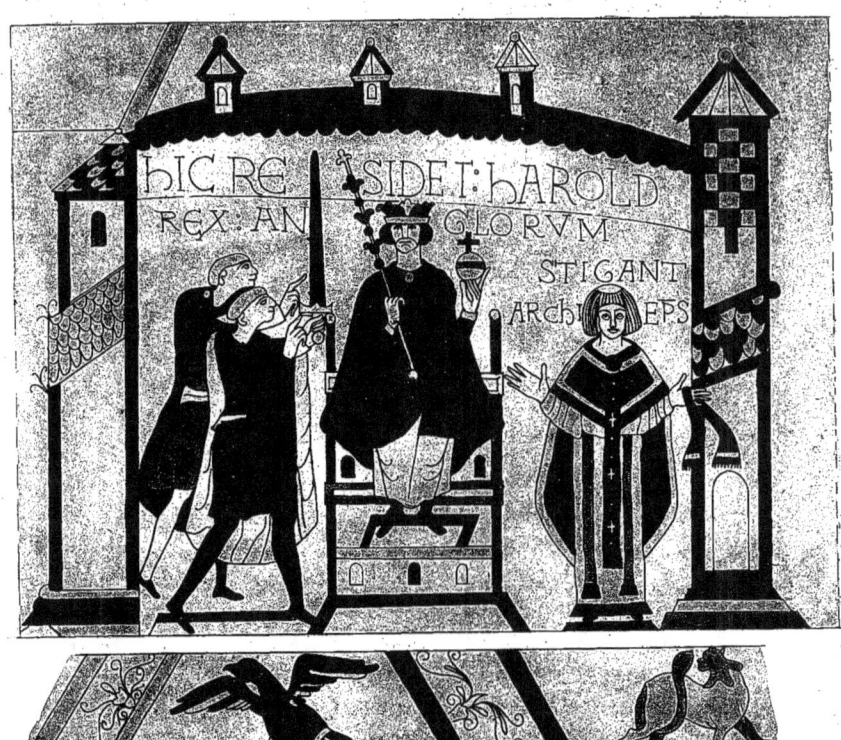

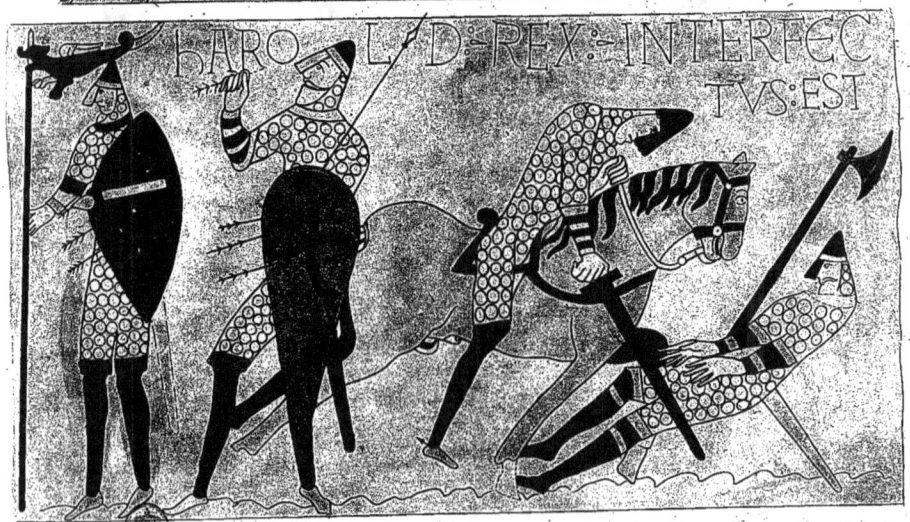

Costumes et Meubles du XI.ᵐᵉ Siècle,
tirés de plusieurs MSS. de la Bibliothèque Impériale.

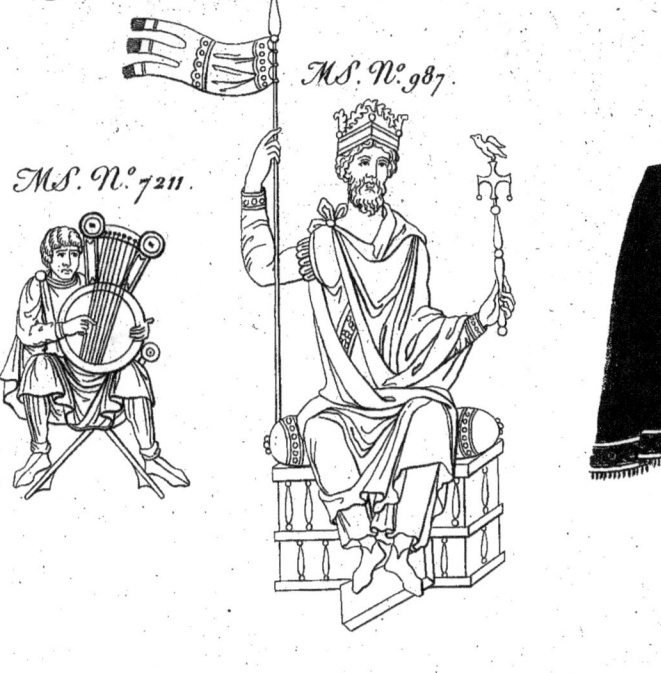

MS. N.° 7211.

MS. N.° 987.

MS de la S.ᵗᵉ Chapelle.

Willemin del. et sculp.

Costumes de Femme et Ornemens du XI.e Siècle.

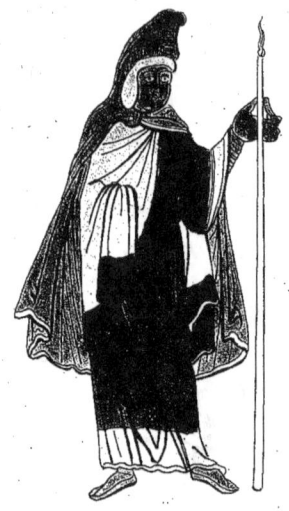

Figure de Radegonde Reine de France
Femme de Clotaire 1.er

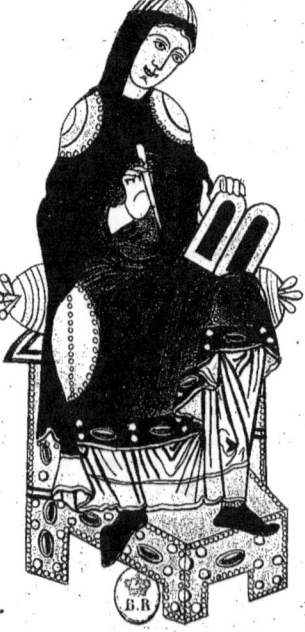

Willemin del.t & Sculps.t 1828.

Arcades tirées des Peintures d'une Bible Manuscrite du onzième Siècle

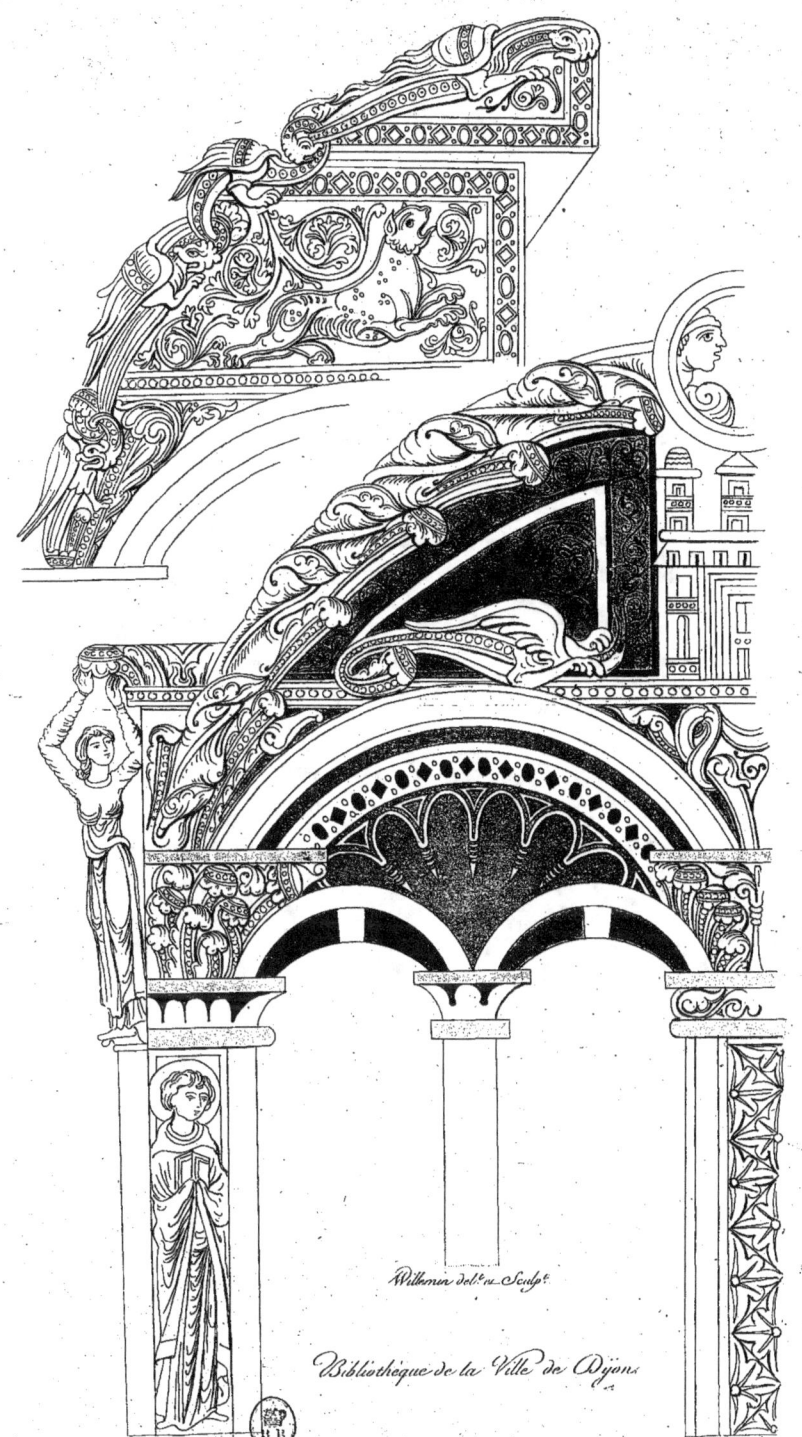

Willemin del.t et Sculpt.

Bibliothèque de la Ville de Dijon

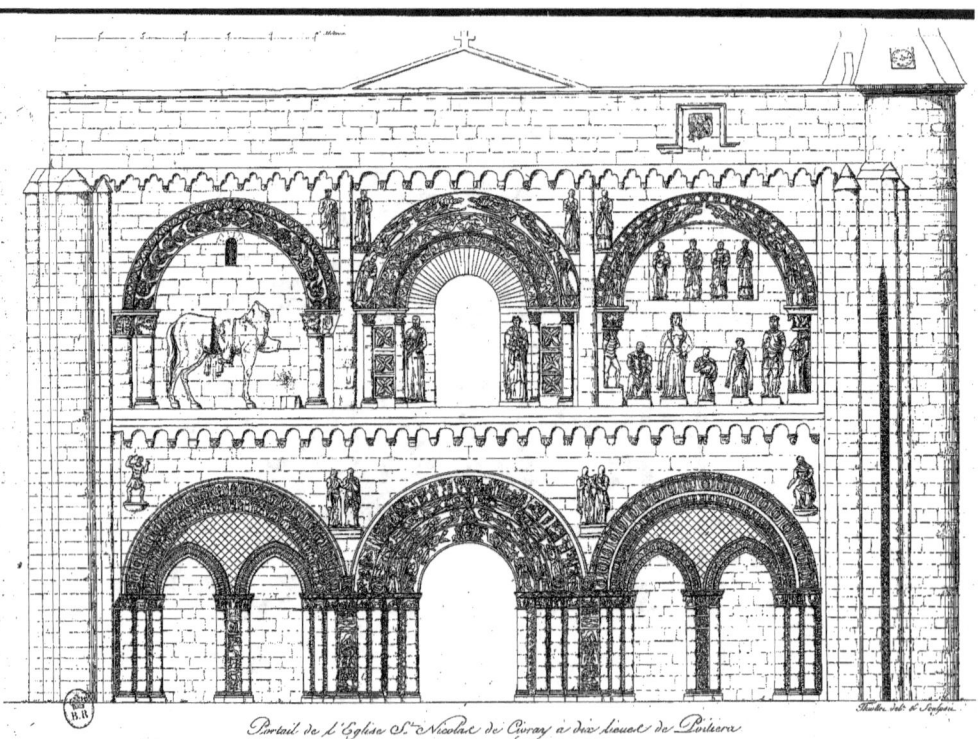

Portail de l'Eglise St. Nicolas de Civray à dix lieues de Poitiers

Archivoltes de divers Édifices du Poitou (Monumens des XI.e et XII.e Siècles

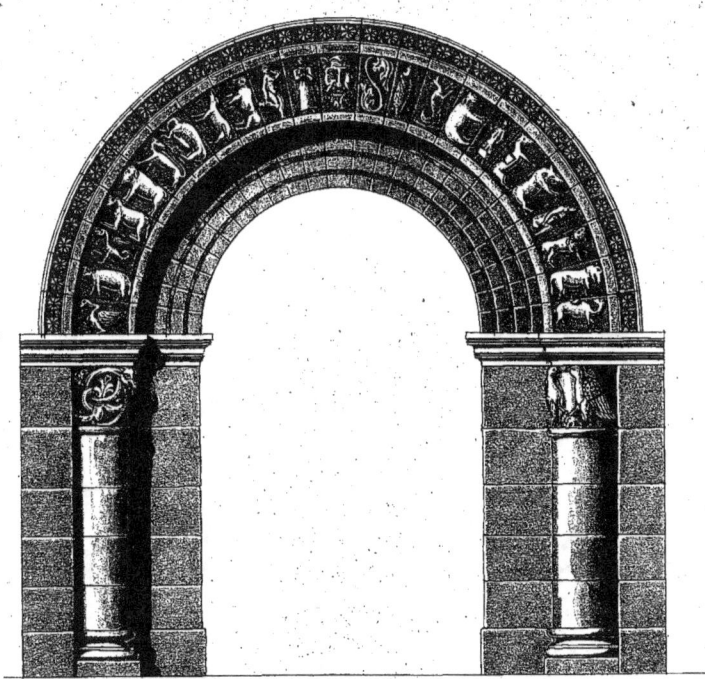

Porte de l'Église de Lusignan à 7 lieues de Poitiers.

Arcades en Ogives. (de l'Abbaye de Charroux.) Arcades plein Cintre.

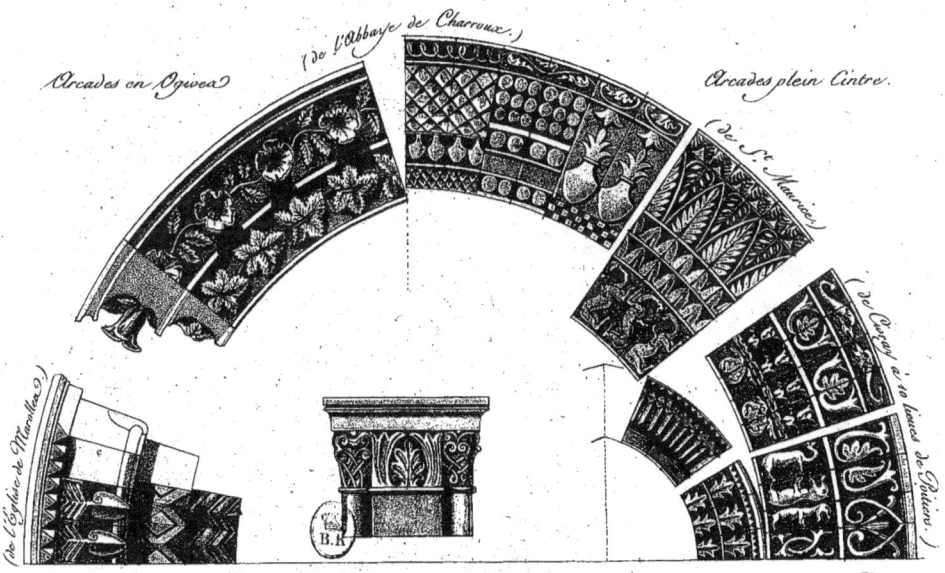

Thiollet del.t et Sculp.t Amédée Pérée Sculp.t

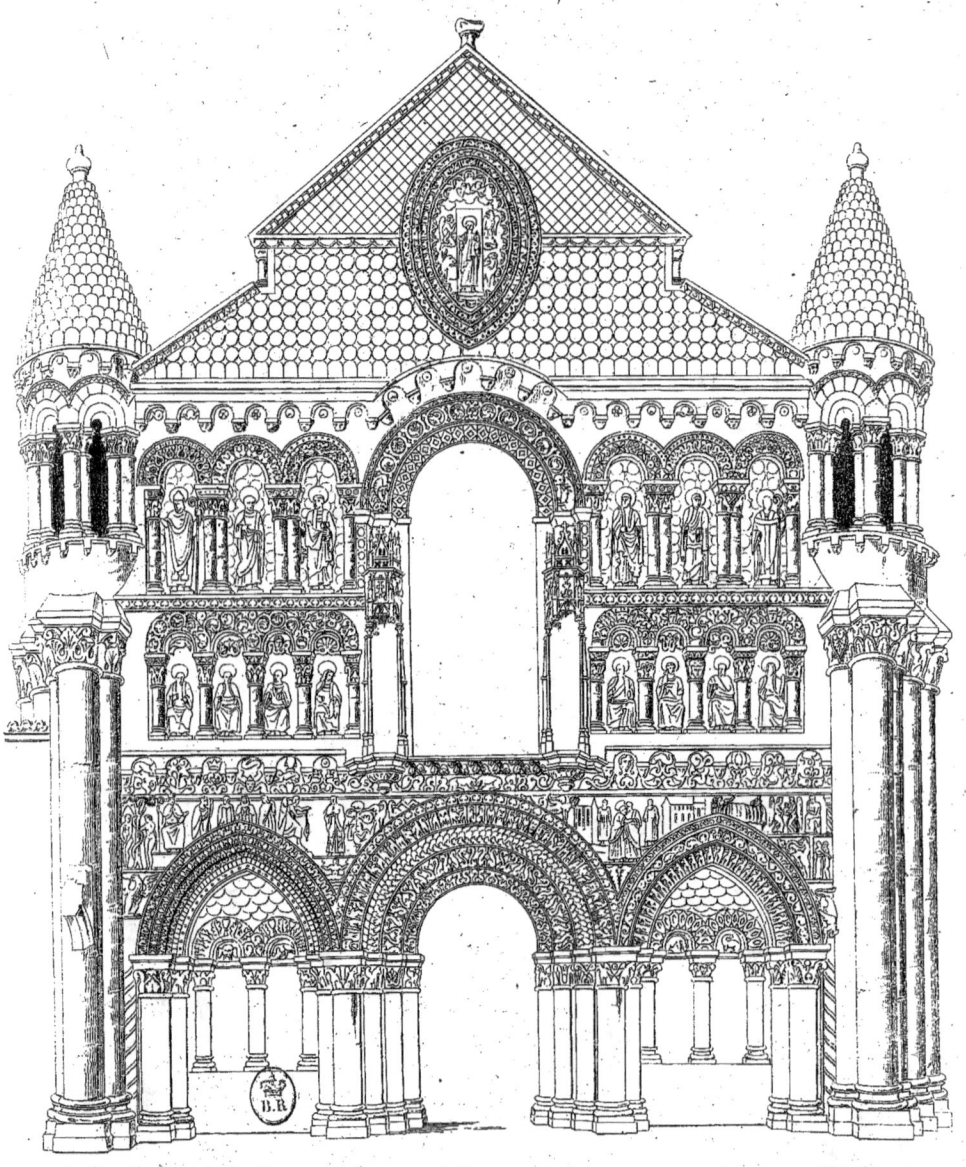

Portail de l'Église Notre-Dame, de la Ville de Poitiers.

Choix d'Ornemens du Portail de l'Église Notre-Dame de Poitiers.

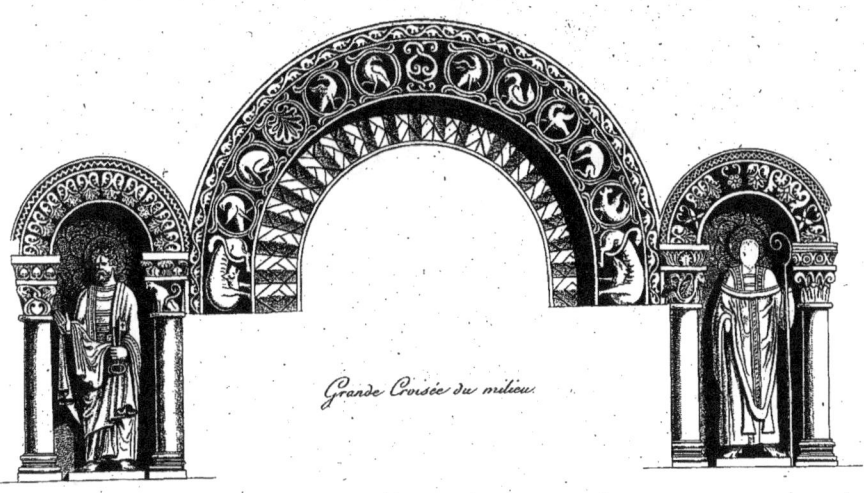

Grande Croisée du milieu.

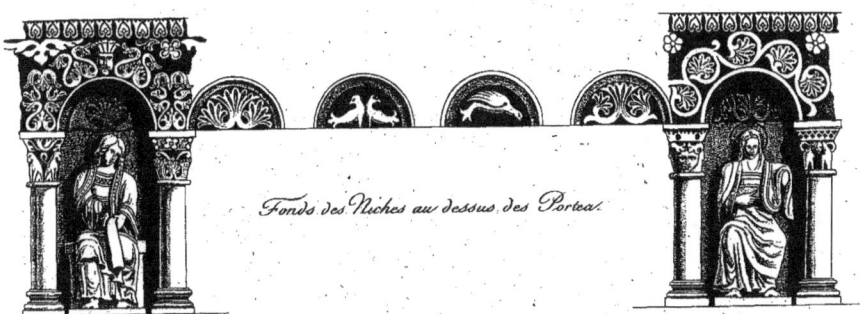

Fonds des Niches au dessus des Portes.

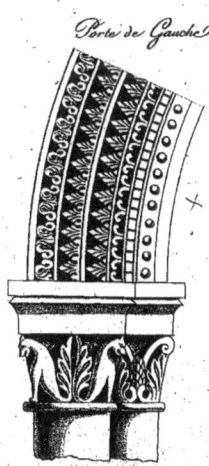

Porte de Gauche.

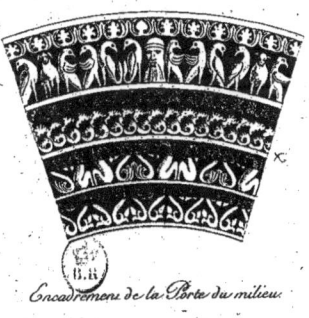

Encadrement de la Porte du milieu.

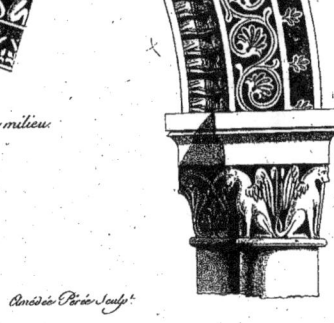

Porte de Droite.

Vauzelle del.t 1823. Amédée Perée Sculp.t

Détails des Arcades de la Nef intérieure de la Cathédrale de Bayeux.

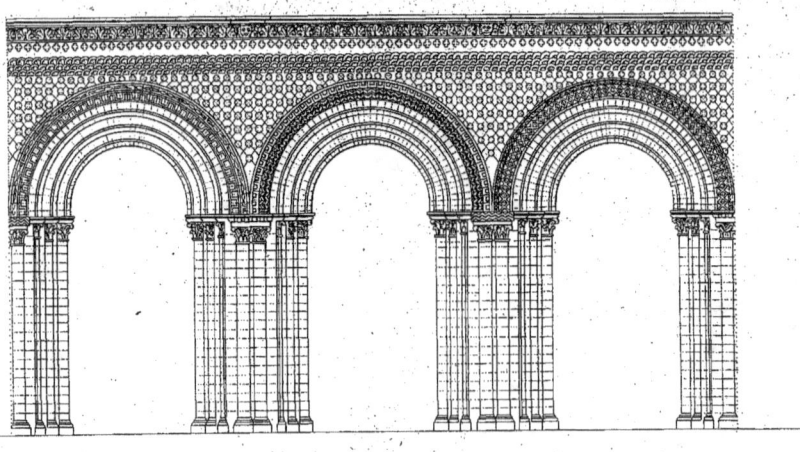

Développement d'un Chapiteau de l'Abbaye de St. Georges de Boscherville,
Fondée l'An 1066 par Raoul Sire de Tancarville
(à deux lieues de Rouen.)

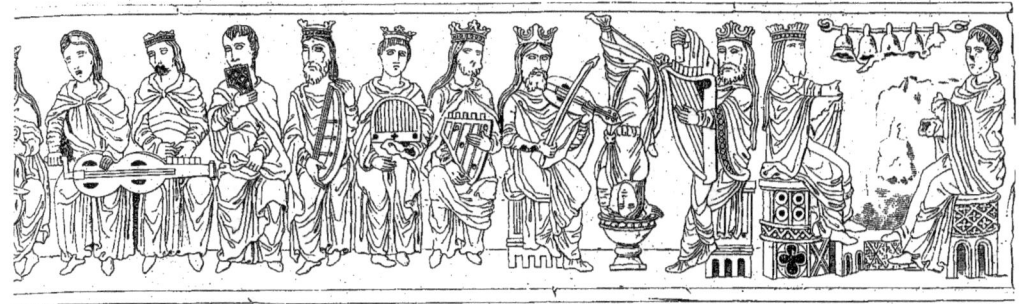

E. H. Langlois, del.

...rtie de l'Entablement de la Nef de la Cathédrale de Bayeux, en Basse Normandie.

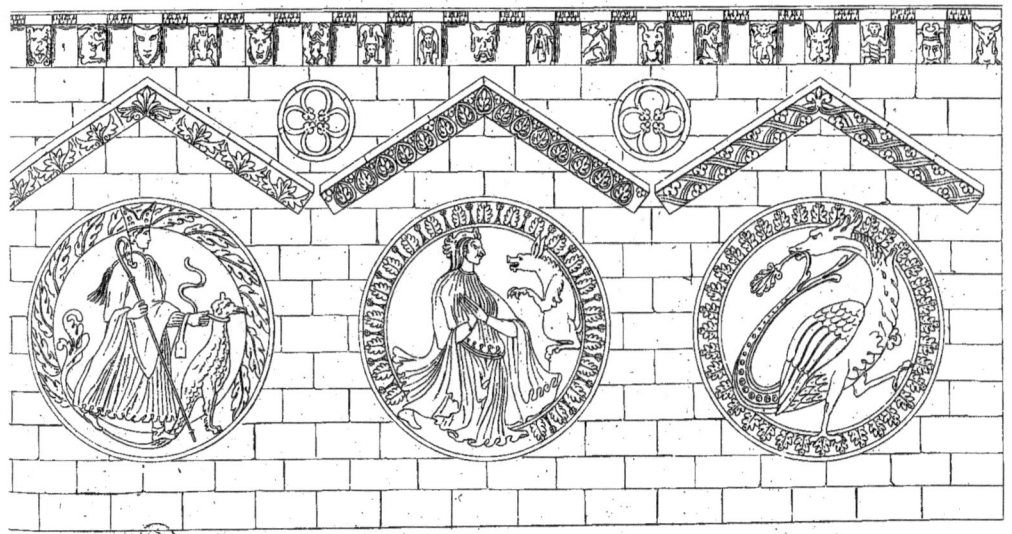

Ch. de Vèze, del. Le Maître Sculp.

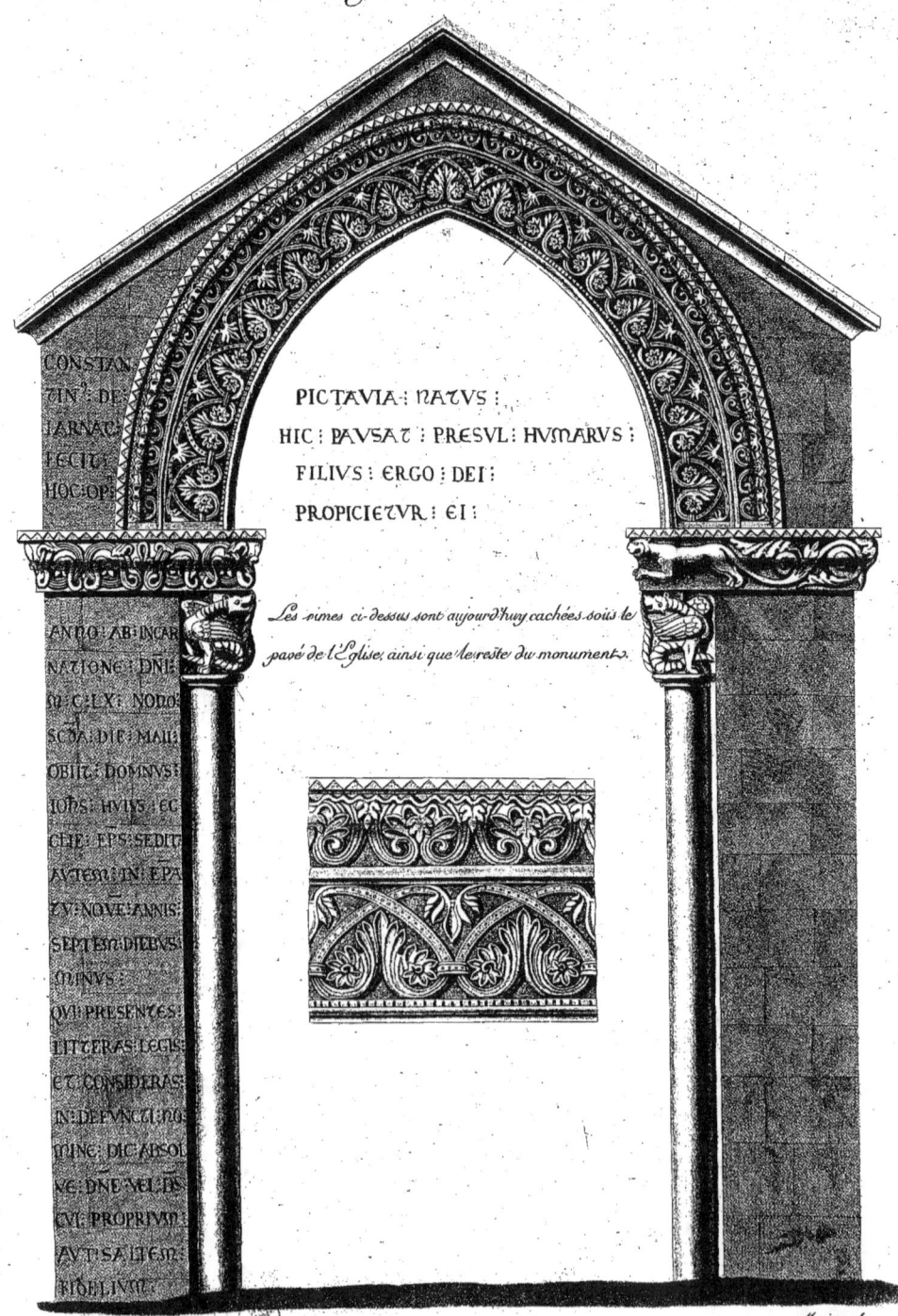

Arcade construite en 1169, qui se voit dans l'ancienne Cathédrale en la Cité de Périgueux, et Exécutée par Constantin de Jarnac.

Partie du Milieu et détails du Grand Portail de la Cathédrale de Chartres.
Monument du XII.e Siècle.

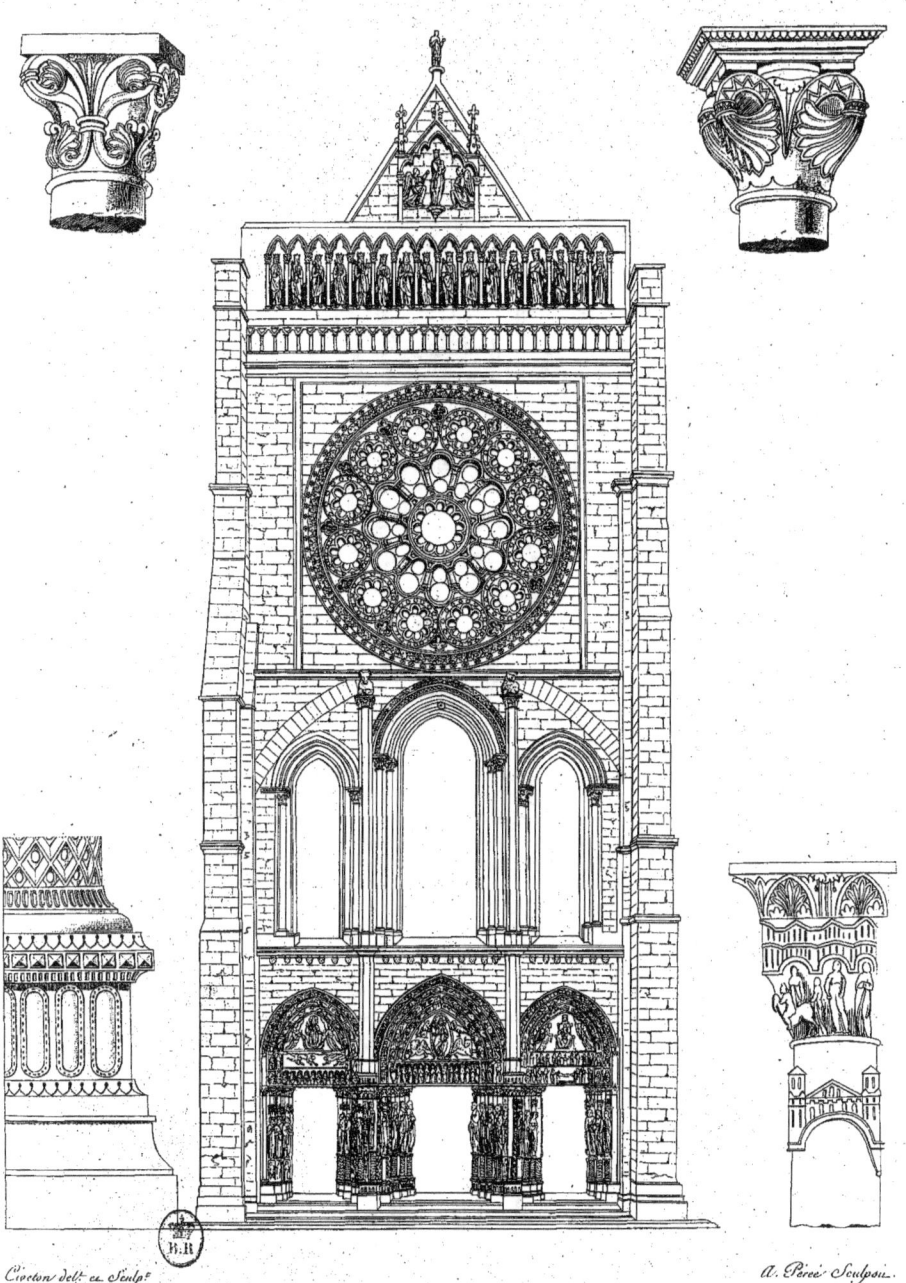

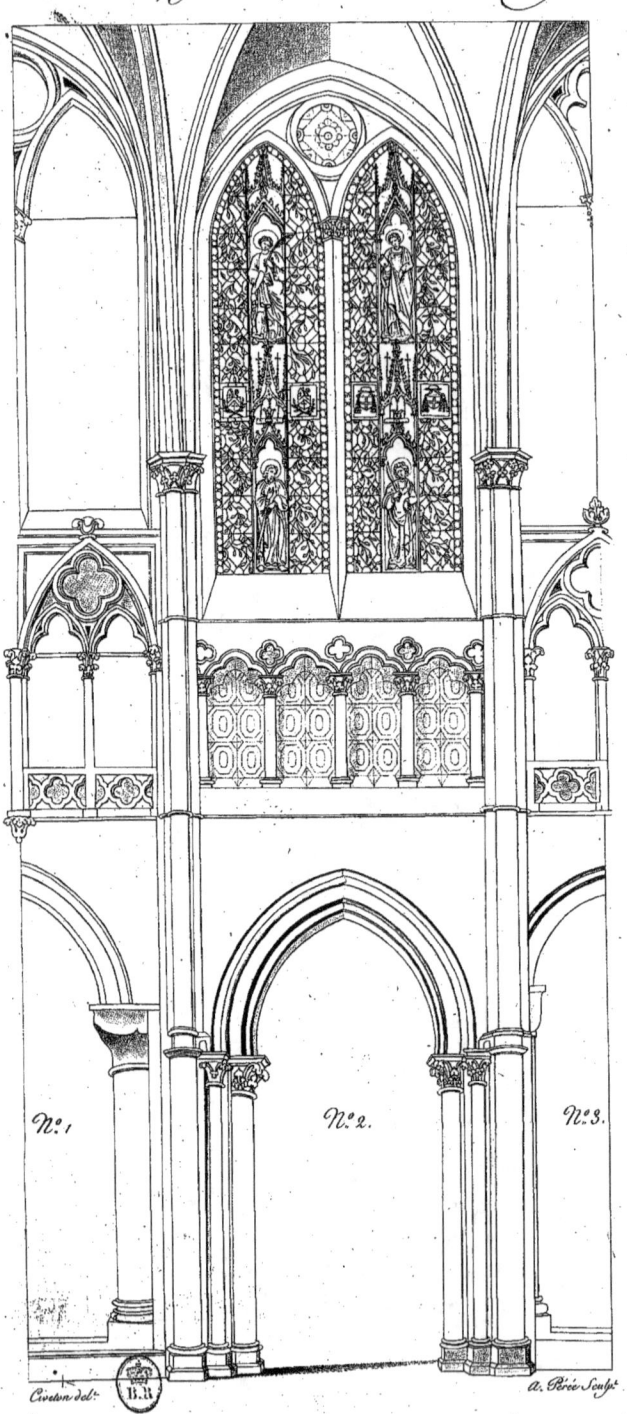

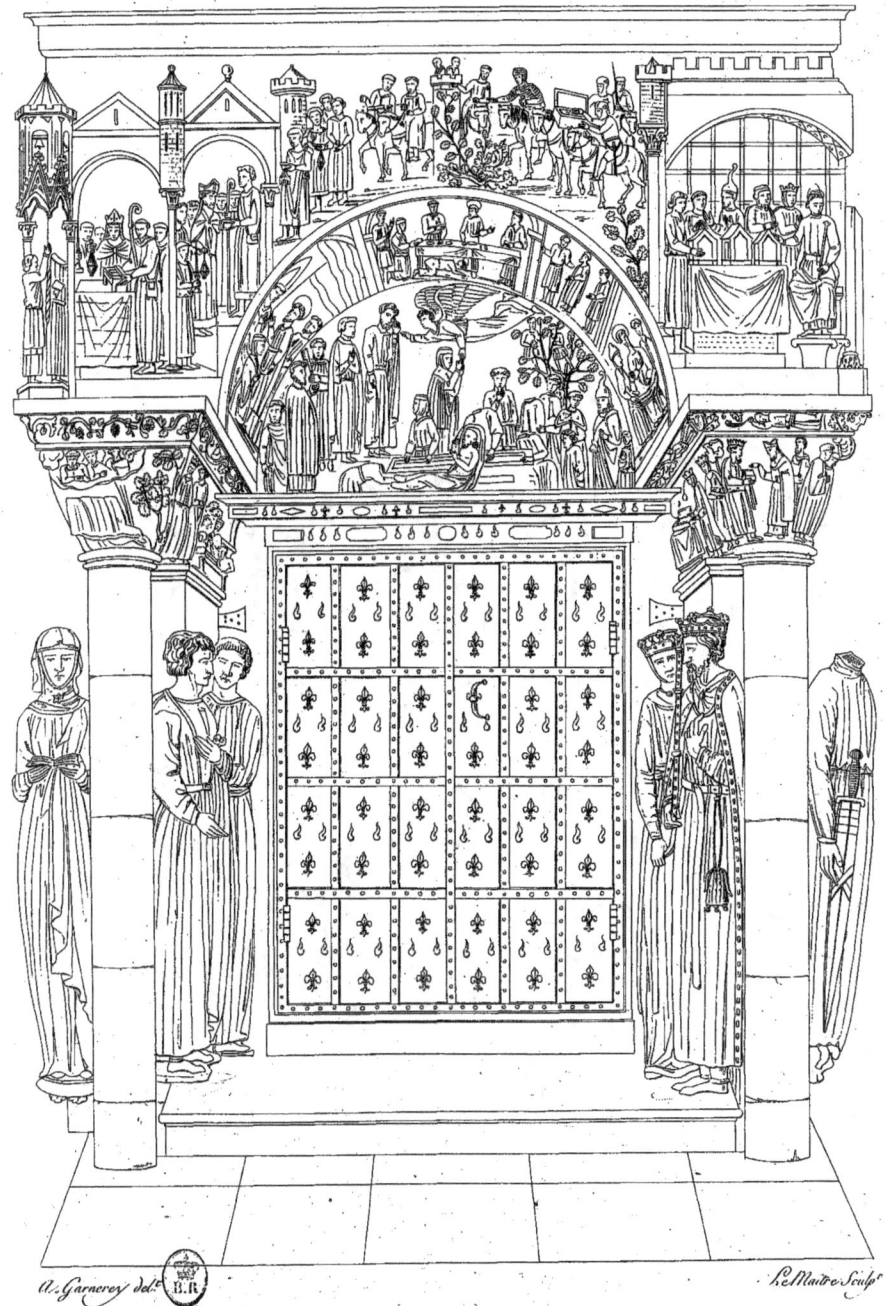

Arcade en pierre, Ouvrage de la fin du XII.e Siècle, Servant d'encadrement à l'armoire des Reliques de l'Abbaye de Vendôme près Chartres en Beausse.

Dessin du Cabinet des Estampes de la Bibliothèque du Roi.

Ornements

Du portail Septentrional de l'Abbaye de Saint Denis,

Bati vers le milieu du XII.ème Siècle.

Développemens des Chapiteaux de la Crypte de l'Abbaye de S.t Denis.

Sculptures du 12.me Siècle.

Statue de Clovis I.er
Tirée du Portail de Notre Dame de Corbeil.

Bordure de la Manche.

Bordure du Manteau.

Bordure de la Tunique supérieure.

Bordure de la Chaussure.

Langlois Del. Pérée Sculp.

Et conservée au Musée des Monumens français.

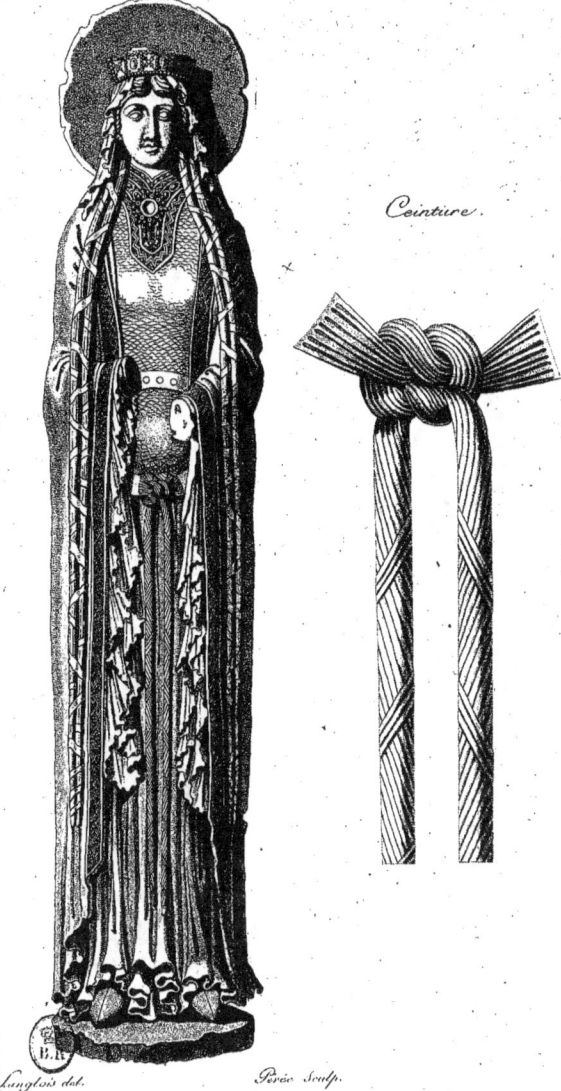

Clotilde Femme de Clovis I.er
Statue tirée du Portail de Notre-Dame de Corbeil,

Tresse de Cheveux. *Ceinture.*

et Conservée au Musée des Monumens Français.

Statues de Rois.

Sculptures que l'on croit du X.^e Siècle? (XII.^e S.)

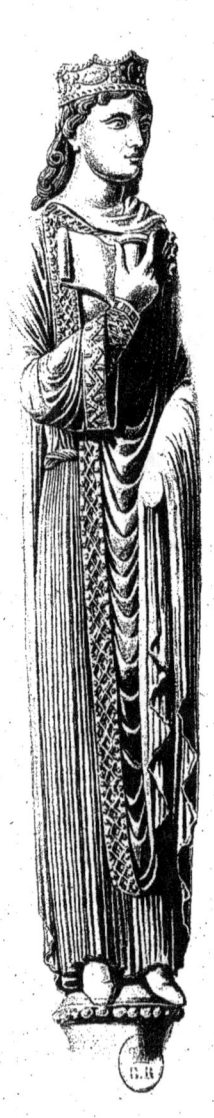 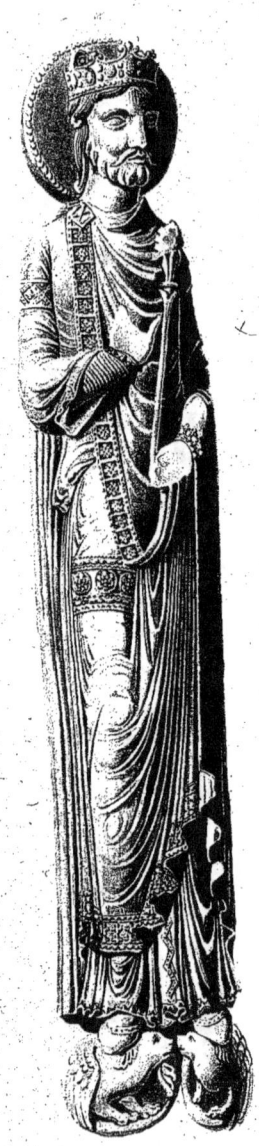

Conservées au Portail de Notre Dame de Chartres.

Statue de Reine,
Sculpture du XII.e siècle.

Prudentina,
MS. N.° 283.

Prudentina,
MS. N.° 283.

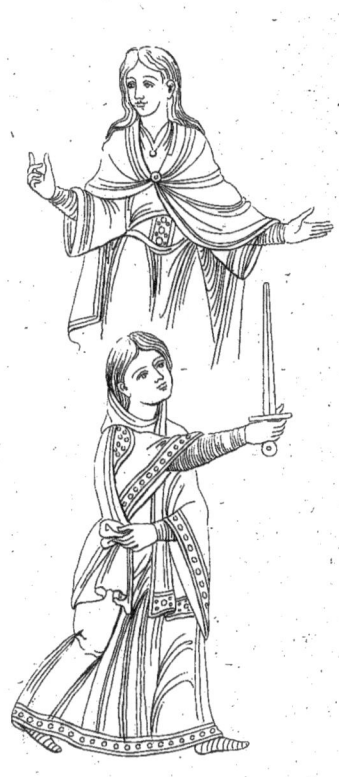

Belgique, Cordeliers
Bib.^{que} Imp.^{le}

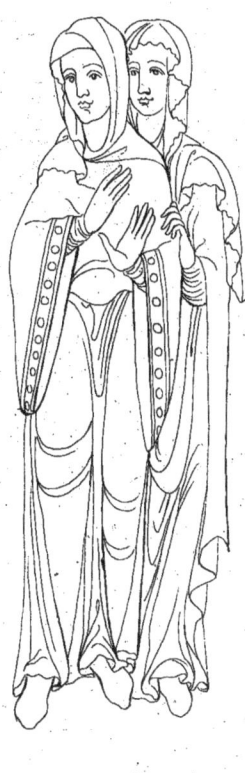

Belgique, Cordeliers
Bib.^{que} Imp.^{le}

A. Garnerey del.t Jacet Sculp.t

Conservée au Portail de Notre-Dame de Chartres.

Statue de Reine.

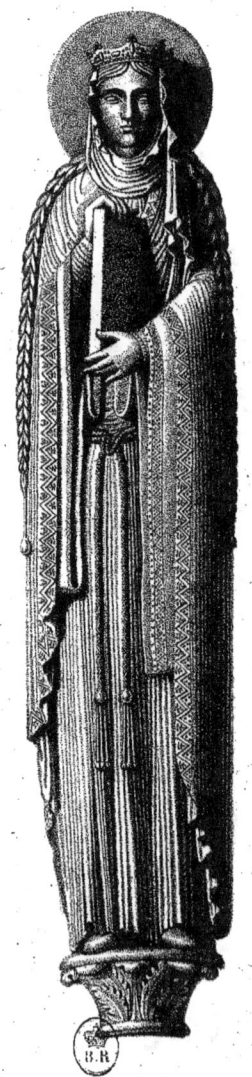

A. Garnerey Del. Jeanjean Sculp.

Conservée au Portail de Notre Dame de Chartres.

Autres Statues de Reines,

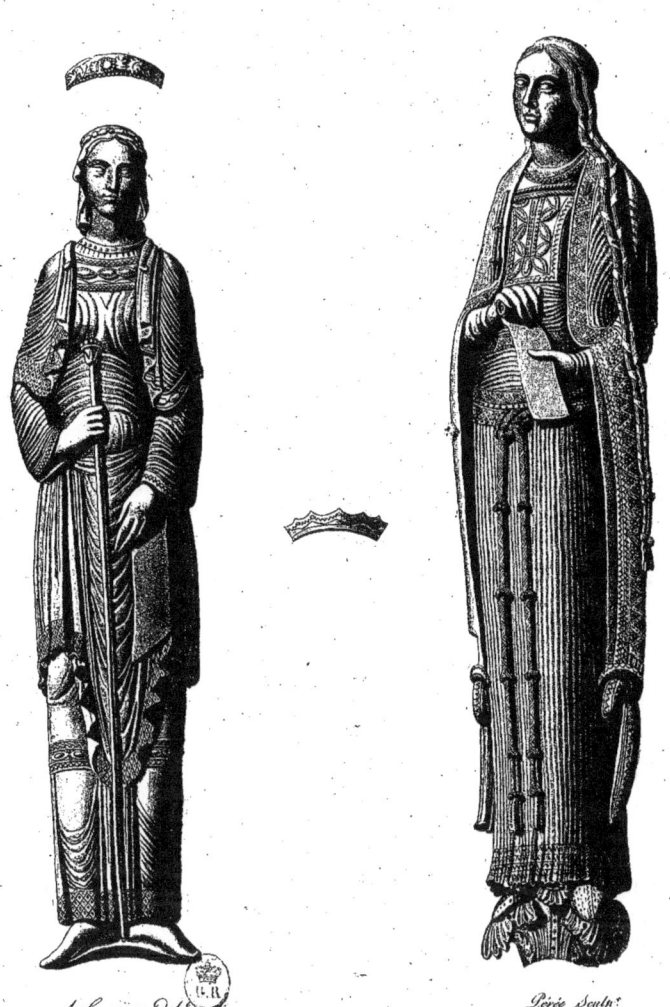

Conservées au Portail de l'Eglise de Notre-Dame de Chartres.

Statues de Princesses

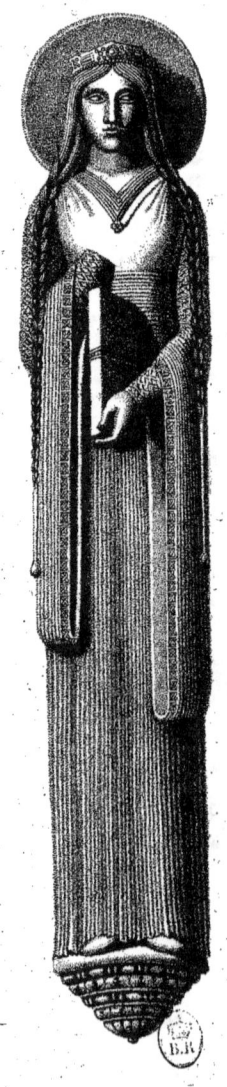
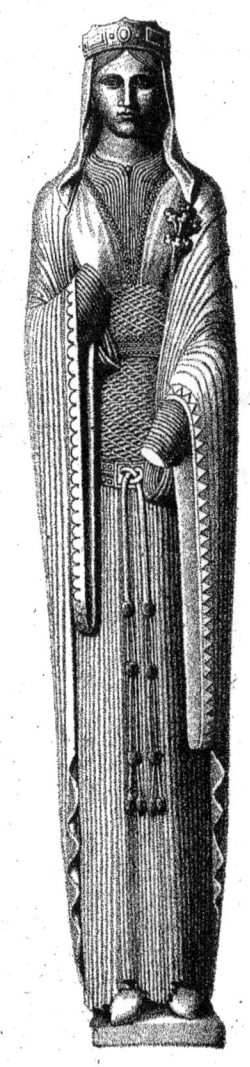

Conservées à la Porte royale de l'Église de Notre Dame de Chartres

Coiffures et Ornemens de Rois,
qui se voient au Portail de l'Eglise de Notre-Dame de Chartres.

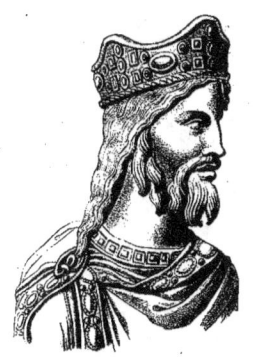

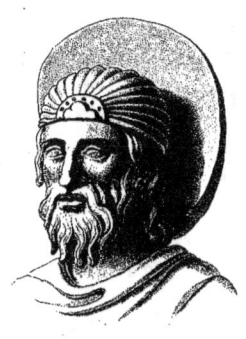

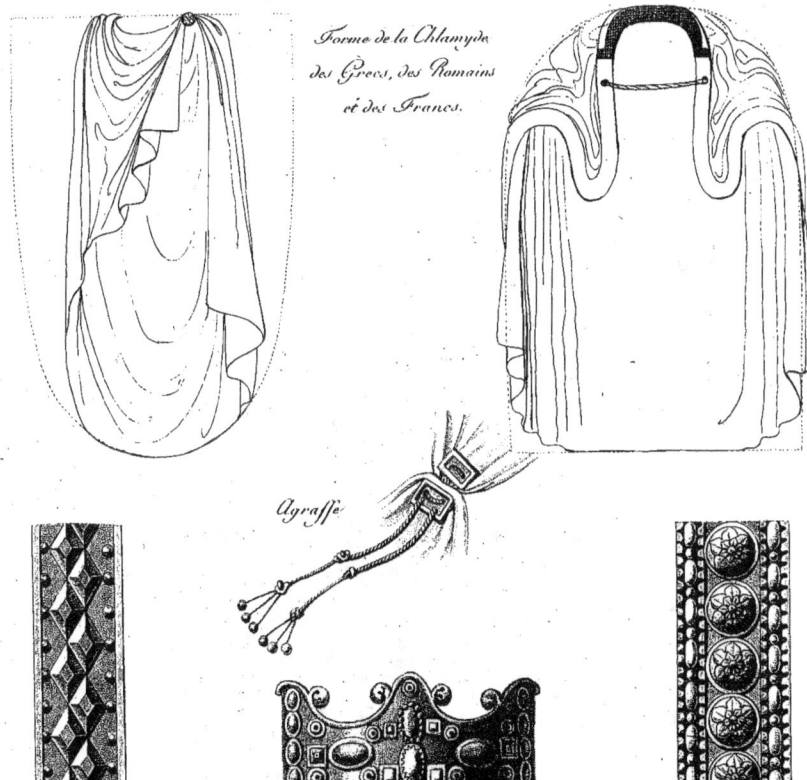

Manière dont les Grecs et les Romains portaient la Chlamyde.

Manière dont les Francs portaient ordinairement la Chlamyde.

Forme de la Chlamyde des Grecs, des Romains et des Francs.

Agraffe.

Garnerey del. Percier Sculp.

Guerriers armés, représentés sur des sculptures de la fin du XIIe Siècle.
Dans la nef de la Cathédrale de Lisieux en Normandie.

Prudentius
MS. No. 283.
Bibe. Impe.

C. De Vère Pecharman del.

Pavé Mosaïque du XIIe Siècle tiré de l'abbaye de St Denis.

Pavier del. Willemin sculp.

Tombeau de Henri Sanglier, Archevêque de Sens, mort en 1144.

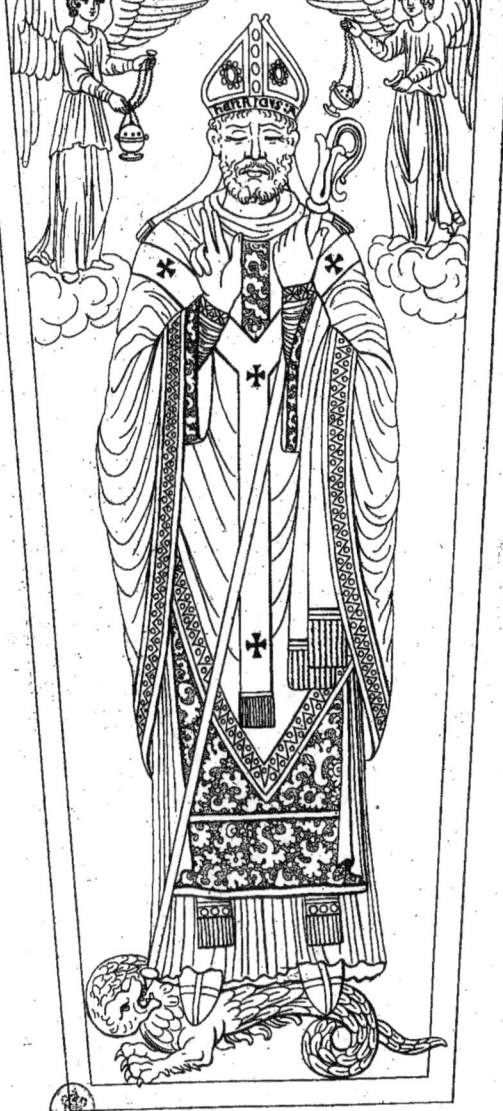

Bible N.° 8.

Bibliot.^{que} Royale.

henriavs · apar · hrahiepvs · sanon: (obiit an · m · a xl · iv ·

Willemin del. et sculp.

Collection de dessins, de M.^r Tarbé, à Sens.

Costume de Reine, Ornemens et Chapiteaux du XII.e Siècle.

Bible N.° 8.

Bible N.° 104.

Bible N.° 8.

Bible N.° 8.

Extraits de plusieurs Bibles de la Bibliothèque Royale.

Costumes et Ornemens du XII.e Siècle, extraits de plusieurs Bibles,

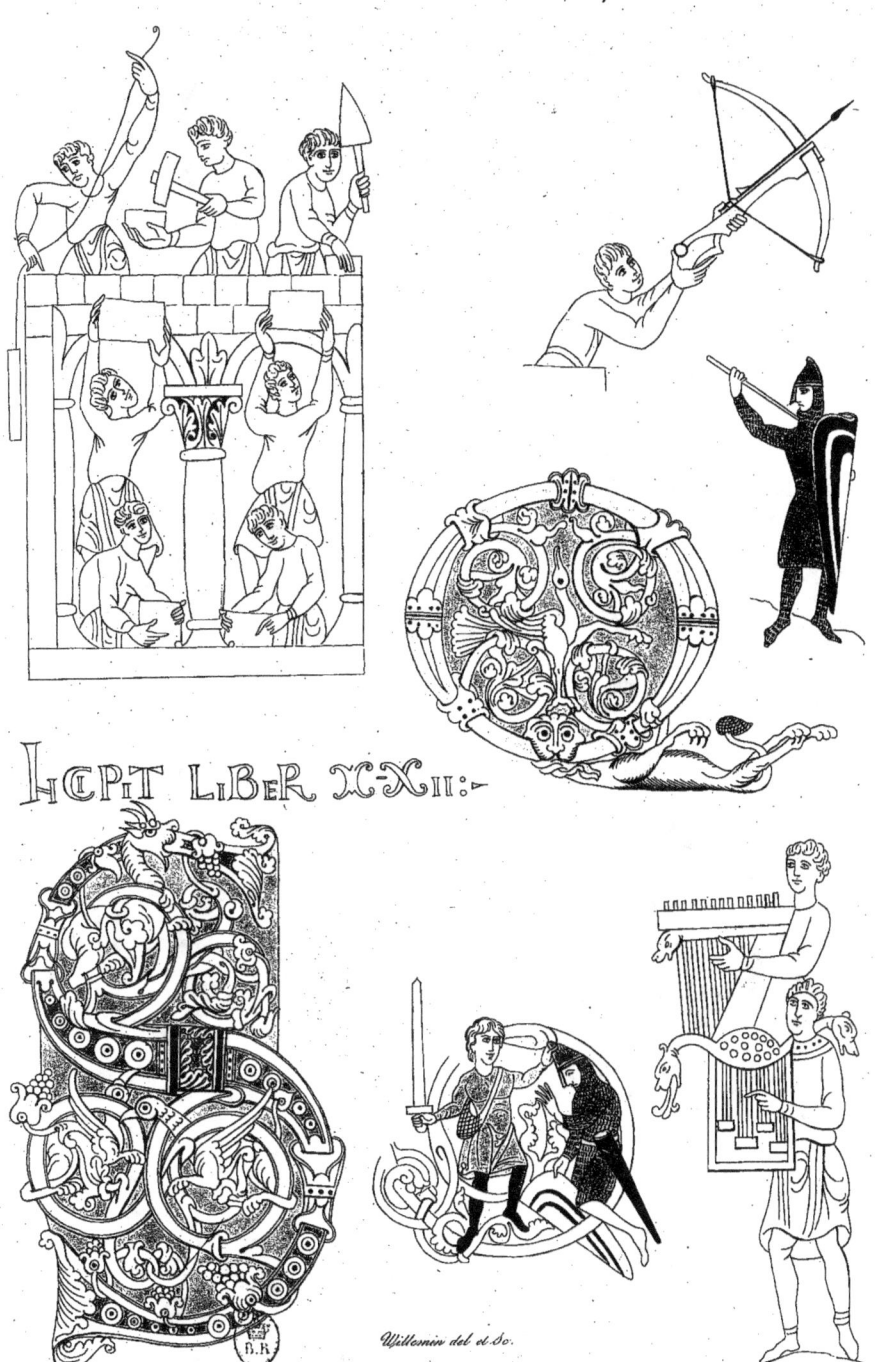

Willemin del. et Sc.

Bibliothèques de Paris et de Troyes.

Cabinet de Mr. Provost à Bruxelles.

MS. Latin. N.° 276, Bib.e Royale.

Crosse et Email du XII.ᵉ Siècle.

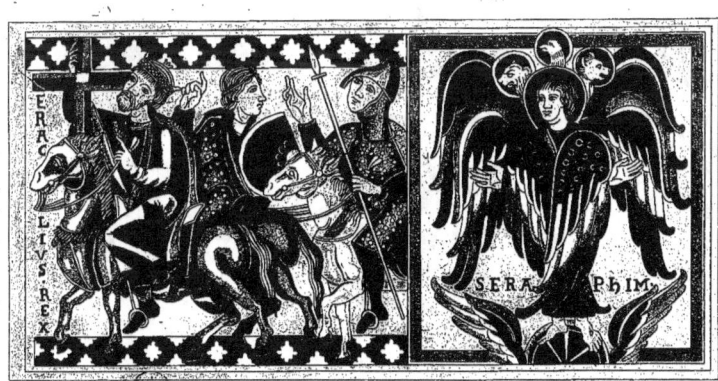

Cabinet de M.ʳ Grivault, à Paris.

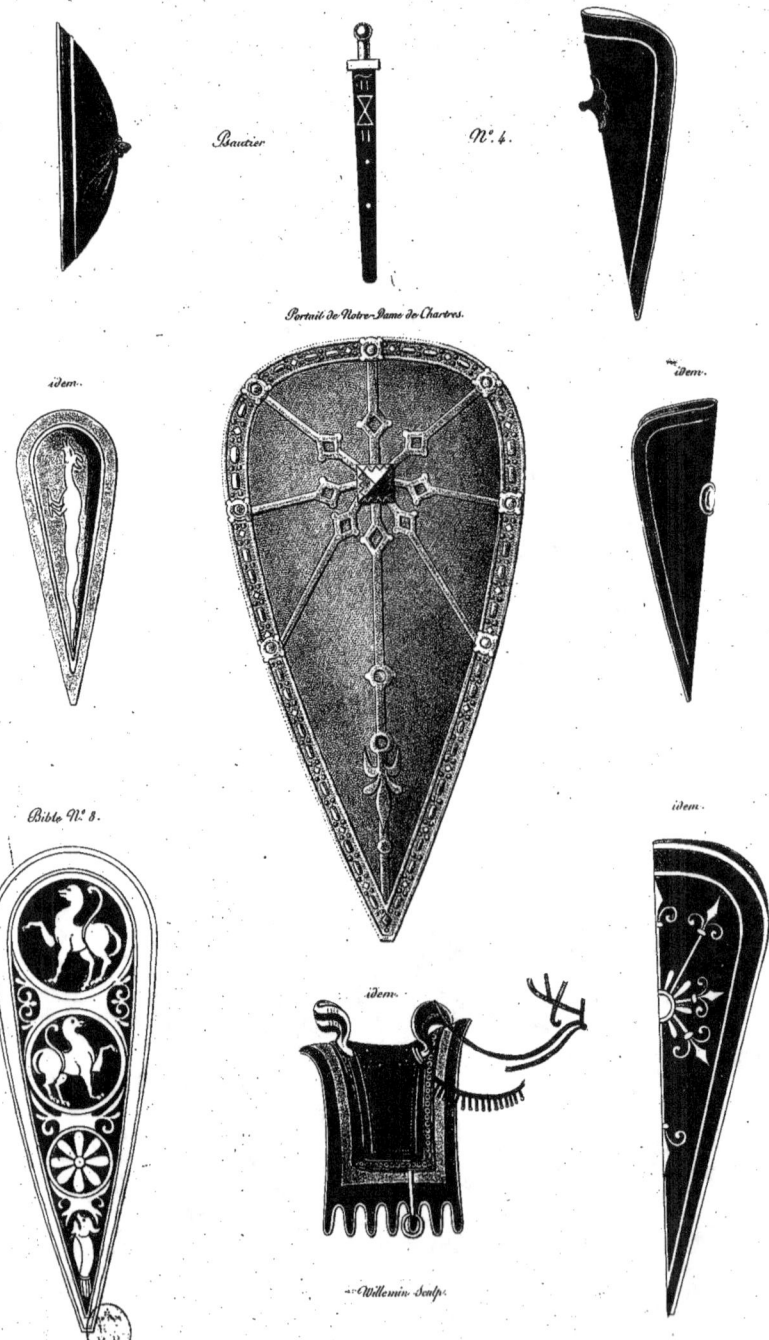

Armures et Meubles du XII.ᵉ Siècle,
tirés du Portail de Notre-Dame de Chartres et de divers Manuscrits.

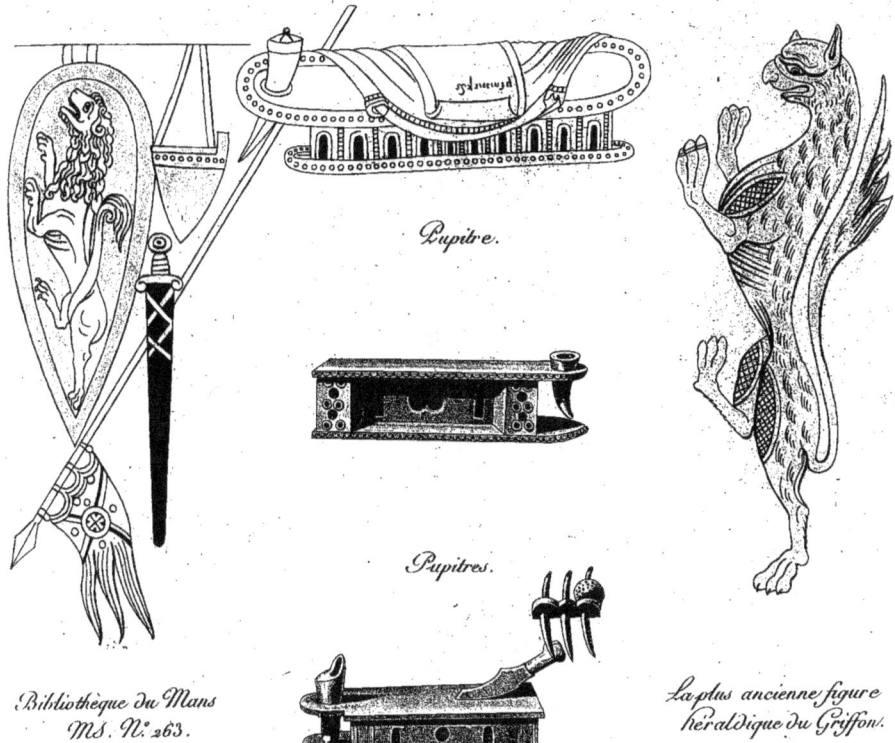

Pupitre.

Pupitres.

Bibliothèque du Mans
MS. N.º 263.

La plus ancienne figure
héraldique du Griffon.

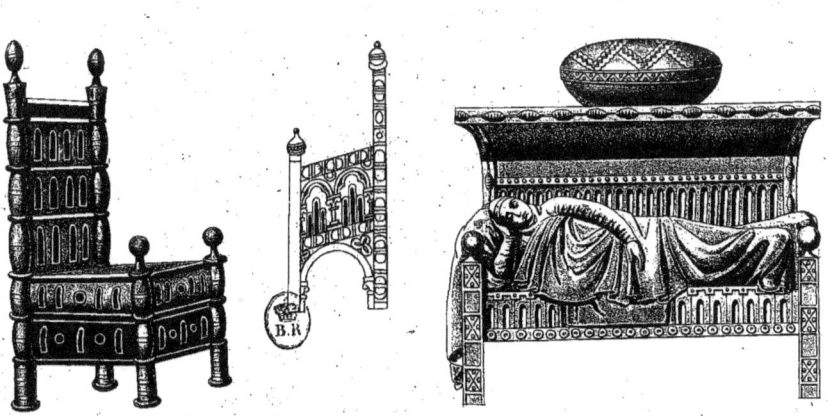

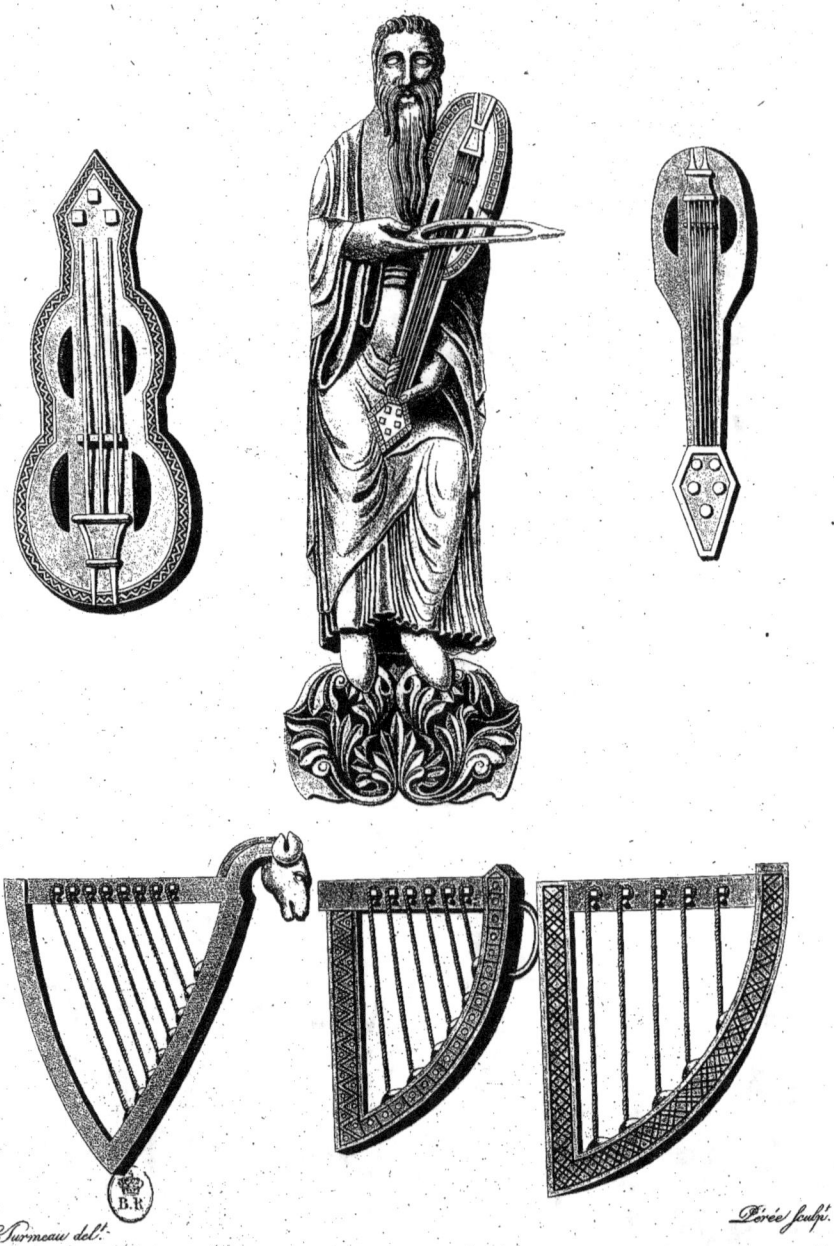

Instrumens de Musique du XII^{eme} Siecle

Tirés du portail de l'Abbaye de S.^t Denis, construit sous l'Abbé Suger.

Instrumens de Musique du XII.ᵐᵉ Siècle.

Portail de Notre Dame de Chartres.

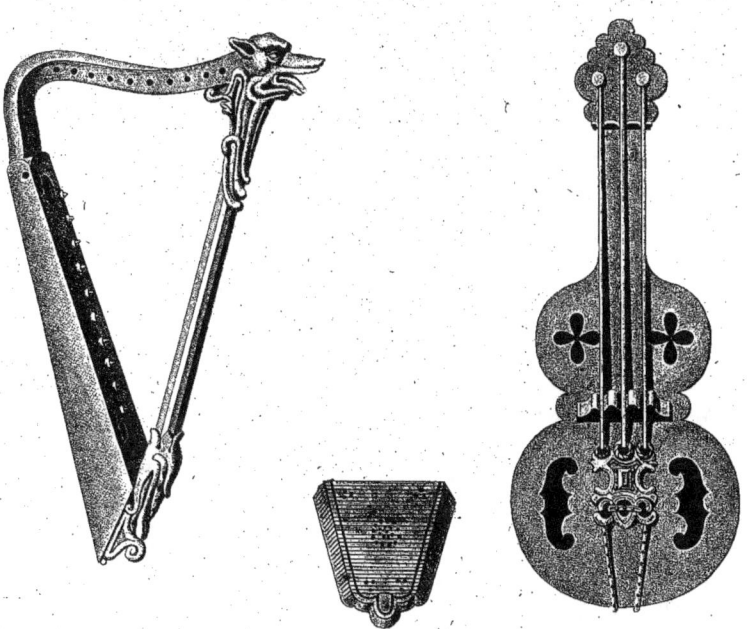

Instrumens de Musique, peints dans un M.S. du XII.ᵐᵉ Siècle, de la Bibliothèque Impériale.

M.S. N.° 4, Belgique, Dépôt des Cordelliers.

A. Garnerey del. Willemin Sculp.

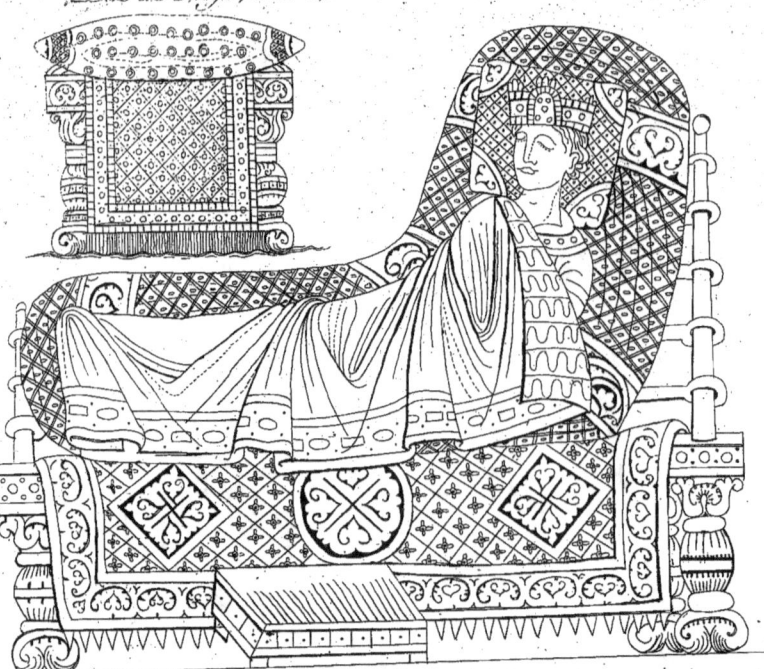

Lit et Siège, tirés d'un M.S. du XII.e Siècle.

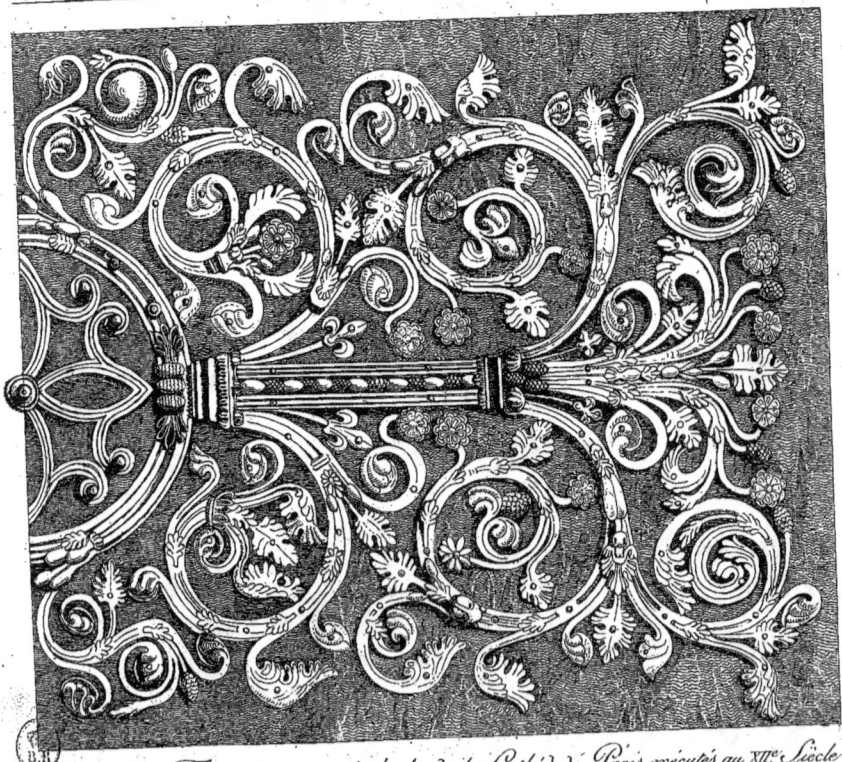

Fragment des Ferrures des portes latérales de la Cathéd. de Paris, exécutés au XII.e Siècle par Biscornet.

Métier et Étoffe de la fin du XII.ᵉ Siècle.

Roman d'Alexandre, MS. N.º 7190. Fonds de La Vallière.

Fragment du Vêtement de Soie, de Pierre Lombard;

Willemin del. et sculp.

Trouvé à l'Abbaye de S.ᵗ Victor.

Cabinet de l'Auteur.

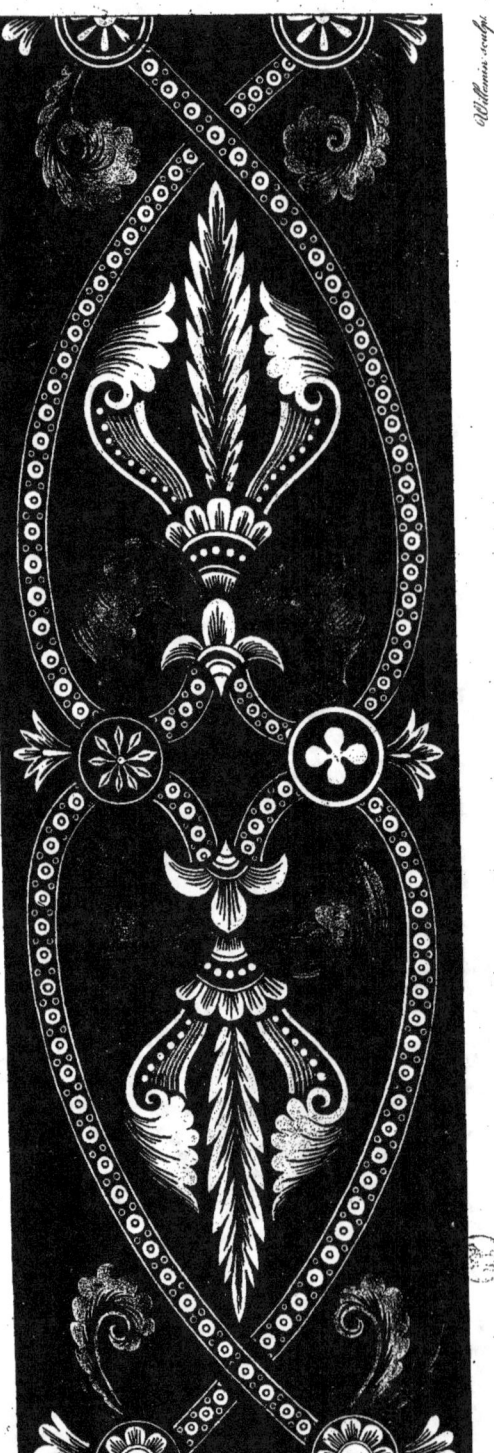

Vers le milieu du XII.me Siècle.

Louis-le-Jeune.

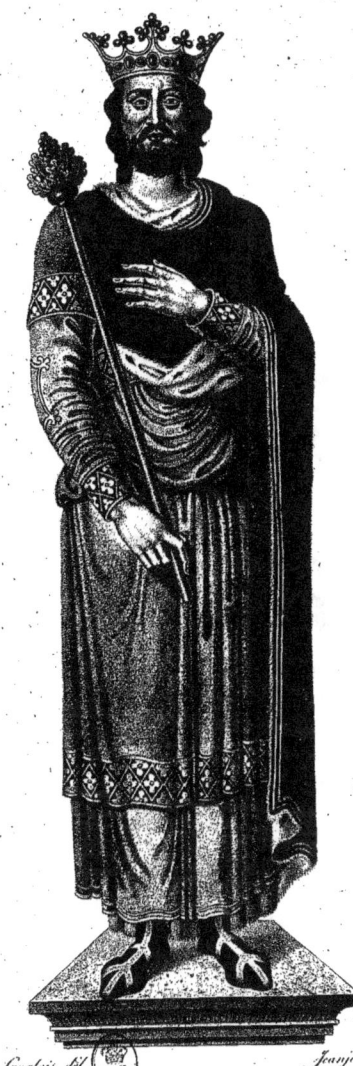

Tiré de l'histoire des Rois de France, par Dutillet,
Dédiée à Charles IX.

MS. N.º 8410. Bibliothèque Impériale.

Portique Méridionale de l'Eglise Cathédrale de Chartres

Plan et Vue intérieure de la Cathédrale de Rheims, prise des bas côtés.

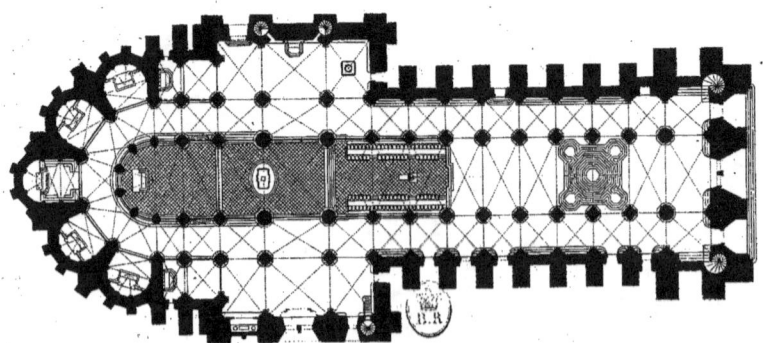

Dubat del. Thierry et Préé sculp.

Monumens de la Cathédrale de Paris.
Rose du Portail méridional, commencé l'an 1257, sur les dessins de Jean de Chelles.

Plan de la même Église.

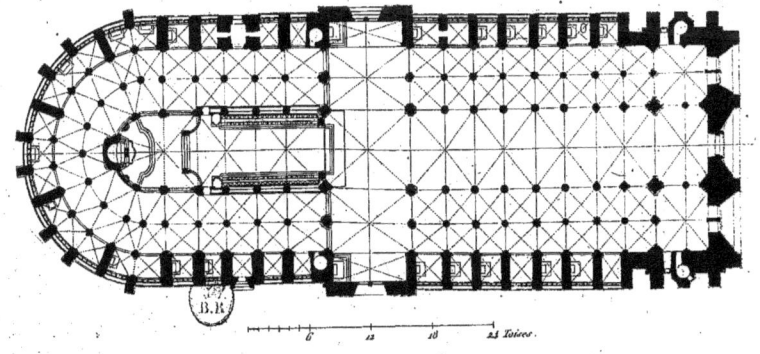

Thierry del. et sculp.

Diverses Croisées de l'Église Cathédrale d'Amiens,
Batie sur les dessins de Robert de Lusarches.

Croisée de la Nef du côté du Nord.

Croisée de la Nef du côté du Midi.

Croisée au dessous des Bas-côtés.

Croisée du Chœur du côté du Midi.

Thierry sculp.

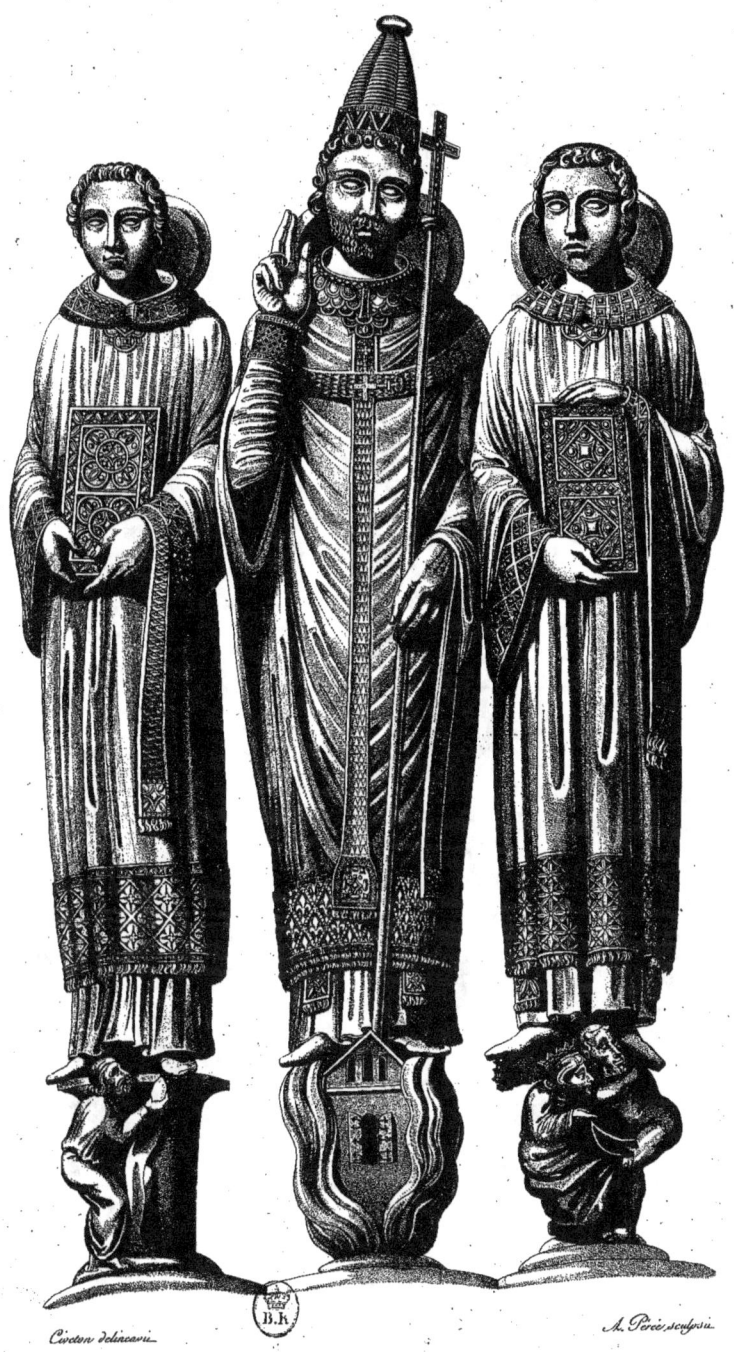

Statue de l'Évêque Fulbert,
Placée au Portique méridionale de l'Église Cathédrale de Chartres.

Statue d'Eudes II, Quatrième Comte de Chartres.
Placée à une des Portes du Portique Méridional, de l'Église Cathédrale de cette Ville.

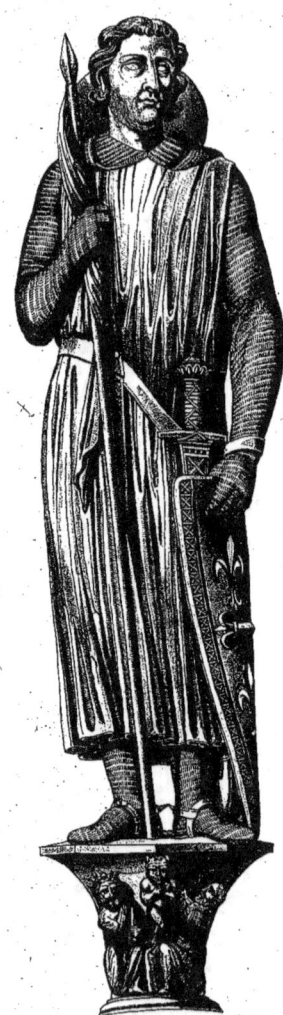

Statue du Roi Childebert I.er

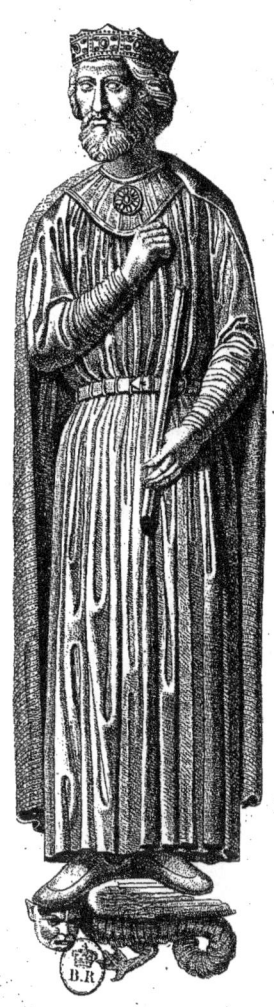

E. H. Langlois del. Roques sculp.

Tirée du portail de S.t Germain l'Auxerrois de la Ville de Paris.

Statue de la Reine Ultrogothe.

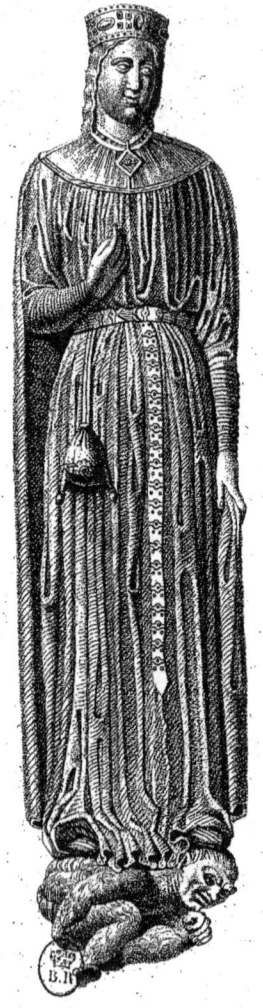

Tirée du portail de St. Germain l'Auxerrois de la Ville de Paris.

Tombeau en bronze d'Evrard Evêque d'Amiens, élu en 1212 et décédé en 1223.

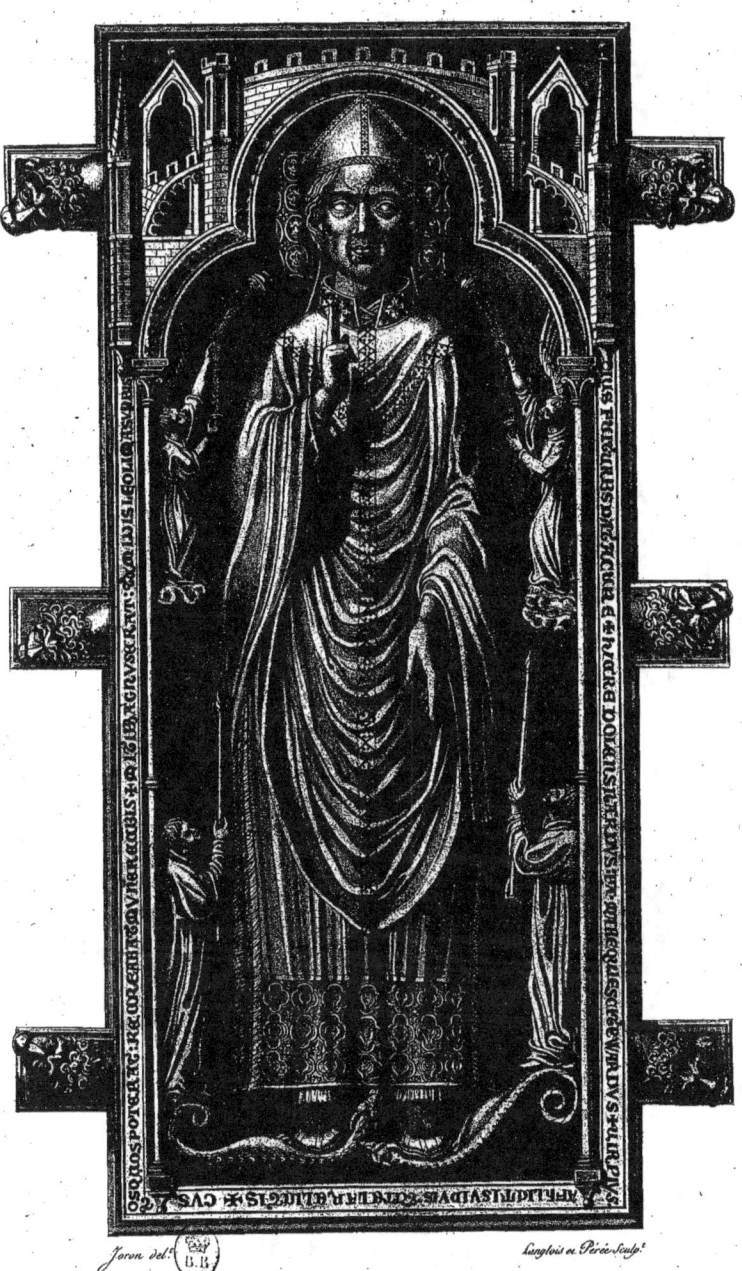

Conservé dans la nef de la Cathédrale de cette Ville.

Tombeau en bronze doré et émaillé de Jean fils de S.^t Louis (1247)

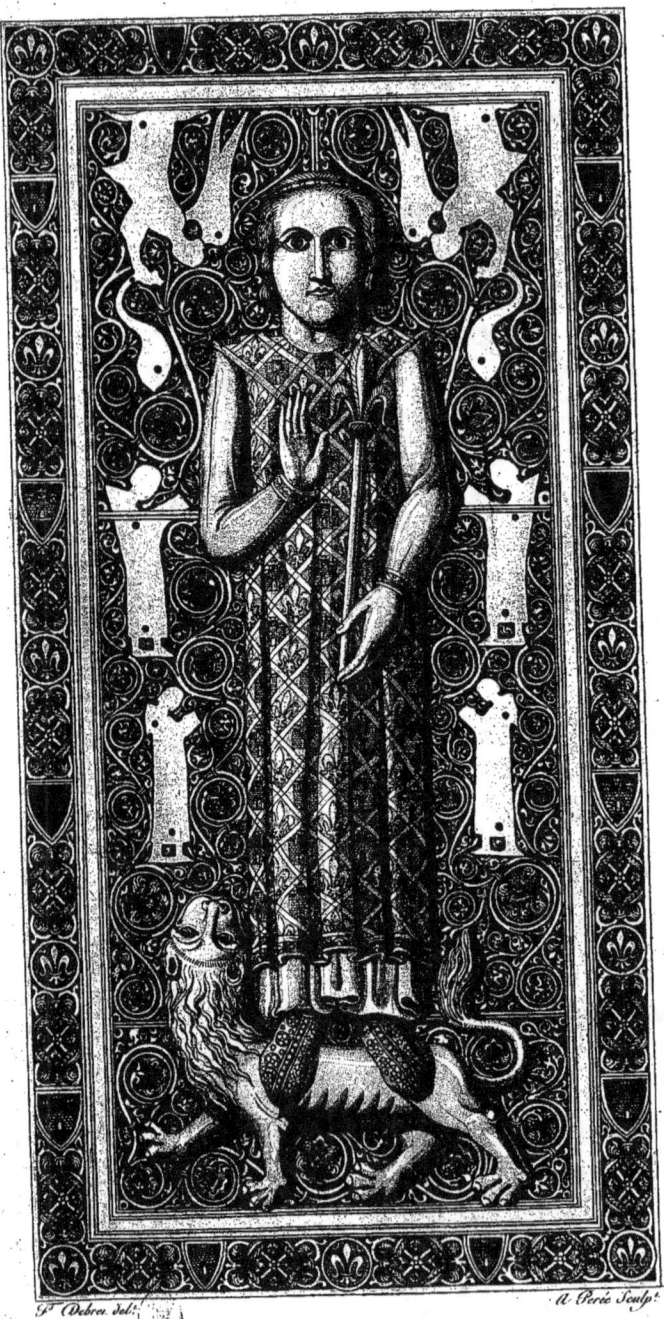

Conservé a l'Eglise Royale de S.^t Denis.

Statue de Philippe de France, frere de S.ᵗ Louis.
(de l'Abbaye de Royaumont.)

Ornemens peints sur l'habit.

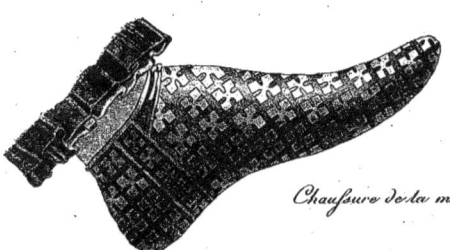

Chaussure de la même figure.

Chaussure et Ornement tirés d'une Tombe en email, qui représente la figure de Jean, deuxième fils de S.ᵗ Louis.

Imbard del. Perée Sculp.ᵗ

Musée des Monumens français.

Ornement en Email incrusté, Ouvrage du XIII.^e Siècle.

Pavé incrusté en Mastic, Ouvrage du XII.^e Siècle.

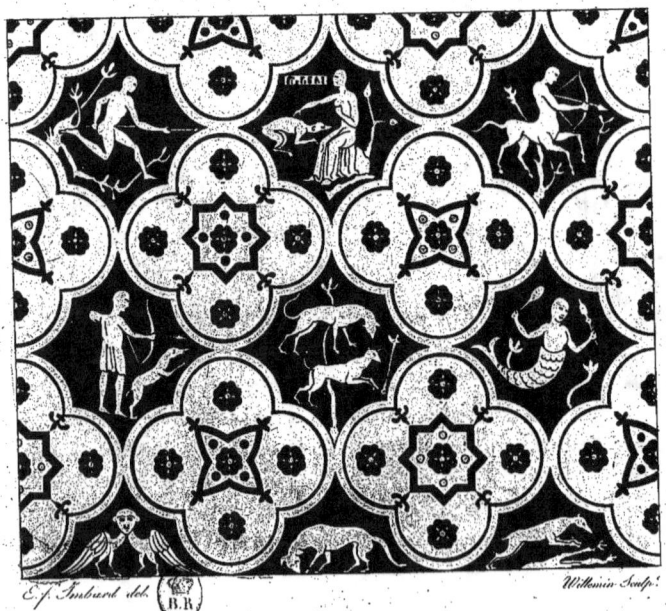

Musée des Monumens Français.

Figure de Saint Louis sous le nom de Salomon
Vitre de la Croisée Septentrionale, de la Cathédrale de Chartres.

Vitrail placé à droite du Chœur — Première Partie.

Eglise de S.ᵗ Père de la même Ville — Deuxième Partie.

S. SALOMON

Arnaud del.t

Willemin Sculp.t

Vitrail du XIII.ᵉ Siècle,
Placé au Sanctuaire de Notre-Dame de Chartres.

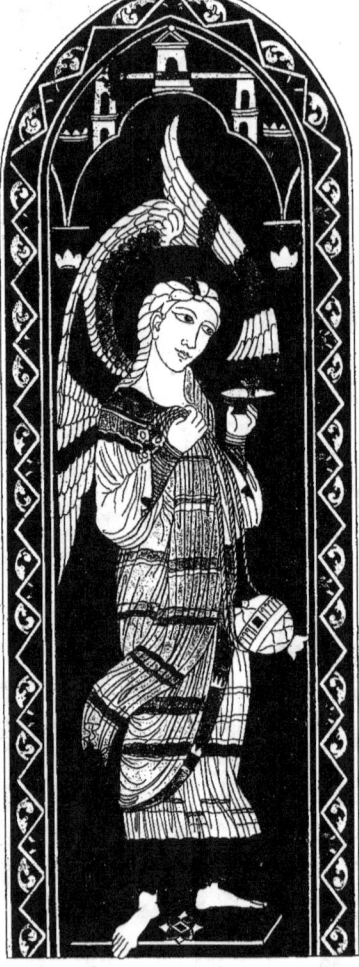

Vitraux de l'Église Cathédrale de Notre-Dame de Chartres.

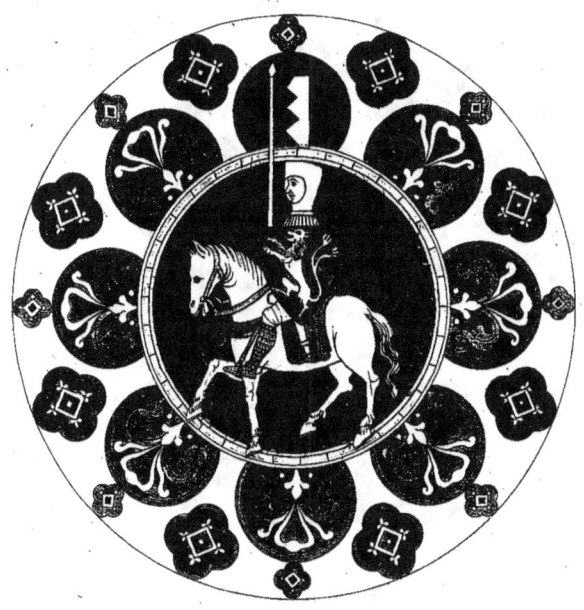

Simont de Montfort, comte de Leicestre frère de Simont Connétable sous S.t Louis en 1231.

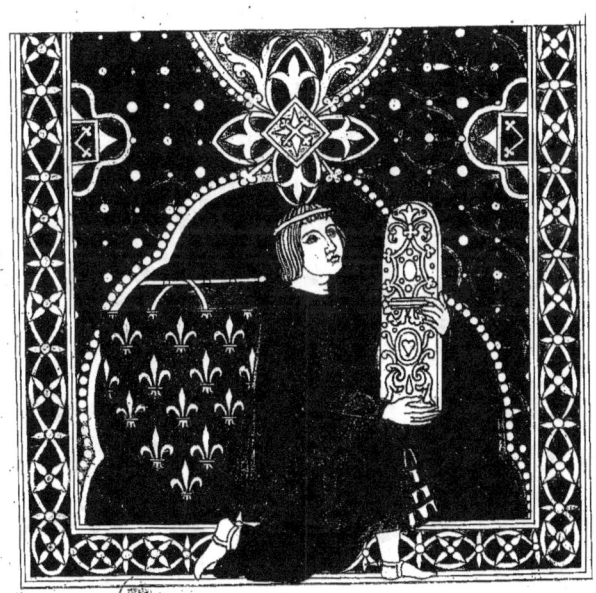

Le Roi S.t Louis présentant un Reliquaire.
(1270.)

Willemin del.　　　　　　　　　　　　　　　　　Pirée sculp.

Ferdinand III, Roi de Castille,
Représenté sur un Vitrail de Notre-Dame de Chartres.

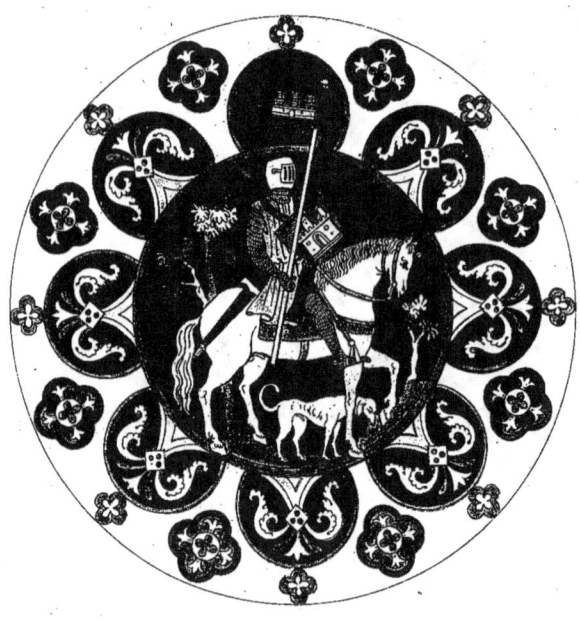

(1252.)

Vitrail du pourtour du Choeur de la même Église.

Henry Seigneur du Mèz,
Maréschal de France, tenant l'Oriflâme.
(1265.)

Tout ce qui compose cette planche, est tiré des vitres de Notre Dame de Chartres.

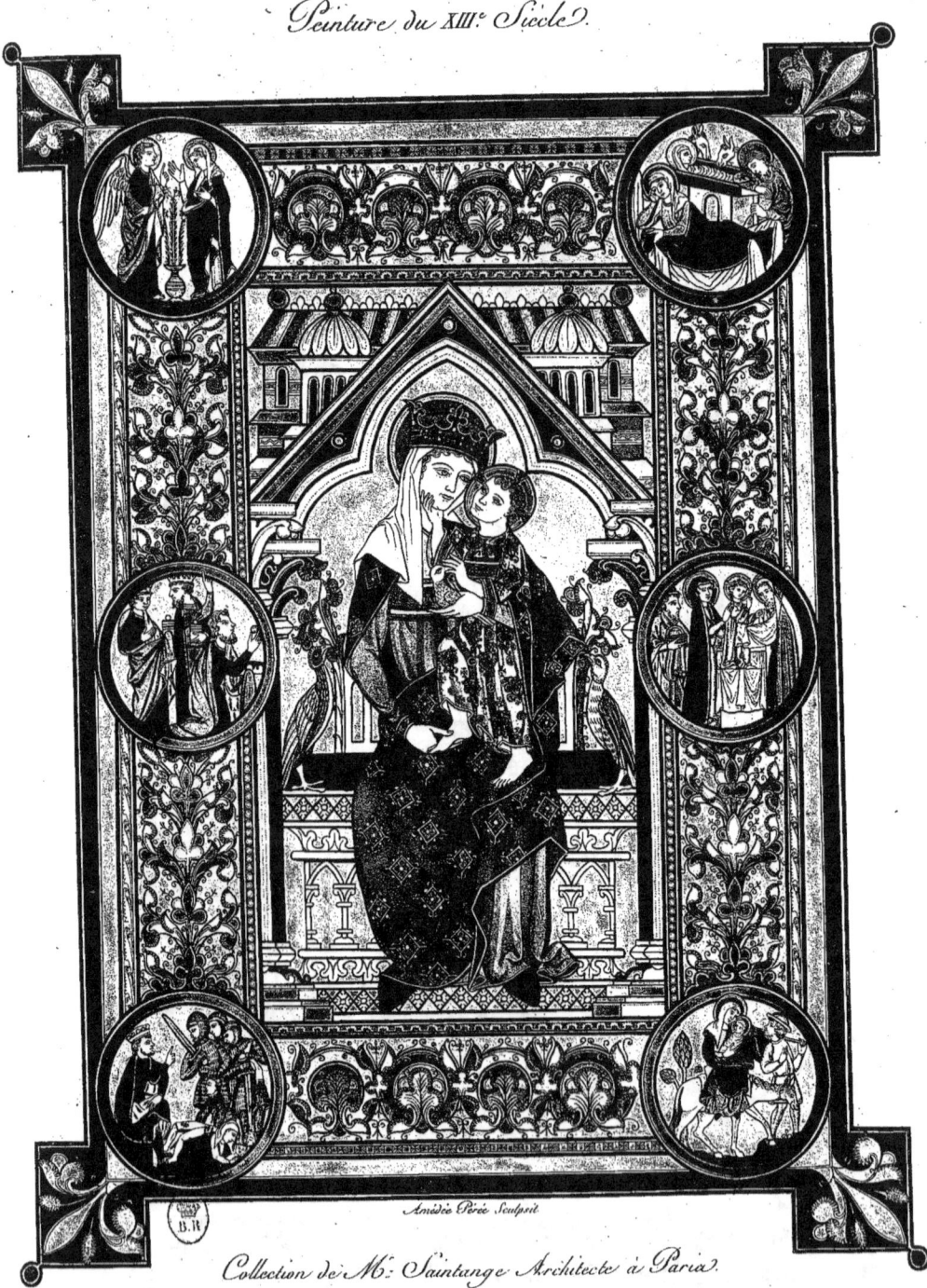

Peinture du XIII.e Siècle.

Collection de M.r Saintange Architecte à Paris.

Figures de Cavaliers, tirées de l'Apocalypse, Manuscrit du XIII.ᵉ Siècle.

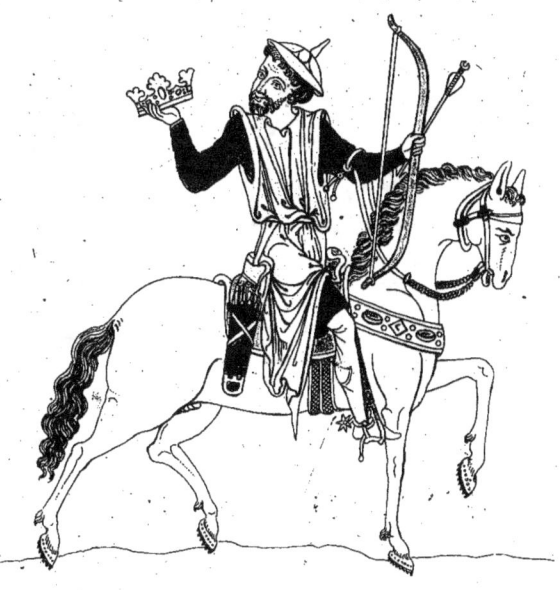

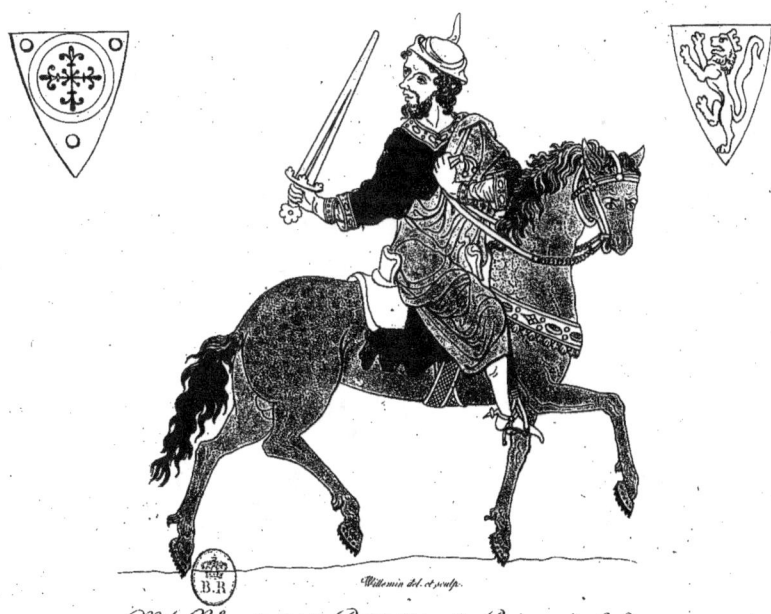

MS. N.° 7013 de la Bibliothèque du Roi, ancien fonds.

Costumes de la fin du XIII.ᵉ Siècle.
Tirés d'un MS. commencé en 1291 et terminé en 1294.

N.º 6795.

MS. N.º 6820.

Willemin del. et sculp.

Bibliothèque Royale.

Costumes Civils et Militaires dessinés par Wilars de Honnecort (dans le XIII.ᵉ Siècle.)

Mss. N.º 1104 Fonds de S.t Germain des prés, Bibliothèque du Roi.

Fauconniers du XIII.ᵉ Siècle, MS. de l'art de la Chasse aux Oiseaux.
(Belgique N.º 213.)

Auguste Frederic II Empereur. Jehan, Chev.ʳ Seig.ʳ de Dampierre.

simon·dælien
anlumineur
dor·anlumina
celuir·st

Bib.ᵉ Impériale.

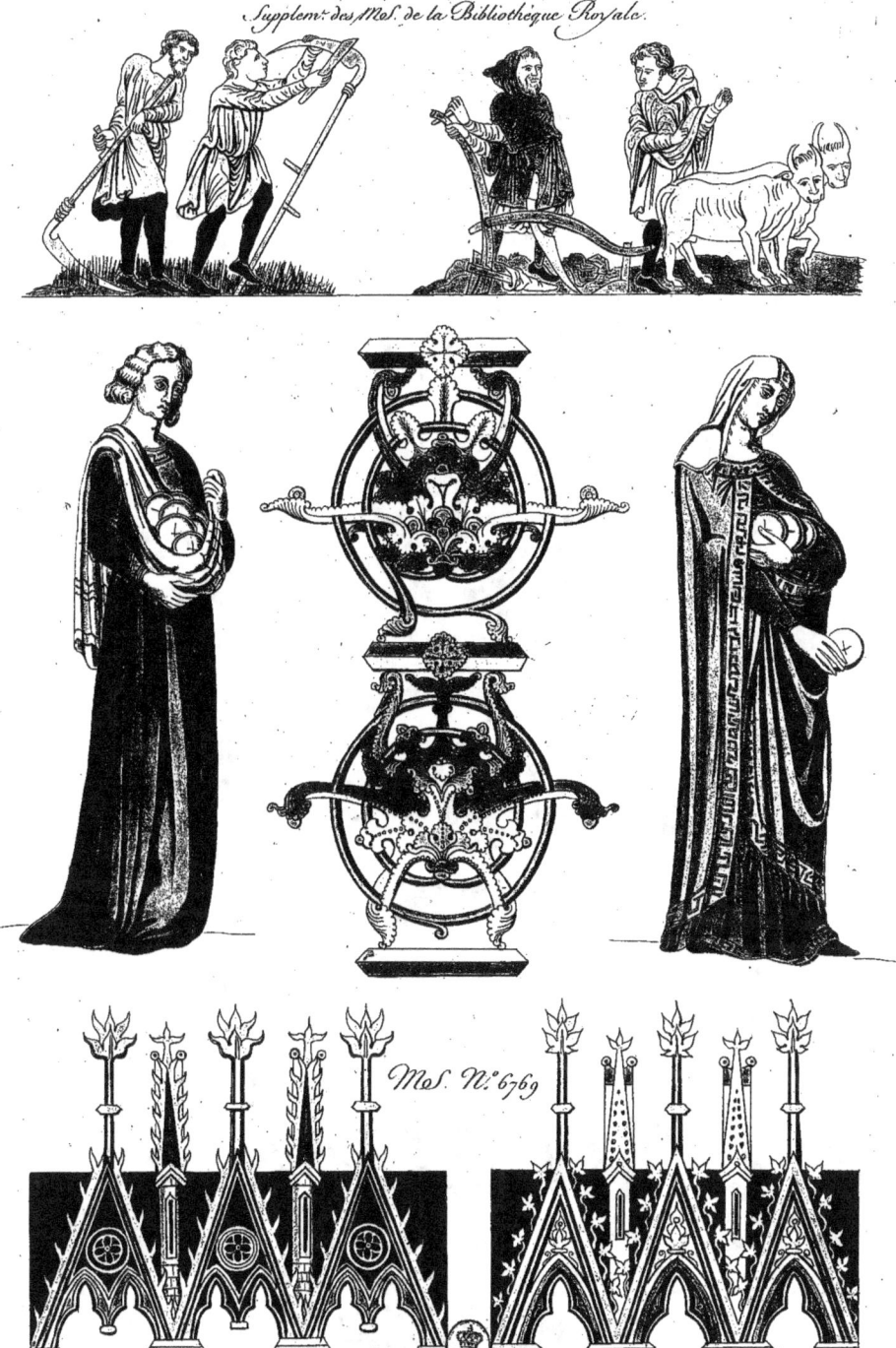

Costumes et Ornemens extraits d'un Psautier et d'une Bible des XII.e et XIII.e Siècle.
Supplem.t des M.ss. de la Bibliothèque Royale.

M.ss. N.o 6769

Willemin del.t et Sculp.t

Concert tiré d'une Bible de la fin du XIII.e Siècle.
MS. N.º 6705 Bibliothèque Royale.

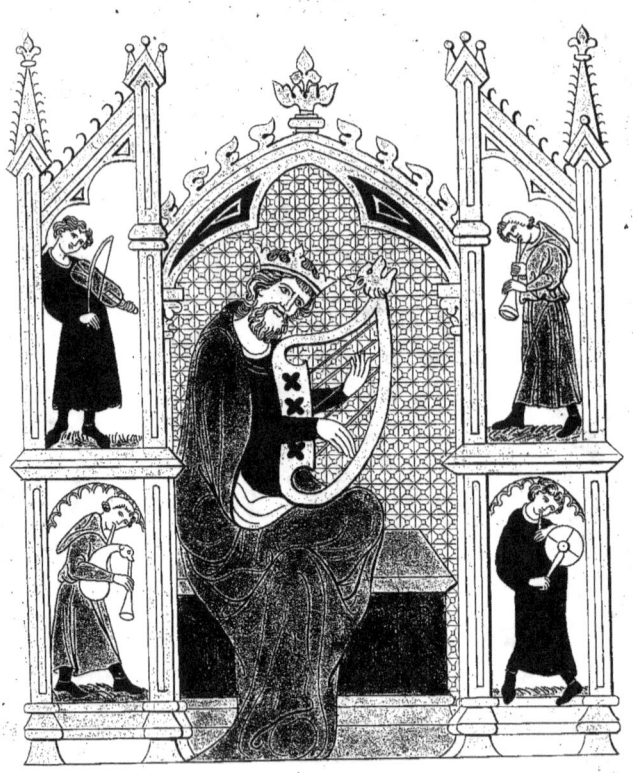

Trône.

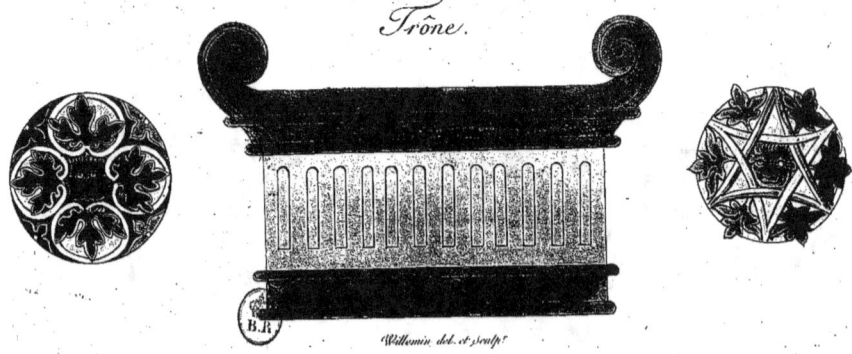

Willemin del. et sculp.t

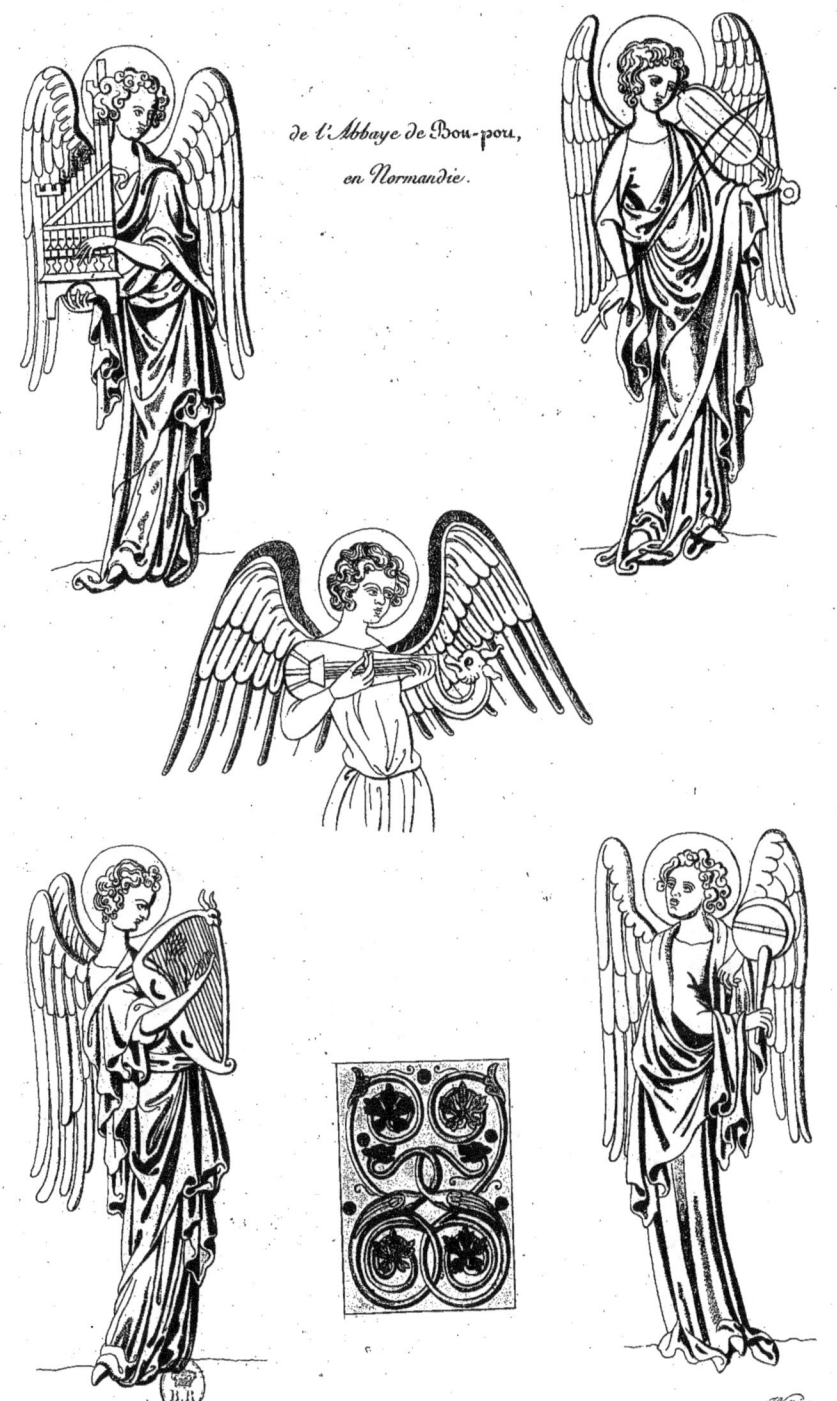

Figures d'Anges tenant des instrumens de Musique, d'après un Vitrail du XIII.^e Siècle, de l'Abbaye de Bon-port, en Normandie.

Crosse et Boite en Email, ouvrages du commencement du XIII.^e Siècle.

Cabinet de M.^r Petit Radel, Architecte à Paris.

Ornements de la Boite.

Base de la Crosse.

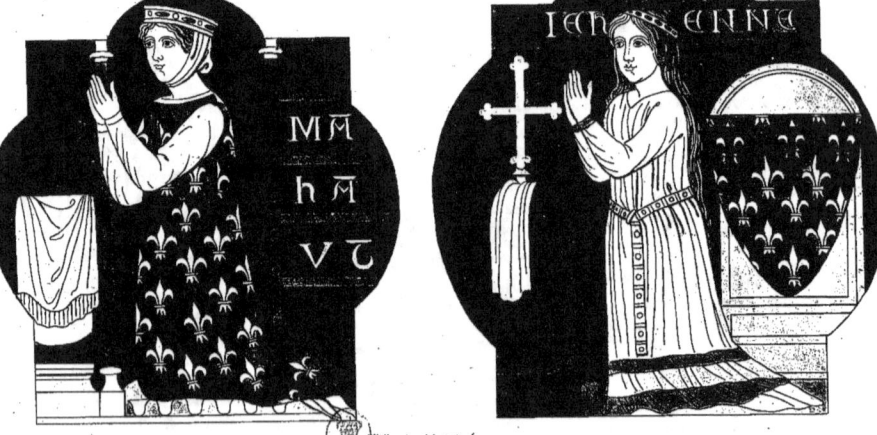

Mahaut Comtesse de Boulogne
(1258.)

Jeanne de Boulogne sa fille
(1251.)

Vitres de Notre Dame de Chartres.

Détails d'Architecture du XII.ème Siècle. (X.e)

Émail du XIII.ème Siècle
de la Collection de M.r Mansard
à Beauvais.

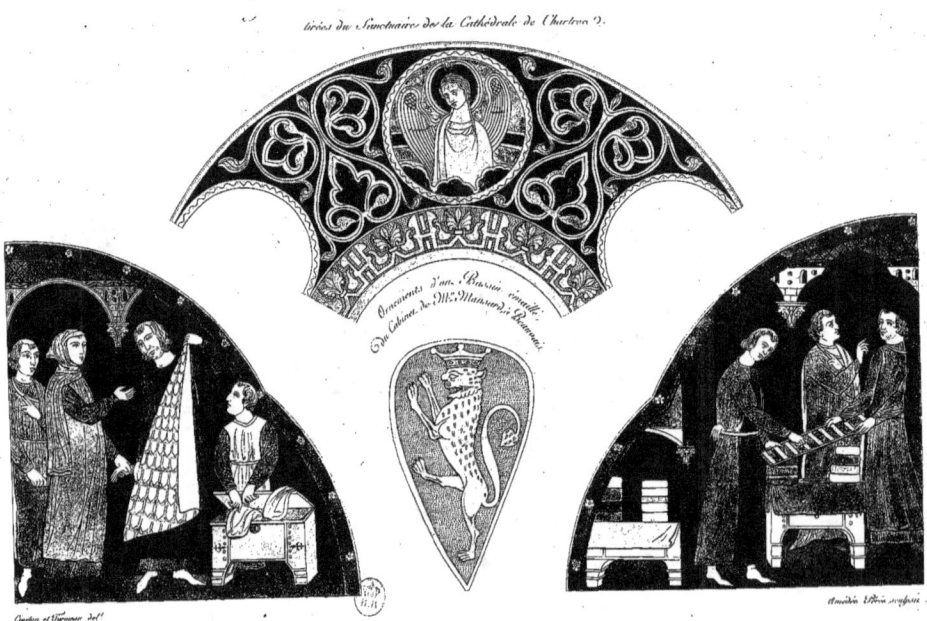

Bassin de cuivre doré, incrusté en Email,

Ouvrage du commencement du XIII.e Siècle.

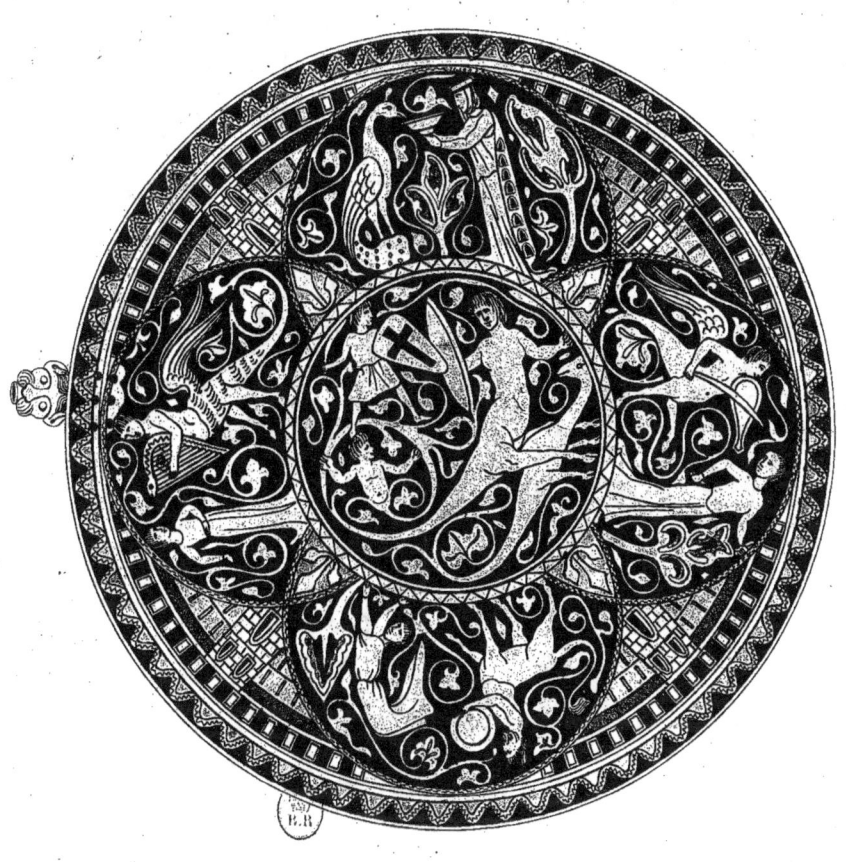

Un Tiers de moins que l'Original.

Willemin del et Sculp.t

Cabinet de M.r Prévost à Brestes, près Beauvais.

Vignette IV. Emaux du XIII.ᵉ Siècle Page 26
de la Collection de M.ʳ le Comte de Mailly, Pair de France.

Bassin

Amédée Pérée del.ᵗ et Sculp.ᵗ

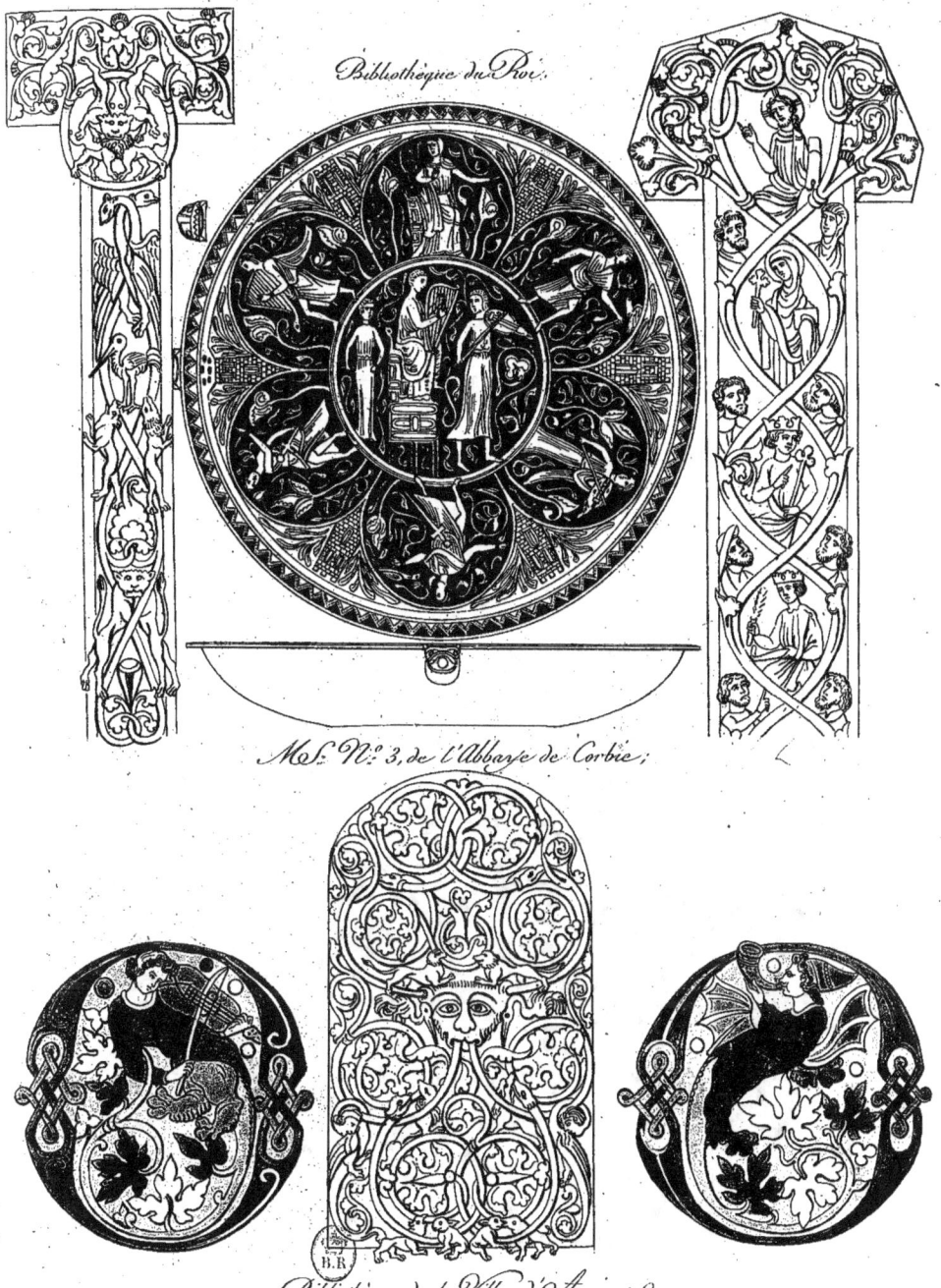

Monumens du X.me au XI.me Siècle. (XIII.e)

Instrumens de Musique

Tirés d'un Bassin d'émail trouvé à une ½ Lieue de Soissons.

Biblot. Imperiale

Etoffe d'or et de Soye,
trouvée dans un tombeau de la grande Chapelle de l'Abbaye de S.t Germain des prés.

Escarcelle ou Aumônière brodée en soie et en or,
que l'on croit avoir appartenu à Thibault IV, dit le Grand et le Chansonnier,
Douzième Comte de Champagne.

Conservée au Trésor de la Cathédrale de Troyes.

Bordure d'un Vitrail, tirée d'une Chapelle de la même Église.

Divers Monumens du XIII.^e Siècle.

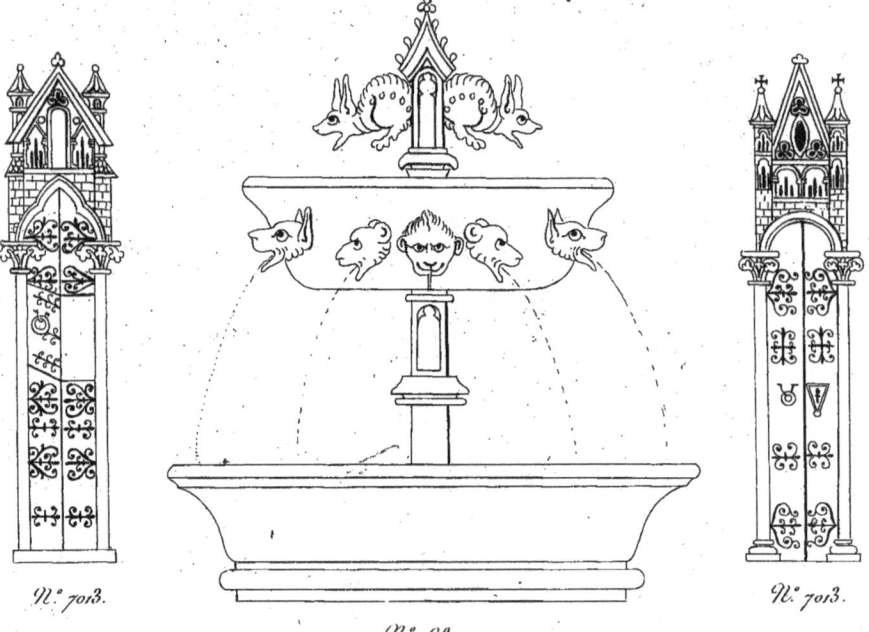

N.° 7013. N.° 6812. N.° 7013.

Vitraux des Chapelles S.^t Liboire et S.^{te} Scholastique, de S.^t Julien du Mans.

Vaisseau et Vitrail du XIII.ᵉ Siècle.

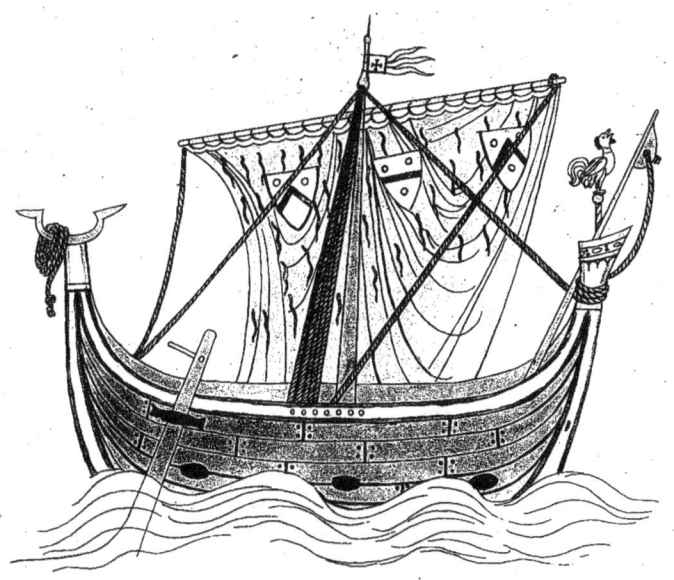

Chapelle S.ᵗᵉ Scholastique, de S.ᵗ Julien du Mans.

Willemin del. et sculp.ᵗ

Divers Ornemens d'Architecture du XIII.e et XIV.e Siècles.
MS. N.o 175, Dépôt des Cordelliers.

Vitrail de Chartres.

Rosace d'un Vitrail de l'Abbaye de Bon-Port, en Normandie.

Rose et Arabesques, Monumens du XIII.e Siècle:
petite Rose du grand Portail de la Cathédrale de Rheims.

(Cathédrale de Sens.)

Fragmens d'étoffes de soie et d'or, rapportés de la Palestine par St Louis. Conservés actuellement aux Archives de Notre-Dame.

Figure de Philippe Auguste.

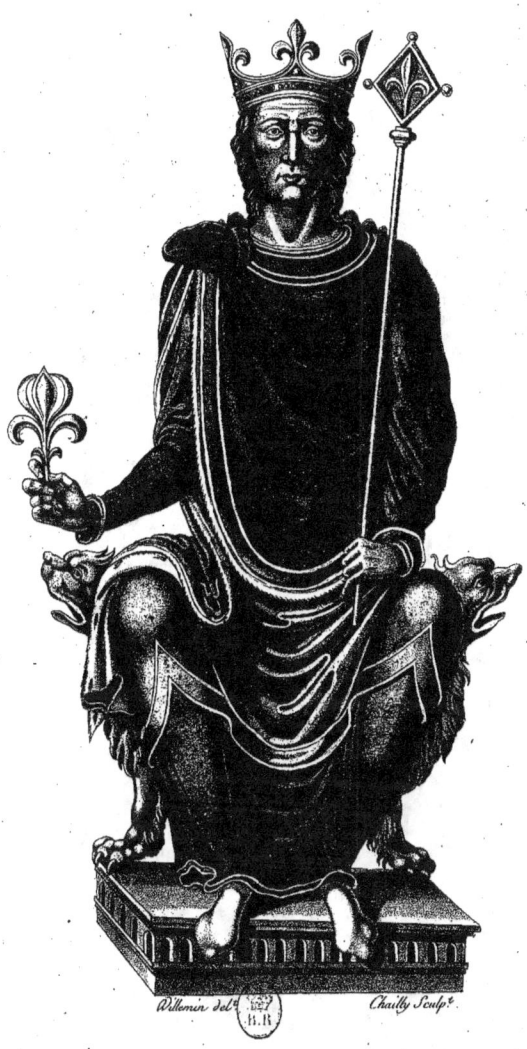

Histoire des Rois de France par Dutillet.
MS. N.º 8410. de la Bibliothèque Royale.

Portail de la Chapelle S.^t Piat (dans la Cathédrale de Chartres) érigée par le Chapitre, environ l'An 1349.

Croisée gravée d'après un dessin à la Plume, sur parchemin.

Composé par Pitre-Wan-Saerdam Architecte.

Rose et Gallerie du Portail méridional de la Cathédrale d'Amiens.

Tombe de Pierre d'Herbice Bourgeois de Troyes, décédé en 1348.
(Église de St Urbain)

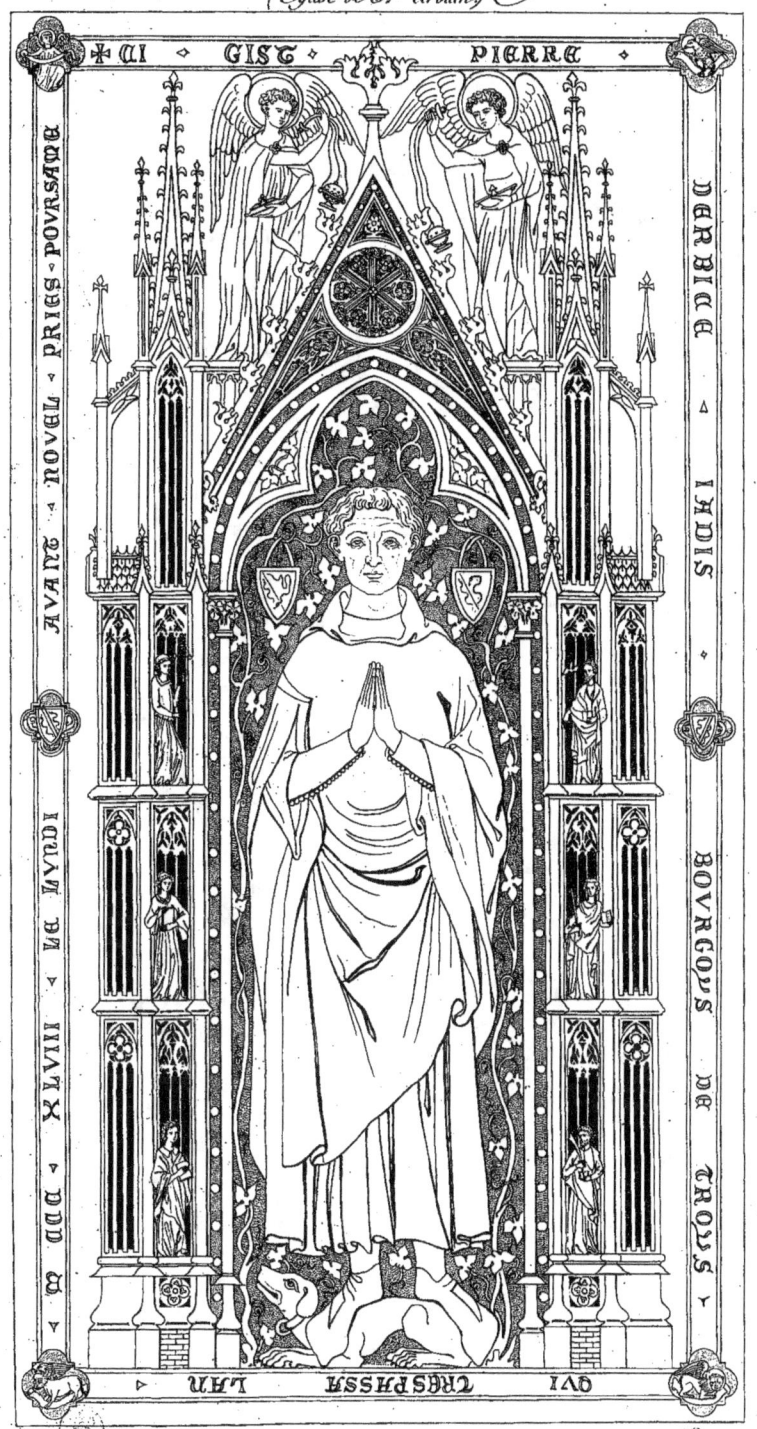

Tombe de Messire Geoffroy de Charny,
Mort en l'An Mille trois cent quatre vingt dix huit.

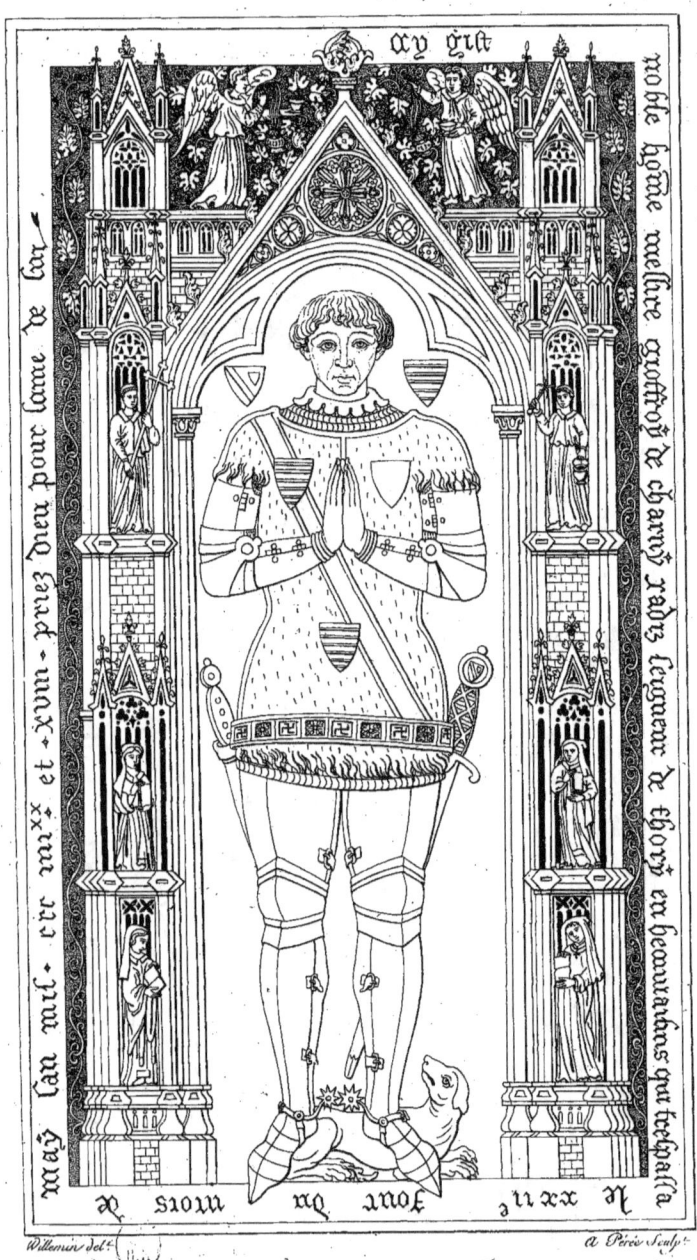

Placée autrefois dans l'Ancienne Abbaye de Froidmont, près Beauvais.

 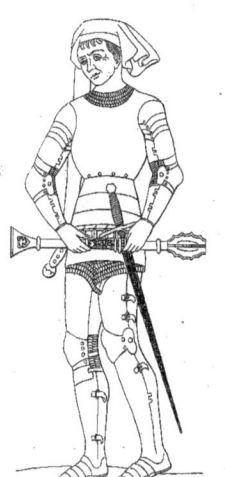

Gravé en creux sur une pierre vers l'an 1314. (Musée des monumens français.)

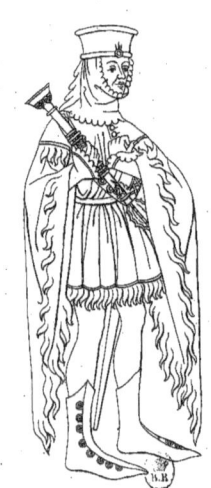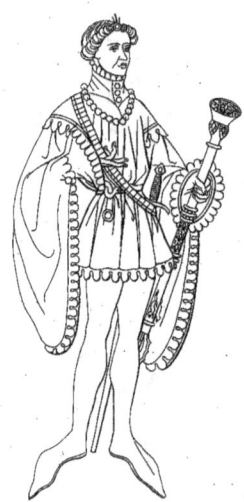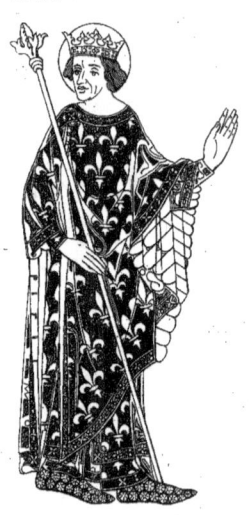

Gravé au trait sur une pierre vers l'an 1314. (Musée des monumens français.)

erre de Roye Chevalier, (vers l'an 1280.) Guillaume de Chesey, Chantre de Mortaing, (vers l'an 1309.)

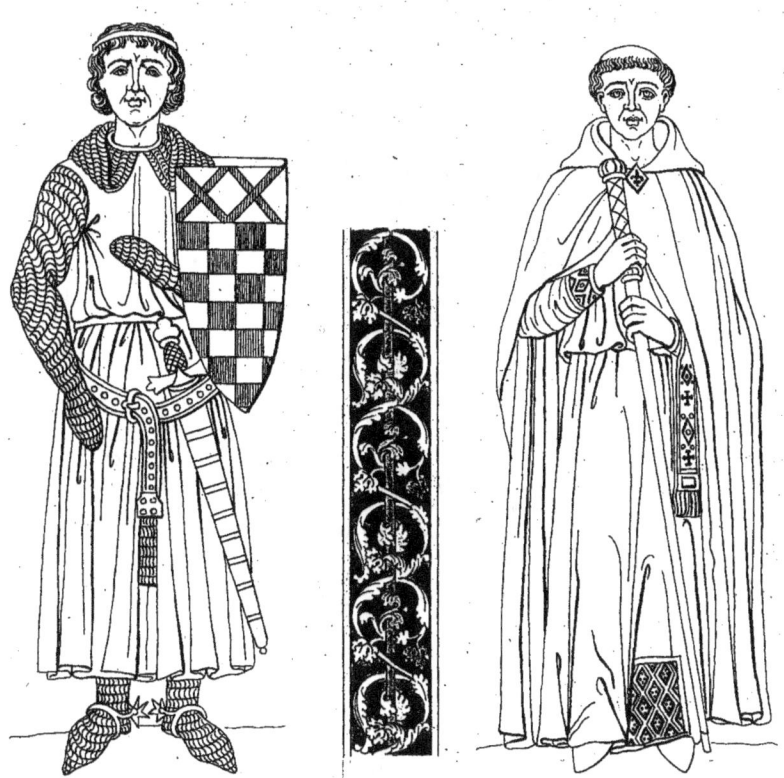

Cabinet des Desseins, de la Bib.^{que} Royale.

MS. N.° 6972.

Willemin del. et sculp.

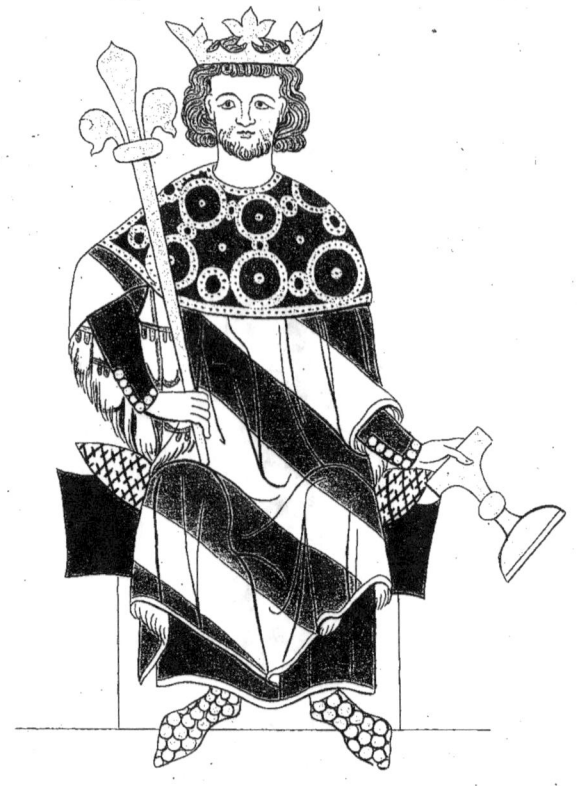

Figure de Venceslas Roi de Bohême, tirée d'un MS. Allemand du XIII.e Siècle.

Othon, Marquis de Brandebourg, jouant aux Echecs.
Biblioth.e du Roi.

Willemin del. et sculp.t

Costumes de Seigneurs, Duchesses, Comtesses et Bourgeois
extraits d'un Roman intitulé: Livre des merveilles du monde &.ª exécuté par Nicolas Flamel
l'An mille trois cent cinquante.

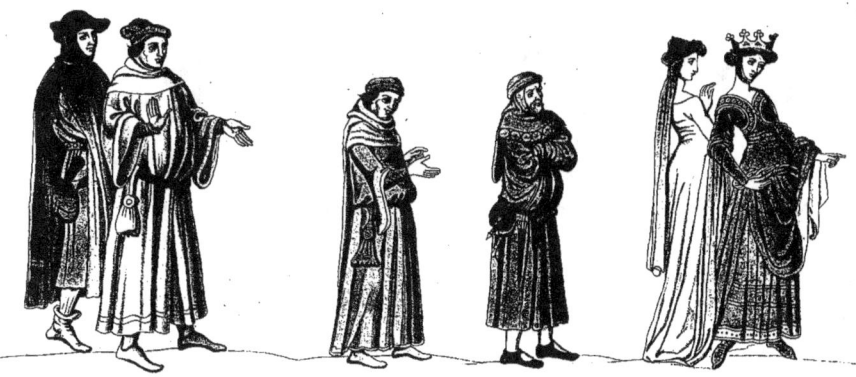

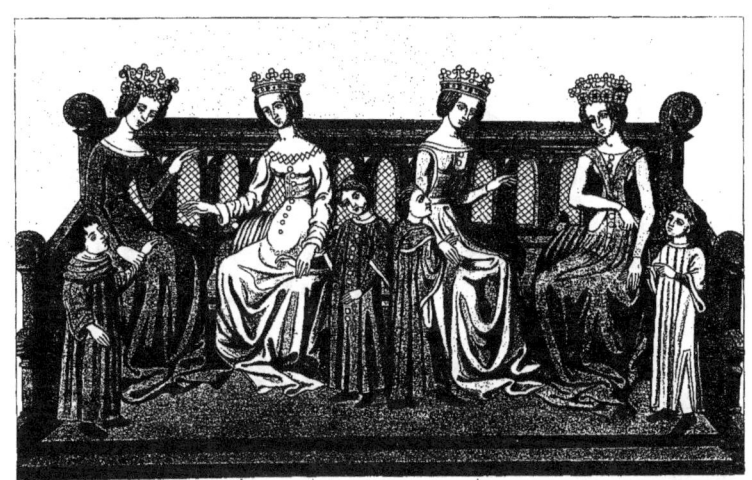

Willemin del. M.S. N.º 8392. de la Bibliothèque du Roi Perée Sculp.t

Corps d'Architecture et Salle de Festin
Représentés dans les Peintures d'une Bible. (XIII.^e-XIV.^e Siècles)

Manuscrit N.º 632.

Bibliothèque du Roi (Supplément.)

Figures tirées du Roman de Tristan et Iseult. MS. N.° 6774.

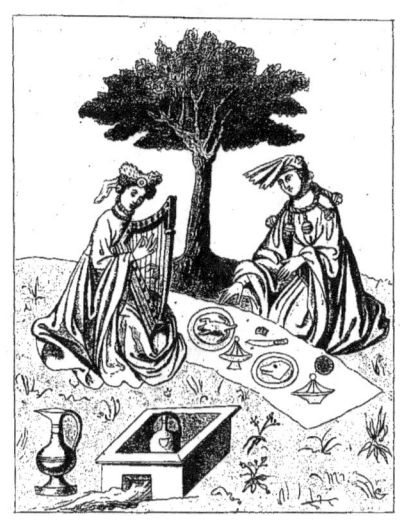

Poësie de Guillaume de Machaut, MS. N.° 7612.

Willemin del. Bibliothèque Royale. Perrée sculp.

Costumes des Dames et Ornemens du XIV.º Siècle,

Extraits d'un psautier latin, N.º 175, Dépôt des Cordelliers.

Grand Orgue.

Willemin del. et Sculp.t

Bibliothèque Impériale.

*Peinture tirée du Roman de Lancelot du Lac,
Manuscrit de la fin du XIV.ᵉ Siècle.
N.º 6964.*

Bibliothèque Royale.

Costumes Civils, Militaires et Religieux,
Extraits du Roman de Lancelot du Lac.

Willemin del.t et Sculp.t
M.S. 6964. de la Bibliothèque du Roi.

Costumes du XIV.ͤ Siècle tirés du même Roman,
MS.: N.º 6964.

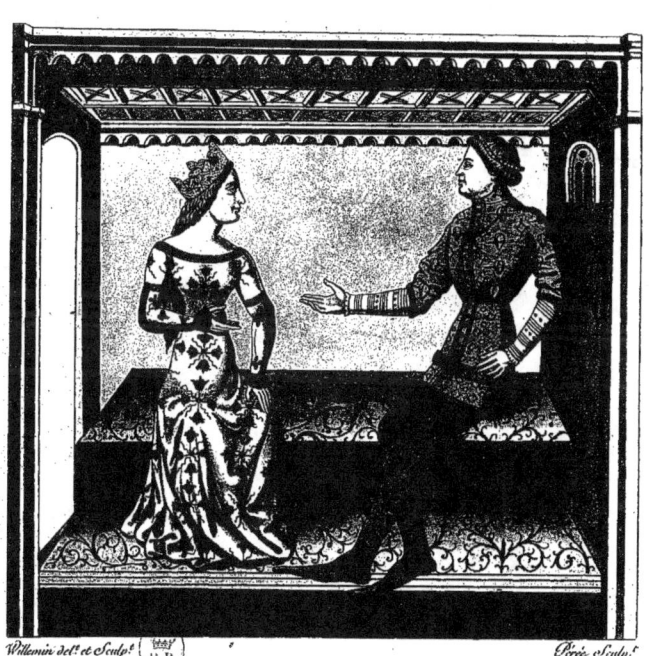

Willemin del.t et Sculp.t *Pérée Sculp.t*

Bibliothèque du Roi.

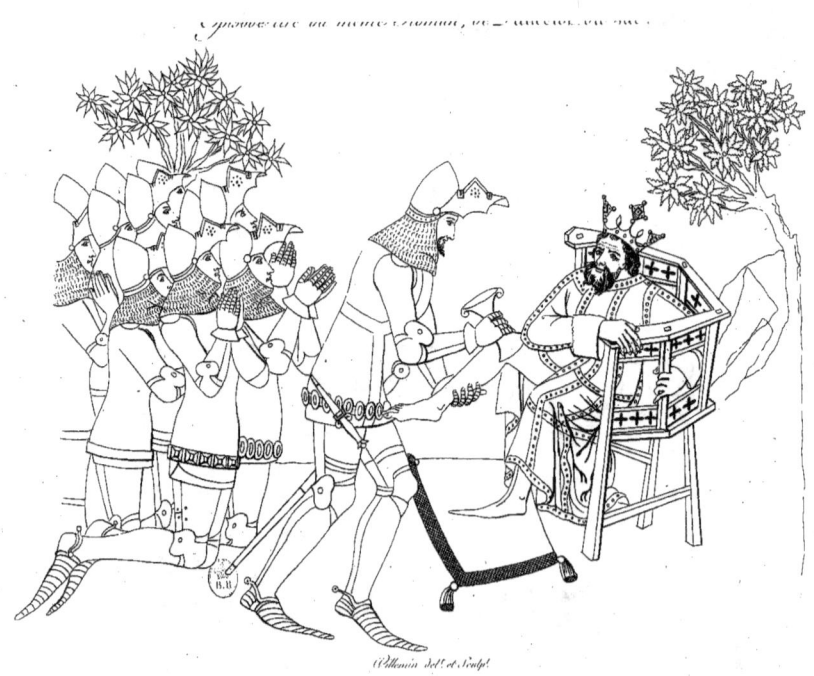

Coiffures du XIV.ᵉ Siecle,
Tirées du Manuscrit de Térence;

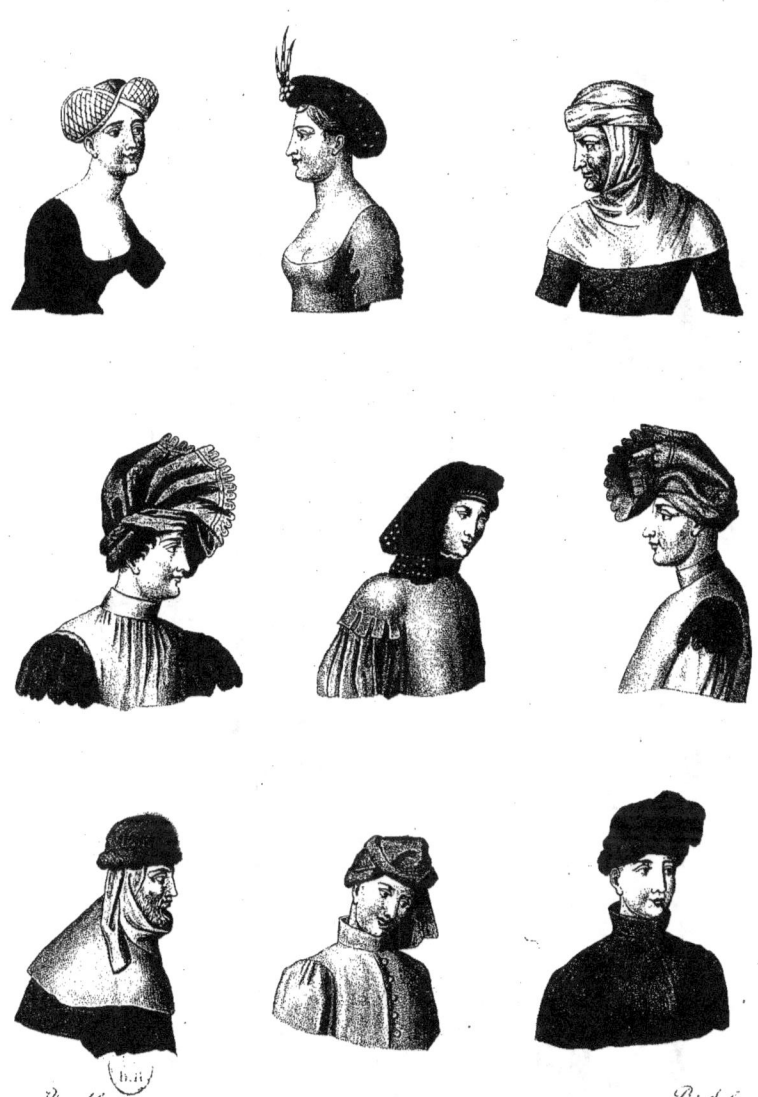

Conservé à la Bibliothèque de l'Arsenal.

Costumes tirés du MS. de la Chasse, composé en 1380, par Gaston Phébus Comte de Foix, Seigneur de Béarn.

Pages et Varlets.

Costumes du XIV.ᵐᵉ Siècle
Tirés du Livre de la Chasse de Gaston Phébus Comte de Foix
M.S. N.° 7098.

Bibliothèque Impériale.

Vitrail d'une Chapelle de l'Église des Cordeliers de Rieux à Toulouse.

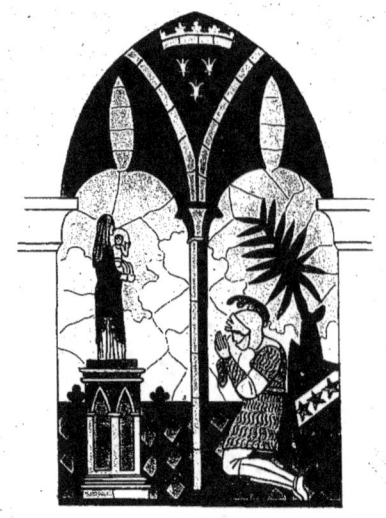

Tombe de deux enfans d'un bourgeois de Mauléon, dans le cimetière de l'Église de Bramavaca.

Hautes Pyrénées.

*Sujets tirés d'un Manuscrit du XIV.ͤ Siècle
qui traite d'Etablissemens Civils et Religieux.*

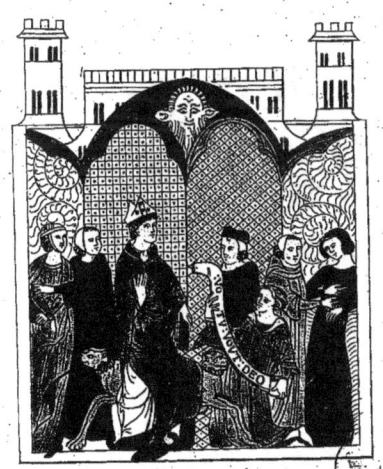
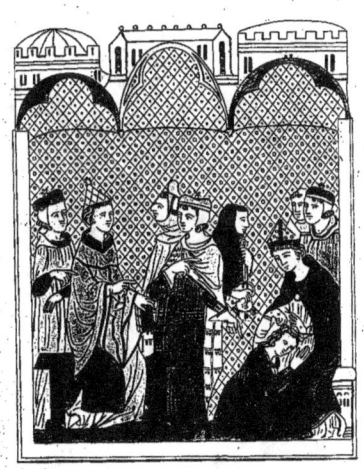

Cabinet de M.ʳ Petit Radel, Architecte à Paris.

Portion d'un Vitrail du XIV.ᵐᵉ Siècle,
De l'Abbaye de Notre-Dame de Bon-Port en Normandie.

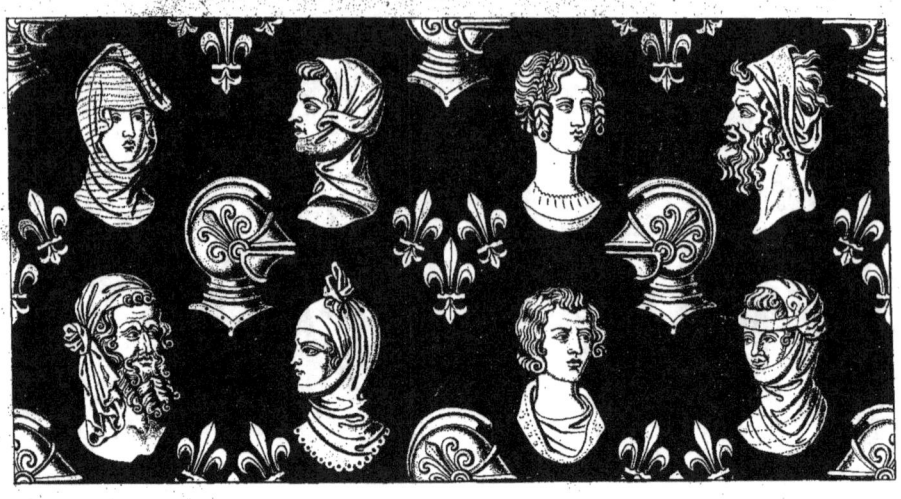

Soldats du XIV.ᵐᵉ Siècle,

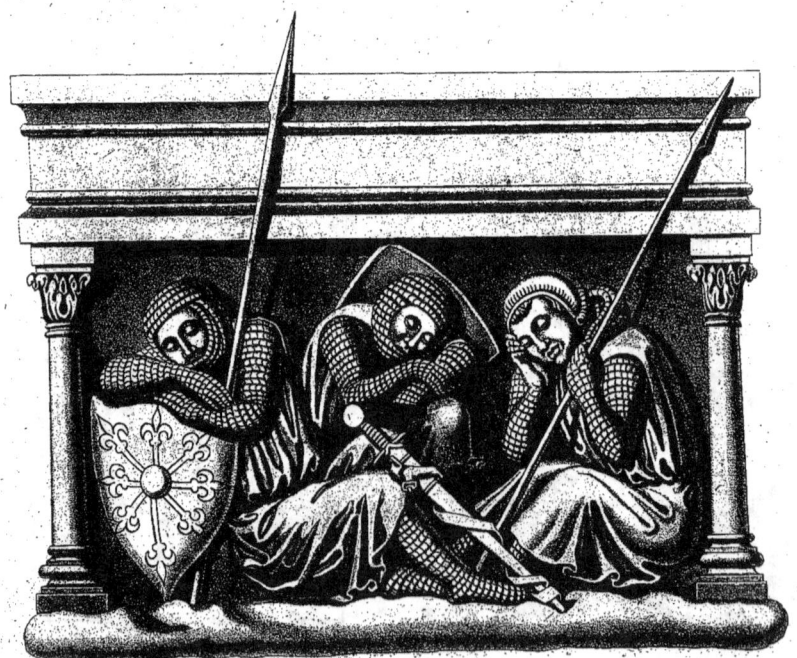

E. B. Langlois del. Willemin sculp.
Bas-relief en Vermeil fesant partie de la couverture d'un Evangeliaire, de la S.ᵗᵉ Chapelle de Paris.
Bibliothèque Impériale.

Trônes extraits d'un Psautier Latin et français du XIV.ᵉ Siècle, ayant appartenu à Jean fils du Roi Jean et de Bonne de Luxembourg.
(Bibliothèque du Roi.)

Mss. N.º 6. Armoire de réserve.

Autres Trônes tirés du même Psautier de Jean fils du Roi du même nom.
MS.: N.º 6.

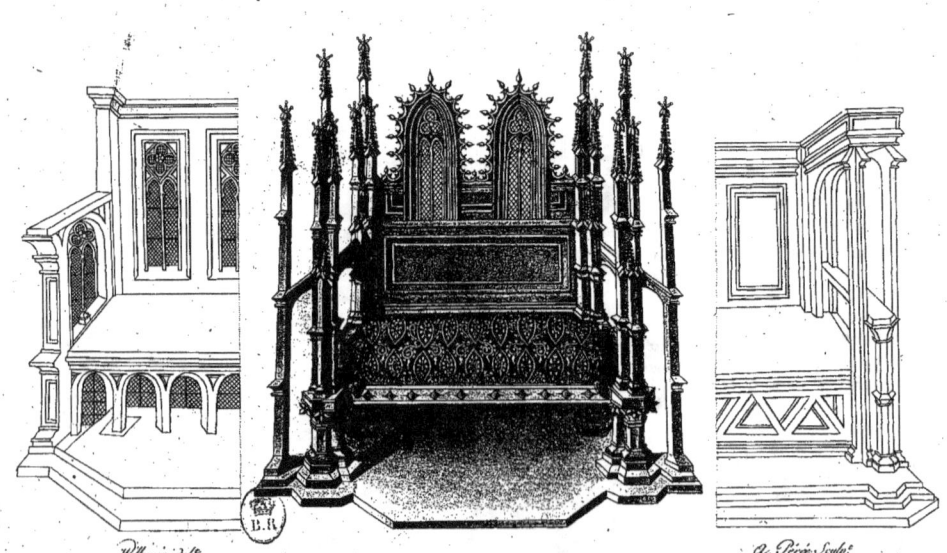

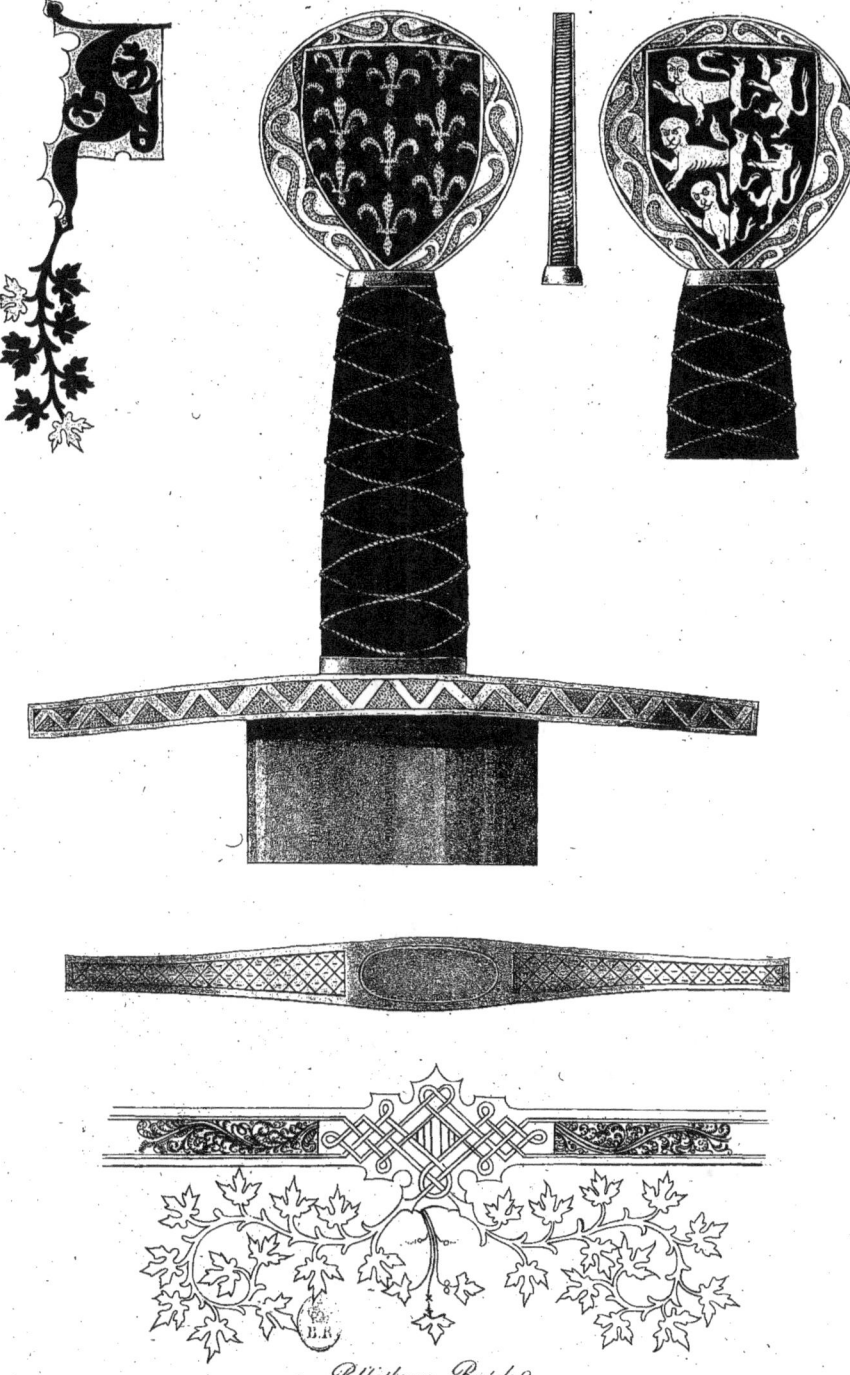

Epée qu'on croit avoir appartenue à Edouard III Roi d'Angleterre. Cabinet du Comte de Mailly Pair de France.

Bibliothèque Royale.

Ceintures militaires des Chevaliers, des XIV.ᵉ et XV.ᵉ Siècles.

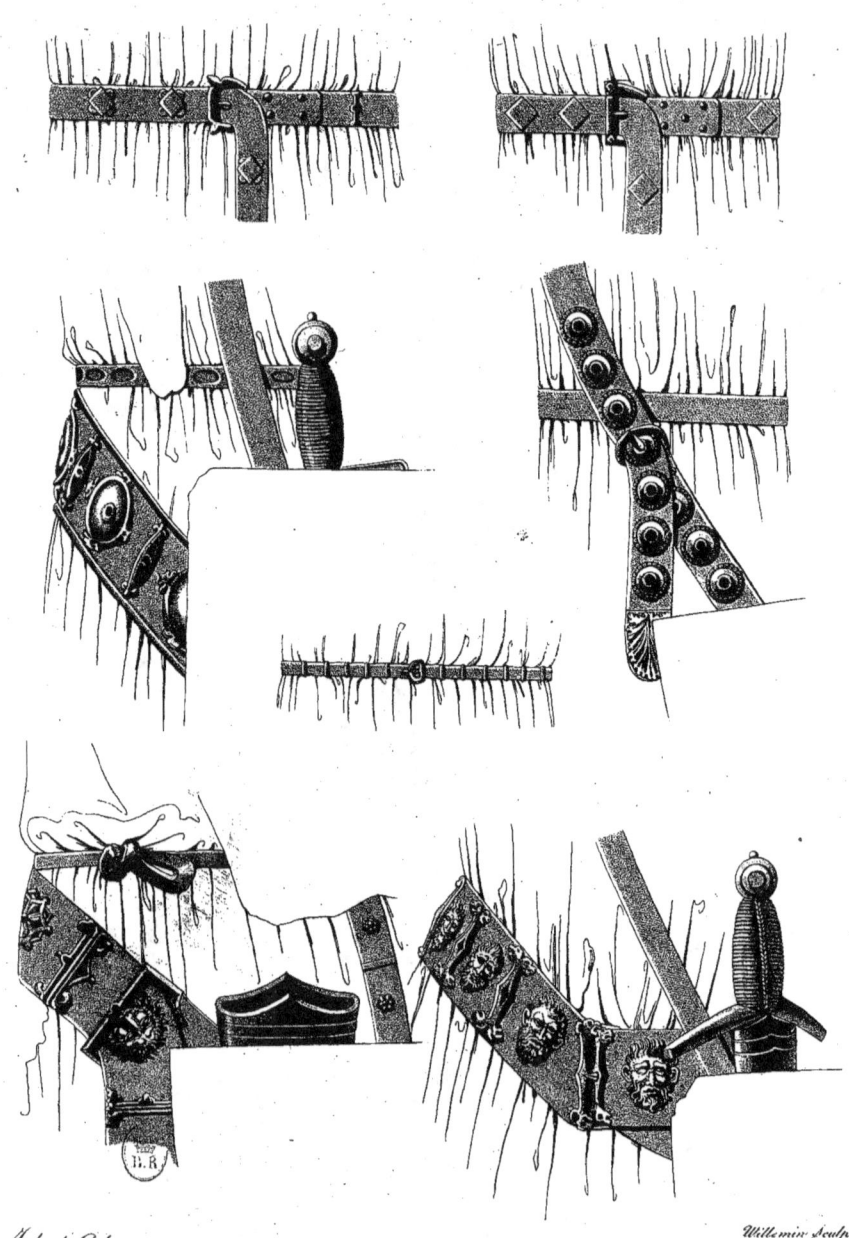

Imbard Del. Willemin Sculp.

Dessinées d'après des Statues, conservées au Musée des Monumens Français.

Meubles, Vases et Instrumens de Musique du XIV.ᵐᵉ Siècle,
Extraits de divers MSS. de la Bibliothèque Impériale.

 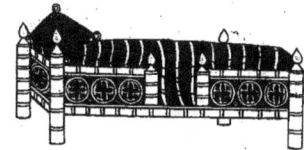

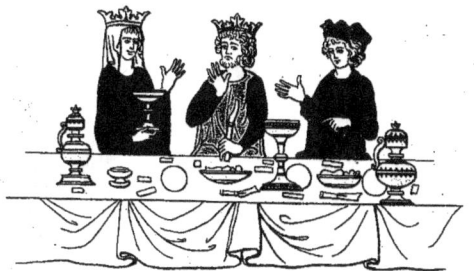

histoire de St Graal, MS. N.º 6769.

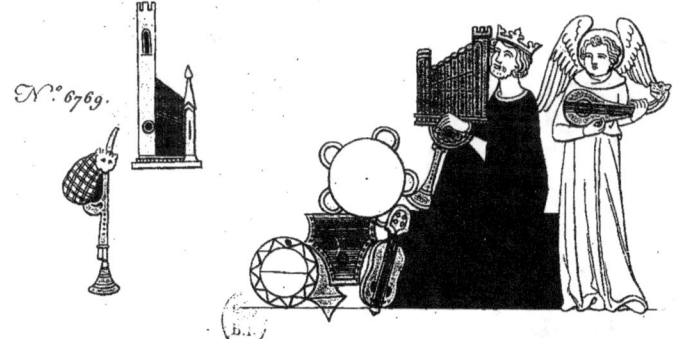

Romans en Vers françois, MS. N.º 6737/3.

Willemin del. & sculp.

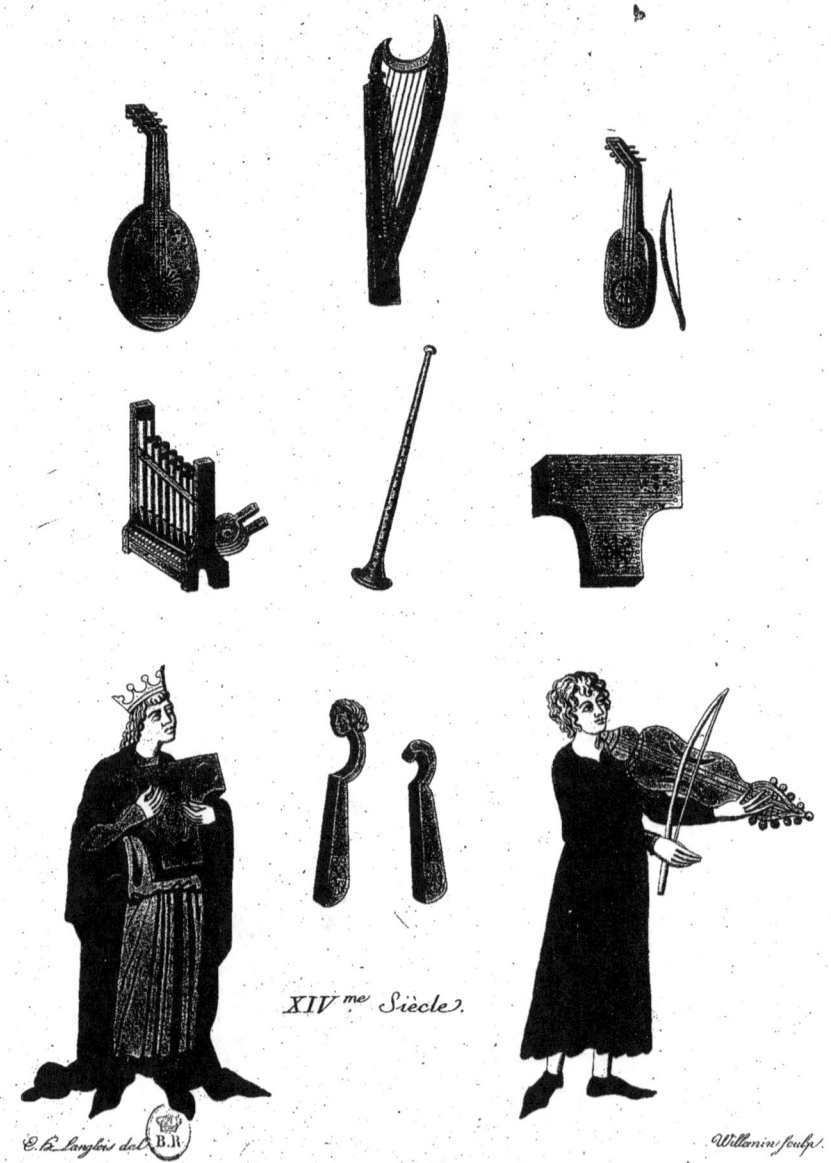

Instrumens de Musique du XV.^me Siècle,
pris du Miroir historial de Vincent de Beauvais MS. 6731.

XIV.^me Siècle.

Figures tirées des Bibles historiaux MSS. N.° 6703 et 6819.
Bibliothèque Impériale.

www.ingramcontent.com/pod-product-compliance
Lightning Source LLC
Chambersburg PA
CBHW071635220526
45469CB00002B/623